YOSHITOMO
NARA

THINKER

奈良美智

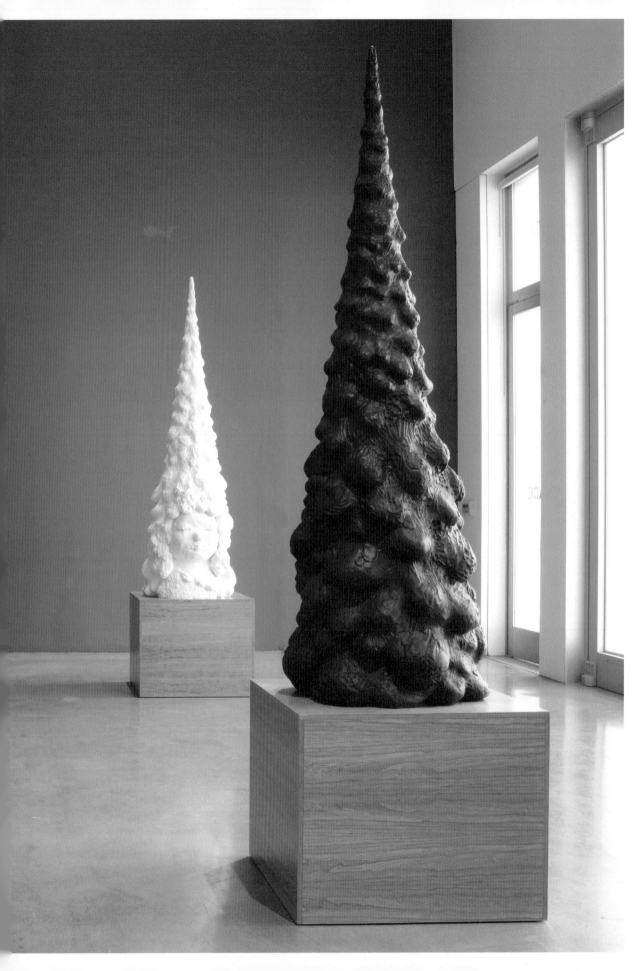

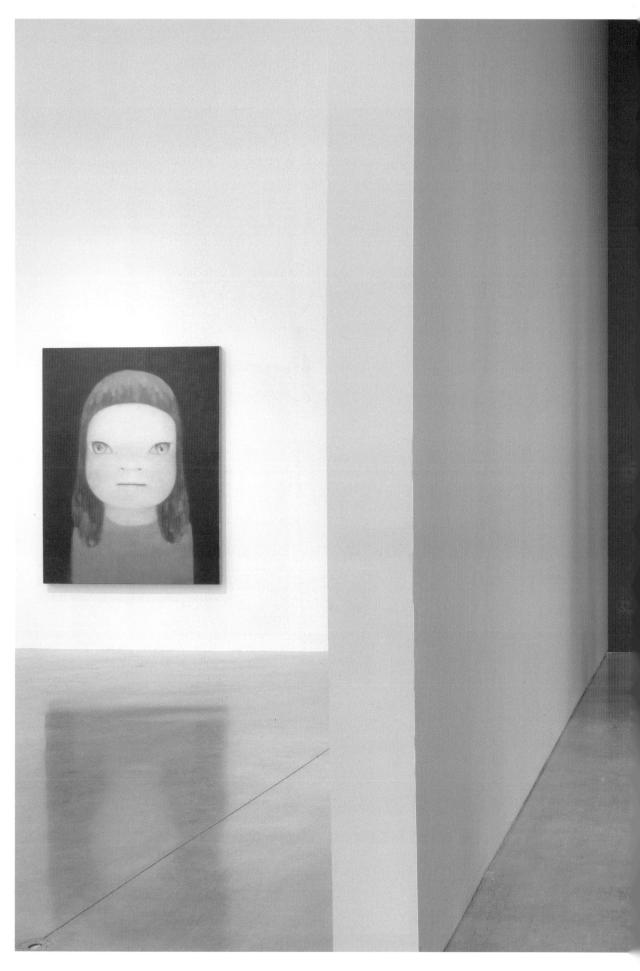

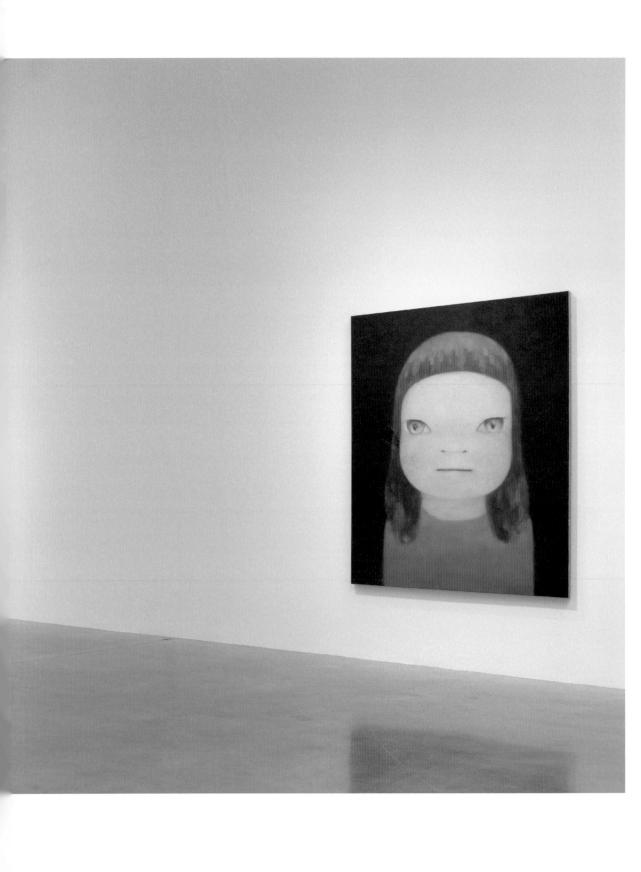

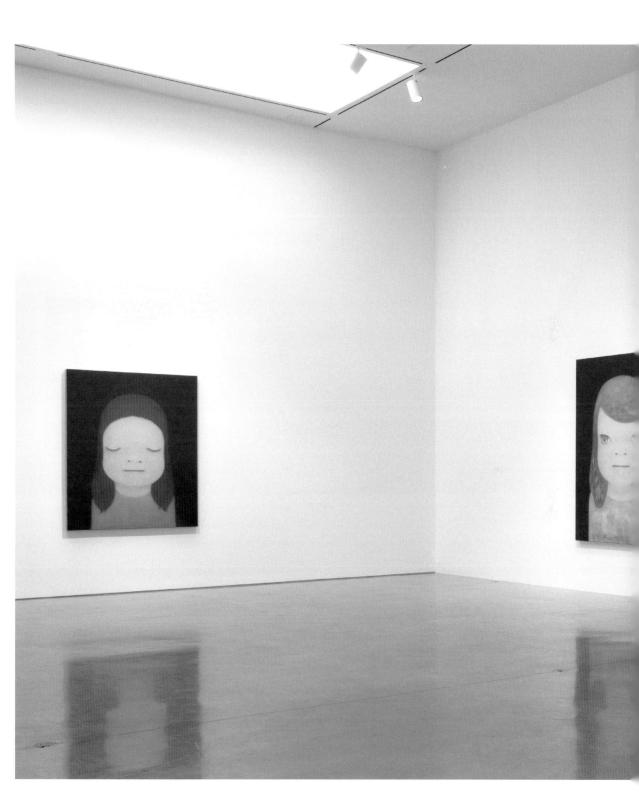

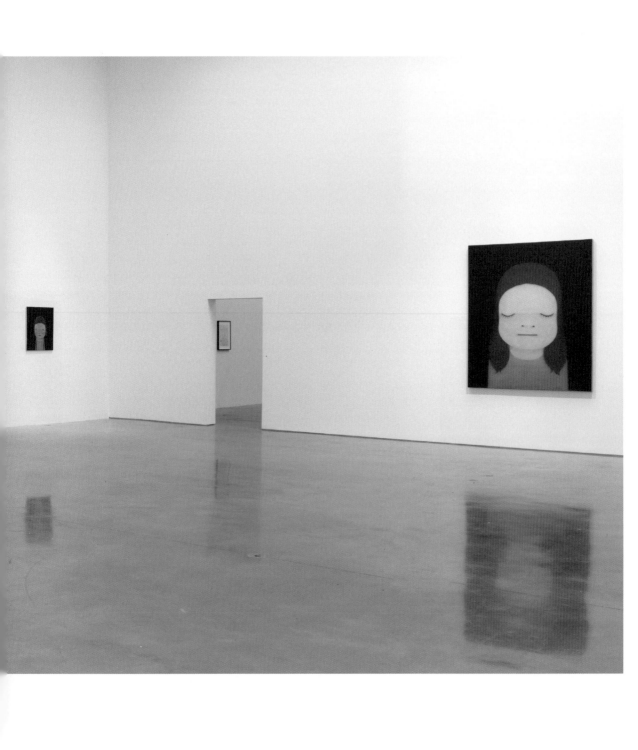

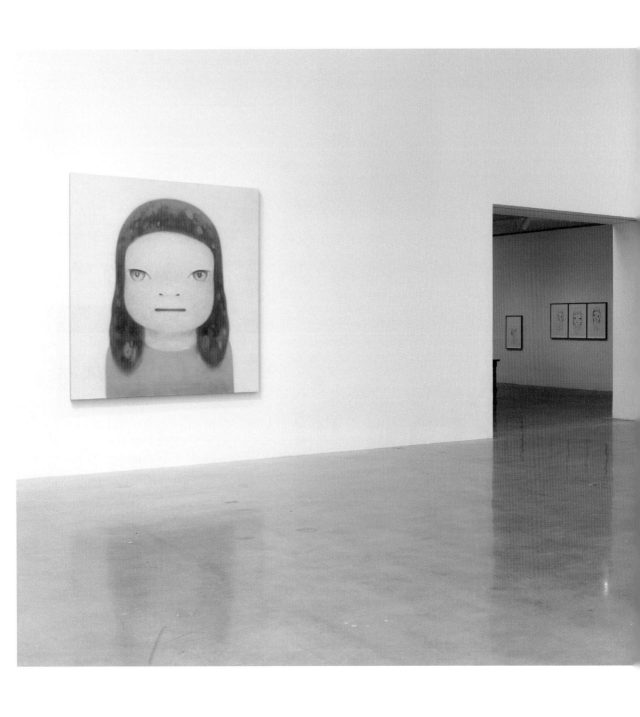

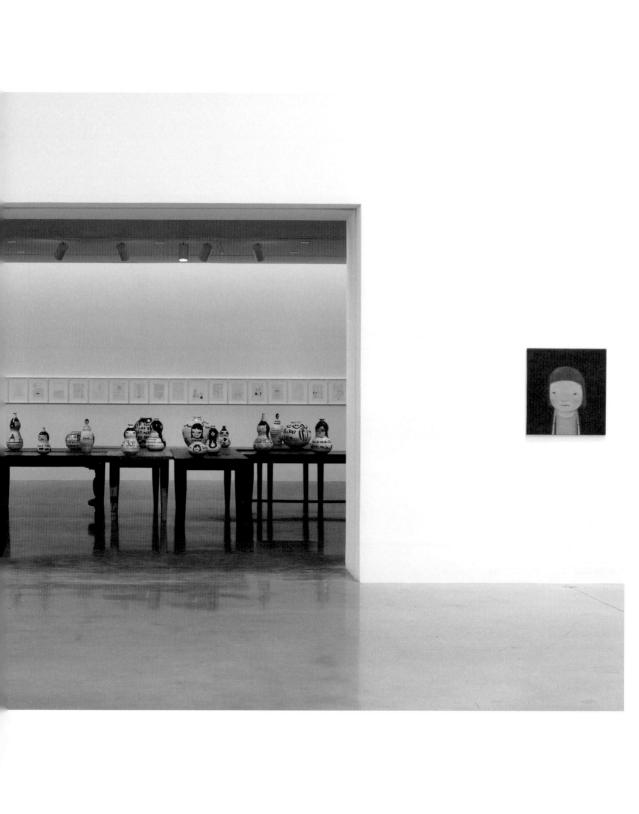

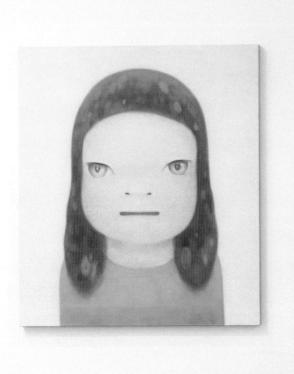

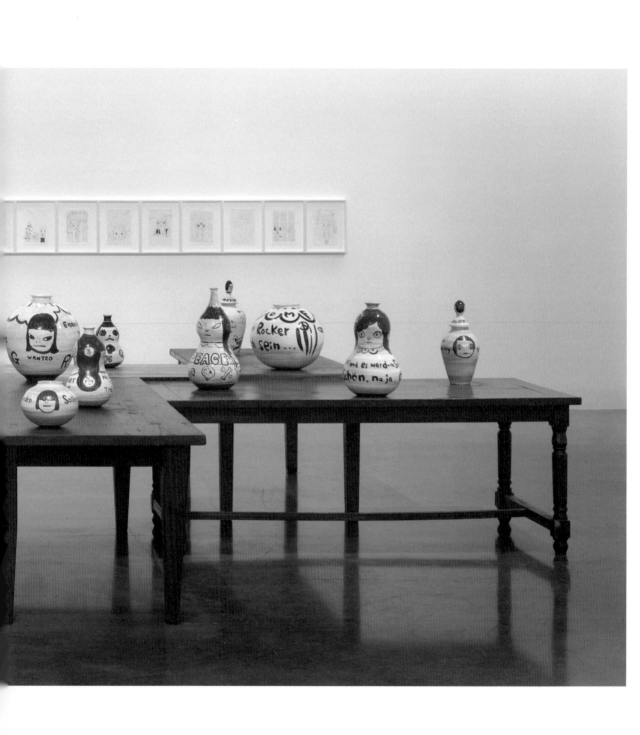

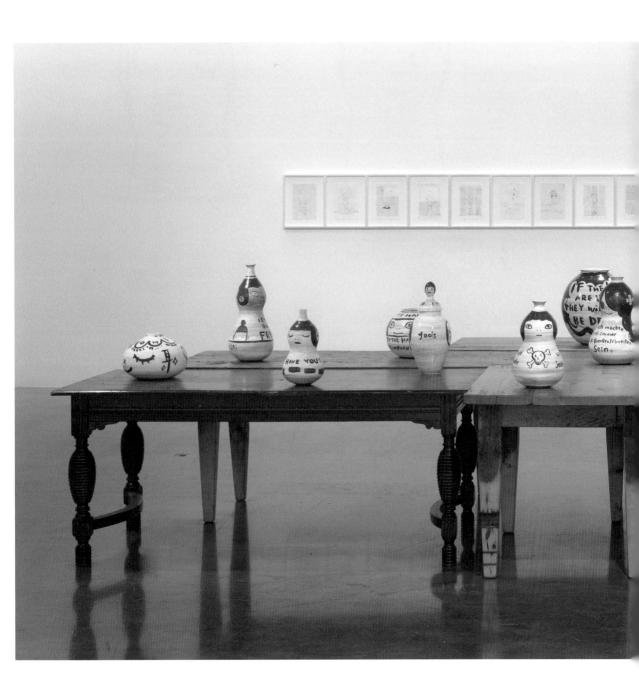

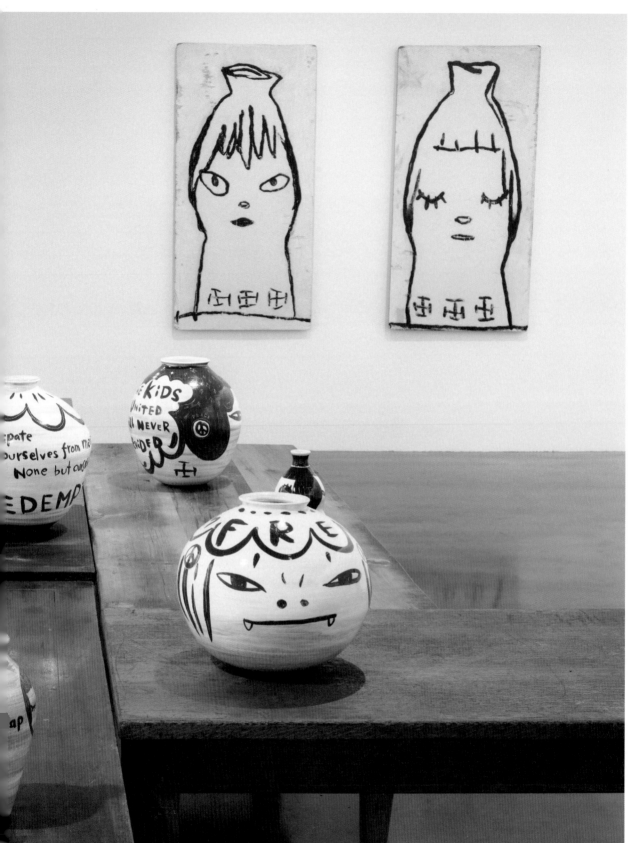

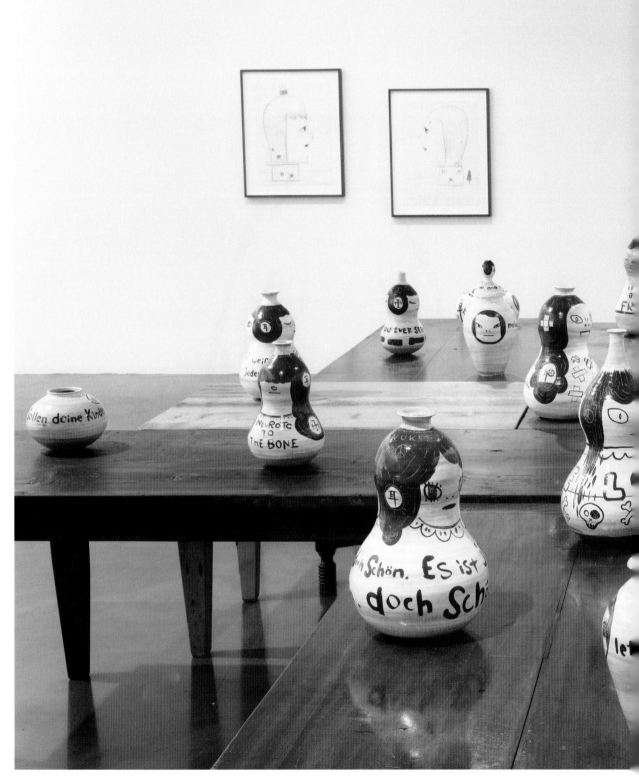

Light House

Light House

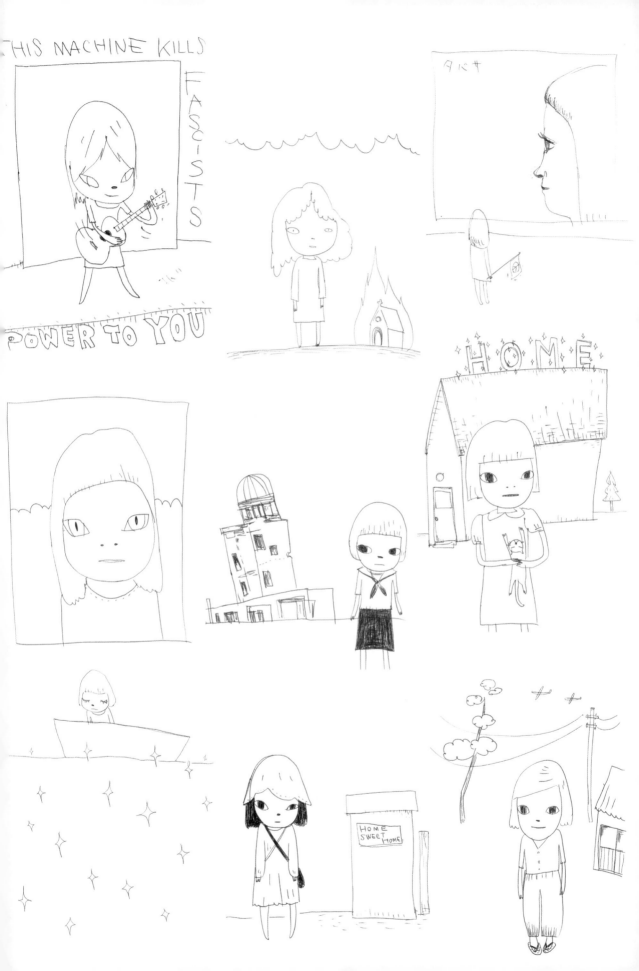

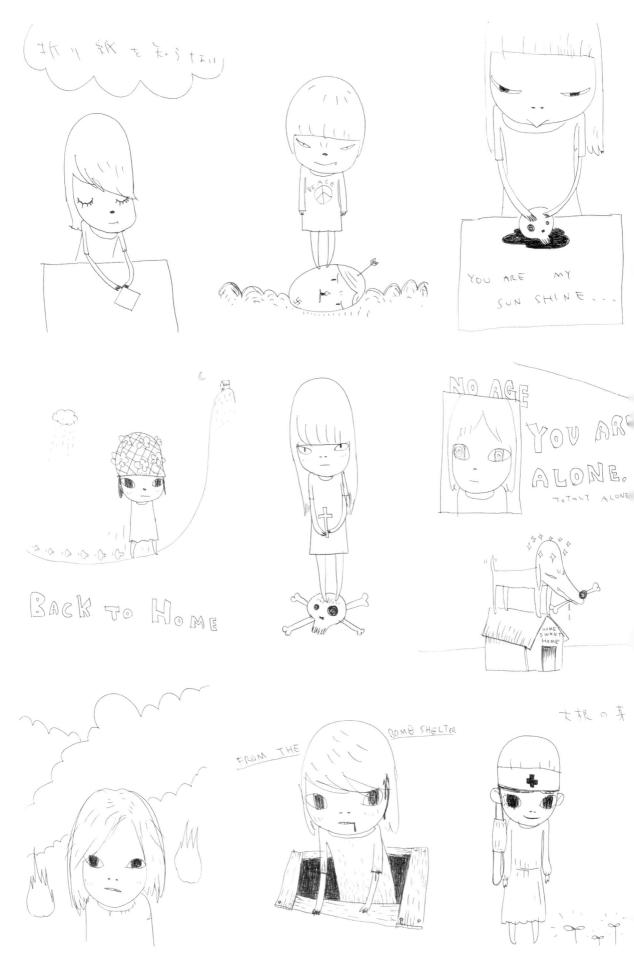

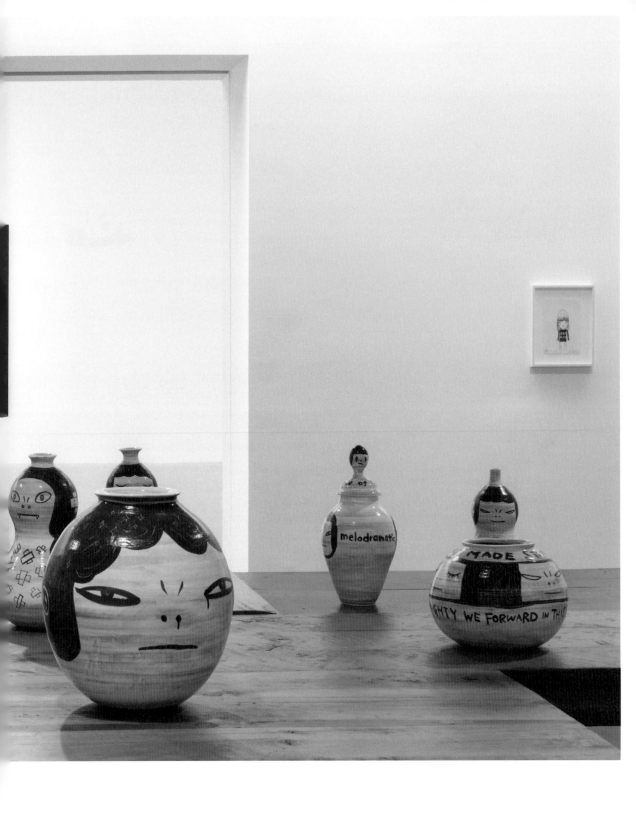

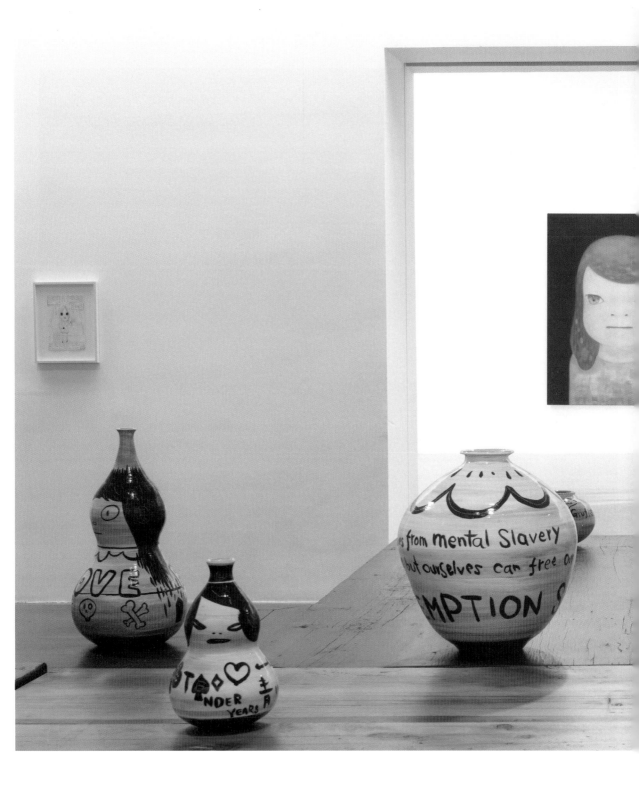

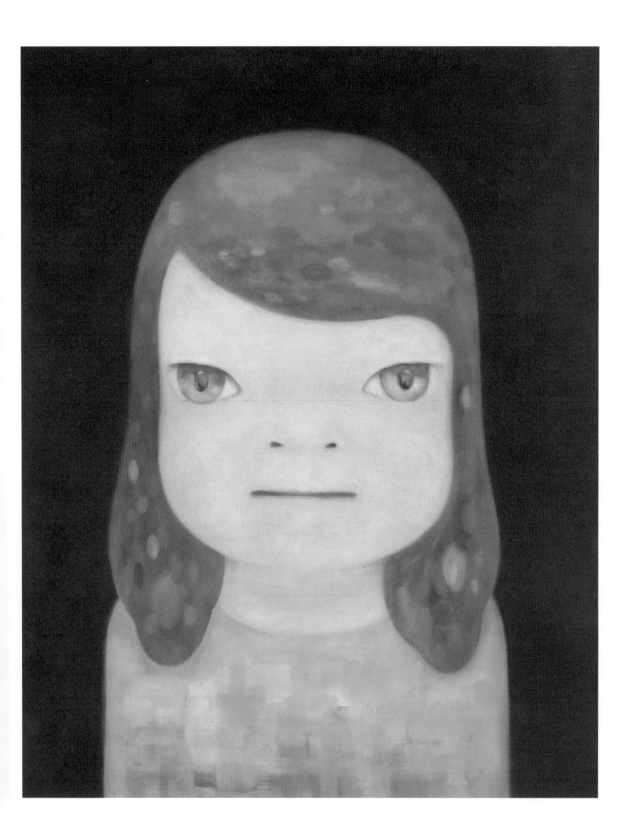

《Lady Midnight》 2017

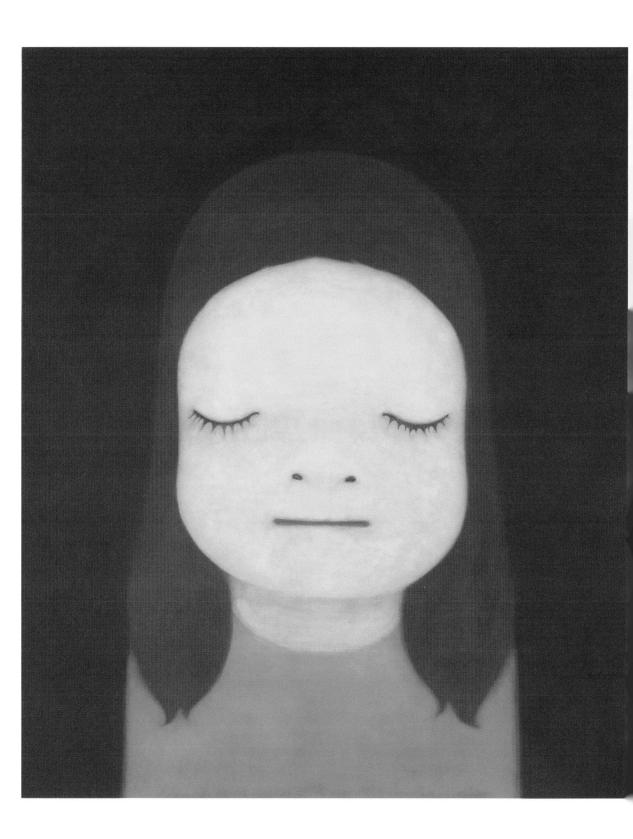

《Midnight Meditation》2017

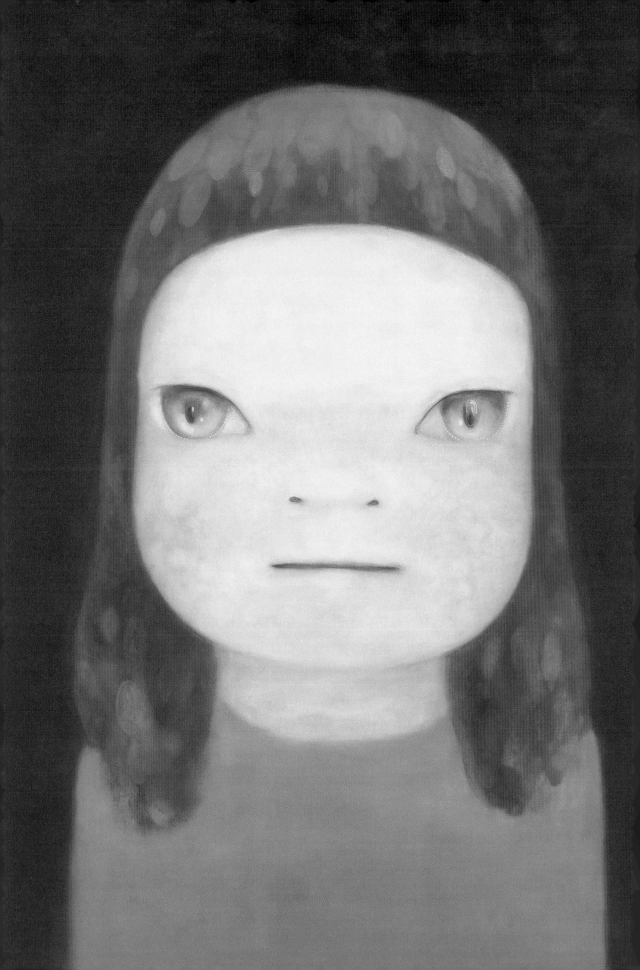

在午夜時前來的　午夜的 Thinker

當我想要專注思考某件事，有時會快速的與之前的時空脫離，進入一個宛如時間被扭曲、沒有時鐘的世界。身處於那段被凍結的時光中，與遠方襲來的靈感玩起傳接球遊戲。

我將來自天空的球，投擲回天空。
我將來自天空的球，投擲回自己的內在。
我將來自內在的球，投擲回自己。
我將來自內在的球，投擲回宇宙。

無論如何，這場傳接球遊戲中沒有別人，是自己與自己、以及跟宇宙之間的對話。我凝視著鏡中的自己，意識到自我以及周邊無限寬廣的世界。

居住在有狐狸出沒的鄉下，對自己來說能感到永恆的時光，外面一片漆黑，有時明月發光，星星閃耀。曾幾何時，來自音響裡震耳欲聾的搖滾樂不知被吸到哪兒去，只剩下萬物低語，還有風雨的聲音。

為了捕捉靈感，我獨自在想像力中張開雙臂，調高天線的敏感度。那個時候壓倒性的孤獨會轉為快感，讓我與夜晚合而為一。在感覺尚未消逝前，我拿起畫筆，與畫中的自己對話。

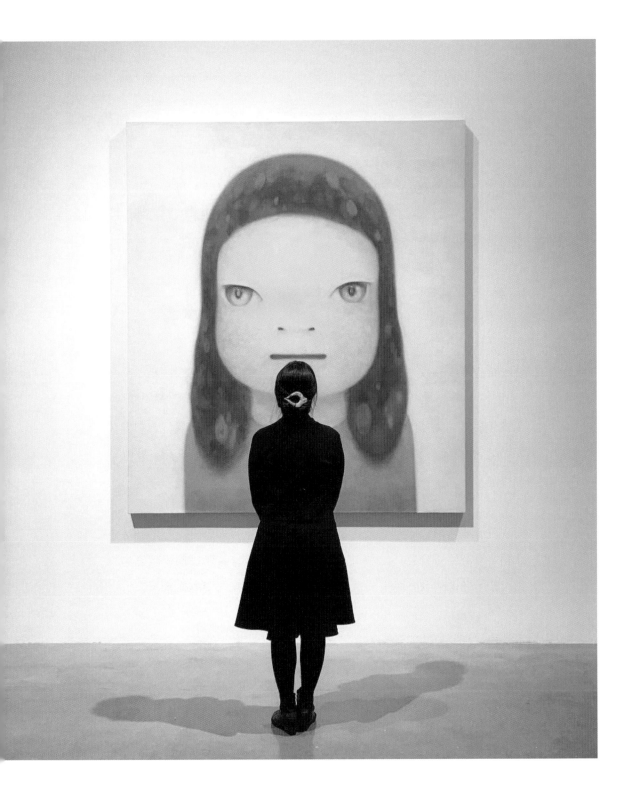

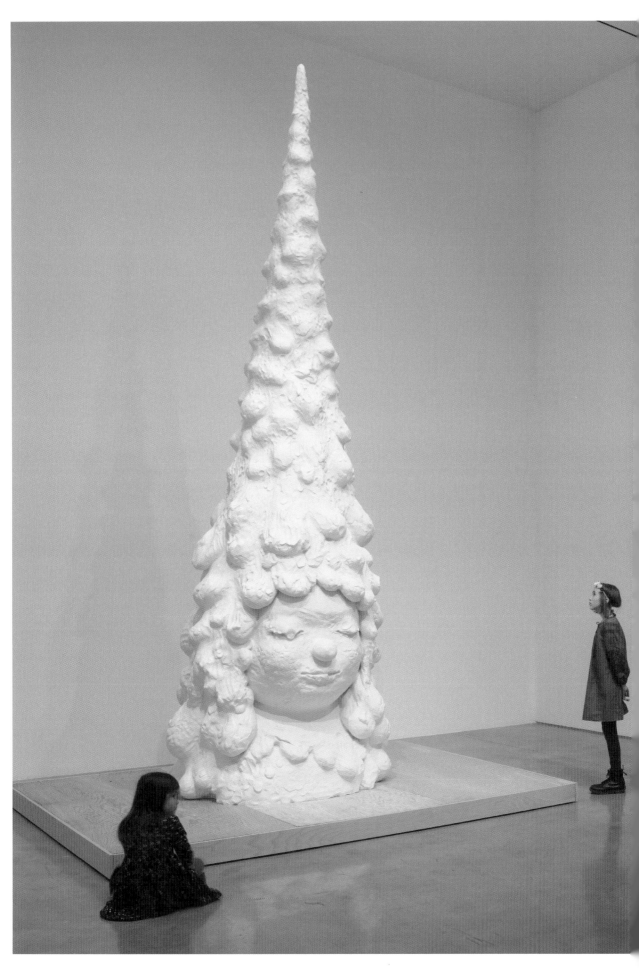

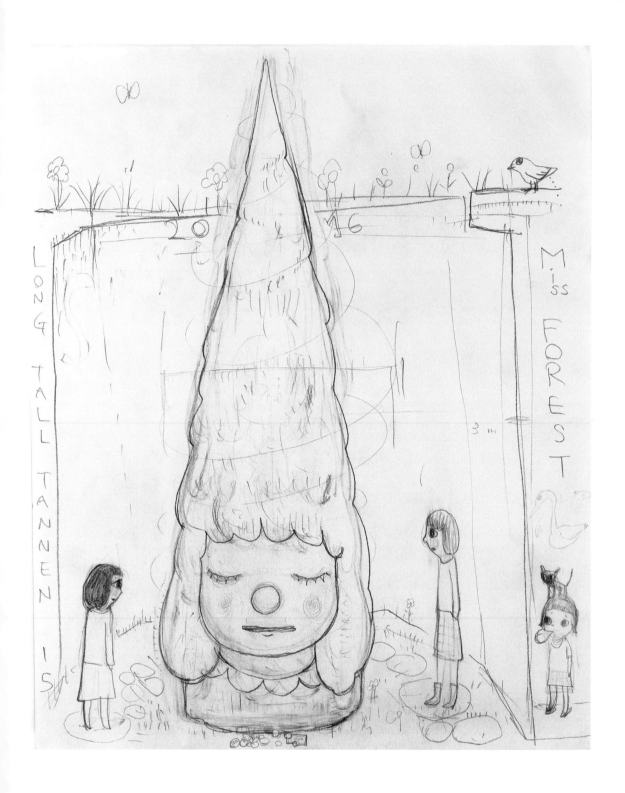

YOSHITOMO NARA:THINKER

PACE GALLERY,
510 WEST 25TH STREET, NEW YORK, NY
MARCH 31 - APRIL 29, 2017.

ART WORKS & TEXT ©YOSHITOMO NARA, COURTESY PACE GALLERY
PHOTOGRAPHS(1P-13P,22P-23P,30-31P)
BY KERRY RYAN MCFATE, COURTESY PACE GALLERY.

奈良美智的世界

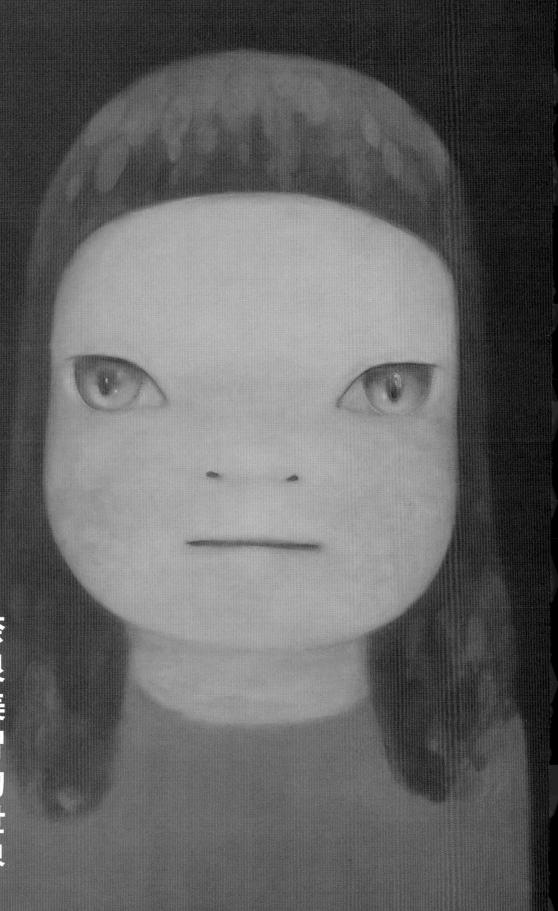

奈良美智的世界

偏執

吉本芭娜娜

我曾經與奈良美智一起去過阿姆斯特丹。

他真的是無法與團體一起行動的人。

他會快快地走遠。既不是故意，也沒有惡意。他不過是只能按自己的步調行動而已。

儘管能與人正常地溝通，是個具有判斷力、令人欽佩的成年人，但又完全不擅長處理與會計師開會之類的事，如果碰到不喜歡的人，一句話也不會多說。

我想，在他身邊的人應該很辛苦吧。

這個樣子，恐怕也只能畫畫了。

這就是為什麼，繪畫拯救了他吧。

基本上，我也是這種人。不過因為參雜了些許生意人體質，所以在這類型的人當中，處理很多事還相當游刃有餘。

然而只要遇上討厭或不想做的事，就會出現完全相同的「奈良反應」（笑），像是爆睡或是病倒，要不就拚了命拒絕，甚至無法一起同行，經常嚇到許多人。

如果是非去不可，雖然不是刻意，但就會不自覺搞錯時間，導致無法成行。

對身邊人來說，這也太可怕了，搞不清楚到底發生什麼事？本來還笑嘻嘻開著很有梗的玩笑，曾經那麼好相處，一旦被斷絕關係，也會大發雷霆。

不過，這是有原因的。雖然不容易察覺，卻是明確存在。從事創作的人……無論是大師還是念藝術的學生，全都是這樣。可以往這裡去，或者最好別去，儘管只是一種預感，卻幾乎看得見，甚至摸得到，非常清晰的在那裡。完全沒辦法忽視。

總之，這是種創作人的病、藝術的副作用，無藥可救。

當本能的警鐘響起，便會突然轉向，或是多年交情在瞬間劃下句點。

連本人都無法控制。只能說是上天的旨意。活在當下，在瞬間下判斷，誰都沒辦法。

這不是任性，是身不由己。自己也很苦，沒有連貫性，也沒有規則。

一旦知道如果待在這裡，作品就會不行了，便無法待下去。就只是這樣，無法解釋。

很久以前，奈良美智在我家附近的美術館舉辦大型個展，他通宵工作到筋疲力盡，經常在奇怪的時間來到我家，在小小的沙發上呼呼大睡。我與當時的男友都覺得「他應該很累吧」，也就不管他，而他就像隻小狗般的酣睡。只是在那個地方，呈現一種恰到好處的睡姿而已。那真是非常美好的景象。

明明是那麼細心的一個人，卻又如此遵循本能，讓人感覺很好。他與作品散發著同等的光芒。

因此無論發生什麼事，我知道自己永遠都會敬佩奈良美智，以及他的作品。

（轉載自網站「note」發布的付費電子報《小魚腥草和不思芭娜》部分內容）

（吉本芭娜娜‧作家）

NO MUSIC, NO LIFE.

箭內道彥

去年（二○一六年）剛成立的地方 FM 廣播電台「澀谷的廣播」，每週日晚間的熱門節目是奈良美智的「澀谷的大叔搖滾部」[1]。以六、七○年代為主，不分東西洋，由奈良美智擔任 DJ，兩個小時的節目以獨到的解說或自身的回憶分享他的私藏音樂。奈良美智每週陸續將懷舊、或是沒聽說過的歌曲推介給聽眾，因而被稱為部長，受到大家仰慕；部長也用部員來稱呼聽眾。這些衷心期盼週日晚上時光的部員們，在推特上使用「＃大叔搖滾部」的標籤，每個禮拜都會在空中集合。直播的時候部長不但完全不會聊到藝術，部員們應該也沒有意識到這點。這個節目沒有導播、製作人，也沒有工程技術人員或助理，只有為了做節目自掏腰包買了錄音編輯設備的奈良美智，一個人在家製作節目，然後把完成的音檔透過電子郵件送到澀谷的廣播電台。有時會在徹夜作畫以後，偶爾微醺，有時是喝得很醉的狀態。

福島縣每年都會舉辦鄉鎮祭典型的活動「風與搖滾煮芋會」。那時一定會舉辦草地棒球[2]，奈良美智的球衣背號是「73」，據說是因為朋友的小孩把他叫成「七先生」的關係[3]。在來自東北六縣成員所組成的「TOHOKU ROCK'N BAND」樂團中，主唱是青森縣的代表。我是這樣想的，不是因為世界級的畫家奈良美智在做這些事情而有趣，而是在做這些事的男人還畫出了那些畫很酷。這就是奈良美智，是無法分開、全部都相連在一起的。因此那些畫才能被創造出來。我一直，都是這麼想。

若干年前，我獨自到奈良美智那須的家去玩，在窗框就像是巨大畫框，而窗外廣闊的風景像幅畫的

房間裡，我們喝著酒，奈良美智花了好幾個小時不斷問我「你聽過這個嗎？」，給我聽了很多他的珍藏CD。我們邊聊天，他也會問「你看過這個嗎？」，分享了YouTube的搖滾樂影片、書櫃上的攝影集，以及電腦裡的私藏相片。這是我許久未曾體驗的、既懷念又幸福洋溢的時光。對，就像國中放學後到學長家去玩那樣。在那個收藏著許多寶物的大房間裡，我說「這是正確的用錢方式」，奈良美智回我「這是正確把錢花光的方式」，我們兩個都笑了。

二〇一六年在青森舉辦東北六魂祭典（每年 TOHOKU ROCK'N BAND 都有演出）的前一天，奈良美智開車為我導覽了青森。我們去了津輕市出來島海岸那片長達一公里、最後的冰川掩埋森林。那裡有從大約兩萬八千年前的地層發現的針葉樹化石。海風強勁。那片風景，與乍看不多話但內心堅韌的東北人重疊在一起。「（兩人都是）出生於東北，畢業於美術大學，喜歡搖滾樂」、「我跟箭內先生的年齡差距，如果在小學的話，是六年級跟一年級，會走同一條路去上學的呢。」我與對我說這些話的奈良美智職業不同，拿我來相提並論根本是冒犯了，但某方面我則擅自將他視為志同道合的夥伴。想要繼續以東北為榮。六魂祭典結束後，我們隨意進了一家居酒屋，喝了當地的酒「龜吉」，恰好是「大叔搖滾部」的播放時間，於是我們用手機的應用程式讓澀谷的廣播在青森播放，兩個人一起聽。

前些日子，在宮城舉行的 ARABAKI ROCK FEST. 的舞台上，掛上了奈良美智畫的大型旗幟。「Toh! Hoku! Let's Go!」我們一起站在台上，攬著肩，為忌野清志郎先生翻唱的〈IMAGINE〉[4] 合音。在回仙台的巴士裡，坐我旁邊的奈良美智不斷將 iPhone 裡的照片與我分享。「這很棒吧」、「你知道這個嗎？」新

這本特刊邀請我為奈良美智寫稿，我卻幾乎沒寫關於藝術的事情，然而我覺得這才是奈良美智。大家都很喜歡迷人的奈良美智。三更半夜整理裝照片的盒子，結果跑出前女友的照片，而無法作畫的奈良美智。因為是這樣的一個人的創作，世上喜愛奈良美智獨一無二畫作的人，才會那麼多。

「話說啊……」前陣子，奈良美智這麼對我說，「現在，有幅畫我想把它畫出來，要是畫得出來，想

的寶物又滿增了。

要做成淘兒唱片的『NO MUSIC, NO LIFE』系列海報。無論在戶外還是工作室拍攝都可以，把那張畫掛起來，我背對著側躺在畫前面，四周擺了很多我很喜歡的唱片封面。」他把永遠像少年的眼睛瞇了起來。這幅畫究竟會是什麼樣的呢？是誰的、哪一張唱片會被擺出來呢？我很期待那天的來臨。大家一定也是。

（箭內道彥・創意總監）

1 編註：奈良美智自二〇〇六年四月三日至二〇一九年四月二十八日無償為澀谷社區廣播電台的節目「大叔搖滾部」擔任ＤＪ，每週錄製將近兩個小時的音樂節目。

2 編註：相當於臺灣的乙組棒球。

3 譯註：日文中七與奈良的發音近似，三與先生的發音相同。

4 編註：原唱為約翰・藍儂。

關於「Pave Your Dreams」展

羅柏塔・史密斯（ROBERTA SMITH）

日本藝術家奈良美智在他首次的紐約畫廊展覽（「Pave Your Dreams」，Marianne Boesky 畫廊，1999）中，結合飽和的色彩與戰後抽象繪畫的尺寸 1，透過可愛但惡魔般的幼兒線條畫的形式，將高級藝術與低級藝術 2（high and low）融合在一起。想像美國動畫影集《蓋酷家庭》（Family Guy）裡那個帶著狡詐微笑的大眼嬰兒，加上肯尼斯・諾蘭德（Kenneth Noland, 1924–2010）的標靶畫，或使用伊夫・克萊因的國際藍（Yves Klein International Blue）的單色畫。

混搭的結果充滿震撼的視覺衝擊力。用色濃厚、奇怪、刻意又有點懷舊，這些美麗的粉彩色搭配發光的棕色背景，讓人回憶起早期童書裡的插畫。畫作表面異常地誘人，如粉蠟筆畫般濃厚且粉粉的，卻有染色畫法（stain painting）的平滑，而且非常厚實。

高級的抽象藝術與大眾文化間的對比，透過幼兒本身既像天使又如惡魔的性格，再度展現出來。他們以玩具般清晰的快樂形狀描繪而成，但大如海灘球的頭上卻畫了緊閉的喉糖形狀嘴巴，還有燃燒著怒火的綠色斜眼。其中一個長了吸血鬼的牙齒，其他則看得出來是縱火犯或巫婆。

如果他們有集體的口號，應該會是「別耍脾氣，以牙還牙」吧！顛覆了一般人傾向將兒童理想化並把他們當成幼兒對待的想法，暗示兒童其實比大部分成人願意承認的更聰明、壞心眼，且更不快樂。

（引自 Title：Art in Review：Yoshiomo Nara Author：Roberta Smith This Article first appeared in The New York Times (nov.5,1999)）

（羅柏塔・史密斯・評論家）

1 譯註：戰後抽象表現主義的作品以大尺寸聞名。

2 譯註：高級與低級藝術的概念源於十八世紀對純藝術與手工藝之間的區分。當時的評論家將純粹為了美學而創作的作品歸類為純藝術（Fine Art）；而具功能或實用性的作品歸類為工藝（Craft）。類似觀念衍生成為現代對高級藝術（High Art）和低級藝術（Low Art）的區別。一般認為上層階級人士享受的精緻品味藝術是高級藝術；而通俗易懂、針對一般大眾創作的為低級藝術。

擁抱著小女孩、狗與音樂

羅柏塔・史密斯

有點美術館恐懼症嗎？被一望無際的潔淨白牆嚇到了？超凡又難懂的藝術品讓你不知所措？如果是這樣，亞洲協會美術館（Asia Society）有解藥，那就是「奈良美智：大智若愚」（Yoshitomo Nara: Nobody's Fool）──一場溫馨親切，像是一小塊來自彩虹彼端的展覽。

展覽名稱取自靈魂歌手丹潘（Dan Penn）一九七三年的同名歌曲，展出日本藝術家奈良美智一向平易近人的繪畫、雕塑和素描。展出的作品將藝術、生活、音樂與虛幻故事，以幽默諷刺、誘人又時而不勻稱的方式融合在一起，其中甚至包括部分他大量收藏且珍愛的搖滾唱片。此展囊括近兩百件從一九八四年到現在（二〇一〇年）的作品，奈良美智與他經常合作的設計師豐嶋秀樹，設計以廢木料搭建的通道、房間、小屋和護牆板牆面所組成的奇幻異境，用以陳列當中許多作品。這些建築結構讓所謂的展廳空間幾近消失，為奈良美智看似孩子氣的藝術作品創造了不具威脅性的展示環境。

亞洲協會美術館策展的當代藝術主要傾向於概念、政治性與錄像藝術，本次展覽對他們而言是打破常規的新作為。仿照馬修・巴尼[1]（Matthew Barney, 1967–）在新博物館（New Museum）的個展，亞洲協會美術館館長招穎思（Melissa Chiu）和副策展人手塚美和子，首次將美術館整個展場給單一當代藝術家展出。這代表亞洲協會有野心想要在紐約當代藝術界占有更顯著的地位，同時為現今美術館界不斷努力吸引更多、更年輕的觀者，並為越

（Urs Fischer, 1973–）在古根漢美術館，以及烏爾斯・菲舍爾[2]

奈良美智個展常見的類似小屋裝置裡的一張無題作品與
「和平符號」（Peace Sign）。
©Suzanne DeChillo／The New York Times

來越強調觀者的主動參與及注入了一股新動力。

現年五十歲（二○一○年）的奈良美智，自一九八○年代起在日本及歐洲展出，一九九五年在洛杉磯、一九九九年開始在紐約展出。紐約是最後一個知道他的城市嗎？也許對於一個畫作主角帶著童書插畫（奈良美智也畫過繪本）那種事不關己、中性化魅力的藝術家來說，他的作品不容易獲得青睞。這與和奈良美智一同在日本藝術界享譽盛名的搭檔村上隆，或美國的傑夫‧昆斯（Jeff Koons, 1955–）成名的過程完全相反，這兩位藝術家的群眾普及率等同於奈良美智，但他們的作品涉足性，偶爾還觸及情色的領域。

相較之下，奈良美智的作品具有較可愛，甚至過度認真的感性。他最出名的是利用一組令人無法抗拒、卡通模樣的小女孩和小狗，來對付人生中的大問題，或者更準確的說，很巧妙地處理了人生中的大問題。這世界是由女孩統治。以簡單的形狀出現在單色背景前的主角，從內向外發光，他們有時是快樂或欣喜的，但更經常傾向於憤慨、反叛或邪惡，簡化無指的雙臂往往暗示著握緊的拳頭。這裡面也許有女性主義的意味，卻絕對感受不到一絲「性」的氣息。

奈良美智創作的題材主要是童年時代的心情與記憶，還有它們在人生中持續性的影響，也就是我們曾經身為的孩童，以及我們現在依舊保有的兒童性。他極其孤單的童年很早就因熱愛搖滾音樂而獲救，他的藝術便是這段童年的產物。畫作中的女孩們經常彈著吉他，滔滔不絕地唱著從尼爾‧楊（Neil Young）的「寧可燃燒殆盡，也不願慢慢褪去」（It's better to burn out than to fade away）歌詞、雷蒙斯樂團（The Ramones）的《閃電戰術舞》（Blitzkrieg Bop），或是年輕歲月（Green Day）的「向我保證這條不是死路」（Promise me no dead end streets）等歌詞或歌名。

暫且不談紐約，奈良美智所繪的角色不僅在日本，甚至在亞洲各地都使他贏得搖滾明星般的地位和死忠粉絲。他如此受歡迎的原因還包括持續不斷地寫部落格與推特、他繪製的書籍和唱片封面，還有他的代表作及招牌詞句大量出現在T恤、馬克杯、填充娃娃、玩具與其他商品上。

關於這方面，奈良美智應該是凱斯・哈林（Keith Haring, 1958–1990）[3]以來，最廣被接受的視覺藝術家之一。他的作品似乎從來沒有遇過他不能跨越或乾脆忽略的文化隔閡或代溝，或是不同藝術媒材或消費模式之間的鴻溝。他的藝術具高度融合性，代表高級藝術、低級藝術和媚俗的結合、東西方融合，也是成人、青春期和幼兒風格的調和；如此無縫接合，以致於這些區分幾乎不具實際意義。儘管此次展覽著重在奈良美智的藝術和音樂之間的關係，但與日本視覺傳統和西方現代主義的關聯也同樣明顯。他的畫是一層層薄薄的、粗筆刷的壓克力顏料堆疊而成，表面薄透的繪畫出於不同的原因，重新利用色域繪畫（Color-Field painting）和日式屏風的飽和色彩與鮮明構圖，同時借鑑迪士尼的活潑以及漫畫裡無政府狀態的氛圍。他的作品還會令人回憶起瑪格麗特・基恩（Margaret Keane, 1927–）[4]的俗氣大眼人偶，同

畫有臉、符號與三種語言詞句的黑白花瓶，同展室內還有奈良美智喜愛的唱片封面。
©Suzanne DeChillo／The New York Times

時想起保羅・克利（Paul Klee, 1879–1940）[5]以及對於人類肖像的古老直覺——即肖像在於給人真實的感受但不需寫實。

奈良美智的畫作傳達這麼多種不同的訊息，幾乎成了被動攻擊性的藝術。它們的可愛讓人有點反感，但情緒的率直表達卻能抓住你的注意力，在短時間內讓畫像散發出的嚴肅尖銳性深植心中。

同樣地，他的小狗雕塑低調地引用美國極簡主義雕塑和江戶時代漆盒的完美工藝，同時保有貼心的寫實細節，讓其中帶有傻氣的優雅更加生動——特別是雕塑作品《來自你童年的小狗》（Dogs From Your Childhood）裡三隻聚集在一起的友善白色大狗戴的綠色帆布項圈。

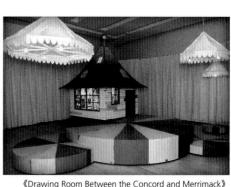

《Drawing Room Between the Concord and Merrimack》
©Asisa Society

奈良美智最新的作品是一系列古怪但壯觀的黑白具象花瓶，上面有波浪曲線形狀令人聯想到安迪‧沃荷的餅乾瓷罐、俄羅斯套娃，還有世界各地的農民藝術。

這些花瓶同時為毛刷般粗線條的素描風格，提供再適合不過的背景，既像美式塗鴉又像日本水墨畫。無論如何，在奈良美智許多素描作品常見的細膩筆法中，這樣的變化是令人樂見的。

這場亞洲協會美術館的展覽讓人感覺彷彿置身村莊。你會穿過或走進當中一些建築結構，例如一排小房間，每個房間都有不同的木地板和色彩鮮豔的門，各展示一、兩件作品，但也很像裡面也許住著七個小矮人。在其他的空間裡，你可以躺在格紋拼布枕頭上看住著奈良美智

有臉、符號，與英文、日文、德文的詞句。其波浪曲線形狀令人聯想到安迪‧沃荷的餅乾瓷罐、俄羅斯套娃，還有世界各地的農民藝術。

的旅遊幻燈片秀，同時聽著瑪麗‧霍普金（Mary Hopkin）和蜜雪‧夏克德（Michelle Shocked）的輕快歌曲。

展覽中最大的兩幅畫是比較粗略描繪而成的木板作品，奈良美智稱之為看板繪畫；它們被掛在挖有小方洞的護牆板牆面後方，彷彿鄉間的施工現場。雖然透過小洞觀賞這兩幅畫很花時間又只能看到局部，但卻有種奇異的親密感。

展場內最後一件作品是棟來自《漢賽爾與葛麗特》（Hansel and Gretel，又譯《糖果屋》）故事裡的斜屋頂小屋，只差沒有巫婆而已。這是間受梭羅（Henry David Thoreau, 1817–1862）[6] 啟發的素描畫室，但被馬戲團大帳篷屋頂的白色垂墜布幔包圍著，對私密創作與公開展演之間的衝突，是再適合不過的隱喻。小屋尖頂上刻了個和平符號，以及圓圈圈起來、代表無政府主義的英文大寫字母「A」，最上面放置一尊金光閃閃、形似印度教中愛與財富之神的象頭神瓷象雕塑。小屋獨自矗立在一組色彩鮮豔的圓柱平台上，是與另一隻有名的大象——小飛象相稱的舞台。

透過掛著格紋拼布窗簾的四個正方形窗戶，觀者可以看見小屋裡牆壁上貼滿了素描；室內主要是張低矮的工作台，桌上散落著鉛筆和更多的素描。每張畫都描繪了一個有話要說的堅強小女孩。整體上暗示了一位有衝勁且不停工作的藝術家，一位日後很有可能讓我們看到更多作品的藝術家。

（引自 September 10, 2010, on Page C21 of the New York edition with the headline: Cuddling With Little Girls, Dogs and Music. Author：Roberta Smith）

＊二〇一〇年九月十四日

「奈良美智：大智若愚」（Yoshitomo Nara: Nobody's Fool）個展，二〇一〇年九月九日至二〇一一年一月二日在亞洲協會美術館展出。

1 編註：美國當代藝術家、電影導演。
2 編註：當代視覺藝術家。
3 編註：美國新普普藝術家。
4 編註：美國藝術家。
5 編註：瑞士裔德國藝術家。
6 編註：美國詩人、作家、哲學家。

關於奈良美智的繪畫

阿諾‧格里姆徹（Arnold Glimcher）

奈良美智是日本戰後第一代的「鑰匙兒童」，這個詞形容雙親都在上班的多數新日本家庭，孩子放學回到空無一人的家中。當時日本仍籠罩在廣島事件與其衍生出否定日本歷史和傳統的陰影下，這些孩子獲得時間與機會創造全新的個人現實，而新一代的日本藝術家做的正是這件事。村上隆曾經對日本電視上的卡通世界，或所謂的日本動漫著迷，這是後來啟發他創作的源頭。而深刻影響奈良美智的漫畫以及兒童繪本等視覺文化，後來引領他在畫家生涯中發展茁壯。奈良美智所繪的人物，欣然接受他所珍視的一切，他們試圖表達他當時的處境，也試著在一個嚮往西化的社會裡尋找意義。奈良美智在青森縣弘前市美軍基地附近出生長大，美軍電台播放的音樂讓他成為美國流行音樂的樂迷。這些歌詞給他留下很深的印象，其中的詞句仍不時出現在他的繪畫和素描作品。這些歌詞有具體的意義，跟當時正在重新評估重心且試圖保留一些傳統表象的日本文化截然不同。奈良美智所繪的孩子們並沒有被周遭的混亂所疏遠或剝奪權利；相反的，他們是第一批在美國影響的國際社會下餵養長大的日本兒童。他們被迫超越肢體上的限制，在多元的宏觀態度下長大。

奈良美智的繪畫主要和繪畫這個行為有關，不同於與他同時期的許多藝術家，沿襲安迪‧沃荷與羅伊‧李奇登斯坦（Roy Lichtenstein, 1923–1997）的西方傳統，消除所有手工的痕跡；奈良美智所繪的色彩層次以及筆觸質感會發光，特別是在人物背景的色域上。人們太容易把奈良美智跟普普藝術聯想在一

起，其實他的畫作受皮耶‧波納爾（Pierre Bonnard, 1867–1947）跟馬克‧羅斯科（Mark Rothko, 1903–1970）的影響大於普普藝術。奈良美智是位徹徹底底的畫家。

這次展覽展出的素描涵蓋二〇〇四年至二〇一一年的作品，聚集起來構成一本創作題材筆記，有些題材成為繪畫的主題，但多數只是獨立的圖畫。這也是奈良美智在佩斯畫廊的首次展覽。

編註：本文出自紐約佩斯畫廊二〇一二年三月七日至十一日的奈良美智作品展「紙本作品」（WORKS ON PAPER）展刊引言。作者阿諾‧格里姆徹生於一九三八年，為佩斯畫廊創辦人。奈良美智於二〇一二年起由佩斯畫廊代理。

跌倒，爬起來

古川日出男 × 奈良美智

六〇年代，東北

奈良 （看著濱谷浩[1] 等人的照片，圖1、2）當時還沒有除雪車這種東西，比較小的道路得先把雪夯實，車子才能開過。這是六〇年代。剛好是（燃料）從薪柴變成石油的時期。我家也在我小學四年級時從木柴換成石油。

春天快到就得開始「鏟雪」，把夯實在馬路上的雪鏟起來，那工作實在很費勁。地方上所有的人都會出動。

古川 遇到這種需要合作的時候就能發揮社區的力量了。

奈良 沒錯。在這種會下雪、得對抗自然生活的地方確實如此。

以前還有堆起來的蘋果木箱，這些木箱從這個時期也漸漸改為瓦楞紙箱。

本來這些東西都不要錢，從某個時期開始農民得花錢買了。很多東西過去明明都是自己做的，還會用稻草做裝米的草袋。出現這些轉變大概是在大阪萬博前後，東京應該更早一些。

在那之前，動物毛皮對我們來說是很平常的東西。我媽媽的娘家有地爐，我們還會用兔皮當保暖耳罩⋯⋯狗也是，我小學三年級之前經常看到賣毛皮的商店曬毛皮。津輕三味線的皮用的是狗皮。

古川 是狗皮嗎？

奈良 貓皮容易破，得要用狗皮。我問過我的母親，剝下毛皮之後裡面呢？她說應該是吃掉了。為了吃而殺掉生物也

是稀鬆平常的事，並沒有什麼覺得好可憐的。貓和狗還另當別論，雞就真的⋯⋯

北海道獵人久保俊治，某個電視節目曾經去採訪他女兒，名稱便叫做「大草原上的少女美雪」（笑）。女孩小學一年級時，他刻意讓她步行來回八公里的路上學。一路上都是雜樹林、竹叢、草叢，隨時可能有熊和動物出沒。冬天得划開高至胸口的雪前進。學校老師反應了好幾次，說孩子這樣走太委屈了，但她父親很堅持。

釣到魚會要孩子全吃掉，一點也不能剩。因為我們抓了開心游泳的魚，所以得負起責任好好享用。久保俊治教了女兒很多道理，外人看來會覺得他嚴厲

到幾乎像在虐待兒童。可是他們住在知床半島與北海道相連之處，入冬之後冰天雪地，是很嚴酷的生活環境。我跟一個住埼玉的朋友一起看那個節目，兩個人的感想完全不同，朋友覺得這父親很過分，但我覺得如果不這樣嚴格教育，孩子很有可能不敵自然。住的地方不一樣，就很難理解這種事情。

古川　如果不自己學會跟自然世界接觸的方法，別人也幫不上忙的意思吧。

圖1　濱谷浩〈津輕的男人〉（1955）（編註：出自攝影集《裏日本》）

圖2　濱谷浩〈能舞新年問候〉（1959）（編註：出自攝影集《雪國》）

無法傳達、無法發現的事

奈良　要把自己看過的風景、經歷的事情，傳達給生長在完全不同環境中的人，其實非常困難。但也有可能因為一些小機緣，順利傳達出去。有一次在外面喝酒，稍遠的座位有個看上去大我一輪、應該是東京出生的人說：「啊，沒錯沒錯，就是這樣。你怎麼會知道？」

「不，東京怎麼樣我不知道，但我在青森長大，確實是這種情景。」對方恍然大悟。

美國人也一樣，我通常跟年紀大我一輪的人比較談得來。我稍微晚了一點才受到類似嬉皮文化的影響，並不是盛行之時；如果是七〇年代，應該有個五年左右的時間差吧。我跟大我一輪的人聊音樂很談得來，彼此的感性也很接近。跟我同輩的人比較冷靜、冷淡。

古川　我覺得確實有這種差別。真正的美國人對於喜歡的音樂、渴求的音樂類型那種強烈心情，跟我們在有十年左右時間差又相隔遙遠的情況下，聽到外來音樂竟然那麼接近自己真正想聽的聲音時，那種「想要！」的強烈念頭，兩者可能很相似吧。

奈良　再怎麼學習或體驗新事物，就像在網路還沒發達，還沒出現行動電話、傳真機，得去隔壁鄰居家借電話的年代（笑）；那時候真的會為了尋找自己想要的東西聽收音機、在圖書館裡翻找，那種探求的能力跟現在完全不同。現在

要查任何東西都很方便，卻好像漸漸不知道自己到底想查什麼。

古川　我覺得現在這個時代很難讓人了解，其實世界上也有難以發現的東西。我們想創造的是無法發現的東西，並不是搜尋之後就能簡單找到的東西。

奈良　自己的作品也一樣，都是以自己過去經歷過、看過的許多東西當作基底，最後才能化為一幅畫。其中包含了許多層次。但網路或印刷都屬於表面文化，生長在這種環境的人大概算是虛擬體驗世代，幾乎看不到這種層次，只能靠表面或印象去理解。我最近才發現這點，以前都覺得總有辦法能傳達。

古川　東西沒有實際在眼前，真的都沒什麼用。

奈良　看到實際的東西絕對不一樣。可是例如我們看了阿富汗或震災後的照片，嘴上說著「真是太淒慘了！」或者「哇，好驚人！」還是無法傳達那種氣味，也無從得知當地的空氣，不可能有三百六十度的觀看視角，終究只能得到一個印象。大家似乎都不太了解實際，走一趟的重要性。

這不就是所謂的「現場」嗎？創作現場是如此，醫生動手術也是，身在現場一定會聞到血的味道。比如說我就經常覺得大家對我作品的印象，跟我自己想的不太一樣。

古川　血腥的味道、亂七八糟討厭的東西，要整理為作品時這些全都得自己概括承受，盡量不外顯。

奈良　一點也沒錯。身在現場可以看上好幾個小時，每一次看都有不同發現，隨著年齡增長又會有不同觀點。我認為這就是所謂的普遍性。要怎麼樣才能創作出這樣的東西，只有不斷限縮、不斷限縮，縮到只剩下最簡單的狀態。假如從觀者的反應知道「啊，他們只看到表面」的時候，我會很沮喪，甚至會開始擔心起這些人。

這跟世代、地區、國家都沒有關係。比方說我看跟我很接近的韓國觀眾的反應，小我一輪的人會出現跟我很接近的反應，他們是在韓戰結束後出生。

從當時的韓國文化看來，我的畫完全屬於外來的異類，但他們依然能掌握到畫中的訊息，再長一輩的人多半不能了解，更年輕一點的族群只是單純覺得「可愛」。他們並沒有把感想化為文字，而是重新以漫畫風格畫出類似的作品。這或許是一種表達共鳴的方法，不過有點不太對。

古川　看來他們只做了表層的梳理，然後以較小的規模來表現，所以很難表現出累積在裏層的東西。

奈良　有趣的是，在日本我跟學藝術的人或朋友聊天，完全不會出現這些話題。他們當然也看到了這些層次，但大家都很客觀地把重點放在這些層次的色彩疊合、結構、線條流動、畫面分割等等，完全不會提到可愛、狂暴這類話。可是我自己最希望大家能更用心鑑賞，例如我們聽音樂時會說「這吉他音色真不錯」之類的評語。

創作現場化為戰場的瞬間

古川　作品裡呈現這些層次的方法，在素描（drawing）[2]和繪畫（painting）上是不是一開始心態上就不一樣？

奈良　素描畫了之後無法修正，但我還是會盡情表達我的想法，不斷地畫不斷

地累積。當然，這其中以畫作標準來看，有些好，有些不怎麼樣；以情感爆發、表現來說，有些好，也有些不太好，可以說良莠不齊。但我還是會在這當中去確認自己的感覺，「啊，這個不錯，這個不好。」

在我的感覺中繪畫比較抽象，經過多次嘗試，幾乎被遺忘的美學，或者過去學過的東西，會自然而然被轉化為經驗，這些靠身體記住的東西會漸漸跑出來。有些也可能是理應被我拋棄的學院派理論。

不過這就跟棒球之類的運動一樣，剛開始會學習打擊，之後漸漸忘掉學習的內容，創造出自己的風格。儘管如此，還是會記得基本上得擊中球芯、手的動作會牽動身體等等基本道理，當身體記住的事能在無意識間表現出來，才算是真正學會。我就是埋頭這麼做、甚至忘了時間。

我一直刻意不表現出學過的東西，執著於「自己、自己」的自我中心主義，但是最後給我幫助的，還是過去所學。學過的東西累積到一定程度的數量後，才能化為經驗、真正活用。

古川　寫小說遇到瓶頸，或者愈寫愈順時，也經常會發現以前接觸過、學過的東西突然跑出來了。

移除自己的意識後，發現頭頂上突然「叮！」一聲出現了答案，或者寫法，心裡也不免好奇，為什麼會出現這些。雖然已經忘記，但過去學過、讀過的東西忽然現身時，往往是處於非常時期，也就是當創作現場化為戰場的那一瞬間。

奈良　我也常這麼覺得。在描述這種狀況到底有何不同時，我經常用「迫切」這兩個字來告訴學生。我認為自己的「迫切」背景，並非來自我所創作的作品，而是時代和生長的環境自然而然塑造出的感覺。進工作室我會先聽音樂，畫不出來時先試著提筆暖暖身，然後慢慢就會有種面臨生死存亡的感覺。

順利的時候我真的會感受到來自四面八方的掩護，覺得正在創作的自己變得更龐大；但不順利的時候就像是身處於眾多敵軍之中，得思考該如何應戰，跟自己奮戰。自己跟眼前的畫面正在進行一對一的決戰。

古川　你沒有用運動來比喻，而舉戰場為例，我覺得這就表示你的表現手法並非出於職業，而是一種藝術。你已經脫離了只依照要求交出作品就可以的世界，現在到達的是一個極度切身相關的地方。為了創作作品，進入一個可能再也無法回頭的境界。至少以我來說通常是這樣。

奈良　沒錯。說到運動，我很喜歡格鬥技，尤其是拳擊，從以前就很喜歡。正式開始之後依然有種迫切感。

喜歡拳擊的原因之一是小時候看過的《小拳王》，這跟其他漫畫很不一樣。同樣是梶原一騎創作的《巨人之星》故事結構很典型，描寫當時的窮人懷抱夢想，經過一番努力後實現夢想，講述成功之路上的苦惱。不過《小拳王》的主角並沒有想成為冠軍、成功這些目標。他在不知道目標的狀況下，總是在跟某種對象奮戰，或者說，總是在跟自己奮戰。他對身邊其他孤兒朋友很好，但是面對強大勢力時總是無來由地

莽撞反抗。

從小《小拳王》就一直是我心目中的英雄。他終究沒有成為拳擊冠軍，也沒能住進豪宅，卻始終那麼帥氣迷人。我到底是喜歡他哪一點呢……。

古川　說不定因為他是孤兒？

奈良　孤兒永遠只能面對自己？身邊有沒有父母、手足、親戚的掩護，情況是不同的，所以孤兒之間一旦建立起交情，感情就會非常好。

古川　假如沒有這種孤兒的感覺，除非像你這樣在世界各地有不少人看過你許多作品，否則往往會只聽到支持自己的人對作品的肯定，因而滿足。像《巨人之星》那樣的環境，也就是在一個嚴格的家庭中、有個嚴格的父親，現在的社會裡已經不復存在，大家又該如何面對？我自己也有這種孤兒的感覺。

即使不了解，也能感受

奈良　有件事很奇妙，以前我總是搞得自己全身都是顏料，但是最近不會弄得那麼髒了。我現在不太會無謂地使用顏料。不知道這是好事還是壞事，不過看畫的時間變久了。

古川　剛開始創作時，總會有點自以為是，不是嗎？大家都想發展出自己的原創。過了十年、二十年左右，開始發現其實沒有所謂的原創，只能靠過去所學、受到的教育，或者閱讀的內容中來創作。之後繼續不斷思考，在許多地方用心下工夫，一直不斷盯著畫面看，才終於能邁入發展自己原創的階段。

奈良　該怎麼說呢？我覺得所謂原創到頭來講的不是技術問題。假如只談論大家人生中共通的部分，或許很容易引起共鳴，如果表現的並非共通部分，而是自己內心他人絕對不會懂的部分，或許就是所謂的個性或者原創吧。當然，能夠了解這些部分的人數勢必會減少。不過這又是另一種挑戰。

古川　我覺得這是必經之路。將棋這個比喻，我這個寫小說的人聽了就很有共鳴，資歷愈深，腦中浮現的棋路就會跟著改變。以前只能浮現十步棋，到了三十幾歲可以出現一百著，而現在就好像可以有一千著棋路。因為要從這麼多棋路中挑選，思考的時間自然會變長。

奈良　沒錯沒錯。我不像以前那樣毫無頭緒先畫了再說，然後在其中碰巧遇到「不錯！」的部分，反而是在長時間凝神注視中，讓我覺得像是下將棋或者圍棋的棋士一樣。

古川　會面對面、看著未完成的作品。

奈良　而且如果是在已經有一定進展的狀態下開始思考，也很難因為腦中浮現了許多可能，就多畫一幅不同方向的，因為已經發展到一定程度，不太可能重新來過。假如回到原點或許又可以有一百種可能性。不過，經過這番思考所完成的作品，好像比以前的作品更令我珍惜、更有感情，會覺得這真的是自己親手創造出來的。不是出於偶然或者天生品味，也沒有假借他人之手。

古川　就算不了解，也能夠感受。把不與他人共通的部分徹底灌注在作品中，就算觀者不知道作品想說什麼，也可以感受到某種帶著強大震撼進逼而來的壓力。這些足以讓人汗毛聳立的東西終究可以傳達出去。過去只憑表面來評斷「懂、不懂」或「喜歡、討厭」，但假如寫的東西超越了這些標準，那麼不管

讀的人或者看的人，都可以進入一種自己雖然沒有體驗過、只有這個人經歷過，但好像確實能感受到些什麼的境界。我想如果能做到這一點，即使作品面對不同的國家、不同世代，在鑑賞時都能帶來價值。

在預感之前

奈良 有時候我會突然驚覺，自己做了很有原創性的事，或者完整把心裡湧現的想法表現出來。能有這些覺得順利表現的瞬間，都是因為我不斷不斷地畫，在自己的畫裡有許多累積，或者說層次，一定有這些成為引子的東西。深究之後，我漸漸知道這是因為很多人都有同樣的經驗，自己的作品也正是因為有這些累積才能完成的。

這種累積可能是無意間動筆的洞窟壁畫；也可能有人專門在研究色彩，發現「這種顏料的紅色顯色比較好」。也可能是周圍那些不知道畫作作者，而出言評論「這張好」、「那張更好」的人。

只是站上了這堆積層形成相當複雜的累積，而我這種堆積層形成相當複雜的累積的某處，環顧四度、變得豐饒，最後形成一片沃土。從

周，同時可能可以看到好幾堆不同的積層，不過基底都是一樣的。

所以我們不管看任何人，都可以看到他的過去，或說是個人的累積，對於那些看起來沒什麼卻能默默持續累積的人實在很了不起。打個奇怪的比方，過去有許多已經離世的藝術家，而現在的我們，就好像站在他們的屍骸上。

古川 這也算是一種富足吧。

奈良 布魯斯・史普林斯汀（Bruce Springsteen）在〈Born to Run〉的歌詞裡有一句「高速公路上擠滿了夢想破滅的英雄」（The highway's jammed with broken heroes），但是正因為有夢想破滅的人，也才會有人延續這些夢，而且這些人一定不認為那只是夢想而已，所以才能延續下去。

古川 或許所謂藝術家原本就是敗者而非勝者。以敗者的身分延續好幾代成為一種交通工具，載著人四處兜風，而現在的我們也成了這種交通工具。我不知道勝利代表什麼，但是因為一直輸，才能不斷持續，並且在過程中漸漸增加厚度、

這裡想必可以孕育出什麼吧，但每個人的人生好像總是在這預感之前就畫下句點。

奈良 確實經常在預感之前結束。就像是活動前夕，總讓人非常興奮雀躍。

古川 「喔！可以做出這種東西！」或者「我能創造出這種作品！」這些感覺跟預感非常相似，「繼續這樣下去，我的文學世界說不定會變成這樣」要是沒有這種期待與雀躍就很難堅持。這種瞬間讓人有成為挑戰者的感覺，所謂挑戰者，也就是沒有贏、處於輸的狀態，但是卻能夠重拾對競爭的飢渴。

奈良 沒錯。我覺得當冠軍真的很辛苦。

古川 確實，太累了。

奈良 你想想看，相撲選手如果沒有晉級到橫綱，沒人會為他鼓掌，贏得不夠漂亮還會被喝倒采。《小拳王》一直是挑戰者，說不定他根本不想當上冠軍。腦子裡根本沒有贏的念頭。可是也真的有人拿下橫綱頭銜，持續穩坐冠軍寶座。看到這種人我就會覺得那跟自己完全屬於兩個世界。真正的橫綱大概是畢

卡索之類的人吧，是個永遠持續挑戰的衛冕者。

創作出原本創作不出的東西

奈良　畢卡索跟我屬於完全不同的類型，我很尊敬他，但我沒辦法像他那樣。現代藝術家中我最喜歡馬諦斯（Henri Matisse, 1869–1954）。

古川　你去過馬諦斯的教會³嗎？

奈良　去過。像那樣的空間在任何地方都一樣，可以讓人暫時脫離世界，還有寺廟也是。脫離的程度就好像來到雲上一般。在雪白的空間裡有馬諦斯畫的彩繪玻璃，還有非常棒的變形人型。

我總覺得臉部的眼、鼻、口看得很清楚的可能不是天使，只是個漂亮的人（笑）。我們通常會說「那孩子就像天使一樣」，這就表示不是真正的天使。好像看得見、實際上卻看不見，不過又具備實體，這才是所謂天使、神明，或者靈魂。我也可以理解禁止企圖崇拜偶像的想法。外形愈接近人類、愈塑造成美形，定形後就看不到真正的樣貌，反而比較接近虛假。晚年的馬諦斯作品就

散發出「看不見的存在」的氣息。那間教會彷彿踏入了這種世界一步。

古川　有沒有人曾想請你打造一間教會或寺廟？

奈良　沒有（笑）。不過如果有，我可能會覺得責任太過重大而拒絕吧。

古川　確實，奈良美智的作品不太像是祈禱的對象。我覺得是讓每個人各自去面對自己，誠實凝視自己的作品。

奈良　沒有錯。只要誠實面對自己，通常多半可以把訊息傳達給別人。吉本隆明先生說過，假如能讓看的人覺得這個作品大概只有我自己懂，就是出色的藝術。我希望自己能夠達到這個境界。

古川　如果要說追求技巧這件事，那麼我可能幾年前曾經走入一次死胡同。我想在日本頂多只有五個人能真正了解這種難度。比方說綜合格鬥技這種高難度的比賽，真正能看懂比賽的大概只有五個人左右吧。我也希望能達到這個程度，但總不能只有五個讀者，還是希望範圍能大一點，並不追求只有一個人能懂的極端。不過，假如真的到達只有自己才懂的境界，說不定反而觸及的範圍

會更廣。

奈良　世界上有許多個體、很多不同的個人。比方說自然發生的示威遊行中，大家都是以個體身分參加，才會聚集那麼多的人數。以往多半是以協會、團體等發起，由很多人成立組織，但是在震災之後忽然多了很多跟組織無關的一般人參與。我想這就是大家各自以個體的意識來面對，每個人面對、參與的理由都不一樣，也許有些人是因為自己也有孩子所以感同身受等等。這些人很明顯地跟經常高舉組織旗幟來參加集會的人群不一樣。

古川　所謂以往那些人，可能基於例如共產主義之類的相同意識型態而聚集，我覺得那有點類似宗教。大家因為有信仰的對象而聚集，可是震災將人群轉換為個體。比方說《NO NUKES》（圖3）並沒有發展為一種聖像畫式的象徵。

奈良　是啊。

古川　我覺得在快變成聖像畫之前止步這一點很了不起。

奈良　要是變成聖像畫，我就不知道該怎麼辦了。

古川　沒錯，那可不得了，很難把那種狀況用語言說明清楚。或許只有在那時候日本有種光明的希望，現在好像又開始進入個體與個體不容易面對面的氛圍。人要面對只有自己才懂的對象漸漸變得困難，於是傾向去依靠大多數人支持的一邊。

奈良　對。另外，假如一對一，那麼就會出現大量多方採樣後組合其中好的成分，然後一口氣推給大眾這樣類型的成品。我覺得在音樂上特別明顯，歌詞也是，嬉皮世代有很多精彩的作品，可是現在就連我說不定也能隨便組合字句來編一首情歌。

古川　我還是覺得，假如來到創作現場就是戰場的境界，便能完成自己原本無法創作的作品。要是大家能夠更相信這一點就好了。擁有這樣的力量，應該是最值得高舉的美好希望。

圖3　奈良美智《NO NUKES》1998

當話語降臨時

古川　上了年紀最煩惱的就是東西不斷增加。衣服、CD，什麼東西都一樣，該怎麼判斷留或不留？是不是要再聽一次、再穿一次？還是該一直留著？

奈良　嗯，年輕時沒錢，總是精挑細選才買下喜歡的東西。等到工作、收入變多之後，哪怕只有一首想聽的曲子也會買下，沒聽過的類型也會隨手買下試，再重新認真聽往往覺得根本是些垃圾，這種時候我就會心想，東西還是得好好挑選，透過自己的眼睛、耳朵來好好確認才行。

古川　對了，作畫的時候會放過去沒聽過的音樂嗎？

奈良　不，我不會放第一次聽的東西。

古川　這樣我就安心了（笑）。

奈良　我不會呢（笑）。比起新的音樂，我比較常放老音樂。有一個只在澀谷區播放的社區型FM「澀谷的廣播」，我在那裡開了一個兩小時的節目，名叫「（澀谷的）大叔搖滾部」。這算是志工，我沒拿報酬，為了這兩個小時，我從自己的收藏中挑出要播放的音樂，現在大概四十集了吧（截至二〇一六年十二月）至今播放八十個小時，而且為了要做準備，我得事先聽完、選好，實際花的時間更長。也因此減少了創作時間。儘管如此我還是很想做這個節目。就像是報答過去聽過的音樂吧。還有，我也想試試自己到底是不是真心喜歡音樂。

所以我單純聆聽音樂的時間增加了許多。我會重聽老音樂，也會注意歌詞，這時往往會有些新發現。有些歌詞在我十多歲或二十多歲時只懂得表層意義，現在或許了解得更深刻。「啊，原來這個名字是指那個事件中的那個人啊！」諸如此類。這時，那首歌頓時就有了不一樣的光芒。

同一個時期經常聽的歌曲，有些現在風華盡失，也有些魅力依舊。這些差異也很有意思。當我進入工作狀態開始畫畫，很奇妙地，這些都莫名成為我的力量。

古川 重聽以前的音樂，當時覺得比自己年長的音樂家，現在發現「什麼，這些傢伙比我小二十歲，竟然這麼屬害！」覺得充滿希望。雖然年輕，但歌詞和曲子都如此精彩。如果要我聽現在二十出頭的人寫的 J-POP，我可能興趣缺缺，可是以前自己曾經喜歡的東西，也是出自差不多年齡的音樂家之手，這告訴我不能小看年輕人。

奈良 最近覺得自己愈來愈了解這些老派的歌，會很想邊喝波本威士忌邊聽，不免有點想想創作者當時也才二十四歲，不免有點錯愕。「什麼？湯姆·威茲（Tom Waits, 1949–）這麼年輕嗎？」

約翰·普萊恩（John Prine, 1946–2020）有一首寫越戰歸來士兵的名曲叫做〈山姆·斯東〉（Sam Stone），描述退役士兵出現幻覺，只能依靠毒品過日子。寫這首歌的時候他大概二十二、二十三歲。聽說當時巴布·狄倫（Bob Dylan）聽到這首歌，還以為是個上了年紀的老人寫的。

古川 創作這首歌時一定有某種突破。有首歌叫〈沒有明天的世界〉，RC SUCCESSION 唱的，原本也是跟越戰有關的歌，原曲〈Eve of Destruction〉的作者是個美國的十九歲年輕人[4]。他把自己對越戰的感覺寫成歌，在大人們傳唱下火紅一時。

所以語言具備的力量其實跟年齡無關，靈感來的時候很公平。有天分或努力的人隨著年齡成長，這些部分也會持續豐富。不過話說回來，那種只降臨一瞬間的靈感假如純屬偶然，是不是就一定不好？也不盡然。語言在出現的那一刻起，就已經具備力量。跟畫一樣，有很多人畢生只創作出一幅傑作，就算其他都是廢物，也留下了這麼一張傳世之作。這麼想來，到頭來只有作品能超越個人、留存在世界上呢。

迷人的 LP 唱片

古川 EP 或 LP[5] 這兩種東西，要聽或要買時的態度都是完全不一樣的，假如我自己是音樂家，創作時的態度應該也會完全不同。首先大小不一樣，假使不聽，光是擁有就讓人覺得安心。就是書本就代表頁數不同，如果是畫就是畫布的大小不同。有些差異我想或許是

奈良 確實沒錯。我很喜歡唱片，除了愛聽，還很喜歡 LP 封面那種質感與物件感。以書籍來說就像是單行本的裝幀。完成一個作品會有設計師、各種業者等許多人參與其中。不過如果是串流或下載的音樂，參與的人變少，即使是CD，在視覺上的表現幅度也突然變得狹窄。LP 唱片真是很迷人的東西。即

奈良 出於面對不同大小的心態而生。

圖4 工作室內的書架

更有物件感，閱讀過的東西留下了具體像是比起排了許多文庫本，擺上單行本

的形體。文庫本看來都大同小異，可是單行本就各具特色（圖4）。

古川　可能單行本的外觀就強調著具備多重獨特的層次。讀完放在房間，彷彿也能從視覺上，重溫閱讀體驗究竟往自己內心層次深掘到什麼地步、帶來何種刺激。

奈良　但我的書架上除了單行本也有文庫本。旅行的時候還是文庫本方便，除了唱片我也買CD。

古川　也買CD（笑）。

奈良　對啊（笑）。我也會把CD灌進電腦裡聽。不過文庫本或者CD的前提都是已經有單行本或LP。假如太過執著堅持只要LP，就會擺脫不掉陳舊感，變成一個凡事懷舊、「還是以前好」的人。

從標題到面對畫布

奈良　（看著工作室架上的唱片和書籍照片）作畫時有人會貼上很多人的快照等等，各有一套方法，不過多半都與畫有關吧？但是我大概只會聽音樂。

古川　唱片封面是在創作作品之前擺上去的嗎？

奈良　不，都是那個時期剛好身邊有的東西。比方說CD，不同時期聽的東西很不一樣。這當中也會有書籍。（編按：以下是解說書架上的書籍和音樂）有以日裔收容所為主題的《生於自由與平等之下》（Born Free and Equal）[6]；或是描述法國因為人口過疏已經成為廢村的紀實照片；柬埔寨波布總理（Pol Pot）時期的照片。其他還有一般繪本，像是《小女孩和雨》（The Little Girl and the Rain）[7]等等。有松本竣介的畫冊，還有巴布·狄倫早期的攝影集，這是長期貼身跟拍的攝影集[8]。《「日本人」的界線》[9]，這也是戰爭時期前後的作品。《日本的自畫像》[10]是由多位攝影師拍下的昭和時期。伍茲塔克（Woodstock）[11]。西藏的中國人所寫的紀實文學[12]，這本書在中國被禁。另外還有在中國看不到的電影。《等待回家的日子》（A Brand New Life）[13]這部電影導演在韓戰後成為孤兒、被法國人收養，後來在法國成為電影導演。當然，他不會說韓文，為了尋根來到韓國拍下

圖7　奈良美智
《No Means No》1998

圖6　奈良美智
《No Means No》1995

圖5　奈良美智
《No Means No》1991

本身具備的力量。

古川　有沒有先定下標題再面對畫布的情形？

古川　素描幾乎都是。比方說想到《No Means No》這個標題的瞬間，就能一口氣畫出來。繪畫就剛好相反，雖然會最後下標，可是好像不管下什麼標題內容都一樣。所以素描通常會在看完電影或者看完一本書後馬上畫下……。

古川　受到刺激之後立刻動筆。

奈良　對對對。我很想要以某種形式表現出來，不過如果是繪畫還得擠出顏料，要等一段時間才能完成，可是素描就算失敗，要一段時間才能完成，可是素描以輕鬆地撕掉重來，而且覺得「不是這樣」然後動手撕掉時，挺痛快的。這也算是一種暖身，在這些過程中準備作畫的身體漸漸加溫。

古川　所以素描本身就是一種暖身。

奈良　可以這麼說。就像大家通常都會在練習時表現得比正式上場好一樣。素描比較能輕鬆下筆。

古川　素描的創作可能多半需要瞬間爆發力，在當時的氛圍、與人的刺激和交

這部電影。故事舞台是孤兒院，講的是女孩被收養之前的故事。在我創作一幅畫的期間，會累積這些東西。其中幾乎沒有在視覺上作為參考的東西。

古川　但概念果然相當一致呢。我寫長篇小說時用的也不只是文字資料，包括了聽的音樂，另外還會收集許多素材，從艱澀學術用書到輕鬆讀物都有，還有照片等等。我覺得這個書架跟我在寫長篇作品時家裡的樣子很接近。光是看到這裡，大家還無法想像會創作出什麼類型的作品。就好像看了標題也聯想不到內容一樣。

對了，我想定標題通常都是創作完成之後的事，你有些不同時期創作的作品會用相同標題，例如《No Means No》（圖5、6、7）。下標的時候是基於什麼樣的想法？

奈良　就像地層錯位時露出底層一樣，在我心裡也看見了過去的自己，所以才會有那樣的感覺，用上一樣的文字吧。而且激發我標題靈感的幾乎都是十多歲時聽過的音樂，可能是嬉皮音樂，可能是龐克。我總是會不斷感受到這些詞語

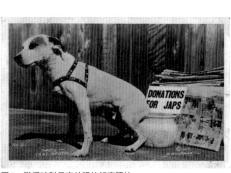

圖8　戰爭時對日裔歧視的紀實照片

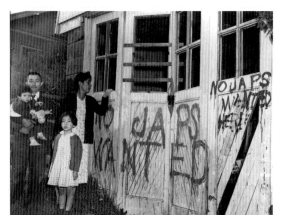

圖9　戰爭時對日裔歧視的紀實照片

流當中產生，經過十年、二十年，或許會出現連自己都沒有把握「咦？我畫過這些？」的瞬間。如果是繪畫，其中灌注的努力，還有自我否定、自我肯定的層次都完全不同，就算不記得，大概也可以肯定「這絕對是我畫的」吧。

奈良 不過以我來說，即使是素描通常都能想起作畫當時的狀況。也不知道為什麼，但就是能想起作畫當時的狀況，因為在德國時幾乎都是一個人面對畫紙。回日本變忙了之後反而記不起來的時候變多了。

我在編輯作品全集的時候也非常驚訝，原來九〇年代作畫的狀況幾乎都還記得。

負面共通點

奈良 我記得是安瑟・亞當斯吧？一位美國攝影師曾經拍過戰時的日裔收容所，看了那些照片就會湧現很大的力量。很容易移情，覺得自己跟照片中的人一樣。隻身在外旅行偶爾會遭到歧視，但那種時候我會覺得很開心。我心想，「啊，這麼一來我就可以了解受歧視的人心裡的感受了。」可以透過自卑情結或者負面部分的共通之處，來了解彼此。

古川 （看圖8、9）「DONATIONS FOR JAPS」還有「NO JAPS WANTED」這些標語，還真是直白……

奈良 是啊。我看過、聽過這些人寫的手記或者日裔部隊的故事，他們的所有行動都不是出於自己的意志，比起來我的不幸根本不及他們的幾百分之一。

比方說我從青森來到東京，在東京遇見許多來自不同地方的人，跟這些人聊過之後我才發現，以前住在青森時並不覺得，但原來青森真的是個很貧窮的縣，這讓我產生一種自卑感；而另一方面也覺得能有現在已經很不容易了。比方說《小拳王》吧，即使沒成為冠軍，至少他最後還是讓來自貧民街的朋友看到他不斷努力的樣子。

我也看了很多介紹美國日裔部隊的資料。日裔部隊四二二步兵團一定會被送到最前線。為了拯救比自己部隊人數更少的白人士兵，犧牲了遠比這些白人士兵更多的人數。進入義大利羅馬時也在入口被擋住，「等一下，白人部隊先，讓白人部隊先進城。最後日裔部隊無法進入羅馬，接獲命令要迂迴繞過羅馬、進攻義大利北部。當同盟國獲勝、戰爭結束後，總統出面道歉，說了「對不起」，對勇敢奮戰付出慘痛犧牲的日裔部隊說了些「冠冕堂皇的漂亮話，諸如「你們不只戰勝了敵軍，同時也戰勝了偏見」之類的。解放慕尼黑郊外達豪集中營（Konzentrationslager Dachau）的也是日裔部隊，不過這個事實直到晚近一九九二年才被公開。想想，他們到底是為何而戰呢？

古川 應該是被迫而戰吧。

奈良 是沒錯，不過我對這類事情總會有很強烈的反應。可能因為我出生的地方在某種意義上算是本州邊緣，屬於邊境之地……。

古川 確實有這種所謂「東北心態」呢。

邊境之旅——庫頁島、台灣

奈良 會想去俄羅斯庫頁島，也是因為我外公以前在那裡工作過。（指向在當地拍的照片，圖10、11等）日本鋪設的

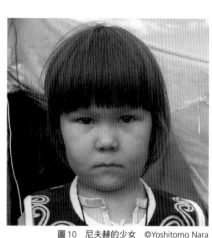

圖10　尼夫赫的少女　©Yoshitomo Nara

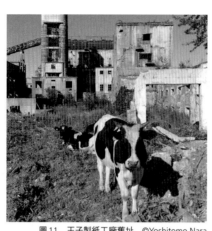

圖11　王子製紙工廠舊址　©Yoshitomo Nara

鐵路現在已成廢墟，這張是王子製紙、這張是當地少數民族的孩子。這（見二三八頁）應該是宮澤賢治最後去過的那個車站的遺跡吧，在他妹妹死後隔年[14]去的。

古川　他是八月去的吧，當時是夏天。

奈良　他途中還寫了《青森輓歌》，經過北海道，最後去了庫頁島的榮濱。現在那裡已經沒有鐵路，只剩一片原野，我試著找找看有沒有鐵路遺跡，結果只發現一些枕木。我看著那些腐朽的枕木好一會兒，一抬頭，眼前出現一個當地的小女孩，雖然人種不同，但我覺得是賢治的妹妹回來了（笑）。

說到旅行，我還去了台灣。二○一六年我繞了台灣北半邊，拜訪高山民族以及很多地方。當地有些老人家臉上還有刺青，我遇見一位大概九十歲左右的老奶奶，聊到一半她想起先生加入高砂義勇隊到南方戰線去，哭了起來[15]（圖12）。

古川　大約一年前我曾跟一位攝影師談到要一起旅行，雖然最後沒有實現。當時我的提案是從庫頁島經北海道進入日本，跟從台灣經沖繩進入日本，兩條路都走一遍，觀察日本的界線。

奈良　喔喔，原來如此。旅行真的可以學到很多。當地的墳墓也很有趣，有些墓地可能位在田中央，其中有道教的墓、佛教的墓、基督教的墓，都放在一起。原住民沒有文字，所以他們學日文之後才開始用片假名書寫。不過中華民國政權來了之後，不得不把名字漢化。但是在日本時代……。

古川　可以用自己的名字。這些人的層次堆疊實在很驚人。自己的人生當中有好幾層不同的文化插入。

奈良　沒錯。所以他們可能有三個名字。原住民名字、日本時代的名字、中華民國時代的名字。在俄羅斯庫頁島的少數民族也有三個名字，自己的族名、日本名，還有俄羅斯名。

——為何兩位都很關心「邊界線」呢？

古川　以我自己來說，生活在日本社會雖然有很多能順應的部分，但也有更多格格不入的地方。那是不是去其他國家就沒有這個問題了呢？其他地方又已經確立起不同的系統，還是會有格格不入

的部分。但是在邊界線上往往令人期待可能有機會挖掘出一些微妙的共通之處。簡單地說就是這麼一回事。

奈良　嗯。邊境就等於最前線，有中心、有邊境，邊境不屬於任何一方，是非常中立又無政府的地方。庫頁島是這樣，還有千島列島也是，原本住在這裡的人是所謂的弱勢族群、少數民族。所以我心裡有強烈的好奇心，想到日本、俄羅斯、中國國境曖昧不明的地區，看看處於這些邊界線上的東西。

比起東京、紐約、莫斯科、北京，這些地方的邊境不歸屬任何一邊。以德國和法國之間來說就是亞爾薩斯地區、洛林地區，這些地方有時屬於德國，有時是法國，出於本能，我對拜訪這些地方非常感興趣。儘管這些地方沒有特定歸屬，有時被這邊拿走，有時被那邊搶走，但一直都有人住在這塊土地上。

青森、阿伊努

古川　青森就沒有這種歸屬不清的問題。儘管位於邊陲，但確實屬於這邊，屬於日本。

圖12　泰雅族老奶奶　©Yoshitomo Nara

奈良　對啊。

古川　住在那種地方的人，是不是就能感覺到假如稍微伸長手、伸出腳，就可以明確觸碰到眼前那塊不屬於日本的地方？大概會有種被吸過去的感覺吧。

奈良　應該有吧。另外，我從小就覺得很奇怪，一開始學日本史並不會提到東北，一直講到江戶時代才會提到北海道。我住在青森倒也罷了，但北海道的小孩會怎麼想呢？這裡原本是阿伊努人住的地方，為什麼是一片空白地圖呢？特別在我來到東京之後這些疑問更加強烈。《日本書紀》這本書說到日本是以天皇為中心的國家，因此這才是主流的歷史，除此之外其他人都不會出現在史書中。

讀做「Ezo」的蝦夷和讀做「Emishi」的蝦夷（有兩種發音）指的到底是什麼？我家一直都是蝦夷嗎？我試著去查了查。父親過世之後，母親才告訴我許多關於父親的事。父親老家一直擔任神社的神主[16]，但父親不想當神主，所以半路脫逃去當公務員（笑）。老家的神社叫做乳井神社，原本是個姓乳井的人在打理。乳井在阿伊努語中是樹木繁盛的意思。這間神社位於弘前邊郊，不過竟然還留有約四百年歷史的遺跡。山上有墳墓的遺跡，說是墓地，也只是個稍微隆起的土葬墳墓。調查神社的歷史後發現，這個叫乳井貢的人在江戶時代負責對住在津輕的阿伊努人執行同化政策。

我又去查了當時同化政策的內容，原來是把阿伊努視為農民和漁民同等對待。跟明治時期北海道進行的同化政策相比，與其說同化，更像是賦予戶籍，讓他們成為領民，方便徵收年貢。大概是規定得徵收幾個鹿角、多少海獸毛皮

等等。

不過，生活在藩的系統中，開始有人發現自己的傳統文化漸漸凋零，這些人一些阿伊努人就搬到了北海道的白老町。這些關係是透過最近二十年左右出現的書籍才公諸於世，森田村和白老町也成為友好都市。

繞了許多遠路，我也開始學習阿伊努語，發現有很多一樣的話，例如下北半島和津輕半島是最多阿伊努人居住的區域，以海為道與（函館相連，形成同一個文化圈。不是有「巫女（編按：發音為Itako）17」這種靈媒嗎？其實阿伊努語叫「Itaku」，說阿伊努語的人就稱為「Itako」。阿伊努的老婆婆們會在身上戴著獎章狀的裝飾品，巫女也會戴著代代相傳的相同裝飾。又鬼18的風俗跟阿伊努人狩獵的風俗非常相似，又鬼所用的詞語也有很多跟阿伊努語一樣的部分。

反過來說，在我老家鄉下把貓叫做「Chape」，在阿伊努語也叫「Chape」。這是阿伊努人學會了當地人說的話。做過許多調查後我才知道，所謂「蝦夷」指的是繩文人的子孫，待在朝廷文化始終鞭長莫及的地方。來自其他亞洲地區的移民「渡來人」帶來了鑄鐵技術，但僅止於岩手一帶。到這裡為止還保留有古墳文化，再往上就沒有古墳。據說古墳文化跟金鐵是並行的文化，那我家的文化源頭又是什麼？我問父母親：「我們以前就住在這裡嗎？我們從哪裡來？」他們也不知道。我只能自己去研究，我拜託了許多人、做過不少調查，發現阿伊努語跟我們說的話很像，因此動念想去看看。

阿伊努語對於有平坦岩石的地方、一直往前走有塊牆壁般岩石之處等等，所有地形都會取名。比方說北海道有個地方叫白糠町（Shiranuka），青森也有白糠。「Shiranuka」指的是風平浪靜可以看到平坦岩石的地方。去了之後我發現確實是相同的風景。「Shikkari」在北海道、在青森都有，寫成文字可能是靜狩或者尻勞，指的是穿過漫長沙灘後盡頭有一塊大岩石的地方。因為用地形來命名，名字相同就表示是相同地形。當然漢字取的是諧音，字面的意思並不一樣。我花了很多時間查找這些跟我個人來說完全無關的資料。但這些事對我個人來說非常有意思。咦？我們剛剛本來在聊什麼？（笑）

站在小小沙洲上

古川　你在二〇〇〇年代回到日本後，陸續被捲入許多紛擾，你所畫的作品或者精神狀態在那之後有什麼樣的變化？我們多多少少知道自己創作的時期大概處於什麼樣的狀況，在德國的十二年時光，說得簡單或許是窩了十二年在面對兒時的自己，但我想其中應該有相當大的變化，再加上外在世界情勢也有劇烈變化。

奈良　正確來說，前十年幾乎都在面對自己，但是在九八年左右，家裡接了網路，開始出現了變化。

古川　原來如此，包括工作在內，溝通方式都改變了。

奈良　對。電子郵件讓我非常驚訝，另外還有BBS等，一有人寫意見馬上就有人做出反應，明明是大半夜，但世界

上某個角落一定有人醒著，有人正開著電腦。

古川　確實，不需要面對面也能夠溝通。

奈良　嗯。在這之前，跟日本之間的距離感非常具體，比方說一枚五馬克硬幣可以講幾分鐘的電話。

還有，透過網際網路，我知道有很多人喜歡我的畫。他們幾乎都是靠自己力量去找，終於找到了我，並不是看了哪裡的宣傳而來，即使在網路上，也多半都是費盡努力尋找才終於找到我的人，所以很值得相信，我也覺得這些人真正了解我的作品。

二〇〇一年在橫濱舉辦個展時獲得很多媒體報導，來了很多並非自己主動尋找而至的人。可能因為在流行雜誌上看到相關報導、聽到喜歡的演員說喜歡，在很多地方經常看到等等原因，出現了一些並非靠自己力量尋找的人。

這跟初期在德國透過筆記型電腦畫面觀看、跟世界相連結的那種感覺，個人與個人之間相互連結那種感覺有點不同。之後我漸漸變得不相信粉絲。總是

懷疑，這個人真的了解我嗎？

古川　看畫當然可以只看一瞬間，短短一瞥就以為自己懂了。但要真的了解，花的時間還是不太一樣。以小說來講，即使要速讀也得翻頁，本來就比較花時間。看畫的觀者跟作畫的畫家之間的關係，我覺得當中存在很大的風險。

奈良　不過確實，當外在變化劇烈的時候，我自己心裡也出現了變化。例如柏林圍牆倒塌或者網際網路的出現，還有回日本等等。我總是在發生變化後差點被那股潮流沖走，就像是河流中的小島、那小小的沙洲一樣。二十多歲時完全沒有這種感覺。

二十多歲當然手中有大把大把用不完的時間，學校生活就是我的一切，畫賣不賣得出去，有沒有人看都無所謂，只知道在學校裡一張又一張不斷地畫。不只畫畫，也會跟朋友去看電影、看舞台劇、聽演唱會，天南地北徹夜聊到天亮。可是在那當中獲得的養分都累積在自己身體裡，確實給了我的德國生活很大的幫助。

古川　剛剛聽你用沙洲來比喻，之前我

們曾經聊到你在德國摸索的時期，在心中不斷跟自己兒時互相接觸、交流，而沙洲正是河川裡最容易受外部環境影響的地方，河水一增加就會被淹沒，也總是受到強風吹拂。我覺得這跟小時候在弘前接觸的自然或動物的感覺非常接近。好比環境是S、自己是M。

奈良　這麼一說確實是挺像的。

古川　回日本之後，你好像刻意總是在有重大轉變的節點將自己置於沙洲上，感覺似乎想找回青森或弘前。

奈良　可能是吧。我確實沒有受到特定人物的影響，從小就一直做自己。但應該大家都是這樣吧？

古川　所以才會一直希望能腳踏實地吧。對你來說一定有比較辛苦的時期，或者開心的時期，但儘管如此還是無意識地踩上沙洲，或許是想一直待在能用自己的腳踏穩地面的地方。

奈良　是啊，雖然不知道什麼時候會被沖走。

跌倒、爬起來

古川　但如果沒有這種危險，就很難從

事創作。我自己也希望處在一個Ｍ的環境，去挑戰辦不到的事、前往頹敗的地方，否則總覺得可能會就此結束。

奈良　一點也沒錯。跌倒了就爬起來。我不知道怎麼形容，但是爬起來這件事對我來說非常重要。

古川　一直站著就不會跌倒，也不懂如何爬起來。

奈良　爬起來時使用的肌肉是我最喜歡的部位。跟走路時肌肉相比，我更喜歡爬起來時的肌肉。走路時也可以思考很多事，但爬起來那一瞬間腦中什麼也不會想。進入那種什麼也不想的狀態下乍現的靈光，非常接近我追求的目標，與其透過反覆思考來想出答案，其實自己真正的想法應該會在什麼都沒有的時候——例如睡覺、做夢時不經意地降臨吧。年紀漸長我愈來愈這麼確信。年輕時那只是單純的靈感。仔細想想覺得不對，那不是我想出來的。

可是現在腦中出現的靈感幾乎都能串在一起，如果在爬起來的時候出現，我就會覺得「來了！」假如爬起來靈光沒有乍現，那就再跌倒一次。心裡暗自期待跌倒能帶來靈感。

我也真的體驗過許多次失敗，給人添了很多麻煩，漸漸失去自信，不過我盡量不把這些帶進創作空間中。

古川　通常我們不太會刻意選擇要跌倒。工作上當然希望可以到一個不需要跌跤、不用倒地的地方，大家都覺得只要站著就不會再跌倒。如果不得已跌倒了就會想放棄。

一般教育通常會教我們最安全的姿勢、最不造成負擔的起身方法，當然，每個人的身體構造不同，對每個人來說最理想的起身姿勢也都不一樣。有些人適合先用手撐住，有些人適合先把頭轉向這一邊等等，大家頭的大小、手的長度都不同，不跌一次不會發現這些差異。上了年紀身體構造也會改變，配合身體結構的起身方式當然也會不一樣，最能表現自己的方法、最忠於自己的呈現，我想都得跌過跤的人才能發現。

奈良　跌倒的方式也是一樣。如何跌得安全，比方說維持原本身體姿勢順應往下滑等等，我們也會漸漸學會聰明的跌法，因為知道假如跌到滿地翻滾的地步就糟了。但這些都是趁著年輕嚐過許多失敗後，身體自然而然記住的，當中或許歷經過幾次失敗，但一定會試著爬起

古川　創作需要的是想像力。有時其實並不需要，但卻有股力量讓人做出各種不好的沙盤推演，其實這種力量正是創造的源頭。

奈良　對。總之我滿腦子都是覺得自己不行、自己很糟這些念頭。雖然糟，但說這些話的前提是我終究會爬起來。有時跟一些年輕藝術家聊天，當他們說到覺得自己不行時，其實是出於自尊，骨子裡並不真的覺得自己糟糕。假如真的覺得自己很糟，那也不用說出口，反正不會比現在更糟，不如專心埋頭創作就好。

古川　是啊，既然很糟就表示接下來只會往前進步。悲觀的樂觀主義者和樂觀的悲觀主義者看來相似，其實並不一樣；雖然覺得自己不行，可是相對地，這就表示一定可以比現在更好。有時候即使腦袋知道這個道理，但精神狀態上會覺得「不行、我撐不下去了」。我自

在畫布上流逝的小說式時間

奈良 （看著拍下奈良創作過程的圖13照片）有些作品完成之後不太滿意，放在自己身邊沒有對外公開。那多半是用自己知道「這樣畫一定沒問題」、類似註冊商標式的畫法畫出的東西。我想我應該是無法接受這種心態吧。等某一天突然強烈地覺得「好！毀掉吧！」就會趁勢毀掉那些畫。處理的時候也覺得很開心，並不是全部塗掉，而是利用這些畫來暖身，就像是打出刺拳一樣。稍微畫一下就知道失敗：「咦？不太對勁？」但還是繼續往下畫，這會花不少時間，不過到了某一個時間自己心裡就會知道：「啊！這次應該要畫什麼，有時畫到一半時通常還沒決定要畫什麼，有時候畫了奇怪的臉，但其實心裡知道之後會塗掉。我經常這樣繞遠路。

古川 試試看，其實也就是先試著跌倒再爬起來。這麼看來，你要先完成一幅畫，在一張畫布裡可以感受到小說式的時間，彷彿有某些東西在流動。創作的

過程就是小說，所以接收者或許可以在作品中單純地感受到故事性，但沒想到真的有這種故事性，實在是令人驚訝的事實。

奈良 嗯。過去前後的變化更大。

古川 比方說位置完全不一樣？

奈良 嗯。最近比較能預測接下來的走向。儘管如此，我自己也無法預期會出現什麼。不過一旦出現就會知道，啊，這樣下去應該沒問題。

古川 這種時候你會覺得是自己掌握住了作品？還是進入到作品當中？就實際的感受來說屬於哪一種？

奈良 畫裡的小孩本來是沒有人格的狀態，我還能感覺到是自己在畫。但是到了某一個階段，老實說，我覺得畫裡的人好像在對著我說「你快點完成啊」。途中還看不出是人類或者任何形體，總覺得就算整片塗掉這傢伙也不會死，雖然不是生物，但是漸漸接近生物，我甚至覺得「啊！不能給它形體！」而最後會畫成具有人格的小孩。

古川 我覺得這就是小說的寫法。假如寫的時候還以為是自己在打造這個世

圖13 奈良的創作過程（右起） ©Yoshitomo Nara

65

界，表示還不成氣候。漸漸地，在原稿裡真的形成了一個世界，覺得書裡的人在質問我有沒有好好寫時就開始產生變化，可以一口氣寫完。過程幾乎完全相同。

奈良　嗯，所以連去廁所的時候也得說一聲：「抱歉我離開一下。」真是的。

古川　是啊（笑）。到了這個階段就快了。

奈良　嗯。這種過程與其說創造性，更類似在替模特兒化妝，幫忙稍微整理一下頭髮、遮一下黑斑等等這種感覺。真的就是這樣。

古川　繞了這麼一大圈，最後聽到了這段非常寶貴的分享。今天非常謝謝您。

二〇一六年十二月二十八日　收錄於奈良美智事務所

（古川日出男・作家）
（奈良美智・畫家／雕塑家）

1 編註：一九一五年至一九九九年，日本著名攝影家，主要攝影集為《雪國》、《裏日本》等。是第一位獲得哈蘇國際攝影獎的亞洲人。

2 編註：奈良美智作品分類中的「drawing」作品，翻譯成中文並非狹義概念的「素描」。須以廣義的素描定義來解釋，參見九三頁。

3 編註：位於法國旺斯的玫瑰經小教堂（Chapelle du Rosaire de Matisse）被稱為馬諦斯教堂，是馬諦斯為報答照顧他的修女所建。

4 編註：原曲是斯隆（P. F. Sloan, 1945–2015）於一九六四年所作。

5 編註：EP（Extended play）迷你專輯。LP（Long Playing record）密紋唱片，又稱黑膠唱片。

6 編註：美國攝影師安瑟‧亞當斯（Ansel Adams, 1902–1984）拍攝的攝影集。一九四二年十二月至一九四五年，美國加州的曼澤納集中營（Manzanar Relocation Center）曾羈押了十一萬日裔美國人。亞當斯在集中營設置一年後受邀前往拍攝。攝影集於一九四四年出版，二○○二年重新出版。

7 編註：捷克繪本，揚‧庫達拉切克（Jan Kudlacek）繪，米蕾娜‧路克修娃（Milena Lukesova）著。

8 編註：《活在當下》（Real Moments: Bob Dylan）巴里‧芬斯坦（Barry Feinstein）著。

9 編註：小熊英二著。

10 編註：作者包括石元泰博、木村伊兵衛、川田喜久治等。

11 編註：一九六九年伍茲塔克的現場專輯。

12 編註：《殺劫》，唯色著（繁體中文版為大塊出版）。

13 編註：由韓國、法國合作拍製，由法國導演烏妮‧勒孔特（Ounie Lecomte）根據親身經歷改編而成。

14 編註：一九二三年七月三十一日至八月十二日從花卷出發經北海道到庫頁島。

15 編註：奈良美智碰巧探訪到的老奶奶，是苗栗縣泰雅族最後一位文面國寶柯菊蘭（Lawa Tawyu），於二○一九年逝世，享耆壽九十六歲（但傳說戶口晚報至少五年，因此實際年齡可能超過百歲）。

16 編註：神社內擔任祭祀、負責社務相關工作的神職人員。大部分神社的神主為世襲制。

17 編註：在日本東北地方北部的巫女稱為「Itako」，具有讓亡靈附身以傳話的能力。

18 編註：日本東北地方對傳統冬季獵人的稱呼。

for better or worse
——奈良美智專訪

訪談：小西信之

—— 很榮幸有機會能進行這次訪談，我從大學時代就認識奈良，直到現在都習慣直呼你名字，不過現在的你功成名就，已經遙不可及了呢⋯⋯。

奈良 沒有這回事（笑）。

—— 前幾天我也去工作室拜訪過，真是個很棒的地方。在工作室似乎可以一窺你目前想要追求的新目標，也可以感受到你嚴謹的自我鍛鍊。

奈良 嚴謹的自我鍛鍊⋯⋯不是指自虐吧？

—— 不是自虐。我感覺到你一方面逐漸實現自己想做的事、有了很美好的收穫，但同時也肩負著很大的責任。我最感興趣的一點，就是你雖然畢

業於日本和德國的藝大，但是並沒有試圖從歐美或日本的當代藝術歷史中找出關聯來創作，基本上還是以自我為中心，對自己接觸過的東西進行取捨、選擇，一邊割捨一邊窮究何謂「自我」，歸結成最後呈現出來的作品。

奈良 很高興聽到你這麼說。

—— 例如（我在上課時播放）你上NHK節目「Top Runner」時說的話……。

奈良 也太舊了吧（笑）（參與Top Runner演出是一九九九年六月）。

—— 你在節目裡提到，「去歐洲旅行時看了《蒙娜麗莎的微笑》，這是教科書會介紹的作品，我覺得很棒。但是跟我自己不太一樣。」這句話讓我印象很深刻。一般人可能會說「希望自己也能畫出這種作品」或者思考「如何才能畫成這樣？」，但會說出「覺得跟我自己不太一樣」，實在很有你的風格。

武藏美時代

—— 我想你在很多方面都抗拒了一般人接受的東西。進入武藏美（武藏野美術大學）時你也說過，當時藝術大學的課程很無聊。

當然你並不是一開始就想考藝大，而是因緣際會下考上，起初接觸到藝術界是透過補習班，在藝術大學裡開始出現了最早期的抗拒。能聊聊這方面的想

法嗎？

奈良　抗拒嗎……。其實簡單地說，高中時假如要加入運動類型社團，只要有那份憧憬，不管厲害的人、不擅長的人，或者一輩子只能坐板凳的人，誰都可以加入，但我總覺得要加入藝術或新聞這種文化類社團，必須具備某些能力才行，門檻很高。我自己雖然很喜歡看書，中學也試著寫詩，但還是覺得那不屬於我的世界。

可能因為自己生長的環境並沒有特別強調情操教育方面的教養，周圍瀰漫著光要討生活就已經很吃力的氛圍；另外，在一些知名的鄉土小說，比方說太宰治吧，會描寫家境富裕的孩子，在那種環境下學習文學、學習藝術的狀態，實際上以前如果家裡不夠有錢也不可能去法國——而我發現在自己生活裡並沒有那種東西。

—— 但你還是去上了大學。

奈良　我確實以不同的方式進入了藝術世界，跟自己想要的相距甚遠。

雖然可能都泡在搖滾咖啡館裡一年的大學（笑）。

奈良　搖滾咖啡館！沒錯！（笑）大學時我去過吉祥寺一間叫「紅髮與雀斑」的搖滾咖啡館。隔壁是爵士咖啡館「OUT BACK」，我滿常去那些地方的。

—— 還經常去聽演唱會，比起藝大的課程，對自己而言更有真實感的其實是這些地方？

奈良　這些類似次文化的地方，比起學校教的藝術更深植在我心裡。

生活的氣息和繪畫

—— 念藝大第一年都做了些什麼？

奈良　說到跟其他藝大學生不一樣的地方，應該是白天在學生餐廳打工這件事吧。總覺得白天的時間好像白白空了出來，也不知當時在想什麼，覺得在學生餐廳打工可以填滿這段空白時間。

我跟平常根本不會交談的餐廳大嬸們一直聊天、洗盤子。大家來吃飯時看到我：「咦？奈良在洗盤子！」那些反應也很有趣。雖然沒那麼缺錢，也不知不覺地持續了下來。

—— 應該是無意識下覺得大家畫的畫跟生活完全無關，想藉由在學生餐廳工作來貼近現實。

奈良　嗯，應該吧。我覺得「現實」等於「生活」。

在武藏野美術大學教過我的麻生三郎老師，他應該是學過西洋古典的，但在戰時到戰後的畫就很貼近當時的生活，是一種可以感受到具有某種氣味、觸覺的畫不是嗎？我覺得那不是從藝術史裡學到的，而是源自藝術以外的範疇。

…… 應該是有那樣的部分。

—— 當時你已經很欣賞麻生三郎的畫了。

奈良　無論好壞，他的畫都讓我大受衝擊。

看他初期的畫作，並不覺得技巧特別出色。儘管不覺得技巧精湛，可是從畫裡還是可以感受到要訴說某些訊息的龐大力量。我實際看過的是一三〇號（一九四〇×一六二〇），還有一五〇號（二二七三×一八一八）（圖1）這種大幅作品，但不只是大而已。我現在才敢這麼說，簡單來說，那是屬於非學院派的作品。

我自己下意識地產生反彈，或者始終無法融入的就是學院派的藝術。像是素描，腦子雖然知道素描的意義，也知道素描對創作有幫助，但這種方法卻無法連結到生活……。生活中理應有藝術存在，可是學校裡學的藝術當中並沒有生活。我強烈感覺到欠缺了生活這一點。

── 能發現這一點真的很難得。

通常進了藝術大學希望自己素描能畫得好、呈現出有特色的畫面，還能巧妙運用各種技法，但很多作品往往缺少最重要的表現內容。

所以你對日本藝術大學裡學院派的藝術教育不以為然。日本學習西洋美術的方法要追溯到工部美術學校[1]，一直延續到戰後。直到現在，當我們提及藝術，只要出現石膏像或石膏素描，大家就會無條件接受。你討厭的應該是這種虛假吧？

奈良　就是啊。在工藝或傳統工匠的世界，會以師徒制先徹底接受教育，然後弟子再設法青出於藍，這我完全可以接受。

但藝術不是這種世界，當時的時代氣氛其實更為自由，可是學校裡卻感受不到那股自由的氣息，現在想想也覺得很不可思議。

── 剛剛你提到工藝，我覺得如果你進入師徒制關係裡一定會很快放棄。

奈良　是嗎（笑）。

── 如果師傅命令你「應該這樣、那樣才對！」我覺得你很快就會離開（笑）。

奈良　不是啊，如果師傅覺得：「你這傢伙資質挺不錯！」我說不定會留下來啊（笑）。但應該還是會離開吧。

圖1　麻生三郎《孩子》（1945）（27.5×22.0）

聽說造形大的老師給你打了電話，要你去他的學校，那是為什麼？因為很欣賞你的素描嗎？

奈良　喔，那是因為那位岩野老師是造形大橄欖球隊的顧問，而我的學習調查書[2]上寫了「活躍於橄欖球隊」（笑）。（調查書上）沒有寫任何關於美術的成績。

── 為了橄欖球要你來？原來是這樣啊（笑）。

奈良　對對對，只有這個可能（笑）。

旅人的資質

── 不過你還是最想畫畫吧？雖然現在也創作立體作品，但最想做的還是畫畫吧？為什麼不喜歡雕塑呢？

奈良　因為雕塑無法靠一張紙、一枝鉛筆完成，需要黏土和空間，很占空間，所以不能堆太多。我並不是想畫油畫才進油畫科，只是因為喜歡「畫畫」，所以挑了平面的東西。還有，在我自己心裡雕塑不是個太受歡迎的項目。

── 你總是給人沒有牽掛的感覺。我一直覺得你身上有種旅人的味道。旅人

── 進入武藏美之前你也考過造形大（東京造形大學）對吧？先考了雕塑科，後來又覺得真正想學的不是雕塑，

都很擅長整理行李、輕裝簡行，並不會在巨大畫架上擺著巨大畫布作畫。

奈良　我不會。我平常就會在類似筆記本的東西上寫些圖文夾雜的旅行日記。

—　聽說你小時候跟朋友搭電車去隔壁鎮，是因為一直抱有那種《銀河鐵道之夜》的感覺？

奈良　可能吧。說到那個朋友，他是我朋友中唯一成熟的人，雖然才小學一年級，卻已經能談論文學，就像是《銀河鐵道之夜》裡的康帕內拉。用水彩塗色時亮色要最後再上，也是他教我的。我到現在還記得那張畫櫻花祭的圖，畫櫻花時不塗天空，而用櫻花的顏色填滿天空。

—　你在青森出生長大，是不是心裡覺得總有一天要去東京？

奈良　大概到了高中突然有這個想法。

—　之前都沒有？

奈良　之前從來沒想過。

　　也不是覺得要一直待在家鄉，腦子想的事頂多只到明天（笑）。少年時期每天都過得很開心。高中時我認識了很多大人，比我稍微年長的大人、外來的人，開始覺得離開家鄉好像很好玩，又可以置身能提升自己的地方。倒是跟藝術沒什麼關係。

—　實際上是不是有什麼旅行經驗，帶來直接的刺激？

奈良　說到刺激應該是高中時跟我一起開搖滾咖啡館、大我十歲左右的前輩，他跟同世代的朋友參加睡魔祭的燈籠製作。青森睡魔祭的燈籠有的是町內會[3]製作，有的是商工會製作，而他們是一群志同道合的夥伴，我也自然而然去幫忙。當時有很多來自四面八方類似嬉皮的人，跟他們相處之下，我也開始憧憬四處為家、浪跡天涯的旅人生活。

—　當時剛好是七〇年代嬉皮運動（Flower Movement）的尾聲，你跟一起開搖滾咖啡館的那些人受到了餘波的洗禮。一起開店的人現在怎麼了？我有點好奇。

奈良　店主後來自殺了。他在地方上算是個創作型歌手的先驅，經常去秋田等地方電台唱歌，那時會把我當工作人員一起帶去。

—　他本來是創作型歌手？

奈良　對啊。還開了Live House。Live House現在還在，他太太一直在經營。

—　都寫些什麼樣的曲子？

奈良　他的歌很有友川Kazuki的風格，與其說是帥氣的民謠，更像是很接地氣的三上寬。很愛用嘶啞的煙嗓唱歌。

音樂與藝術

—　《BRUTUS》（二〇一七年四月十五日號《特集 初始的音樂》）的一篇報導寫著：「專輯解說由奈良美智本人撰寫」，看了覺得真是屬害。我本來以為是出版社的人寫的，因為實在太詳盡了。

奈良　出版社的人太年輕了，可能不太懂。

—　畢竟是七〇年代左右的東西。不過你從那時候開始就對搖滾或民謠有很紮實的知識了吧？

奈良　是啊。

—　我自己也喜歡搖滾，但只會挑暢銷的作品來聽，再來就是廣播，不會再繼續深入研究。

奈良　如果喜歡一個人，不免會想聽聽

看那個人受過影響的音樂，在這當中發現鼓打得不錯，會進一步去找鼓手參加的其他樂隊等等，就這樣一點一滴地累積知識，自己也會想像假如這個人跟那個人一起演奏一定很不錯，或者是聽了幾張唱片後，發現自己欣賞的都出自同一位製作人之手，下次就會專門找那位製作人的作品。

—既然了解得這麼詳細，怎麼不往音樂方向發展呢？（笑）。

奈良 我也想啊。不過我雖然喜歡音樂，確實也受到音樂中美術的吸引，例如封面設計。

對我來說藝術不是一個完整獨立的類別，比方說中學時我聽說日本有個叫橫尾忠則[4]的人，要替山塔那合唱團（Santana）設計封面（圖2），覺得這實在太厲害了，跑去問美術老師：「老師！你知道橫尾忠則嗎？聽說他要幫外國樂團山塔那設計封面！」結果老師問我：「那誰？」（笑）。

所以我一方面覺得這好像不屬於藝術，卻還是非常喜歡唱片的封面設計，也會覺得「這張專輯曲子不錯但封面很俗氣」，或者「封面很好但曲子很庸俗」等等。

—那是你高中還是中學的時候？

奈良 中學吧。

—我回想了一下自己的中學時代，當時只知道聽皇后合唱團，然後覺得好帥氣，如此而已，從來沒想過皇后合唱團的音樂受到了誰的什麼影響。

你從那時候就把搖滾或者民謠視為一種表現風格，而且對於這種風格如何形成也感興趣呢。感覺你不但早熟，也在很早的階段就意識到「表現」這回事，相當敏感。

圖2　橫尾忠則設計的《Lotus》（山塔那合唱團）

奈良 可能因為我向來有往後探尋的習慣，往後走一步，有時候可能會發現其實所謂的背後故事還可以再區分出兩種方向，而我已經嘗到了解這種背景的快感。

—高中時澀谷陽一[5]在NHK–FM有個節目叫做「Young Jockey」，發表些搖滾評論，我聽了也只是覺得挺有趣，但是沒想到你竟然在中學就已經自己嘗試做過類似的事，真是讓我太驚訝了。

奈良 對啊。國三的時候自己一個人做了類似免費報刊的東西，給一些新歌打分數。但是發行一期就結束了（笑）。

—用鋼板油印的嗎？

奈良 對，只在朋友之間傳閱（笑）。

—像壁報那種？

奈良 不是鋼板，用鉛筆手寫的。

前往歐洲

—那個年代進入藝術界的年輕人幾乎都畫得很好。因為被稱讚畫得好，上補習班考進了藝大，進藝大後發現雖然技巧很好，卻不知道要畫什麼，於是開始出現這種種煩惱。

相較之下你從國小、中學時期就對

表現的內容最感興趣。或許就是因為這樣，所以無關乎藝術這個框架，你對許多人都很感興趣，進入藝大後也看透了學院派的淺薄。

奈良　可能吧。因為我看著那些技巧好的人，心想，畢竟學過，技巧當然會好。那些人應該都在繪畫教室之類的地方學過畫。

——　到頭來你並沒有在日本的大學裡當過學生呢（笑）。

奈良　好像沒有耶！（爆笑）。

——　應該是去德國之後才第一次有想好好當學生的心情。雖然實際上在那邊做的事情，並不像學生會做的。我覺得你待在日本的時期，包括去歐洲旅行，都是在吸收、累積成為一名畫家需要的年份。

去德國之後就變得很專心，在極短的期間建立了個人風格，之後成為一種轟動的現象，宛如滾雪球般不斷滾動，其中有些狀況或許你自己也難以掌控，我想你也持續與那些狀況奮戰，走到了今天。

奈良　沒有錯。有時候我覺得自己很像讀理科的人，這種人往往會先提出假設，然後加以驗證，一直重複看似無謂的實驗。我覺得自己在做的這種過程，當我最後有所獲得的時候，過去做的一切都不是白費。感覺這跟理科學者非常像。我甚至覺得自己一點都不像文科的。

——　你做的可能不是那種馬上就能應用的研究，而是還沒有其他人接觸過的基礎研究吧。

奈良　可能吧。

——　但是大家都摸不清你在做什麼，總是覺得奇怪，那傢伙到底在幹麼，但是……。

奈良　但是現在回頭看覺得一切都有其意義。當然我也覺得自己做過很多以一般眼光來看完全沒意義的事啦。

——　念武藏美的時期你很欣賞麻生三郎的作品，不過第一年都泡在吉祥寺的搖滾咖啡館，第二年帶著學費去了歐洲。那一趟歐洲旅行去了不少地方吧？

奈良　幾乎全繞過一遍。

——　先去了哪裡？

奈良　第一站是巴黎。我從奧利機場搭上前往傷兵院（Les Invalides）的公車，再從那裡走到聖母院，一心覺得得在聖母院前素描才行（笑）。也不是因為想畫，只是覺得應該拍下一張在這裡素描的照片，所以拍了張照片（圖3）。這件事我還記得。

——　從巴黎又去了哪裡？

奈良　往北走，比利時、荷蘭、德國吧。有趣的是，我第二次去歐洲時又走

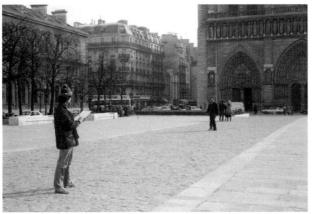

圖3　在聖母院前素描（1980年2月）

妙。

── 我小時候住過的五十年前的公司宿舍現在還在，真的會想再回去看看呢。去了之後發現附近的景色都不一樣了，有趣的是，那地方現在已經沒有人住，但是從外面可以看進房子裡，我都還記得玄關的污漬。小時候的印象一口氣回到腦海。舊地重遊就像一種時空之旅……。

奈良 對啊，像一種時空之旅，但絕不是「壓花」。如果是「壓花」，一切就停滯了。就像當切花的水看起來不太夠時，去旅行一趟，花就會起死回生。

例如我因為下錯車，來到一個先前完全沒聽過的小城，在南法亞爾（Arles）附近叫做塔拉斯孔（Tarascon）的地方，我也又去了一次。我去了當時投宿的那間類似青年旅館的旅店，對方看到我說：「你不是之前來過那個學畫的學生嗎！」竟然還記得，有過很多這種「再次確認」的經歷。

── 聽你談起旅行我總是很佩服，覺得你很容易就交到朋友。姑且不管你是

了一模一樣的路線。現在想想也真奇妙。

不是個藝術家，我想你身上應該有種吸引人的魅力。通常我們去旅行身邊可不會有小孩子黏過來（笑）。你是不是很喜歡教小孩說奇怪的日文？想在說「Bye-bye」時逼他們說吧（笑）。

旅行的時候我想你當然也逛過許多美術館，不管在巴黎或者阿姆斯特丹都去了很多美術館，可是漸漸覺得不太對勁。反而會待在類似青年旅館，跟同世代的美國背包客這些人……。

奈良 跟他們隨便聊些次文化的話題。

── 說到武藏美，你的記憶是在學生餐廳打工。無論如何，都跟注重表面工夫的學院派不同，屬於另一邊。即使面對羅浮宮美術館、阿姆斯特丹的美術館那些赫赫有名的西洋藝術知名大作，你也絲毫不動搖吧。一般人看了那些作品，可能會感到自己的渺小，覺得一定比不過這些大師，或者希望自己也能畫成這樣、希望盡量接近大師等等。

你跟日本學院派之間的距離我覺得不難理解，但是面對歐洲的藝術又為什麼會有這種感覺呢？

看見「作品本身」

奈良 可能是因為我自己生長的環境裡並沒有美術館，原本就沒接觸過這類作品……，比方說油畫之類的。

以前我讀過流行一時的《破天而降的文明人》（Der Papalagi）6，這是西方人寫的書，描寫未開化的人接觸到西方人之後覺得很不可思議，比方說為什麼要上鎖、為什麼每天早上不看那些寫了很多字的東西就不安心等等。我大概也是這種感覺，始終無法理解。我一直無法理解，身為一個藝大學生或藝術家去參觀展覽也只關注「這裡運用了什麼樣的技巧」，並沒有真正在欣賞「作品本身」，老是注意這些層面。

── 你說的沒錯，大家都沒有在看畫。「我想這樣生看了之後很容易會覺得」、「原來這些地方是這樣處理的」，並沒有真正在欣賞「作品本身」，老是注意這三層面。

鑑賞美術館的精彩收藏這件事。藝大學生看了之後很容易會覺得「我想這樣畫」、「原來這些地方是這樣處理的」，並沒有真正在欣賞「作品本身」。

── 你說的沒錯，大家都沒有在看「作品本身」。這就像我們中學時代聽搖滾，不去在意音樂想表現什麼，只是聽到悅耳節奏一樣。

奈良 對。所以想當音樂人的可能聽著

聽著就會開始學彈吉他，試著很酷地刷絃（笑），但我沒有這麼做，同樣的，看看到藝術作品我也不會去想該怎麼做，只是單純享受欣賞「作品本身」。

—　所以你才當不了音樂人。

奈良　對！就是因為這樣。

—　就像你並沒有成為一個具備具象專業精湛技法的畫家，你對成為音樂人這件事也不感興趣。這裡所謂的人性包含許多複雜的因素，當然可能有人也兼具技術條件，但很明顯地，並不只是技術。

奈良　對！因為實際上要論技術，那些幕後的錄音室樂手一定更出色。吉他彈得比巴布‧狄倫更好的人多得是，歌唱得比巴布‧狄倫好的人也一大把，但整體來說「個性」並不能靠技術塑造出來，說得簡單一點，是靠人性來形成的。

畫家的位置

—　我很了解你對於藝大生看到《蒙娜麗莎的微笑》那麼感動覺得不解，我也可以理解你認為《蒙娜麗莎的微笑》跟自己無關、有種想屏蔽的想法；但反過來說，眼前的畫作確實是一幅真品、是「作品本身」。你對這一點又是怎麼想的？

奈良　說到這一點，我總是會去思考那位畫家作畫的位置。比起《蒙娜麗莎的微笑》，我看梵谷作品的時候通常可以知道，他一定是在某個位置畫畫。

—　是指實際上的位置？

奈良　對對對。於是在那一瞬間我可以跟那個畫家作畫（就像雙人漫才師[7]「THE TOUCH」的段子「靈魂出竅」的相反版本）合而為一，了解到「啊，竟然是在這個位置畫的」。尤其是梵谷，特別容易知道他的視角。我猜他應該有作畫時習慣的位置。第一次感受到這一點是在上野的西洋美術館，當時受到很大的衝擊，那跟技巧無關，而是一種「我的眼睛現在跟畫家眼睛處於相同位置」的感受。

—　也就是說，你看不出《蒙娜麗莎的微笑》作畫的位置。

奈良　對，《蒙娜麗莎的微笑》我看不出來（笑）。畢竟達文西是神啊。

—　所以可以一眼清楚看出位置的畫作，對你來說深具真實感，就好像能看見真實情景一樣是嗎？

奈良　梵谷的畫我就看得到，還有馬諦斯也多半看得見。尺寸愈大看得愈清楚，我也會發現：「喔，原來他在這個位置是這樣思考的啊。」

—　如果現在去看《蒙娜麗莎的微笑》會有什麼感覺？

奈良　現在會怎麼樣呢？可能會感受到時代的鴻溝吧。當代藝術家，例如馬諦斯或者畢卡索，他們生存的時代都跟我有一點重疊。但是說到《蒙娜麗莎的微笑》，就是完全不同的世界觀了。

那個時代很可能會看見一些我們現代人看不見的東西，隨著文明的發達，人類開始學習許多書籍、知識，但看不見的東西相對增加，變得廣泛而淺薄。我覺得現在的我們就處於這種狀態，看看達文西或米開朗基羅的素描，他們似乎連現代人看不見的草的背面都能輕鬆看見。那其實就是我們在幼稚園、小學低學年時期，或者在沒有網路的時代具備的注意力、觀察力。而那個時代的人

一直到長大成人，都還延續保有這種能力，我深深感受到時代的鴻溝。可能因為現代人跟自己距離比較近、比較好懂吧。

我們這一輩在學校都學過什麼是「現代」。例如學過色彩的補色對比等，很多知識都已經有了答案，我們也得學習該怎麼畫才是對的，並且了解一幅畫會讓人覺得好看的原因，例如這幅作品就是因為這些那種種原因所以出色。這些在我們眼中都一覽無遺。

——假如依照你中學時代以來的思考方式，或者說從你中學時代以來的觀點來看，其實看到的不只表面，而是畫的背後。所以第一眼看到一幅畫你會去思考顏色的關聯、為什麼要這樣畫吧？

奈良　另外說到梵谷，他寫給弟弟的信上說到想去南法，去了南法說不定可以看到像北齋或廣重[8]所看見的光，可是日本的緯度比南法更南，其實根本是不一樣的光啊（笑）。
看到這段描述之後我再去看他在南法的一系列作品，姑且不管藝術技巧如何，我腦中已經知道他是懷抱著（對日本光線的）憧憬而畫。他試圖讓自己跟北齋或廣重重合而為一，誤以為「他們就是在這樣的光線下觀察事物」，當然這是一種美好的誤會。這種地方也很能打動我。所以畫不只是畫，終究還是會回歸到人身上。

近代藝術二三事

——關於這個影響，曾經有位藝術史家說過，幕末到明治時期，日本和歐美互為影響，西歐人把日本元素融入原有手法中，日本人則捨棄了原本的自己，企圖學習西方。這位藝術史家說，這象徵日本的失敗。我認為當然不能概括全部，但確實不能否認有這一面，日本的藝術教育和學院派的空洞正來自於此。因為拋棄了原本的自己，全盤接受了歐洲價值觀。

奈良　是啊！明治時代的畫家們只去了外國生活個五、六年，然後回到自己生長的日本，把五、六年學會的繪畫技法教授給日本的年輕人。但是短短五、六年到底能了解什麼？假如來日本學個五、六年，也不可能足以談論禪學，或者精通書法成為書法大師。所以那些人根本稱不上什麼大師，只是學了某些技法後回國而已吧？

換作現在，有很多人從小在國外長大，整個生活都沉浸在西洋文化中，電影也是一樣，跟以前的環境截然不同，但是當時只是直接把完全異質性的東西帶進來、導入日本，但終究沒有把最重要的東西教給學生。

我覺得會出現像熊谷守一[9]這樣的人，就是一種反動；另外也有像青木繁[10]這種無法產生反動、一直在精神上糾結的人。我覺得假如有好老師來帶領，應該會有很不一樣的發展。

像麻生三郎就是因為沒有走在這種主流上，所以觸動了你。我想你眼中注視的也不是拋棄了自我的日本近代傳統，而是屬於我們自己、那些被拋棄的東西吧。

到頭來，你在意的不是如何去組合表現手法這種表面形式，而更關注「觀看」這件事，所以這類作品你則會產生抗拒反應。

── 這當中有某種權威主義作祟，西洋藝術和學院派的權威主義相結合，形成了日本近代藝術的學院派歷史，同時也是一種抑制的歷史。與之對抗的畫家紛紛用不同形式來提出自己的表現，國立近代美術館曾舉辦的館藏展（「奈良美智精選 MOMAT 藏品展 近代風景──隨著人與景色」二○一六年五月二十四日至十一月十三日）正是以這些人為主軸的展覽。

愛知藝大

── 回到前面的話題，你去歐洲旅行了三個月？
奈良　二月、三月、四月，在五月連假結束後回國的。
── 連假時回來，之後有回學校嗎？
奈良　我只付了第一學期（笑）。
── 學費方面沒問題嗎？（笑）
奈良　有啦（笑）。我請朋友先幫我交了選課單。
奈良　後來覺得負擔太大，所以轉到學費比較便宜的愛知吧？是特別想來愛知嗎？
奈良　並不是（笑）。我當時考了東京藝大、愛知縣立藝大，還有大分縣立藝術短期大學這三間。
── 你是從八一年開始到我們東京藝大宿舍玩的吧？
奈良　對，沒錯。
── 那時候我第一次見到你。藝大在石神井有宿舍，你那時候經常來過夜，我們是因為這樣才認識的。我記得當時你也把自己的畫帶來過，應該比這些（圖4、5）更早吧？
奈良　這上面寫八四年，應該是四年級的時候，比這些更早呢。
── 印象中確實是類似的畫風。記得你帶了類似的畫來……

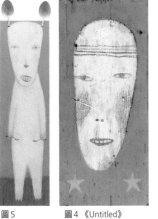

圖5
《Untitled》
（1984）

圖4《Untitled》
（1984）

奈良　的確是這種感覺。很怪吧（笑）。
── 這個時期你也去了武藏美，這麼常來東京經濟上應該相當吃緊，你都是怎麼來的？
奈良　是怎麼去的呢？（笑）。
── 有人載你來嗎？
奈良　有時候有人載，有時候搭新幹線，對了，確實有人載我，還不少。開卡車之類的。我通常會在世田谷的用賀交流道下車。
── 有一次在櫃田（伸也）老師那裡聊起愛知藝大畫家的特徵，我們說到因為愛知藝大位處於與都會資訊隔絕的山中，所以大家只好往自己的內在深入挖掘，得以集中描繪這類作品，這時候T就非常激動地說：「奈良才不是這樣！」（笑）。他說：「奈良會去許多地方接觸各種資訊，很有求知慾。」結果大家的反應是：「你不懂啦。」你自己覺得呢？
奈良　我不覺得自己有那麼積極地想吸收很多東西，不過看在其他什麼也不做的人眼中，或許我還算有在吸收吧。

東京藝大石神井宿舍

—— 你應該是因為在東京藝大有朋友才常來，所以當時你對東京藝大同世代的人畫些什麼樣的作品很好奇嗎？

奈良 不過我沒去學校，只去了你們宿舍。

—— 是嗎！（笑）所以目的並不在作品。

奈良 我不是因為想看作品。住在我老家斜對面的兒時玩伴、念音樂科的三千代住在宿舍裡。

—— 上石神井的宿舍三年前拆掉了。

奈良 直到最近我都還去過。以前我的塗鴉一直被好好保護著，每當要粉刷牆壁，代代學生都會把那些塗鴉藏好[11]，等粉刷完再剝除。

—— 太厲害了，藝大宿舍這麼仔細地保護，但是愛知的廁所卻……。

奈良 你去確認過了？（笑）

—— 嗯，還有還有。

奈良 我是喝醉了之後畫的，自己也搞不清楚了，當時是一邊尿尿一邊畫的（笑）。

—— 你應該是因為對東京藝大有不少朋友才常來，所以當時你對東京藝大同世代的人畫些什麼樣的作品很好奇嗎？實際上可能沒那麼誇張，不過你來到東京應該也看了不少展覽，畢竟沒有一直窩在愛知的深山裡。

奈良 嗯。這倒確實不太一樣。大家經常誤以為我收集了很多美術相關知識，其實真正相關的只有一小部分，還有很多其他資訊不是不是嗎？像是音樂、舞台劇之類的。我並沒有鎖定美術這個領域去到處參觀收集。實際去美術館這個領域去的次數也沒那麼多。

—— 去的次數最多的應該是演唱會吧？

奈良 對，是演唱會！（笑）像是樂隊合唱團（The Band）來日本，巡演經常會跳過名古屋啊。

—— 確實沒錯！經常會跳過名古屋。那時候玩的東西，我現在還記得的就是心電感應遊戲了。

奈良 對耶，那還真讓人發毛，玩到一半會發現愈說愈準。

—— 比方說在兩個人之間放四個東西，靠心電感應選其中一樣給對方（笑）。給的人要把自己給了什麼寫下

—— 所以 T 說奈良收集了很多資訊，就這樣輪流。沒想到答對的機率都超過來，對方接收到心電感應時也寫下來。沒想到答對的機率都超過四分之一。

奈良 有一陣子還連續猜中……大家都覺得很毛。

—— 比方說我覺得某個東西突然在腦子裡轉動，問：「你剛剛轉了這個吧？」你還真的回答：「嗯，轉了。」（爆笑）

奈良 真不知道是為什麼。好可怕啊！後來我們還不用實際的物品、改當對方腦中想的東西，那時候宿舍裡有個人剛好參加了物件展之類的比賽，用半透明類似馬口鐵板還是塑膠浪板，做了一個巴爾坦星人[12]。我忘了當時是誰負責傳送感應了。

—— 應該是我。

奈良 結果我眼前就看到了一個隱隱約約的東西，一個半透明，好像看得見又好像看不見的東西。還有剪刀……（笑）只看得見這些啦。

—— 在那之前你還說是「手很沉重的少女」，因為巴爾坦星人穿了裙子。

奈良 真可怕呢。

—— 不過還是有跡可循啦，就像在誘導對方說出答案一樣（笑）。當時玩得很開心呢。

奈良 說來奇怪，其實大家的志向並不相同，當時聚在一起的也不都是學畫的，有雕塑科的，也有設計科的。還有學音樂的。

奈良 對啊。我最喜歡那種狀況了。在武藏美大家都知道有個從愛知縣來的O君，很多認識的人之間又會互相連結……。我想自己大概是很喜歡那種狀況。

—— 能夠融入那些傢伙當中的，真的只有你了。

奈良 為了享有那種生活而挪出時間，對我來說很重要。沒去學校這件事說來也真是奇怪。有時候我們會一起從宿舍出來，不過我通常在「大浦食堂（東京藝大的學生餐廳）」吃完飯就回名古屋了。大浦的大叔到現在還記得我，會對我說：「你前不久上電視了呢！」（笑）。那位大叔對藝大無所不知，我相信他一定也知道很多內幕。以前常常抽菸的婆婆已經過世了。

—— 你說那個婆婆啊。

奈良 對。她以前看起來就是婆婆了。

—— 你在愛知藝大是進了島田章三的研究室嗎？

奈良 嗯。不過真的只有名義上掛著。島田老師沒做什麼特別的指導，非常放任自由。另外有櫃田老師，身邊的夥伴還有小一歲的畫家小林孝亘，還有……。

奈良 還有村瀨（恭子）。

—— 村瀨也小你一歲。在這當中你應該算走在最前面，年紀最大吧。

奈良 應該吧。好像沒有比我年長的。愛知藝大畢業、最早享譽全日本的知名當代藝術家應該是戶谷（成雄），不過我們年紀差很多。戶谷成雄之後就是奈良了。

—— 從中央的角度來看，愛知藝大沒出過什麼知名當代藝術家，存在感有點淡薄，九〇年代後期出現了奈良美智，出現了小林孝亘和杉戶（洋）後，才終於在中央發揮了存在感。

奈良 沒錯，這樣算起來確實是。

—— 就是橄欖球隊吧？

奈良 橄欖球隊我從來沒請過假喔，也不知道為什麼非得要我當隊長（笑）。應該只是因為我在高中的橄欖球隊裡打得比其他人好。

奈良 橄欖球隊很累，總覺得很吃虧，創作時間會減少。所以我也想盡辦法減少學弟妹畫畫的時間（笑）。為了不讓小林孝亘畫畫，告訴他「下次由你當隊長！」（笑）

—— 都是練習結束之後才畫畫吧？

奈良 說是畫畫，其實也沒有太認真，多半是素描，或者意象訓練之類的。不是那種充滿幹勁說「好！要畫畫！」的感覺。

—— 在武藏美時可能比較有「要畫畫！」的心情，那時候常常會畫些莫名其妙的東西。

初期作品

—— 櫃田老師說過，講評會時大家會把素描帶來一字排開，各自發表後就結束。你是不是也覺得愛知藝大跟武藏美一樣，屬於學院派？

—— 對了，你在愛知藝大最重要的活動

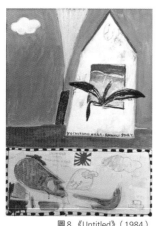

圖 8 《Untitled》（1984）

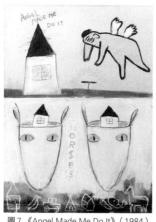

圖 7 《Angel Made Me Do It》（1984）

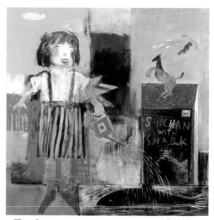

圖 6 《Sanchan with Shark "in the Room"》（1984）

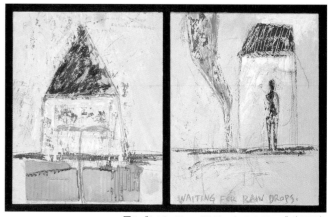

圖 9 《Futaba House, Waiting for Rain Drops》（1984）

圖 10 《Wonderful House No.5》（1984）

奈良　確實。武藏美又是不一樣的學院派。

——　說到愛知藝大的油畫科，不能不提伊藤廉以來的傳統，百分之百屬於具象的傳統，有種不能畫抽象畫的氣氛。跟武藏美又不一樣，屬於比較復古的學院派。

奈良　如果想參加公募展，我認為是很適合的學校。

——　但是後來又出了你跟小林孝亘。學生時代初期的畫作（圖6），放了些馬戲團、非日常的元素，很像安井賞 13 的味道。

奈良　這麼一說確實沒錯。

——　之後漸漸……。不過像這些（圖7、8）我覺得就已經看得出跟你後來作品的關係。

奈良　這算是素描的延伸。

——　這張臉（圖5）好長啊。跟你之

後畫的臉完全不一樣呢。

奈良　完全不同。真的。

——　家、臉，還有什麼？

奈良　這時期會出現的還有雙葉，雙葉一直都會出現（圖9）。還會有樹（圖10）。

——　畢業製作是哪一件？

奈良　畢業製作是這個（圖11、12、13）。

奈良　這是把畢業製作分解後的作品。

圖11　《神話與夢想　Myth and Fantasy》（1985）

我把木頭鋸開，這些都是畢業製作的局部。在合板上貼了和紙，稍微畫畫再塗色而已。

——　這是由愛知藝大買下的嗎？

奈良　才沒有買下呢！當時的成績研究所我差點就進不去。

這幅作品是兩個巨大的場景。我事後才裁成兩塊。裁切後只取好的部分，其他都丟了。

——　是為了方便收納嗎？

圖12　《Dog Is Man's Best Friend!》（1985）

奈良　是因為我覺得以一幅畫來說它需要裁切。不是常有這種狀況嗎？「啊，只有這裡不太順眼」，所以想把那些地方去掉，帶著這種感覺裁切。在這之後就覺得變自由了。

——　這麼說來算是前期階段吧。這之前就好像黎明之前一樣。

這是聖母像？

奈良　這是黑色聖母像（圖14）。黑色瑪麗亞。好懷念啊。這張（圖15）是碩

圖13　《Untitled》（1985）

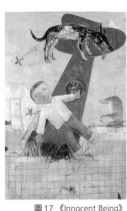

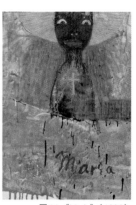

圖17 《Innocent Being》（1986）　　圖16 《Untitled》（1984）　　圖15 《Untitled》（1986）　　圖14 《Maria》（1986）

士畢業製作的其中一張（右半邊）。這個（左半邊）還有另外一張。碩士畢業製作（圖15〔含裁掉的另一半〕及圖17）由大學買下，但是學校說兩張其中隨便一張就可以，所以我選了這張留下。我記得當時還從大學的垃圾場拿了張一五〇號回來用。

戰爭的記憶

—— 上次去工作室時我聽說這裡出現了零戰[14]，之前也出現過嗎？

奈良　零戰啊，沒有出現。雖然沒有，我應該沒有直接畫零戰，可能是留下過某些文字描述吧。但是零戰在這裡（圖17）有清楚的形狀。之後也出現了好幾次。對，太陽旗也出現了。

—— 我們前幾天聊到，跟其他地方相比，青森擺脫戰後狀況的腳步大概晚了十年，所以關於戰爭的記憶很深刻。三澤基地這個地方雖遠，但是也確實存在，所以你從小就意識到跟戰爭有關的記憶。在碩士畢業製作中出現了零戰。中橋克也與會田誠的零戰要在更晚期才出現，八〇年代中期應該沒有人畫過零戰吧。

奈良　沒有。

—— 我這次重新看了作品總錄，明明早就知道這幅畫，以前卻下意識忽視零戰的符碼。在這個時期你已經開始思考日本過去這些令人難以面對的負面歷史了嗎？

奈良　對啊，這幅畫（圖15）在這裡應該還有另一個大大的零戰。女孩占據畫面的縱向，手上拿著一支指示東西南北方位的棒子，這雖然裁掉了，但還是看得出她的手和棒子上的 East and South。這張也是後來裁過了。

—— 裁掉的那一半呢？

奈良　不知道。可能又裁去製作其他作品了吧。

—— 這張（圖18）的構圖是個萬字，應該說是左旋萬字的卍。

—— 為什麼用這麼多政治、戰爭的象徵符碼？當時應該是基弗（Anselm Kiefer, 1945-）[15]剛被介紹到日本的時期吧。

奈良　對，可能因為我一九八三年去了

圖18《Merry–Go–Round》（1987）

圖19《Case of Insanity》（1986）

中國和亞洲。

那時候還不能自由進出，我有個從幼稚園到高中都同班的同學，他念外語

圖22《Untitled》（1987）

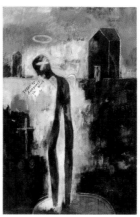

圖21《All Alone》（1986）

圖20《墜落天使 Fallen Angel》（1986）

大畢業，正在日本大使館實習。在他的幫忙下我才去成的。

——於是不得不回頭面對日本的歷史？

奈良 對。我去了蘆溝橋，當地人告訴我這裡以前被砲彈擊中過之類的。蘆溝橋的欄杆是由象支撐的呢！不過是石做的象。

——他們帶你去看了日軍留下的負面戰跡？

奈良 是啊，不過當時對日軍的負面觀感並沒有像現在的中國灌輸得這麼強烈。當然他們會說到「我爺爺以前在戰爭時被殺了」等等，可是不像現在，會在教科書裡出現這麼多篇幅。

圖23《悟空 Goku》（1987）

83

反而是當地人如果跟外國人交談就會被捕，所以我一找中國人說話他們就會逃走。但如果在人多的地方想問路，大家都會靠過來，只好去找識字的人來用筆談。但是我開始意識到，日本除了是美國投下原子彈還有空襲的被害者之外，在亞洲同時也是加害者，於是我開始試著請人帶我去看這些地方。

風格的變化

—— 八五至八六年和八七至八八年的作品畫面感覺迥然不同（圖15、17、19、20、21）。變得相當明亮、淡淺，粉彩色系顏色非常鮮明，人物也相對較大，以極佳的平衡感配置在畫面中訴說著某種訊息。這個時期發生了什麼嗎？

奈良　嗯，怎麼了呢……。應該是念研究所的時期吧。大概是想藉此更加強調自己的風格吧。但有時成功，有時失敗。

—— 用色也僅限於幾種。

奈良　對啊，我開始用水藍色，像浴室那種水藍色。其實這是油漆，家用油

圖26 《Sorry, Just Not Big Enough》（1988）

圖25 《Untitled》（1988）

圖24 《Romantic Catastrophe》（1988）

漆。這張（圖19）還有這張綠色的部分（圖18）都是家用油漆。

—— 這張（圖22）畫的是喬托（Giotto di Bondone, 1267–1337）16 的聖方濟各聖殿嗎？

奈良　這麼一說好像確實是。我也放了很多待解的謎題，我覺得這樣跟中世紀繪畫很像。連自己都不知道答案的謎題。或許可以看出我受到了相關研究者的影響吧。

—— 再來就是經常出現十字架。如果是某種佛教符碼也行，但十字架還是很具象徵性的形狀。還有天使或者圓環之類的（圖20、21）。這裡有單獨出現的孫悟空（圖23），

圖27 《Untitled》（1988）

當時應該覺得這好像不太對，一定是這樣。

—— 你的畫風漸漸充滿符碼、帶有寓意，但是觀察背景，卻變得很像抽象畫，往往是簡單、沒有縱深的空間，在這樣的背景之上，圖式化人物以令人印象深刻的姿勢出現，可能手上拿著某些東西，或者企圖表達些什麼。

奈良 確實。

—— 這些（圖24、25、26）應該是碩士畢業製作之後畫的吧？大概又過了一年左右？

奈良 這是我自發性的創作，不是為了發表而畫。

—— 當時你一邊在河合塾的美術補習班當講師，一邊找了個舊工廠當工作室

圖28 皮耶羅・德拉・法蘭契斯卡《基督受洗》（約1450）

來創作。雖然跟你現在的風格不一樣，但是這個時期完成的水準相當高呢。

奈良 聽你這麼說真是開心。（笑）。確實是受到了櫃田老師的影響沒有錯。有時候畫面上難免會出現遠近感，這時我就會用格線讓它恢復為平面。現在想想，我應該是排斥變成一般的繪畫空間感吧。

偏好平面

—— 還是可以看到燭火（圖24）。

奈良 嗯。還是有，雙葉也一直都有（圖25、26）

—— 在這裡也意識到讓畫面變成平面嗎？

奈良 這張（圖27）也是。上方是背景、地平線有房子，但這裡（下方）卻很平面。

—— 這時候（圖17）的格線是受到櫃田老師的影響嗎？

奈良 應該是，好像這樣畫會很輕鬆

圖29 麻生三郎《大手》（1974）

—— 考大學時不是會先考三次元的技法嗎？油畫科的考試是二次元的，你當初應考也是用這種二次元化的畫法嗎？像是中村彝（1887-1924）[17] 那樣，顏色只用了四種左右。

奈良 考試時我只是挑選了最容易的方法，用的並不是我自己想要的畫法，其實我最想的是類似塗鴉的手法。但是這樣畫應該考不上吧。所以應考時我用最好畫、最主流的方法。

—— 為什麼會有意識地放棄三次元化、陰影法，以二次元的技法來畫呢？

—— 我好像記得你在哪裡寫過「不想

畫陰影」，打從一開始就覺得二次元的畫面比較好畫嗎？

奈良　對。達文西以外的義大利人，例如皮耶羅・德拉・法蘭契斯卡（Piero della Francesca, 1415–1492）18 把影子處理得很明亮，甚至幾乎不畫陰影不是嗎？（圖28）不畫陰影的弱點，還有畫面上配置了奇怪的磁磚或者人，藉此強調人的存在。這畫法跟達文西還有杜勒（Albrecht Dürer, 1471–1528）19 完全不一樣對吧？像杜勒、克拉・赫（Lucas Cranach der Ältere, 1472–1553）20 他們畫的背景如果是黑色，身體的陰影顏色也會隨之變暗。

看到法蘭契斯卡那種平面式、剪貼式的趣味，我大概下意識地採用很多類似的手法吧。

——　之前談到永谷園茶泡飯的贈品21時，你就經常說起很喜歡浮世繪，那麼日本的浮世繪當然也是你畫風的其中一種基礎？

奈良　沒有錯。

——　像麻生三郎要說他畫風平面，其

實也挺平面的對吧？

奈良　我看過的麻生三郎作品都很平面。只畫了一個底台，台上躺著許多看不太清楚的人，有許多形狀模糊的大手覆蓋著龐大畫面（圖29），真的很像從上方俯瞰底台，畫下躺在上面的人那般巨大的畫面。

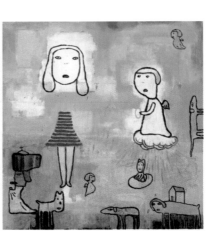

圖31 《Untitled》（1989）

圖30 《雲上的眾人 People on the Cloud》（1989）

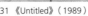

——　這麼說來，你對於脫離寫實描寫的世界，幾乎沒什麼抗拒？

奈良　對，幾乎沒有。

——　很多「畫技好」的人都因此很掙扎。

奈良　我想我技巧應該沒有好到那個程度（笑）。

——　應該不是這樣，正因為你把想表

圖32 《般若貓 Hannya Neko（Hannya Cat）》（1989）

現的東西放在最優先的順序，所以才會
出現這樣的作品，但是畫技好的人會因
為物件在畫面上看起來十分立體而自我
陶醉，然後一直無法擺脫這種手法，最

後淪為沒有內容的表現。

但你是先思考內容、思考想要傳達
的訊息。而思考的結果，達到了二次元
式表現比較符合自己想法的結論吧。

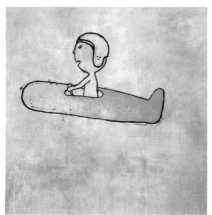

圖34 《The Girl with the Knife in Her Hand》（1991）

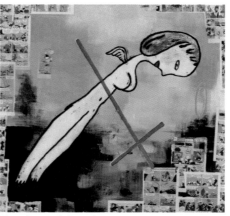

圖33 《Untitled》（1990）

圖36 《Untitled》（1991）

圖35 《Rock'n Roll Suicide》（1992）

奈良　沒有錯。有趣的是，我從大四尾
聲開始在「河合塾」教書，那邊大家不
是都會先教學生怎麼畫三角錐、圓柱
嗎？但是我以前根本沒好好準備過這類
術科考試，自己也畫不好（笑）。因為
得從基礎開始教，所以我也得一邊學。
那時候我畫得愈來愈好，心想，這可有

圖38 《Untitled》（1988）

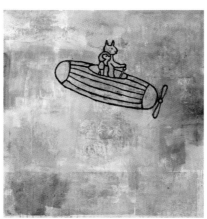

圖37 《Dream Flight》（1991）

點不妙了（笑）。

—
我記得你以前不知道在哪裡寫過這樣的句子：「不要畫到滿。畫得愈滿愈會失去自己。」一般念藝大的人如果不畫得很滿、驕傲展現自己的作品，往往無法保有自我，社會上一般也會對很滿、很精緻的描畫感到認同。

奈良　對，確實會獲得認同。

要大膽拋棄主流，走向自己的風格，我覺得需要很大的勇氣，再加上以現在日本的水準，還是很多人會負面看待這種畫風，有揮之不去的成見。能夠一路堅持自己的做法才是最重要的。

奈良美智的誕生！

奈良　這時候應該去了德國吧？（作品全集 22 的）這一頁（六四頁）起應該就在德國了。馬上就轉變成這種風格了（圖 30）。

—
在這裡有了一百八十度的大轉變呢。

奈良　嗯。真的是一百八十度的大轉變。畫這些的時候心裡應該在想，「啊，這就是我真正想畫的東西」。

圖 39 《Installation view from Recent Works》（1985）
Space to Space（名古屋）

—
這下面曾畫了人魚吧。

奈良　對對對。本來有，後來塗掉後畫了狗。畫的東西本身跟以前沒有太大變化。有房子、有狗、有天空、有天使、有雲——孫悟空不是也踩在雲上嗎？（圖 23）——元素沒有太大變化，但感覺從這裡開始不一樣了吧。我開始只描繪意象。這些（圖 31、32）還看得出在猶豫，有時候會往回走。還有十字架也會出現，從這裡開始（圖 33）就完全不一樣了。

—
這（圖 34）應該是奈良美智誕生的瞬間吧？

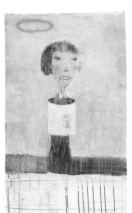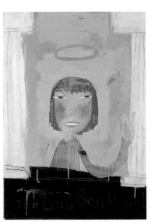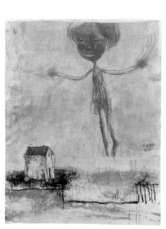

圖 42 《Untitled》（1988）　　圖 41 《Untited》（1988）　　圖 40 《Untitled》（1988）

圖44 《Untitled》（1989）　　圖43 《Untitled》（1989）

奈良　沒有錯，完全可以這麼說。雖然是平面，但是卻組合了三次元式的線條。比方說這些輪廓線，畫裙子的時候把裙子擺在腳上方，畫手的時候讓手在裙子上方。最上面是人頭部的輪廓線。全部都靠輪廓線來勾勒。從這個時期開始改變了呢。

──　比方說沒有陰影、沒有立體感，只靠層疊來表現。

奈良　另外這張更明顯好懂（圖35）。吉他和這隻手的上下關係、彼此的前後關係，吉他線條必須在衣服線條之上等等。

──　你以前寫過「考上藝術學院是個奇蹟，最好別學我」，我之前聽說你去了德國拿出自己畫的素描，當時交了什麼樣的作品？

奈良　我給他們看了類似這種（圖38）作品，但不是這一張。大概是在桌上畫出來的東西。

奈良　跟現在相似的是我很享受畫背景色。像這些（圖36、37）不是靠筆觸，而是置換成更淡的模糊感（Fuzzy）──模糊應該是當時流行的用語（笑），然後把主要意象大膽疊上去的感覺吧。

奈良　八八年的秋天伊始，我記得最早的入學典禮在秋天的樣子。

──　這時候你已經進了杜塞道夫藝術學院，那是一九八八年幾月？

圖45　彭克老師畫在紙上的建議

──　所以他們應該是看出了些端倪吧，覺得你這傢伙很有意思。

奈良　應該吧。其實我是以最高分考上的。那邊的考試很有趣，有類似學生會的組織，組織代表一定會在場監看。可能要看看過程中有沒有什麼不法勾當吧？我也不清楚。事後他們告訴我，你是最高分喔。

──　太厲害了，我第一次聽說這件事。

奈良　我也是第一次說這件事（笑）。

杜塞道夫藝術學院

──　（一邊翻看作品全集）這是在杜塞道夫寄宿的閣樓房間畫的？

奈良　日本如果也有這種制度就好了。

奈良　不，閣樓房間畫的是……啊，這

個（圖39）雖然不是閣樓房間，是在日本大四時畫的。當時沒有人辦過這類展覽。大概都是採用把作品一直線排列的展示手法。我想我應該是第一個用這種方式展覽的人吧。現在已經很常見了。

—— 這是在哪裡的展覽？

奈良 啊，找到了！就是這張（圖40），在閣樓房間畫的。大概有一公尺吧。當時展出了這張（圖41），還有這張（圖42）。

—— 像這張下方完全是格線狀，還保留滴垂的痕跡（圖42）。

奈良 閣樓房間畫的東西還沒有發展到這張（圖30）的狀態呢。

—— 那要等到進了藝術學院之後。

奈良 這看來像是赴德之前作品的進化，構圖很簡單。入學之後就搬到學生宿舍了嗎？

奈良 我在閣樓房間待了多久呢？我想應該有兩年左右吧，之後才搬到學生宿舍。

—— 這些（圖43）應該是搬到學生宿舍後畫的。

奈良 真令人懷念。我記得這（圖44）是在學生宿舍畫的。在房間裡畫的，很小。

—— 你第一次產生想當學生的心情，去了德國，在德國如願享受了學生生活嗎？

奈良 嗯。以理科的說法來形容，我好像學會了獨自做研究的方法。

—— 你寫過彭克（A. R. Penck, 1939-2017）（老師）在美術館裡打鼓，不管做什麼都很帥氣。

奈良 我去他家時，看到地下室堆了成山賣剩的 LP 唱片。

—— 他還出過 LP？（笑）

奈良 出過（笑）。他也算是個爵士音樂家。聽說之前在東德一直在玩音樂。

—— 實際上彭克老師幾乎沒怎麼教？

奈良 具體上來說完全沒有。他不太來學校，大概一年只會來四、五次，其中我能見到他的只有三、四次左右。可是他在校外租了一個地方，也讓我們可以在那裡寄宿……應該說是我擅自住進去的啦（圖45）。

—— 讀了《小星星通信》，覺得你的好的夥伴當中……。

奈良 我身邊沒有對藝術懷抱野心的人，我認為這是件好事，周圍幾乎沒有純藝術圈的人，比較多學習舞台美術的。我自己對於可以正常跟德國人交上朋友這件事覺得很開心，跟畫畫無關。

—— 讀了這些內容，發現很多都是目前在各自領域擔任要職的人呢。

奈良 就是說啊。有人竟然還當上藝術總監之類的。

—— 真是一群很優秀的人呢！只是碰巧嗎？

奈良 真的只是湊巧。

—— 我這麼說可能有點冒犯，不過如果是學院派、學者型的人看了你的作品，可能會覺得不以為然，「你這什麼畫」，我想一定會有這種人。但是你當初這群朋友中，似乎沒有這樣的人？

奈良 因為他們會替我向老師解釋。

—— 太感人了，聽了眼淚都快掉下來。

超越藝術的世界體驗

—— 除了學校，你在學生宿舍也認識杜塞道夫時代好像包圍在一群同學、很

了不少人……

奈良　沒錯。我還跟搭船來的越南難民同年呢！大家都差不多年紀。

—— 所以你也培養了全球性的世界觀，宿舍裡並不只有德國學生吧？

奈良　那是一座新教教會辦的宿舍，只要有學生身分都可以入住。

—— 你在那裡認識了越南朋友，聽到關於越戰的可怕故事，所以有點像走到了世界邊境一樣嗎？

奈良　之前我多半只能從書本認識世界，但是現在眼前就站著實際體驗過的人。

—— 跟我們在藝大玩心電感應的體驗又不一樣呢（笑）。杜塞道夫的宿舍真厲害啊！簡直是世界性的宿舍。

奈良　確實沒錯。不是有張很有名的、後背被燒夷彈打中的女孩（的照片）嗎？跟我同年的越南人很平常地告訴我：「那女孩現在人在法蘭克福喔。」

我問：「她現在在做什麼？」「在上護理學校。」「哇！」會有類似這樣的對話。

—— 我們這個世代很流行《小拳王》

這套漫畫，回顧你的人生，有時我會忽然覺得你有點像矢吹丈。日本的藝大是少年觀護所，德國是少年輔育院（笑）。然後你在這些地方邂逅了許多人物，表現的東西，才會是一個足以吸引十四萬人入場的展覽。

奈良　對耶，但我沒能認識到力石啊。

—— 雖然沒有力石，但你還是階段性地認識了許多人。透過這些接觸，你自己彷彿為了成為一個國際級藝術家，在人生中建構了各種訓練課程吧。

奈良　嗯，所以我經常發現，不管是年輕人或者跟我同輩的人，當我跟所謂藝術家交談時，會發現我們過去所學的東西完全不一樣。他們在美術的脈絡中鍛鍊自己，然後進入藝術圈、力圖在其中求生存，但那似乎不是我想要的——雖然可以變成那樣是很好，但還是感覺自己並沒有那種期望——不過我還是進入了這個圈子。可是我的背景跟其他人又完全不一樣。大家可能會覺得，就算從現在開始想學那些也來不及了吧，大概會有這些差異。

—— 你經歷的許多事，都是一般對美術有興趣、擅長畫畫，最後成為畫家的人所經歷不到的，而且早在小時候你跟

這些人的方向就完全不一樣。你跟一般畫技精湛的美術創作者相比，是個具備全然不同世界觀的藝術家。所以你想要表現的東西，才是一個足以吸引十四萬人入場的展覽。

因此，你能夠成就在藝術這邊的世界無法成就的事，這說不定正是未來的藝術應該前往的方向之一，其實目前的藝術界，包括現存的藝大或者美術館，可能都必須要重生蛻變。

而現在透過你跟村上（隆）的力量，急速刺激了這些改變，不過周圍還沒能追上來。我其實不太想要把你擺在一個太高的位置……

松井綠在作品全集裡細密地討論了你藝術上的潛力（〈白色空間中的孩子：一個巨大的小眾藝術家奈良美智〉）。或許藝術界還沒能充分掌握這股力量。

為何不被理解

奈良　我自己畫的東西，通常意象很強。例如這個（圖46），為什麼要畫在這種球面盤子上，其實有很多可以討論

圖46《Long Sleeves a Go–Go》（2001）

——良美智現象時不能不提到她們，我覺得要有那麼強烈的熱忱真的很不容易。而你的作品能讓她們產生這股力量，我覺得實在很了不起。

奈良　是啊！真懷念哪。

——我覺得有很多國內藝術家都應該要推出作品全集，就這部分來說日本相當薄弱。

奈良　嗯，確實沒錯。可是也因為薄弱，戰後才得以復興。只看眼前、專注腳下，然後決定明天該做什麼，就像邊借邊還的生意模式一樣。

如果是德國人一定會喊停，「先等一下」。但是用長遠的眼光來看，德國方式才會迎頭趕上，因為已經獲得了世界的原諒。日本還沒有獲得原諒。對簽訂舊金山和約時的同盟國來說，日本還屬於敵國，一直被排除在外。德國在一九九七年就已經被除名、不再被視為敵國了。日本對世界的貢獻應該也跟他們差不多，但還是有些不同。立場不一樣。而且德國護照在全世界最暢行無阻，最好用的就是德國護照。

的，但是這些往往都會被擺到後面。光看到意象就結束了。假如寫了些象徵性文字或許又不太一樣，但是如果我沒有這麼做，大家可能很難懂吧。

還有展覽的規劃也是，我向來都是靠大家的力量來打造。不靠公共物資或力量，全由自己，有點類似群眾募資那樣。我會親筆畫明信片送給所有志工當作回禮，就像是群眾募資的回饋。我總是用這種方式來辦展覽，可是大家去看展覽的時候，並不會對展覽的舉辦方式感興趣，而是直接看展覽會場不是嗎？我覺得都是因為作品本身的意象太過強烈的關係。

除此之外，一開始有人會在雜誌上寫些關於我的介紹，之後大家就會從維基百科複製貼上，然後就結束了。現在的畫明明跟那些沒有關係，可是大家都毫不考慮地這麼做。一般觀者也都有這種先入為主的觀念。這確實很困難。自己並沒有將「可愛」視為一種策略，我所謂很日本、很可愛，我完全沒有將這些用來當作策略的意思，甚至拚了命地想要盡量遠離，總是因此非常吃力。

——可是一個還沒退休的藝術家會出版作品全集（圖47），本身就是很難得的事，過去相當少見啊。

奈良　是嗎！所以我什麼時候死都無所謂囉！（笑）。村上隆看了之後說很感動。

——不是嫉妒嗎？（笑）。

奈良　不是嫉妒，主要還是因為這個數量！他的作品都是大製作，所以對於我畫過的作品數量，好像覺得很感動。

——之前（在《美術手帖》上）企劃過兩次「奈良美智」特集、後來也參與作品全集編輯的宮村周子，還有成立粉絲網站 Happy Hour 的 naoko.，在討論奈

奈良　彭克看了我的畫曾經說過一句話：「為什麼你不在畫布上像畫素描一樣作畫呢？」我聽了之後單純地想：「喔，原來可以這樣畫啊。」其實彭克的畫就是這個樣子，但我自己還是下意識地覺得畫布跟紙張是不一樣的。畫布是偶爾才能買的貴重材料、要拿到人前給人看的東西，相較之下紙張比較便宜，

奈良　可以買很多，隨便畫也無所謂。

——　果然像這樣的大師只是短短一句話就很有意義，事實上我確實也因此改變了。

奈良　就連你也還留有一些學院派的想法，不愧是出過專輯的彭克，他看了之後要你更自由一點，更隨心所欲吧。

——　在這時候？（圖34）。

奈良　嗯，大概是這個時期。

——　那真的對你影響很大呢！

奈良　對，與其說影響，應該說是他的建議。

——　這個也不太一樣呢！在這之前都是繪畫。

圖47《奈良美智全作品集 1984–2010》

奈良　對啊。不過剛去德國時我沒有畫，一開始的時候。這張（圖48）是去德國後在入學考的時候畫的。另外這張（圖40）是在學校畫的。

——　啊。這是在杜塞道夫的工作室畫的吧。

奈良　嗯，粉刷牆壁的時候墊在下面的紙，我就畫在那張紙上。彭克的一句話改變了我。開始慢慢變成這種風格（圖40），雖然是畫在紙上，但我開始帶著素描的心態在作畫。

——　原來如此，因為他對你說了那句話。

奈良　單純只畫線條，覺得畫起來很輕鬆。後來連有故事性的東西也能比較輕鬆地畫出來。

——　每個時代大家最重視的東西往往已經有僵化的規則，歷史上也有過跳脫規則出現新表現手法的例子。我覺得在這當中也存在繪畫和素描的明顯差異。假如歸類為繪畫，就會受到許多規則、歷史的束縛，直接用英語「drawing」表示的素描這個字就相當的自由。不是法文的素描（dessin），也不是草稿（esquisse），就是素描這個詞彙。

奈良　正是如此，素描（drawing）在德文裡叫做「Zeichnung」。表現的德文是「Zeichen」，為了繪畫而有的表現叫做草稿（sketch），德文是「Skizzen」。所以素描（drawing）其實是為了表現自己的心情，並不是為了準備繪畫而畫，素描本身就是單獨存在的。

——　德文的說法很直接呢。

奈良　聽到彭克問「為什麼不這麼畫呢？」，我才恍然大悟，原來可以這麼畫。

——　他這句話影響很大呢。

奈良　非常大。如果是日本的老師大概不會這麼說吧，結果可糟了，竟然以幾

乎一天一張的速度在作畫。

——會覺得這樣不好，一定也是你心中的學院派作祟吧。

奈良　九〇年代真的是作品最多的時期。當時真的隨手就畫，當然作品有好有壞，但非常自由。

——就彷彿在科隆時期、杜塞道夫時期之前累積的各種經驗，在此時化為結晶，一口氣開花結果。

奈良　嗯，真的有這種感覺。

——總覺得這也不對、那也不對，眼前既存的道路對你來說一開始都覺得不太對勁，到底哪裡才有真正適合自己的道路呢？應該是這樣的過程吧。到了德國後你認識了非常好的夥伴，再加上有能看透你創作本質的老師一語道破給了犀利建議，最具象徵性的就是要你用素描的方式來畫，總之，就是要你擺脫所有藝術學院派的前提條件，你的心裡還留有這些東西，應該全部清除得乾乾淨淨，呈現出最直接的你。

奈良　我想應該是這樣。但是要完全做到這一點，我花了將近十年。這張（圖49－1）是二〇〇一年畫的，也可以說跟初期作品挺接近的。比方說有點濕壁畫的感覺，很明顯類似線畫，還有跟這種色塊不同，而是更有韻味的色塊等等。

——感覺色塊的處理有點日本畫的味道。

奈良　跟我在九〇年以前類似表現主義的手法很明顯不同吧？這張八七年的畫（圖18）我試圖進行一些意象的組合。整體上來說我在八〇年代沒能實現的，在這個時期漸漸能夠完成。我也不知道該怎麼形容。

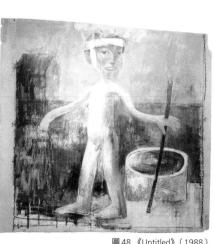

圖48 《Untitled》（1988）

到頭來，我一直很想畫的意象，就是類似二〇〇一年這張圖畫的意象。這張（圖49－1）其實應該是這邊（右邊）朝上（圖49－2）。我本來想畫的是類似在跳舞、像薩滿教（Shamanism）仰天跳舞的樣子。

——喔，完全不一樣了呢。

奈良　我想要去除掉重力，所以試著讓她從旁邊飛出來，看了之後自己也覺得「喔！」，原來會變成這個樣子。

——九〇年以前的作品裡面往往有多種元素，也隨之有故事性，可是像這樣的作品畢竟角色只有一個。你自己覺得呢？你說「是這個時期想做的嘗試」，我好像還是不太懂。

奈良　這時期最想做的，我想並不是描寫故事，而是描繪人。每當我能隨心所欲地描繪人，就會漸漸割捨掉故事性等其他元素。但是那時我還沒找到自己的畫法，所以畫出來的往往沒什麼新意，雖然我也做過許多嘗試。

發展出單獨像

——從具備多種元素的畫面發展到單

獨像，你覺得是為什麼？

奈良　那是因為過去從來沒有人嘗試過在空間裡只畫一個人，而且把畫過的背景塗掉再上色的系列。這方法讓我一點都不覺得心虛。

——但這是相當消極的理由，實際上

圖49-2

圖49-1 《Princess of Snooze》（2001）

得相當自由吧。所以單獨像應該具備很正面的意義，你也才能不斷維持這種畫法。

奈良　嗯，有趣的是，愈是減少元素、愈能留下最想畫的；愈減少元素愈能發現想專注的部分。比方說如果是現在畫的新作，頭髮就會呈現未完成的狀態。這時候還會留有文字。像這張（圖52）就是故意畫出那種未完成的感覺。

為什麼要這麼做？因為讓這些地方（頭髮）保留未完成的感覺，大家反而會專注地去看，會深深陷入這些部分。假如我畫得很完整，是不是形體就會太過強烈？相較之下這（圖51）才是我的理想形態，這張（圖52）閉著眼睛，我應該專注在畫這裡。這張睜開眼睛，這裡（頭髮下方）畫得更模糊。而且這裡和這裡還運用同色系。雖然有點畫得太過可愛，這麼一想，可能還會繼續跳脫出現在這個樣子。所以雖然我塗掉背景，但其實我也無意真的把背景都塗掉，我試圖在背景只用一個顏色、類似單色，

來畫這些人物。

——不畫多數人或者其他元素，只畫單獨人物，有人會說這很像聖像畫。你自己也說過，這畫的其實是你自己。畫面中沒有其他人。因為只畫了自己，這其實是最自由也最孤獨的狀態……。

奈良　有種跟畫面對面的感覺。

——對對對。所以說不定那種孤獨是種必要條件，當你畫畫時，處於孤獨的狀態，雖然寂寞，但同時也獲得自由。我覺得這是所有人都具備的共通元素，所以你的作品才能獲得這麼廣泛的共鳴。

奈良　的確如此！因為觀者也會以一對一的方式來觀賞。我自己在有其他人的狀態下無法作畫，畫畫的時候我們通常不會照鏡子吧？不會去這樣調整髮型（笑）。我覺得很類似那種感覺。凝視自己的時候，在被隔離的狀態下更能專注，很多記憶會甦醒，可是身處於眾人當中時，這些記憶就無法重現，那些存在於自己心中的記憶，只會出現很概略的輪廓。

比方說我們像這樣見面，聊起以前學生時代的生活，會發現彼此記得的事情不太一樣，一聊之下好像打開了某一扇門鎖，陸續想起很多不同的事，例如剛剛那個巴爾坦星人……但是最後都會回歸到自己身上。我覺得跟別人聊天，有意義的對話並不是聊過去，在很多領域上都是這樣。好的對話能夠引出自己具備的能力，打開某些開關。即使是跟從事完全不同領域工作的人聊天，也能產生這種聯想。

這張（圖53）畫的是印度的尼赫魯（Jawaharlal Nehru, 1889–1964）總理。知道他的大概只到我這一輩吧。他總是戴著帽子。

—— 單獨像的形式，有種不斷描繪、淬鍊出孤獨的感覺，這種行為本身就像是在研磨礦石一樣。看了畫的人都會覺得畫裡映照著自己的臉，覺得可以將自己同化在其中，我覺得這也是你作品的強大魅力之一。因為這正是你人生觀所渴求的部分。

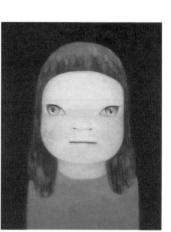

圖50 《Midnight Truth》（2017）

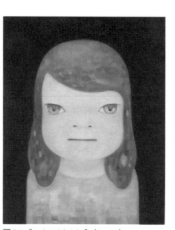

圖51 《Lady Midnight》（2017）

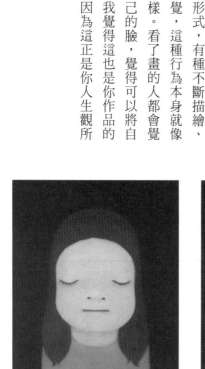

圖52 《Midnight Meditation》（2017）

成為知名藝術家

—— 九四年搬到科隆，九五年在日本小山（登美夫）經營的SCAI THE BATHHOUSE舉辦個展「In the Deepest Puddle」，美國方面則是在提姆（Tim Blum，精通日文的畫廊經紀人）的洛杉磯BLUM & POE舉辦「Pacific Babies」展覽。自此，你在德國之外同時也站穩了日本和美國，作品一口氣廣為人知。九六年參加在宮城縣美術館舉辦的「諷刺的幻想」展。從這個時候起，奈良美智一夕間成為知名藝術家了呢。

比方說《角川月刊》的訪談？

奈良 對。也不知道為什麼會刊在《角川月刊》上。

—— 我也記得聽你說過：「我登在《角川》上了耶！」你自己也因為這種事單純感到開心呢。

奈良 嗯，當時很開心。

奈良 嗯。不過比起藝術雜誌，我的名字更常出現在資訊類或時尚類雜誌上。

—— 對於媒體這樣的報導你非但沒有抗拒，反而樂於受到報導。但是後來這

圖53《Pup Nehru》（1999）

樣的態度卻漸漸改變了。

奈良　對啊，不知不覺開始討厭媒體了。

——　另外，你九八年擔任 UCLA 研究所的講師，就此連接上美國西岸。當然，你在這之前就已經接觸到 BLUM & POE，但是從這時開始，同樣是美國西岸和東岸的反應卻完全不同。

奈良　我想這裡講到的西岸，其實是個比較模糊的概念。

——　比較接近亞洲。

奈良　沒有像東岸那樣已經有完整的體制。你從一個比較輕鬆的世界踏入美國。還有一點很重要的是，在這時認識了村上隆。

奈良　對，一點也沒錯。

——　好像是保羅・麥卡錫（Paul McCarthy, 1945–）牽的線。

西岸與東岸

奈良　舉辦「Pacific Babies」展時西岸還不是藝術中心，但是很類似英國出現達米恩・赫斯特（Damien Hirst, 1965–）的狀況，以麥克・凱利（Michael "Mike" Kelley, 1954–2012）和保羅・麥卡錫為中心，保羅在 UCLA、麥克在加州藝術學院（California Institute of the Arts）教書。他們教的不太是正統藝術史會出現的東西，更像是偏離了美術，來自次文化，也來自音樂。在這方面距離亞洲最近的西岸最自由，非常靈活，不屬於歐洲的。觀者當然多半是上電影院的比去美術館的人多，次文化好像已經不是次文化，是種奇怪又破碎的漫畫。那是羅伯特・威廉（Robert Williams, 1943–）嗎？我忘記了，類似他的漫畫、那種圖畫。村上隆就經常提到這個人。還有改裝機車（Chopper）文化、改裝老爺車（Hot rod），把車改造得異常巨大，或者只有輪胎特別大。西岸就存在著這種過剩的、突變式的文化。

——　那種感覺跟你在青森開搖滾咖啡館時的氣氛，不覺得很像嗎？

奈良　嗯，從某個意義上來說確實很像。

——　或許青森已經開始有些類似西岸的風潮。在美國的展覽為什麼會選在西岸？

奈良　……像。

BLUM & POE？

奈良　看了在日本 SCAI 的展覽後，他們問我要不要在 LA 辦。BLUM & POE 現在已經是很大的畫廊，但當時只是一間五公尺見方的小畫廊，我在那邊也是個新人。大約隔年村上也在那裡辦了展。

——　所以是你先去的。

奈良　嗯，西岸是我先，東岸是村上先去。我晚一、兩年也在同一間畫廊（Marianne Boesky）辦展。

——　東岸的畫廊老闆在 SCAI 看了你的作品，說不定也不會注意。

奈良　對啊，應該看不懂吧！（笑）。

所以從西岸進軍是正確的決定，

這又跟日本的漫畫、動畫、次文化等脈絡相連。

奈良　確實，一開始有來自西岸的感覺，雖然不知不覺中又被視為超扁平（Superflat）那種刻板印象了。可是一開始是以一種不正確的方式被接納，被視為一種扭曲的東西。

—　以美國整體來看，像東岸這樣走現代主義、後現代主義的正統路線、權威路線，跟西岸就很不一樣，因為西岸可以處於一種很放鬆的狀態。當那邊緊繃到無路可走時，這邊就像是一種安全裝置，具備表現的能力。八〇年代後半到九〇年代陸續出現的，像麥克·凱利那些人正是這種血脈。我覺得你就像繼承了那種血脈一樣，一開始就具備了那類元素。所以從美國的脈絡看來，你在定位上更靠近西岸、靠近次文化，漸漸走到現在，即使在東岸也開始獲得認同。

奈良　這就要問問東岸的人才知道了。

亞洲的評價

—　對了，你對亞洲好像還沒有太大興趣。

奈良　嗯。亞洲有很多只要付錢就願意買的個人藏家，不過中國也增加了不少好的美術館。比起個人藏家，我更希望能收藏在那種能讓大家看見的地方。

—　不喜歡中國政府對表現自由的想法，還有那邊的美術館太大了。

—　不喜歡中國政府這個理由，中國粉絲聽了應該很難過吧。

奈良　不，我覺得會喜歡我的畫的人應該會討厭國家權力。不過我覺得再過一陣子熱潮就會消褪，與其現在急於做些什麼，更能比較冷靜地辦一場真正能留存百年的展覽。

—　中國在介紹日本文化的雜誌《知日》第一期裡做了奈良特集。你在美國的西岸被接受，但是東岸還沒有全面被接受，可是在中國或亞洲，是不是有種眾人舉手高喊「我愛奈良！」的氣氛？

奈良　據村上說，我好像會成為亞洲最熱門的藝術家（笑）。但是聽起來感覺很辛苦，我不太想要。可能就像現在日本最受歡迎的是草間（彌生）一樣。其實並不是每個人都能理解草間的藝術，但她的作品卻有種不僅僅是潮流、確實能抓住一般人心的東西吧？那可能出於某種人物特質，或者是最近畫裡出現的鮮豔——也像是圖案，這大概是為什麼會有這麼多女性粉絲的原因吧。

—　一定是這樣吧。你是不是在中國辦過大型展覽？

奈良　一次也沒有喔！但是有在香港辦過。中國的我全都拒絕了。一方面是我

—　的確，假如說你的作品能獲得認同，是因為表現出美術世界中被學院派壓抑的真正自己，那麼如果不正確傳達出這一點，也只是追隨潮流罷了。但是我們並無法進行篩選、挑選觀者，這也很無奈。最後還是歷史會……

奈良　歷史會證明一切。不過我十年前左右在韓國辦過一次展覽（「Yoshitomo Nara – From the Depth of My Drawer」[二〇〇四]），當時成為韓國藝術線記者挑選的年度十大展覽的第一名。這讓我很開心，當然也來了很多觀者，不過在那些專門寫藝術新聞的人投票中能獲得第一，表示他們不只看到單純的流行，還看到了其他東西。我並不知道他們的年

紀，或者有沒有經歷過韓戰，但總覺得他們跟我有相似的價值觀。老舊的東西不僅僅是陳舊，其中可能還有某種與家人的牽絆等溫情的存在。現在韓國是個拚命追求學歷的社會，大家都活得相當辛苦。整個社會都走向學歷主義、經濟至上主義。我的作品具備能夠滲入那些間隙的元素，在現實中感到空虛的人，或許可以在畫中找到空虛的原因跟解決方法。我自己大概也一樣。我非常不希望積極進入所謂藝術界至上主義，也就是當代美術或者藝術界的脈絡中，因為這麼一來我自己保有的優點、我作品中的優點就會消失，真的變成單純的職業。我希望自己能一直當個老派的畫家。

── 我在Youtube上看過韓國的年輕女孩把你視為另一種明星，但是你非常不喜歡這種現象，曾經說過「這不太對勁」。但是獲得專業人士青睞，這評價的意義又完全不同了。這表示你的作品具備了能傳遞舊時代價值觀的某些元素吧。

奈良　我希望如此。

對弱者的關注

── 所以我覺得必須要好好地論述才行，但是又不知道該如何論述。舉個例子，為什麼要畫小孩？為什麼要畫小女孩？你說過這就像是一種自畫像，仔細想想，或許因為那是社會最軟弱者的象徵。

奈良　我覺得的確有這層意義。

── 既是小孩、又是女人。女性在歷史中可以說受到某種歧視，因此有了女性主義的興起；黑人也因為被歧視而有了民權運動。但是小孩處於惡劣環境，小孩子卻什麼也不能做，所以我認為這其中必然有某些意義。小孩可能象徵著那些連反對之聲都無法發出的人。

奈良　可能吧。與其說可能，其實我真的這麼想，所以被人這麼問往往無法回答，就像小孩無法回話一樣。你問我為什麼畫小孩，我知道這麼回答很合邏輯，有很多可能的答案，但我依然覺得無法回答，最後以這種表現方法來呈現。總之我對於強大的東西、靠力量使人屈服的力量，或者權威這類東西，從小就相當厭惡。因為看過太多類似的。

── 從小就這樣啊。是不是身邊發生過什麼？足以在你心裡埋下了陰霾之類的。

奈良　那倒沒有啦。大概是我哥哥那一輩，大我十歲左右的人參加了學生運動，但最後以失敗告終。我一直以一種旁觀的眼光看著他們。

我老家附近有一所國立大學，那裡不也發生過學生運動嗎？但再怎麼想他們都不可能是參與淺間山莊事件[23]那樣的人，感覺更親近，像是近在身邊的哥哥姊姊。他們理學系的人每個月會跟孩子們一起去遠足。任何小學生都可以來申請，交四百日圓左右，一起租巴士去山上或海邊等地方，教孩子們一些植物的知識。當時有一群大學生在做這些事，這些人跟參與學生運動的人之間有一段落差。看到淺間山莊那些人，會覺得他們有種奇怪的淡漠感，或者覺得這些人的做法根本什麼都無法改變。光是看淺間山莊事件可能會覺得機動隊是好人，機動隊儘管最後被殺，還是逮捕了所有人。這些事總讓我覺得不了解成人

的世界。當時確實有這些□想法……。但（身邊的例子）倒是沒有。

如果要說有，我父親是家中的長男，但他出生之前因為家裡沒有男丁，所以姑姑（父親的姊姊）招贅，由女婿來繼承家業。結果也不知為什麼，我父親竟然在爺爺五十六歲時出生（笑），他雖然是家中長男，可是並沒有繼承（家業），不過被要求當神社的神主。他一直當神主，但是後來考上公務員就離家了。之後一直跟家裡斷絕往來（雖然我不知道實際上到底如何），不過那跟我並沒有直接的關係啊。

——也對，並不覺得你有什麼特別深刻的故事。

奈良　但是我讀宮澤賢治時有很多共鳴，那種理解不是靠邏輯，而是有許多憑感覺、情感而了解的地方。他明明生長在不需要勞苦的家庭，卻刻意讓自己陷入勞苦的狀態。他很討厭自己父母經營的錢莊、當舖這門買賣，所以自己免費借給他人很多東西。他寫童話、寫詩，都是很非現實的，特別是詩。宗教觀可能也對他有些影響。透過文學或藝術，設法逃避對自己出生長大的家或環境的厭惡、淡漠，我覺得跟我的感覺非常接近。

生於東北

——你對自己出生的地方有厭惡感嗎？

奈良　嗯，怎麼說呢？我小時候看到比自己更貧窮的人，就會覺得自己太幸福、感到很愧疚。

——喔喔，是這個意思啊。

奈良　嗯，我上的托兒所還兼營孤兒院，小學裡也有兩、三個從那所孤兒院來的孩子。他們每個人都剃個光頭，我想應該是因為這樣最不花錢。我眼中常常不是看到比自己好的，而是比自己糟的，老是不自覺注意他們，不知該怎麼辦好哪。

——你家算有錢嗎？

奈良　不，一點也不有錢，但應該也算不上窮，青森縣在貧窮排行榜中應該算數一數二的縣。但是我想要的書家裡都會買給我。後來我食髓知味，跟朋友借書，然後把本來應該買書的錢拿去買別的東西（笑）。

可是我家並不算有錢，看了真正有錢的人家就知道不一樣。有一戶人家我本來就不知道是我班上同學，還經常去他們家垃圾場撿模型的盒子回來收集（笑）。我上了高中之後才知道原來那傢伙家並不出口，想買這個、想買那個。我哥哥他們小時候日本還很貧窮，到了我出生之後正好是日本經濟起飛的時候，跟哥哥差十歲，環境就截然不同。（哥哥們）沒能買三輪車、自行車，但是到我的時候全都能買。看看哥哥們的舊照片，身上都還穿著和服（苦笑）。

——其實也是很不合理的差別。

奈良　就是啊。哥哥們在神社的社務所出生。我想我父親家經濟應該算挺寬裕的。現在房子已經拆了，但是在四百年前左右算是很大的房子。

媽媽的娘家是貧窮的農家，農閒時大家都會外出打零工。外公外婆還在的時候我們經常去玩。爸爸這邊的爺爺奶奶都過世了。我以前一直以為父親的姊姊是奶奶，因為他們年紀差太多了。

—　你叫她奶奶，她應該會很不開心吧（笑）。

奈良　她是個很有氣質的人，聽說年輕時走在街上男人都會頻頻驚呼回頭。

—　因為走路方式很優雅？

奈良　真的長得很美。

但是我比較喜歡外婆家，雖然窮，可能也是因為外公外婆都還在的關係。我覺得應該受到很多因素的影響。

另外，中學時我們不是都會聽巴布·狄倫嗎？還會藉由閱讀認識民權運動、馬丁路德牧師等等。

於是漸漸就會了解，弱者只是因為天生弱勢，不是因為軟弱才成為弱者。

宮澤賢治寫的故事裡，往往弱者直到最後都還是弱者，或者最後犧牲了自己，會產生人間感情很好，跟他的出身，還有東北這個環境的特殊性，彷彿都有複雜纏繞的關係。這些都在說不出答案的狀態下，默默影響了我。

—　感覺跟青森、東北這塊土地具備的某些東西有緊密的連結呢。

奈良　對啊。聽說寺山修司從高中就開

始看電影，但是卻一直把青森表現得很土氣，真是太卑鄙了（笑）。有時候我忍不住想，其實他根本就能說一口標準腔吧。

奈良　大家都不太會關注這一面。

—　令人佩服。

奈良　他真的很認真。

科隆時代後期

—　我們離題有點遠了，該回到哪裡才好呢……。拉回UCLA時代吧。你跟村上（隆）在那裡擔任客座講師，教的是研究生？

奈良　因為可以選，我就想那當然是教研究生比較輕鬆（笑）。

—　村上先生教大學部學生，上課上得很認真……。

奈良　村上先生幾乎在上課前製作好所有資料，備課相當認真。我什麼也沒做，要收幾個學生事前就決定好了，大概六、七個，去了之後跟大家聊天，一起去看電影、看展覽。

—　很久以前愛知藝大的藝術祭，學生曾經邀請村上先生來演講。當時他也是大約四個小時前就到場，戴上耳機聽自己帶來的收音機，相當專注地在準備額田（宣彥）的畫載過來。

奈良　喔喔！好懷念啊！對對對，這樣看來我應該是年紀最大的吧。

奈良　應該是你在UCLA擔任講師之後的事吧。記得應該是在年底舉辦的。

奈良　啊！真是懷念！沒錯沒錯。

—　這個時期剛好舉辦了我與其中的展覽「Innocent Minds」（在愛知藝術文化中心地下室舉辦的展覽）呢（圖54）。

—　在UCLA教書、跟學生相處，有什麼收穫嗎？

奈良　學生看待我不像是看待「老師」，比較像是「前輩」。我也用平常跟其他藝術家朋友或者後輩的態度來跟他們相處，而不是老師。因為我比你們多活了一些時間、多看了一些東西，所以從這樣的觀點來告訴你們我的想法、或者是建議。

—　對啊，我記得你還從東京開車把投影片。讓我很驚訝。

奈良　真的嗎？我人怎麼那麼好（笑）。

—　我很感動呢（笑）。

奈良　記得是在一個地下室空間辦的。完全沒有預算。

—　最後大學那邊給了一點點補助。

奈良　沒錯。

奈良　你、白土舍的土崎、杉戶的作品是瀧顯治畫廊的瀧先生帶來的，可說是在眾人的善意下完成的一個展。當時幾乎出動了所有愛知縣美術館的學藝員[24]來幫忙，陣容相當豪華。當時我心想，要是同樣的陣容可以在樓上辦展不知該多好。

之後又陸續在資生堂（一九九九「Walking alone」）、PARCO（一九九九「done, did」）、還有紐約的伯斯基畫廊（Marianne Boesky）舉辦展覽（一九九九「Pave Your Dreams」），這段時期我擅自稱為科隆時代後期，大約可以用九八年左右作為分界吧。

前面也提過，奈良美智的藝術在科隆時期終於綻放，而且還獲得全世界，特別是歐美和日本的認同。

奈良　在杜塞道夫那時沒有一個畫廊的人來找過我，不過搬到科隆之後漸漸有畫廊的人來看我的作品。

—　我不知道其他還有誰在留學海外後，可以從默默無名到同時獲得世界和日本的認同。

真的呢。有些人在德國獲得認可，但是自此不太回日本，或者是從德國回來之後在日本發展得不錯，可是海外沒什麼聲量……。但是你幾乎同時獲得雙方的認可，評價愈來愈高，我覺得這種狀況真的很少見。

奈良　很厲害吧（笑）。這是無欲的勝利。

圖54 「Innocent Minds」會場一景

奈良　聽你這樣說好像確實很難得。真不可思議。

—　村上隆也是另一種罕見的模式，你們兩位剛好在同時期出現，給日本藝術界帶來了巨大變化。不過那樣的變化還沒有完全，過往的日本系統依然還殘存著。

在這之前在日本有《深深的水窪》（一九九七年）這本書，還有粉絲網站HAPPY HOUR（一九九九年起）。從PARCO（名古屋）到橫濱（美術館）的變化實在非常大，在日本國內有飛躍性的轉變，在PARCO辦展時還不覺得受到大眾接受，有點像是介於插畫家和畫家中間的角色，被視為受年輕人支持的創作者，但是到了這時候，才算真正獲得了藝術家的定位。

奈良　我覺得這都要歸功於橫濱主責學藝員天野太郎的勇氣。

橫濱美術館個展

—　到了二〇〇一年，你在橫濱美術館舉辦個展。這個展讓你在日本國內可說是穩穩樹立起今天的名聲。

—　沒有錯。天野太郎在展覽圖錄的前半寫了奈良的種種，後半引用德國哲學家阿多諾（Theodor Ludwig Adorno-Wiesengrund）來論述素描。

奈良　其實真正想寫的是這個吧。把藏在心裡一直想寫的東西放在這裡（笑）。

—　裡面也刊載了松井（綠）的文章，她從你九六年左右的作品一路論述下來。

奈良　松井綠並不是所謂藝術圈出身的，她是研究文學的學者，非常喜歡少女漫畫，對這類次文化造詣很深，她切入的方式也很新鮮……

—　當時如果從藝術史的觀點來介紹，大概不太容易被接受吧。

奈良　一點也沒錯。天野先生也說過，這是一場很大的冒險。另外大概在那次展覽的兩、三年前（一九九六年），在宮城縣美術館辦了「諷刺的幻想」展25，那次展覽其實一開始並沒有把我放在裡面。後來當大家討論到還需要一個人，苦無對策時策展團隊中一位和田先生說，雖然沒什麼把握，還是把我了進去，畢竟這個賭注不知是吉是凶，可能會被忽視，也可能降低評價。

—　其實現在可能也一樣，在當時美術專家對你的看法通常是：「雖然喜歡，但是真的能說這種作品好嗎？」

你的作品可說完全忽視了所謂學院派美術應該齊備的繪畫條件，完全不是能用那樣的標準來測量的畫，具有一種測試信仰的「踏繪」26式功能。但我聽說，你在〈SCAI THE）BATHHOUSE還有小山登美夫那邊辦展時，最早買下作品的是學藝員。所以他們真心喜歡這些畫，專家由衷認為這是好作品……。

奈良　沒錯。有很多學藝員來買畫。我忘記是多少錢了，應該很便宜。

—　比方說二十五萬之類的。

奈良　二十五萬應該是很大幅的作品了。繪畫二十五萬，素描應該更便宜。

—　現在聽來簡直像奇蹟一樣。

奈良　在這之前還更便宜呢。

—　也對，還有高中生借錢買二千五百日圓的素描呢。奈良的畫就是這麼不可思議，一定會有人想要，就是有這種魅力。

奈良　應該是因為我畫的都是自己真心想要的東西。

—　一點也沒錯。並不是那種講究畫技多麼精湛的畫。

透過二〇〇一年橫濱美術館的個展，日本美術界等於正式邀請奈良美智進入自己的世界。同時你又在美國展開美術館的巡迴個展「Nothing Ever Happens」（二〇〇三年到二〇〇五年），在美國也大幅提升了認知度。

奈良　對對，我的畫還編入加拿大的教科書裡。一個加拿大人來到北海道找朋友（看了奈良的畫）大聲驚呼，日本朋友問：「你怎麼會認識這個藝術家？」對方回答：「因為加拿大美術教科書裡有。」第一次聽說這件事時也很開心。

—　你的粉絲真的遍及全世界。奈良美智的畫作確實打破了既有框架，帶有某種革命意涵。因為你沒有展現出革命的姿態所以大家不會這麼想，但實際我覺得確實有這種成分在。

感覺帶來了某些結構上的改變，我想亞洲人比較能靠本能去察覺這一點。

日本灌輸了太多西洋教育，難免會帶著

那種濾鏡在觀看，覺得「這應該算插畫吧？」這麼看來，可能亞洲人比較能客觀看待，單純認為就是一位日本藝術家畫出這樣的作品。

奈良　可能跟安迪？藝術界的人不知該如何定位他。安迪・沃荷屬於普普藝術（pop art）的脈絡，跟音樂家有很多交流，但是跟美術圈的人沒有太多交流。他沒有

——　跟勞森伯格（Robert Rauschenberg, 1925–2008）或者賈斯培・瓊斯（Jasper Johns, 1930–）這些人往來，完全在另一個圈子裡。

安迪・沃荷跟你的方向又完全不一樣。

奈良　應該村上先生比較像安迪・沃荷吧。

塗掉再畫

奈良　我聽說有些人在橫濱第一次看到我畫作實物的畫家，也就是所謂學院派畫家，對櫃田老師他們說，沒想到我用了很學院派的技法，讓他們很驚訝，不知道是不是真的。

——　顏料的筆觸，還有層疊感……。這時候你也是不斷地塗掉再畫……。（圖55、56）。

奈良　對，確實會這麼畫。

——　你沒有打算一筆定勝負，像這些（圖55、56）也都跟一開始的畫不同，你會一邊破壞掉原本的畫面……。

奈良　對。像這張（圖56）一開始手上拿的完全是不一樣的東西。

——　這張（圖55）也是？

奈良　對，這張一開始是站著的。雖然站著，但因為是從上開始畫，畫到下面覺得空間不夠，困擾一陣後於是乾脆讓她浸到水裡，也有的做過各種嘗試之後，最後決定把畫布放橫，讓女孩從旁邊飛出來（圖49–1）。所以真正想畫的要到最後才能看到結果。

——　你作畫的過程，或者說改變的過程，這當中變化的幅度相當大，有可能一幅作品下面藏著另一幅完全不同的畫，然後忽然出現巨大轉變。

奈良　但還是得先畫下那些吧？畫了之後發現不對勁，有點類似辯證法，再繼續提出其他可以相對比的東西，最後才能產出這樣的強度。

奈良　有很多原本張開眼睛，最後都閉上了。

——　可是像這幅（圖57）就跟一開始想要的畫面相去不遠，沒有任何操作，真的從頭到尾都像在塗色一樣老實地描繪。好像在玩遊戲一樣，很素描的手法。例如這種縱橫交錯，還在紅色地方穿插白色的部分。

——　這裡零戰又出現了（圖58）。要創造這種表面的味道，是不是需要一些情緒上的條件？（圖59、60）

奈良　我過去因為太執著於自己的意象，例如小孩的臉、表情，因此很注重構圖，線的重疊等等……。但是像這種消除輪廓的畫法，就會產生一種應該好好運用顏色的感覺。

——　這樣看來就會走向當初彭克所說，用繪畫來創作素描完全相反的方向。為什麼會有這種改變呢？

奈良　單純因為這樣畫也很有趣。即使畫面中沒有人也會很有趣。尤其是這兩幅（圖59、60），這張（圖60）顏色很有莫內的味道，這種色彩遊戲非常有

圖55 《Milky Lake》（2001）

圖56 《Sprout the Ambassador》（2001）

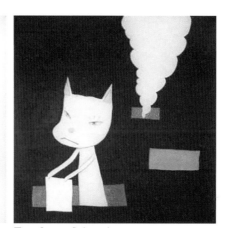

圖57 《Untitled》（2002）

圖58 《神風特攻隊 Kamikaze Fighter》（2002）

趣。我自己心裡也還保留著這些成分。

——走向這種風格後，以前視為禁忌「畫到滿」的方式，好像會特別以眼睛裡的宇宙形式出現，是嗎？

奈良　確實會漸漸出現。有時候失敗，有時候成功。

像這張（圖61）就是失敗的。這張（圖61）和這張（圖62）都失敗了。我向來不喜歡畫一樣的東西，總是會畫得不一樣，不想用固定的方法論來畫畫。

這張（圖62）我自己並不喜歡，但是這張（圖63）就挺成功的，畫到最後終於出現這樣的結果，一切都是偶然。有些畫我太過執著在眼睛這些部分，到最後愈畫愈糟，這個時期狀態非常不穩定，算是最低潮時期的作品吧。

共同創作之功罪

——這個時期（圖66、67）有陰影呢。

奈良　這是相當辛苦的時期。覺得畫畫痛苦得不得了。

——這時候你開始跟graf共同創作。

奈良　差不多是合作初期。我發現這種和別人一起合作的創作，果然還是很難好好面對自己。

——對於跟graf的合作，你後來曾經用比較負面的方式回顧，但應該不全都是負面的影響吧？

奈良　創作本身還是有很愉快的部分，也有機會去面對很多人。但是對於過去以一對一方式欣賞我作品的人來說，好像有種被疏遠的感覺。以前有很多（沒有朋友）獨自來看我作品的人，但是現

圖60 《Missing in Action》（2005）

圖59 《Shrinking Violet》（2005）

在卻成了一場大家的熱鬧祭典。

起初我很積極宣傳，接受所有雜誌的採訪。畢竟是跟別人一起合作，所以勉強自己做了很多嘗試。

雖然開心，但是對於那些從我的畫

圖62 《Cosmic Eyes》（2007）

圖61 《Shallow Puddle Part2》（2006）

裡感受到精神性的每一個獨立的個體來說，還是有種被排擠，好像來看其他學校校慶的那種疏離感。

——原來如此。可能真的有人會這麼想，但是能做到這一點的藝術家實在很罕見，當你完成「A to Z」這個有趣的展覽時，應該也很自豪，因為這顯示出

奈良美智在許多事情上的可能性。

奈良　不過，跟別人合作會讓我畫的東西擁有一種莫名的公共性，該怎麼說呢，這讓我漸漸無法好好畫畫。大概這時候（圖64）我心裡充滿苦惱，一邊掩飾著那些苦惱而畫。這張（圖65）也在掩飾。覺得非常辛苦，當然也有些全神投入、很成功的作品，但大部分的作品都讓我覺得很痛苦。也有像這種歷經了痛苦後的成功之作（圖66），這張（圖67）和這張（圖68）就糟透了，感覺自己已完全被擊潰。不過這張（圖69）倒是

圖63 《Cosmic Eyes》（2007）

挺輕鬆的（畫的是少年時代的櫃田老師）（笑）。

我存在！

—— 你在紐約佩斯畫廊（Pace Gallery）的個展「THINKER」的創作自述（「午夜的Thinker」）裡寫到了靈感，我可以想像如果你在漆黑的夜晚走出工作室，應該會是很驚人的風景。獲取了這些靈感之後，你回到兒時某段時期，趁靈感還沒有消失前畫下，這種時候腦中已經有某種程度想要畫的意象了嗎？

奈良 還沒有。但是手會自然而然地開始動，完成腦中的意象。我不知道要畫什麼，但手會不斷地動。

—— 會不會最後畫到某種程度時，發現這不太對，跟一開始的靈感不一樣？

奈良 一開始的靈感就像電波，畫著畫著會愈來愈強。如果覺得這樣不太行，就會有來自不同方向的強烈訊號。大概很類似在微調。

彭克在校外租了一棟建築，讓我們當作工作室，那裡平時有很多公司進駐，一到晚上就都沒有人。

想像空無一人的醫院走廊，當你一個人身處其中，便會湧現很多靈感。

我在科隆的工作室也是工廠舊址。附近幾乎沒有人住。大概隔壁的隔壁住著藝術家，但附近就是一片漆黑，因為已經是廢棄的工廠。待在這種地方自己就可以很清晰地感覺到「我存在」。

就好像夜晚來到只有少許住家的日本偏鄉，深夜躺在馬路上看著滿天星斗時，覺得自己存在當下的感覺，可以理解嗎？自己並非宇宙中渺小的微塵，可以確認到「我就在這裡！」相反地，如果站在澀谷的十字路口，自己就不見了。但一個人走著走著，就覺得可以漸漸找回自己……。

—— 在鄉下馬路上看星星，不覺得可怕嗎？

奈良 我不會覺得可怕耶。也不知道為什麼，我並不覺得那種狀況可怕，或者寂寞，反而覺得可以進入孤獨的狀態很幸福。但是看到遠方閃亮的光芒，就會覺得好像也有什麼人住在那裡。

—— 體驗過這種高純度的孤獨後，就會成為靈感的來源吧！

圖66 《Still》（2009）

圖65 《Angry Blue Boy》（2007）

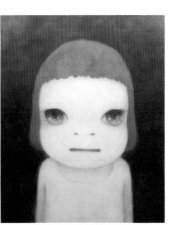

圖64 《Untitled》（2007）

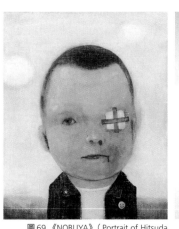

圖69 《NOBUYA》(Portrait of Hitsuda Nobuya)(2009)

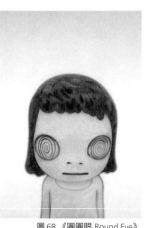

圖68 《圈圈眼 Round Eye》(2009)

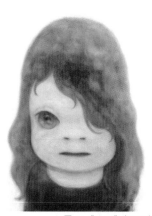

圖67 《M.J. I》(2009)

奈良　用更廣義的眼光來看，跟我一個人去德國是一樣的意思。更深入來說，我離開老家去東京、去愛知之類的，這些全都是孤獨的狀態，大概是企圖要提升自己吧……。東京畢竟是個很好玩的地方，有很多有趣的人，也有很多娛樂設施。但是離開這些樂趣時，自我意識還有想做的事就會浮現出來。

孤獨與創作

——我們一開始談到你對美術學院派的抗拒，這些也都要先有自己，而沒有孤獨，就無從發現自己。一直受到別人的影響，不就無法發現孤獨嗎？

奈良　就是啊。

——所以凝視孤獨，或許可以發現自己內心的真正本質。大家都在孤獨當中發現自己。發現自己不附和別人的意見、找到自己的生活方式，當這樣的訊息傳遞給許多人後，就會覺得我也要好好努力。當然我也想不只是這樣啦！

奈良　宮澤賢治變得孤獨應該是在他妹妹死後吧。妹妹是最能理解他的人，也

算是他的繆思女神；妹妹死後隔年，他以媒合農校學生就業為由，去了北海道和庫頁島。途中一定會經過青森不是嗎？因為要搭接駁船，那時候會在半夜經過，於是他寫了〈青森輓歌〉[27] 這首詩。那就像是在黑暗當中，經過類似因他正式跟妹妹訣別，好好面對自己，畢竟新的一年也到來了。雖然他想要去找位在北海道和庫頁島的學生就業介紹所，但之後聽說去了榮濱那個地方。

那裡是當時日本鐵路最北端的車站，有個叫做白鳥湖[28] 的湖泊，夏天在湖邊仰頭可以看見天鵝座。他搭上火車體會一個人的感受，返家之後動筆寫了《銀河鐵道之夜》。

《銀河鐵道之夜》講的是搭火車從天鵝座到南十字星旅行的故事，白鳥湖有個叫北白鳥湖的車站，在榮濱前一站。《銀河鐵道之夜》的發想，應該是源自他一個人孤獨搭著火車前往天涯海角的車站吧。在火車裡，妹妹離開去了另一個世界的想像等等逐漸膨脹。我也

不知道現在為什麼會說到這些（笑）。進入孤獨的狀態，大概就是跟許多迷惘訣別，而湧現創作慾望吧。一個人的時候真的有許多創作慾望。但是如果被說了「有人在等」就完全不會出現這種慾望，一想到是為了別人而做，就什麼也做不成。真的很奇怪。

—— 孤獨就像是你的主場，跟graf一起的展示，或許就像是背棄了過去跟這些孤獨對話的粉絲一樣，但因為你本身就具備孤獨這種元素，我個人希望今後如果有機會，你還能繼續嘗試。在那之後你還試過陶藝嗎？是不是遇到瓶頸，所以想切換到其他世界？

奈良 沒錯。集體創作勢必需要妥協，因為是大家的主場。這對我來說是一種痛苦，我試圖付出了百分之百，甚至更多的力氣，但是在這當中會接觸到一些還在自我摸索中的助手，甚至有跟作品創作無關、卻擅自在開幕儀式上表現自己的人，難道到頭來最認真在對待作品的只有我嗎？其他人就算很努力，也還樂在其中，但我卻這麼痛苦（笑）……當時我確實有這種想法。再看看觀者，我也發現有些人很認真關注，一對一地凝視我的作品。當我發現這種一對一的珍貴，還有希望把自己放在那種狀況下重新檢視時，剛好就像前面所說的，有一個陶藝駐村的機會。其實真的是碰巧，去了之後發現還是一個跟自己對話的好機會。在同樣房間裡也有其他創作者，不過歸根究底還是自己跟土的一對一。我們就像這工作室裡、作業場中一點一點散落的星星。

奈良 嗯。附近還有美軍橫田基地的飛機跑道，九一一恐攻事件後經常有起降練習，相當吵。雖然可以申請補助金加裝雙層窗，可是就算裝了雙層窗，牆壁也是組合屋啊（笑），又不是一般民宅。

—— 這說不定是你後來身體不好的原因。

那須的工作室

—— 原來如此。不過在這之前我剛剛忘了提到，你在那須買了房子，那是二〇〇五年吧？

奈良 二〇〇五年底吧。一來是作品的實際體積愈來愈大，我從二〇〇〇年秋天起住處兼創作的地方在東京都的西多摩郡瑞穗町，那裡一到寒冬水管就一定會破裂，廁所跟隔壁共用，而且還在屋外，沒有浴室，我自己弄了個淋浴間。屋頂下沒有加裝天花板，冬天房間裡冷得快結冰，夏天又熱得像三溫暖房。我就是在這種環境裡畫出橫濱個展的作品。到了晚上隔壁工廠沒有人，瞬間變得很安靜，變得孤單一個人，音樂的音量再怎麼大都無所謂。但是後來存了點錢，也不知道怎麼花。我開始在東京找土地，想蓋個大一點的工作室，沿著中央線，找了高尾、八王子，後來覺得埼玉也不錯，就繼續北上，剛好在那須找到個不錯的地方。就只是因為這樣而已。附近沒有半個認識的人。我蓋了住家和工作室，浴室和廁所一夕之間現代化（笑）。

去了那須，作品慢慢出現改變。這（圖59、60）是在那須最早的作品。這些是在福生最後（圖70、71）的作品。

—— 這（圖72、73）算是兩張作品嗎？

奈良　最早先畫了這張（圖73），比較小張，畫了之後覺得應該要大一點，大概一五〇號、兩公尺三十公分左右。畫大之後覺得不需要頭上的房子，就拿掉了。

這張（圖74）標題「Agent Orange」指的是越戰使用的枯葉劑。這張（圖74）是《Agent Orange》，這張（圖75）是偽裝的《Agent Orange》，就像游擊隊一樣。小時候農藥管制比較鬆，有些朋友的弟弟妹妹手指、腳趾很奇怪。比方說少了一根、又在奇怪的地方長出一根。後來才發現，那一定是農藥的影響。

—— 從這時候開始，畫面變得更安靜了。

奈良　也對，確實是。

—— 感覺相當安穩，有種馬克・羅斯科（Mark Rothko, 1903–1970）[29] 的味道……。

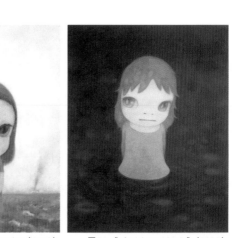

圖71 《Eve of Destruction（2006）》　圖70 《After the Acid Rain》（2006）

奈良　這張（圖76）是這時期的傑作。不過到了這時候（圖62）漸漸有點吃力。有種「不太妙啊、有點糟啊」的感覺。

點忙，無法跟自己對話。

這張（圖77）不是因為刻意想改變眼睛顏色而改，而是覺得自己必須做些什麼才行。但是在這當中偶爾會出現還不錯的作品（圖63）。就像最後逆轉一樣，打出了九局下半的再見全壘打。

搬到那須一開始就覺得不錯，「A to Z」展大概也是這時期。應該是因為有

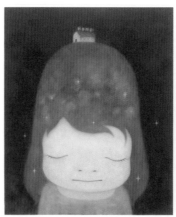
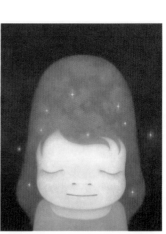

圖73 《Home》（2006）　圖72 《The Little Star Dwellew》（2006）

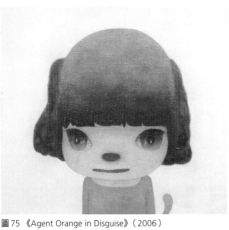

圖75 《Agent Orange in Disguise》（2006）

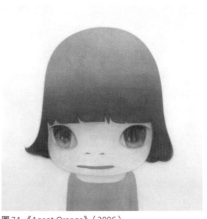

圖74 《Agent Orange》（2006）

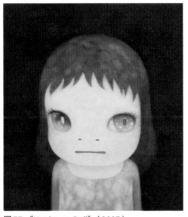

圖77 《Hot house Doll》（2007）

圖76 《White Night》（2006）

看板繪畫

—— 看板繪畫（Billboard Painting）這種類別，是你自己取的名字嗎？

奈良 對，我自己取的。

—— 你怎麼定位這個分類？

奈良 像這些（圖78、79）是只有表面、意象。光描繪意象，也沒上色吧？所以看在對顏色不感興趣的人眼中大概就是這種樣子吧。即使重複（圖79、80、81），像這個（圖82）和（圖83）就看不出差異。看板繪畫是大家腦中的意象，只是把已經存在的素描描繪下來而已。

看板繪畫也是跟graf合作時想到的。這樣就可以在不跟自己對話的前提下，光靠手工作業把已經有的東西放大，一點壓力都沒有。

這裡出現的小孩都很活潑、一直在說話，但是繪畫裡的小孩幾乎都很安靜不說話。

奈良 沒錯。最近這些看板繪畫也畫得愈來愈認真。幾乎分不出有什麼差別，也不再放文字。近來比較少畫了呢。

—— 跟graf合作裝置藝術時，因為需要而出現這種畫法的吧！

奈良 對啊。有其他人在旁邊也能畫，好懷念啊。

東日本大震災之後

—— 接著是在紐約亞洲協會辦的「Nobody's Fool」展（二〇一〇年），但是受到隔年二〇一一年東日本大震災非

常大的影響。

奈良 大家應該都受到很大影響吧。

—— 當時你人在哪裡？

奈良 從我家要去洗溫泉，正開車在路上。

—— 你人在那須啊。應該搖得很厲害吧？

奈良 嗯。畢竟是震度七啊！距離核電廠剛好一百公里，比會津距離震源更近。

—— 發生地震後，原本正要充滿幹勁地畫時，忽然畫不下去了？

奈良 就是啊！橫濱美術館的個展預計在二〇一二年舉辦，震災發生前，我原本打算辦一場很有玩心的展覽，但是這種念頭瞬間消失。我忽然覺得「玩心」只是一種自慰式的想法。

不過在震災之前，我自己心裡也剛好面臨一個轉換期，那就是在紐約的塗鴉。因為塗鴉被捕的時候，原本已經決定在資生堂畫廊辦展覽，不過因為被捕了，對方要求取消。當時的展覽標題是「Let's Rock again!」，資生堂的人對我說「真的非常抱歉。」我心裡很失落。

圖78 《1.2.3...》（2006）

但是因為這樣我也想開了。在那次事件之後，可以看到別人對我的態度。有些人對我說「加油！」，也有些人說「真會給人添麻煩！」這時候我才真正仔細觀察身邊的人。

當時我真的覺得對我媽很抱歉，我母親說：「只是因為你有名氣才會這樣。你只要好好反省，不用太介意，照你喜歡的方式過活。」我沒想過我媽是

圖81 《Broken Heart Bench》（New Castle Version）（2008）　　圖80 《Broken Heart Bench》（Aomori Version）（2008）　　圖79 《Broken Heart Bench》（2006）

這樣的人。我本來以為她會對我說：「真丟人！你要我拿什麼臉面對社會大眾和歷代祖先！」但她的反應完全不一樣，要我照自己喜歡的方式過活。當時

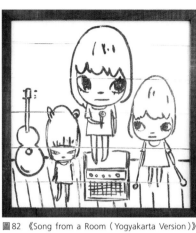

圖83《Song from a Room（New Castle Version）》（2008）

圖82《Song from a Room（Yogyakarta Version）》（2008）

覺得我媽媽還真了不起（笑）。

之後我再也不相信大企業，說是文化事業，到頭來目的還是為了公司宣傳、改善形象，並不是真的想支持藝術家，只是在利用罷了！

不過人類終究是脆弱的不是嗎？事件之後，我去找大學時的朋友。他叫加藤，住在多治見。我們以前一起幹過許多壞事，這些朋友始終沒有變，到最後拯救了我的，是那些曾經跟我有同樣體驗的人。因為這些才讓我自己變得堅強。

—— 當時還上了雅虎新聞的頭條呢！我也嚇了一跳。

奈良 我朋友說他在機場大廳看到，嚇得從椅子上滑了下來（笑）。不過那時候的反應讓我真的學會看人。那時對我說：「奈良，幹得好啊！」的人給了我很大的鼓勵。其中也有人說：「那是故意的吧？為了製造話題。」……真是討厭的傢伙。

隔年我拿了美國紐約某個獎（紐約國際中心獎），說是對美國文化有所貢獻。我很開心，因為是日本人第一次拿

這個獎。在亞洲是馬友友之後的第二人。

—— 在這番經歷之後，反而更有幹勁呢。

奈良 但是這件事新聞完全沒有報導。畢竟大家最愛看別人的不幸。

奈良 沒有錯，真是有趣。現在我可以把它當笑話，大大方方地說，但是對我母親真的覺得很抱歉。

—— 可以說更強化你對權力的立場吧……。

奈良 對。之後資生堂又來邀約，但我都拒絕了。

—— 原來是這樣啊。隔一段時間之後會不會……？

奈良 不，我想應該不會。我在這方面挺固執彆扭的。不過學藝員沒有錯。我知道那是公司高層的判斷，他們一直抵抗到最後。

後來不是在橫濱美術館辦了個展嗎？當時我推掉了所有宣傳，因為我全心投入創作，無暇分神接受採訪。但是卻在認真考慮後做了二十四小時電視節目30用的T恤，直接成為展覽的宣傳。

雖然完全沒有宣傳，還是來了很多人。

——十六萬六千人，真厲害（笑）。

奈良　嗯。我也算有個很好的藉口，而且我並沒有特別喜歡二十四小時電視那種節目，但是這麼一來資生堂取消展覽那件事在我心裡就此一筆勾消。不過又有很多人對我這種作法感到不以為然。不過還是 better than nothing 吧。

震災後的工作

奈良　不過地震這件事遠比紐約塗鴉事件更嚴重。我回老家的路全都毀了。

——就是啊。

奈良　笠間和益子那一帶的陶窯幾乎全毀。白河距離我家大約三十公里，那裡的古城城牆全部崩塌。我深深感到美術的無力，完全束手無策。

但那時候村上先生發起了一個慈善企畫，我提供了三張畫。活動辦在美國。

不過我並沒有因為地震而想要創作。我原本就沒有那種念頭，雖然隱約有戰爭這個主題，但是如果要把這當成主題，就有種一旦開始就得持續一輩子

雖然完全沒有宣傳，還是來了很多人。不能是一時的衝動，不過我跟一般志工一樣去災區幫忙煮飯供餐。

我去了川俁町[31]，體育館來了很多人，我只是一個單純的三十公里警戒線拉起一條禁止進入的三十公里警戒線，我也去了那裡，再來就是回老家途中我發了一條推文，「如果有美術社團想看投影片，我可以繞過去」結果去了福島和仙台。器材也全部是自己準備的。

橫濱展覽時，那時在福島看過我投影片的高中美術社團孩子們也去看了，還寄了照片來：「我們去看了喔！」不知該怎麼說，感覺挺好的……

我回老家後，家裡現在只有母親一個人，我把家裡的毛巾、歲末禮品收到的肥皂等等都裝進車子，到一個叫野田村的地方，就在久慈的隔壁。電視劇《小海女》拍外景那個車站就在這個地方。我去了野田村把東西都卸下來就走了。我能做的也只有這些。

——還是提不起作畫的興致吧？

奈良　一點也沒有。當然也可以把震災當作主題，但是既然要做，就得像丸木

位里[32]（1901-1995）、丸木俊（1912-2000）那樣投入一輩子。畢竟是那麼多夫婦那樣投入一輩子。畢竟是那麼多人數瞬間喪生的大災難。我覺得要用這個主題創作就應該用上畢生的時間，當時我也再次認知到「決心」的重要。

——畢竟很有可能被認為是在利用震災……。

奈良　也不見得是利用，或許其中有部分人是如此。或許這些事很符合他們的概念或者脈絡，但我還是覺得……。既然如此，不如更持續地從其他地方做各種嘗試。這種念頭很強烈。單純把在這邊做的事搬到災區，我也覺得似乎不太對。

對了，我去福島的體育館辦了工作坊。當時我心想可以用鯉魚旗做些什麼，就帶了很多過去，大概十支吧。之前莫名留了下來，想著以後或許有用。我帶著這些鯉魚旗過去，當時是四月，還沒到五月[33]。距離地震大概過了一個月、將近兩個月的時候吧。那個時候經濟比較寬裕的人都離開福島縣立體育館，搬到其他地方，剩下的幾乎都是真的無處可去、走投無路的人，我先問了

對方，該做些什麼好。聽說當地人的照片都被沖走，所有視覺的紀念品都沒了，於是我想，那就來拍照吧。把鯉魚旗裁了製作衣服，讓孩子們穿上變成鯉魚旗，然後一起拍些很酷的照片。大家各自設計衣服、拍照，然後把照片留給大家。當時做了這件事。

再來就是把韓國的孩子們畫的團扇發給大家，有些上面用日文寫著「加油」。我做過這些事，但極力避免出現在媒體上。做這些事不是為了曝光，只是希望在自己能力範圍內做些什麼。而我做的這些，都是美術辦不到的。所以我完全無法畫畫，畫了兩、三張，還是覺得「完全不對」。

藝術的本質

── 二○一一年九月起你在愛知藝大駐村，做了一個很大的頭部塑像。後來在二○一二年橫濱的展覽中展出。

奈良　那只是因為很早以前就有到大學駐村的計畫，對方說最長半年時間，所以我花半年時間一直在捏黏土、做銅像，三月做完後大家也都畢業離校。我用四月、五月、六月這三個月時間畫了展覽的所有作品。忽然覺得可以畫了。在大學的半年有種回去當學生的感覺。

── 槻木（野衣）用發生阪神淡路大地震的一九九五年當作節點，區隔為在這之後跟在這之前，如果說你剛好在九五年出現，那麼應該也可以歸屬到槻木先生所謂進入地質學上不穩定的位置時出現的藝術。

奈良　嗯，不過當時我不在日本。

── 也對，確實不在。聽起來雖然有點牽強，但我覺得這跟你企圖回歸原點、回到最基本狀態的想法有點關聯。

奈良　價值觀──比方說現代的價值觀，在美術變成商業主義之前，那些早逝的人，忘記他們走向未來，我覺得就像將他們棄之不顧。假如換一個時代，或許有很多畫家生前沒沒無名，但終究還是留下了精彩的作品，例如巴黎畫派中的幾個畫家，莫迪里亞尼（Amedeo Clemente Modigliani, 1884-1920），當然梵谷也是其中之一。這些人現在都很有名，大家或許以為他們當時就已經有名聲，其實他們終其一生都沒什麼名氣，死前來了個畫廊老闆，擅自把莫迪里亞尼的畫都帶走，真的很過分……。

── 為了賺錢。

奈良　對。活著的時候卻那麼冷淡。儘管如此，藝術家對美術還是懷抱著某種夢想不是嗎？大家依然共享著某種價值觀，特別是藤田嗣治（1886-1968）[34]他跟莫迪里亞尼交情很好。初期作品也很類似，比方說臉部比例較長等等。日本人去了法國不太可能馬上能跟當地畫家順暢交流，應該是透過繪畫漸漸建立起交情吧？跟模特兒也變成好朋友，我

瑣碎小事無所謂。現在這個時代，創作應該關注的事物。並非藝術界最近的動向，而是從本質上去看作品是否成立。我們已經走入一個在藝術世界裡光靠瑣碎技術無法真正成立的時代。你自己身在其中受到最直接的衝擊，所以才會走上這個更清楚通往本質的方向。

奈良　一點也沒錯，當你走進當代藝術這個類別，往往很容易迷失關於本質的

覺得這些都是與當時社會相異的價值觀。這或許只是我的理想、憧憬。我經常想，總覺得自己最終要到達的應該是那樣的境地。

青春時代

—— 出乎意料地，在美國很難表達你的真正想法，因為美國的藝術市場有過熱的現象，而藝術界主要又由藝術市場來主導，他們不太了解這種不以獲利為目的的方式，所以……。

奈良　不過有趣的是，以我自己來說，我心裡並沒有所謂的平均值，有的作品完全不行、有的作品相當好，當中的落差很大。這樣的落差並不是有計畫地產生，也沒有透過特定創作手法來製作，我只是很重視每一個當下自己的心情，靠著衝動來畫，所以自然會產生這種差異，假如已經建立起一套創作系統的人，或許就沒有這種衝動和差異。我想其他藝術家應該都有所謂的平均值。

我並不清楚其他人的狀態，不過我非常尊敬的羅斯科，也曾經有過只能畫出陰暗作品的時期，菲利普·葛斯頓（Philip Guston, 1913–1980）也一樣。畫廊老闆問：「你為什麼不畫那些受歡迎的畫呢？」他只回答：「不，我現在只覺得畫得出這個。」然後繼續畫下去。就像大概形成了這樣的系統，當時我也在美國四處去找，買過沒有如此大肆宣傳的小眾專輯，現在所謂獨立音樂專輯，覺得有些歌詞寫得很不錯。還有就是單純由錄音室樂手灌錄的唱片等等。或是探尋根源的雷·庫德（Ry Cooder, 1947–），我對這類音樂很感興趣。

—— 在紐約舉辦的個展名稱是「THINKER」，跟《沉思者》的英文一樣，強調思考。

奈良　對。說到《沉思者》會想到哲學家之類的吧？但是思考這件事，是上天平等賦予人類的行為，每個人站在畫作前都不得不思考，不分男女老幼，小孩子也會有小孩子的思考，有人不注重圖案，喜歡分析層疊的顏色，大家各有各的思考方式，我原本就希望自己的「繪畫」能如此存在。

看板繪畫剛好相反，不用思考，像是只有意象的單純告示板。所以我取看板繪畫這個名字其實相當自虐。我經常想，「你們眼中看到的只是這個！」但也有人覺得繪畫跟廣告示板是一樣的。

傑夫·昆斯（Jeff Koons, 1955–）陷入商業主義之前的青春時代。勞森伯格和湯伯利（Cy Twombly, 1928–2011）的青春。我很嚮往他們曾經擁有的這種青春時代。

我想巴黎畫派應該也都有過，如果是日本，大概是類似池袋蒙帕納斯[34]吧，畫賣不出去的人聚集在一處，其中可能有幾個人漸漸走紅，對我來說，那樣的地方可能相當於石神井的藝大宿舍，或者德國的學生宿舍吧。

—— 也就是你的原點。當時畫畫並不是為了賺錢。

奈良　嗯。不過就算有人談到錢，多半都像做白日夢一樣，聽著也覺得挺開心的啊。當時聊的通常都是跟買賣、收入無關的事。音樂也有過同樣的時代。差不多在我們上中學的時候，突然開始花很多錢在廣告、宣傳上，為了回收這些花費盛大宣傳，又為了回收費用推銷，奇怪地，有人分不出其中的差別。

—— 原來如此。看來你做過不少嘗試嘛（笑）。

奈良　我是帶著豁達的心態在嘗試。真的有人覺得兩者沒有不同，令人難以置信。

—— 當你開始活躍、愈來愈知名，也出現許多羨慕你、對你做出各種奇怪解讀的人，當時我記得你曾經很生氣……。

奈良　哈哈哈哈。

—— 你很認真地說，「才不是這樣！」拚命否定，看到你那個樣子我心想，「喔，原來奈良是會生氣的啊！」之所以生氣是因為對作品的扭曲解釋廣傳之後，可能招來誤解吧。

奈良　就是啊！假如大家上維基百科，會看到生氣的小孩之類的解說，就會產生既定印象。變成公開的資訊之後，就算再有人說「奈良筆下的小孩並不是只有可愛，不是什麼特定象徵」，也很難再扭轉印象了。

不過可能過了幾年又會改變，也可能又回到起點，我自己也不知道。說不定「Let's Rock again!」又會再出現呢！

生存的感覺／走向前方

—— 銅塑和陶器也是一樣，最近還挑戰了攝影，感覺你用許多不同方法試圖傳達自己的想法，不斷打破被定型的奈良美智既定印象。

奈良　對我來說攝影並不算什麼挑戰，早在我畫畫之前，中學時就買了相機開始拍照，多半都不是為了發表而拍。文章應該也是一樣的道理。

——《FOIL》的「No War」特集（二○○三年）中，原本預計刊載川內（倫子）小姐的攝影作品、你的畫。但是最後沒能畫出來，交了照片。

奈良　因為要讓畫畫產生影響，至少得經過幾年時間，當時我只能畫出類似插畫的東西。

震災也是一樣，震災後我經歷了許多混沌的狀態，好不容易才漸漸從中發現能導出正面影響的東西。我覺得自己到了現在才終於比較看不見那些負面的東西，更能發現正面影響。但這一切無法求快，我就是無法那麼快發現，也並非一開始就意識到這一點而展開行動。

旅行也是一樣。

—— 但是我第一次看到那照片時，受到了不小衝擊，竟然會拍出那麼深具魅力的照片。

奈良　你說阿富汗的照片？

—— 對。小孩，還有貓、狗、風景。我覺得那的確是你特有的視角。

奈良　這樣啊。不過我在巴基斯坦拍的照片也是類似的感覺。八○年拍的那些。

—— 這方面都沒有變。

奈良　去年夏天我在北海道跟音樂家OKI[36]還有日比野（克彥）[37]先生有一場對談，當時日比野先生說：「我想到地球另一邊的巴西，把巴西跟北海道連接起來！」先決定好目標是巴西，思考計畫，然後化為作品，我深深覺得，原來專家就是這樣思考的。先決定好計畫之後，再動手執行。

那真的很不可思議。如果是我，有可能因為某些緣故去了巴西，想到日本

剛好在地球另一端，開始產生一些想法，但是不會一開始就決定結果或者要創作什麼。

——你總是以自己生存的感覺為出發點，將那樣的感覺或者靈感確實抓住。

一般來說就算接收到這些東西，也可能在日常的雜事中被遺忘或被忽略，否則就得確實擬定計畫來執行。

奈良 我去北海道或者庫頁島時，起初只是單純想看看外公看過的風景，但是最後卻超越了這個初衷，開始看見更不同的東西。比方說日本時代留在庫頁島的殘存風景，還有在俄羅斯邊境庫頁島生活的移民、少數民族等等。要把思緒拉回我外公身上還挺不容易的（笑）。

——最近還特別關注東北和更北的地方吧。

最近櫃田老師說，「前往更北方」（石川直樹＋奈良美智展，華達琉美術館〔Watari-Um Museum〕，二〇一五）這個展覽很有趣。

奈良 真不錯。超越自己的根源，往更北的地方去。

——這名字是我想的。

奈良 沒錯沒錯。

——現在好像又看見了你新方向的出現。似乎可以慢慢看到你的下一個作品的展開。這麼一想心裡就充滿了期待呢。

奈良 也不用這樣勉強總結啦（笑）。

（奈良美智‧畫家／雕刻家）

（小西信之‧現代藝術論研究者）

二〇一七年四月十四日收錄於奈良美智事務所

1 譯註：日本最早的美術教育機構，僅教授純粹西洋美術，附屬於工部省（明治時代政府官制之一）管轄之「工部大學校」。

2 編註：日本各級學校在申請入學時交給學校的個人資料，通常是在學時由老師針對學生的學習活動與校園生活所做的評鑑紀錄。

3 編註：地方居民組成的自治團體。

4 編註：日本藝術家、視覺設計師。

5 編註：日本音樂評論家，創辦《ROCKIN'ON JAPAN》、《CUT》等雜誌，現為 rockin on 集團社長。

6 譯註：作者為德國畫家兼作家埃列希・舒曼（Erich Scheurmann），將太平洋小島上的酋長對島民發表的訪歐見聞記錄成書。

7 編註：類似對口相聲的日本舞台藝術。

8 編註：葛飾北齋（1760-1849）、歌川廣重（1797-1858），江戶時代的浮世繪畫師。

9 編註：熊谷守一（1880-1977），日本近代美術史上重要的野獸派畫家之一。

10 編註：青木繁（1882-1911）日本二十世紀初期浪漫主義代表畫家。

11 編註：用紙膠帶將牆壁的塗鴉貼起來，粉刷之後再拆掉膠帶。

12 編註：日本電視影集《超人力霸王系列》系列中的外星人。

13 譯註：日本美術獎之一，有畫壇芥川獎之稱。

14 編註：零式艦上戰鬥機的略稱。

15 編註：德國畫家、雕塑家，是德國新表現主義的代表人物之一。

16 編註：義大利畫家與建築師，義大利文藝復興時期的開創者。

17 編註：茨城縣水戶市出身，活躍於大正時期的西洋畫畫家。

18 編註：義大利文藝復興早期傑出的藝術家。

19 編註：十五世紀德國文藝復興的代表藝術家。

20 編註：日本永谷園自一九九七年開始，以「東西名畫選」為主題，在茶泡飯料包中附上名畫卡片作為贈品，其中包括知名的浮世繪畫家作品，以及梵谷、雷諾瓦等。

21 編註：文藝復興時期德國的重要畫家之一。

22 編註：此處指的是《Yoshitomo Nara: The Complete Works》第一冊「PAINTINGS, SCULPTURES, EDITIONS, PHOTOGRAPHS」。

23 編註：一九七二年二月十九日至二十八日，五名聯合赤軍成員（其中包括一對十九歲與十六歲的兄弟），在長野縣輕井澤町河合樂器製造公司的研修休閒中心「淺間山莊」，脅持山莊管理人的妻子為人質，長達二百一十八個小時，最後警察攻堅救出人質，但也造成兩名警察與一位平民死亡、二十七人輕重傷。

24 編註：日本學藝員為文部科學省認定之國家考試從業資格，亦可由修習學分取得，身分類同於博物館研究人員或策展人，工作內容通常含括研究、典藏、展示、教育推廣等。

25 編註：這場宮城縣美術館開館十五週年記念的展覽，參展者除了奈良美智，還有太郎千惠藏、中野渡尉隆、村上隆、森万里子。

26 編註：德川幕府頒布禁教令後，為了確認居民是否為基督徒，命他們踏踩十字架上的聖像或繪有耶穌像的銅板和木板。

27 編註：收錄在宮澤賢治詩集《春與修羅》中。

28 編註：日文的白鳥即天鵝。

29 編註：出生於沙俄時期的拉脫維亞，美國抽象表現主義藝術家。

30 編註：日本電視台自一九七八年起每年製作的慈善募款直播節目《二十四小時電視「以愛拯救地球」》。

31 編註：位於福島縣。

32 編註：丸木位里、丸木俊夫婦同為日本畫家，在親眼目睹廣島原爆後，花了三十年共同創作十五幅《原爆之圖》系列作品。

33 編註：日本在五月五日男兒節有掛鯉魚旗的習慣。

34 編註：巴黎派代表畫家。出生於明治中期的日本，旅法多年，晚年取得法國國籍。

35 編註：位於豐島區池袋、年輕藝術家聚集的畫室村。

36 譯註：阿伊努族傳統弦樂器五弦琴（tonkori）的演奏者。

37 譯註：日本現代美術家。

陶藝・雕塑・藝術

村上隆 × 奈良美智

「村上隆的超扁平現代陶藝考」（十和田市現代美術館）會場景象　攝影：緒方一貴

震災與藝術家

奈良 這是二〇一一年五月一日在岩手縣野田村拍攝的照片（圖1），這座村莊位於久慈市南邊。露出邊角的地方是混凝土地基，整間房屋遭到海嘯捲走之後，泥沙堆積，可能是自衛隊或消防署在整理時，將這個家中沒破的食器蒐集起來排列在這裡的吧。旁邊的房子則排列著那戶人家的絨毛玩偶和佛壇牌位。

村上 電影《你的名字》曾經遭到批判，認為「以那種風格探討震災，不夠嚴肅，欠缺考量」。地震災害發生之後，當時社會瀰漫的氣氛，就是說話必須小心謹慎，否則動輒得咎嘛。不過，你當時去了災區現場，親自感受各種情況，經過一段時間之後才加以表現。其實，一位創作者會立於客觀角度，思考如何創作吧。

圖1

我和奈良先生的藝術作品都在美國獲得肯定。美國是彼時當代藝術最蓬勃發展的國家。當時的美國正處於戰時，不過，其實美國是個隨時都處於戰時的國家。

奈良 大概五年就會發生一次戰爭吧。

村上 對於人的死亡、戰爭等等的真實感受，我覺得美國人和日本人很不一樣。因為社會一直與戰爭為鄰，曾當過士兵的人，內心多少帶有創傷、存有陰影，為了作為一種對照，而需要所謂的藝術，因為有影子的地方，反過來說就有光，能夠接納這些創傷陰影。然而，日本並不歡迎這種對照，應該說是經常存在著扁平、一致的風氣。所以，我不知道奈良先生的這張作品在哪兒發表的

這場對談是「村上隆的超扁平現代陶藝考」（十和田市現代美術館）的相關活動，二〇一七年五月十三日在十和田市民文化中心舉行。

奈良　……。

奈良　這張沒有發表。

村上　我們藝術家畢竟不是從事社會運動的人，無論是遭到批判，或是獲得讚賞，只能針對自己感應到的事物採取行動。

奈良　這張（圖2）也是當時拍攝的，不過從未公開過呢。

村上　從未公開啊，很震撼呢。

奈良　這張（圖3）是在另一個地方，這是福島的一位阿姨。這張（圖4）是

圖2

川俣町的體育館前，志工在燉煮下水料理。當時約有十位漫畫家親自來到現場，像是《二十世紀少年》的浦澤直樹、《賭博默示錄》系列的福本伸行。

村上　現在會場當中，就像《賭博默示錄》漫畫裡出現的擬聲詞，「嘩嘩……」地掀起一片騷動（笑）。

奈良　當時還有好多會讓人驚嘆的人物也去了（包括板垣惠介、川口開治、風間銳二、小柴哲也、西原理惠子、佐藤秀峰、葉月京、東村明子、真鍋昌平、本壯一、森川讓次）。為什麼有這麼多人親自到場呢？因為燉煮下水料理的這間餐廳位於吉祥寺，是間燒肉店，這些漫畫家都是常客。到那家餐廳會看到牆上滿滿都是這些漫畫家的肖像畫和簽名，聽說是常客福本先生發起這次的慈善活動，雖然活動在體育館前舉行，不過體育館的前方還設有人體輻射除污室……。

村上　除污等措施，根本都是電力公司自導自演的戲碼……。

奈良　在最後方的體育館，是曾舉辦不公開工作坊的福島避難所。在震災一段時間之後，我才抵達當地，有錢、有關係的人都已經離開，避難所中只剩下無處可去的人。所以我先詢問他們，自己

圖4

圖3

應該做些什麼。他們表示照片都被海嘯捲走，孩子剛出生時的照片，以及很多珍貴照片、影片都不見了。於是我提議拍攝新照片，剛好不知道為什麼我那裡有十支鯉魚旗，於是我帶去那邊，大家一起利用鯉魚旗做成衣服，由小孩負責設計，福島大學的學生志工參與縫製衣服。然後拍照（圖5），再分發給大家。那時做了這樣的事呢！

村上　真是創意十足的真人服裝秀耶（笑）。

奈良　不過，沒有任何人知道這項活動，我喜歡這種不為人知的活動。

村上　原來如此，不過，現在已經公諸於世了啊（笑）。

奈良　我覺得已經經過一段時間了，現在公開也沒關係了。這張（圖6）應該是相馬東高中吧。我前往這座高中的美術社團，為他們放映幻燈片，聊聊美術、談談旅行，再看看大家的作品，最後拍照。當時我聽到他們說「與牛一起游泳逃難」、「水都淹到腰部了」，心中想著人類果然是積極向前、設法求生存的動物。這些都算是當時我採取的行動

圖5

（笑）。

不過，村上先生的行動更有貢獻，舉辦和佳士得合作（援助復興）的拍賣？

村上　我無法和你相提並論，因為我都公諸於世，絕不隱藏（笑）。

陶藝家‧奈良美智

村上　我正在這裡（十和田市現代美術館）舉辦陶藝展，覺得只辦這項展覽無法完整歸納，於是接著在Kaikai Kiki畫廊企劃思考陶藝的展覽，前陣子的聯展（「思考陶藝‧雕刻的契機：撒在信樂

圖6

的種子」），也請奈良先生參展了。

這件（圖7）是在製作時、頭部越做越小的作品；那時你開始學習陶藝，在小山登美夫畫廊展出（「奈良美智：陶藝作品展」（二〇一〇）），也推出畫集，感覺舉辦得盡善盡美。我心想，「啊！你開始發展陶藝了！」不同於自己開始收集這類造形作品，而是進入另一個世界。展覽的最後一天，我前往參

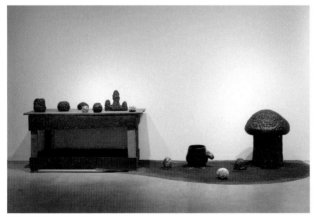

圖7 奈良美智《多福1號》（2010）

觀，買下這件出現龜裂、後來補好的作品。以奈良美智的市場行情來說，真的非常便宜，但是以陶藝價格來看，則相當昂貴，所以到最後一天還未賣出，而且還有裂痕，我暗地打著會便宜賣的算盤（笑），結果竟然一毛不減！我真正想買的是《森子》，所以才買下這件作品，但是小山先生竟然不肯出售（笑）！後來，我聽說《森子》賣給了三星美術館。

當時，我和你透過不同的脈絡思考陶藝，完全沒有想過會以這種方式和你合作。

話說，這件金色作品是十幾年前製作的嗎？

奈良　將近十年前。

村上　你不是陶藝家，在信樂的陶藝之森和多位陶藝家相遇，紮實地吸收最新

的技術，技術完成度著實令人驚豔。有些後續出現的陶藝家，看似是後起之秀，其實原本就是陶藝界人士，反而沒有吸收到新知，也沒有和不同領域的異文化進行融合交流。不過，這是在預料之中啦。

然而，在思考你的陶藝時，最顯而易見的是你所具有的技術能力，或該說是技術成熟能力吧。在你打造這些作品之後，觸動了幾位在陶藝之森的年輕創作者，也創作各種作品，所以這次也收集並展出這些獲得啟發的陶藝家作品。

這張（圖8）是大谷工作室1的，你也買下了他們的作品。

奈良　這張（圖9）是桑田卓郎先生。

村上　他最初都創作器物吧，然後從器物逐漸演化為裝置作品……。

奈良　他曾是隸屬於小山畫廊的陶藝家，在畫廊當中掀起一股算是陶藝的輕度旋風，甚至還讓小山先生手下工作的金近2，離開小山登美夫畫廊而獨立，也帶走藝術家。

村上　KOSAKU KANECHIKA畫廊吧。

奈良　這張（圖10）是上田勇兒3的。

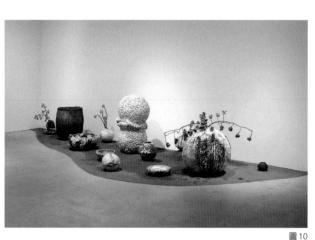

圖10

村上　大谷向我介紹上田勇兒時，完全引不起我的興趣，我想不透這位藝術家創作這種作品的意圖。不過，他也是受到你的影響，從表面看不出來，不過從造形當中能夠感受到那種影響的存在。

陶藝家通常會跟隨泡沫經濟之前的藝術家，例如八木一夫等人的日本陶藝抽象歷史，不過他看來是沒有。

奈良　應該說既不算是物派4，也不算

是陶藝吧。

村上　嗯！設法將概念脈絡化為具體形式，算是嶄新潮流。你算是引領潮流，示範可以朝著這個方向進行。

奈良　原來如此。不過他的作品容易損壞，購買的客戶不是還寄回去說壞掉了嗎（笑）？

村上　對，所以在洛杉磯聯展時，最初是上田勇兒的作品暢銷熱賣，不過退貨

圖11

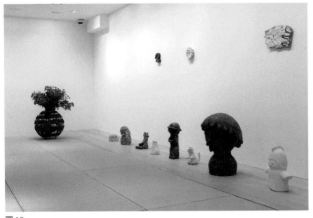

圖12

率卻超過八成（笑）。其實當時根本笑不出來啊！這張照片當中的作品都請他不易損壞的作品，所以現在還是過渡換用釉藥或燒製法，改成不會損壞、或期。總而言之，他的特色在於能將脆弱易碎、無常虛幻的物品，展現出無常虛幻的感覺；如果換成不會損壞的物品，就看不到那種無常虛幻了。現在，他正在苦惱如何取得兩者之間的均衡。

奈良 真的是很獨特的人呢。不過周圍對他的評價是毀譽參半（笑）。我第一次見到上田先生時，看不出來他是學過陶藝的人，以為他是從捏陶開始的，沒想到他的確是學過陶藝的。

村上 沒錯，我曾請他燒製「中元節茶具禮盒一百五十組」，他大概兩週就燒製完成了吧。我心想你的動作也太快了吧，沒想到他回答說：「我好歹是做陶

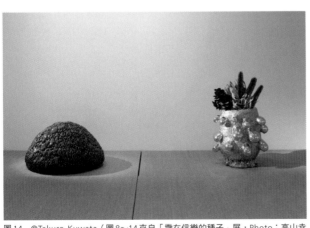

圖13 ©Yoshitomo Nara

藝出身的，這些算是我十分熟悉擅長的」，普通的器物、茶壺，他三兩下就做好了呢。或許是他製作的茶壺都很獨特，所以普通器物根本難不倒他，但還是有很多其他的細部作業，像開洞等等，真是令我吃驚。

這張（圖11）是展場景象。

這張（圖12）是大谷和上田的。

託大家的福，大谷現在深受歡迎，

圖14 ©Takuro Kuwata（圖8～14來自「撒在信樂的種子」展，Photo：高山幸三／Kozo Takayama Courtesy of Kaikai Kiki Gallery）

客人都真心喜愛這些作品。

村上　這張（圖13）是奈良先生的作品，背後有段不為人知的故事呢。因為作品很小，在考量展示方法時，真是傷透腦筋。因為是非賣品，被扒走了也不行，即使有為作品保險也無法安心，索性放入箱中。

奈良　謝謝，真是讓你費心了。這件作品是以高溫素燒之後，再貼上金箔。因為金色是會吸光的顏色，以前的日本美術作品，不都是擺在昏暗的寺廟當中嗎？為了能夠看得清楚，所以發展出這種技法。這次展示作品的場所剛好微微昏暗，更能襯托出金色。

村上　原來如此啊，後來你製作了同樣的大型作品嘛。

奈良　對，用玻璃纖維強化樹脂（FRP，Fiber Reinforced Plastics）製作。

村上　這張（圖14）是桑田5的作品。

收藏奈良作品的意義

村上　題外話，來看看在藏品展（「村上隆的超扁平藏品展・橫濱美術館」）中，展出我收藏的奈良作品（圖15）。

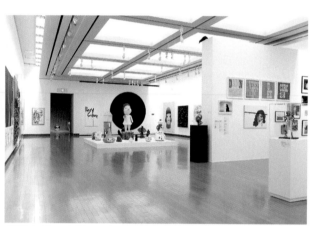

圖 15-2　奈良美智《點燃內心 Light My Fire》（2001）

圖 15-1　The exhibition "Takashi Murakami's Supperflat Collection" at Yokohama Museum of Art. Photo：Mie Morimoto（圖16及圖19-1）

奈良　哇，木雕作品的背景是黑的，充分凸顯出造形形狀。

村上　對我來說，這個（圖16）真是運氣超好的啊。奈良先生在Blum&Poe畫廊的展覽（YOSHITOMO NARA and installation by YNG December 20, 2008-February 7, 2009 Los Angeles）是在雷曼兄弟危機之後，很難抓到下手時機。於是在接近最後一天時，我打電話去詢問是否還有剩下的作品，沒想到居然還有。

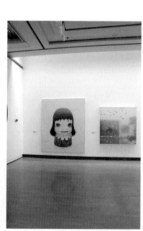

圖 17　奈良美智《I know well I know》（2010）

圖 16　奈良美智《Agent Orange（In the Milky Lake）》（2008）

當時，奈良先生的作品價格正節節上漲。

奈良　有算你便宜嗎？

村上　有啊，是以物易物呢（笑）。這件作品（圖15－2）是我在蘇富比拍賣上，以超過一百萬美元得標的。超過百萬加上百分之二十的手續費——我那時才知道有手續費這回事，好貴啊（笑）。全部大概一億四千萬日圓吧。

奈良　什麼！

村上　這是木雕作品，不過是各種木材拼接而成……

奈良　沒錯，先鑽洞，再使用暗榫固定木材，不過啊，因為濕度或其他原因，全都突出表面了。

村上　全部都翹出表面了（笑）。不過，這次展覽時，奈良先生免費進行修補，所以相較於當時，現在更漂亮了。

奈良　對啊，看到作品變成像是生化人，自己都嚇到了。

村上　沒錯（笑），我正在想說該怎麼辦才好呢。

奈良　不過，正因為木頭是活的，才會變成那個模樣。

村上　對呀，看下一張，這個都裂開了（圖17）。即使如此，我仍然很開心能夠入手。其實，陶藝作品不太會出現在拍賣會等二手市場。

奈良　那時賣掉之後，一直到去年才又在法國FIAC藝術祭出現。

村上　通常很少再次轉手賣出，表示深受收藏家的喜愛。

這是我在Blum&Poe購買的。當時我表示想要更大的作品，對方卻不肯賣給我呢。我想說的是在購買奈良美智的作品之前，無法得知「真正的價值」。我是專業藝術家，說穿了，和奈良先生算是相互競爭的對手，會想說「什麼嘛，竟然創作那種要可愛的女孩」，「而且還莫名其妙地受到女性的歡迎」。但是，只要買過一次，或許就是所謂的魔力吧，會越陷越深，像中毒一樣，實在是非常不可思議。不過要注意的是，不能將「可愛」當作中毒的根據。

一開始曾提到奈良先生的技術高超。首先，我想說概念對當代美術是非常重要的；但同時，在藝術家心中經過琢磨而成的技術和思想，和當代藝術概念的揉合程度，也是非常重要。

因為我收藏奈良先生的作品，如果要說他的優點——特別是最近，他常在冬天前往北方旅行，我不知道他是想要重新尋找自己，或說是美學意識，以及是他的興趣，或只是單純的興趣。但將這些化為具體形式的技術，經由他融合之後，已經在作品當中發酵熟成了，就像是紅酒或起司。說到紅酒，就是葡萄酒嘛。

奈良　你說的好像是住在洛杉磯的日僑會使用的詞彙呢（笑）。

村上　說到葡萄酒，葡萄酒的釀造方法不同，成品就會隨之改變。我剛才開玩笑說到的「可愛」，如果以釀造原料來看，就是最初的入口，也就是葡萄。但是每當飲用時，會浮上「咦？」的念頭。常喝紅酒的人會說「好像感受到輕撫過山谷的微風」之類的評語，我沒有在唬人，這是真的。真心熱愛紅酒的人會去拜訪釀酒現場，查看葡萄和土地，觀察乾燥的程度、農場的規模、葡萄的種植距離、棚架的高度、風的強度，再到釀造酒倉，經過消化整理之後，了解

到「不可思議的味道，原來是如此誕生的」，更能全面地享受紅酒的樂趣。

這次沒有參加聯展的藝術家，卻願意在各方面協助奈良先生，他們或許是想要參觀他的作品，就像是釀造葡萄酒的吧。前去參觀酒莊，聽聽那邊鍋釜發出的劈劈啪啪聲，親身體驗箇中過程；這就像是和奈良先生聊天對話，可以親自聽到本人的談話，其實算是一段佳話。在座的各位，今天應該算是值回票價了吧（笑）。不過，大家如果用心傾聽，其實只是虛有其表而已喔。

奈良　虛有其表而已。

村上　這才是重點，我在購買之後才發現的。於是在重新審視之後，就陷入無限輪迴的奈良地獄了。如果只閱讀這裡前後部分，會覺得是很美好的故事，但不只是這樣，會了解到為什麼，所以，才會上癮中毒啊。

奈良　我第一次見到（陶藝家）村田森之後，兩人在京都喝酒聊天，在那之前，我已經和不少人聊過陶藝了，而村田先生說：「我沒想到奈良先生是這種

人，說話嗆辣、一點也不客氣，真是出人意外。」不過，聽不懂的人就是聽不懂，完全聽不出話中帶刺。

村上　對啊，說的也是，與其說是話中帶刺，但其實只是說出本質，卻變成話上花，真是不錯。其實在背面還有一副臉孔呢，當正面向著自己這邊時，看起來根本只像是不二家的牛奶妹吧

中帶刺，根本是欲加之罪，何患無辭。

圖19-1　奈良美智《California Orange Coverd Wagon》（2008）

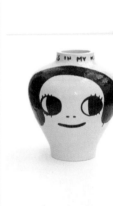

圖18　奈良美智《Two Faces》（2009）

（笑）。

我最早買下的是這個作品（圖18）喔。請看看它，除了可愛，沒有其他特別之處啊。這個在當時其實超貴的，我不禁在心中吶喊：「小山先生啊！你居然慫恿我買！」

奈良　（笑）

村上　但我想說的是，他居然只讓我買這件作品。我立刻帶回家，擺在玄關插上花，真是不錯。

圖19-2　奈良美智《California Orange Coverd Wagon》（2008）

圖20　奈良美智《Tell Me Why》（1996）

（笑）。我覺得真不錯，很適合花，於是轉到背面，到了下下週再嘗試插花，又是不同的風情。結果我又去買了，這究竟是什麼力量啊？我真是覺得不甘心啊！這就是我的奈良美智藏品入口。

這個（圖19-1）就是在雷曼兄弟危機之後舉行的展覽會中，主辦單位推銷我買下的作品。那個時候，我從來沒想過要成為一位收藏家，因為沒錢嘛。當對方告訴我，這個將來可以轉賣喔……，我心想這大概是神的啟示吧，神想要測試我吧。

當時我想，這件作品特地花運費，從日本運到這裡，然後我又再付運費帶回日本？既然都已經如此大費周章、勞師動眾，我不如買下吧。一般人在購買時，多半都會考量是否有倉庫可收藏，或是有其他目的。不過，比起繪畫作品，是有稍微便宜一點呢。只要付一幅繪畫的金額，不但有繪畫，還有好多素描，實在太划算了（笑）。各位看看這件作品（圖19-2），現在只是一幅畫就非常昂貴了。那時就像是兒童套餐，所以覺得非買不可了，從此之後，我都買大型作品了。

奈良　像基弗（Anselm Kiefer, 1945-）嗎？

村上　對，不過基弗是在很久之後了。

奈良　啊，沒錯。

村上　買下這作品之後，覺得自己買得起了。買了之後，為了這件作品找到倉庫擺放。然後從此原封不動，直到這次橫濱美術館的藏品展，才首次曝光（笑）。

奈良　這是前往布置（聯展）時的樣子吧。

村上　不不，奈良先生是售後保養也非常仔細的藝術家，真的很感謝。這件（圖20）是在德國二手市場買的，是在這個時代非常高人氣的作品。

奈良　是的，是九〇年代的作品。

村上　知道我擁有這件作品，常有人想買。當時對於奈良先生，我只覺得不服氣，就像剛才說，「什麼嘛！憂鬱眼神？」、「難怪女性會喜歡」之類的感覺（笑）。總之，這時候的作品正值巔峰吧。

奈良　九〇年代的確如此，畫再多都沒

村上　現在則有逐漸枯竭的感覺嗎（笑）？大家別笑，越來越枯竭這件事真的很重要呢！因為我認為奈良先生有自己要達成的目標吧。但是藝術家在死前才會達成目標，我們就是以這個目標射程絞盡腦汁地活著。藝術家死後才是真正勝負的開始，在死之前都只能算是準備階段。總而言之，就是在死亡之後才開始上場比賽。所以說難聽點，今天這場對談根本無關緊要啦（笑）。我才

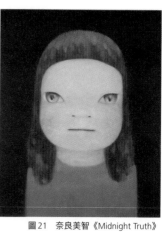

圖21　奈良美智《Midnight Truth》（2017）

不管活在現在的人怎麼看待我，那種事根本無所謂。

例如，我自己很喜歡畫禪畫的白隱（1686-1769）或仙厓（1750-1837）6，發現在臨死之前的創作真的很不錯。美國藝術家塞・湯伯利去年在龐畢度中心的展覽，在他臨死之前的作品真的非常精彩，像是濃縮了人生精華，不過不是剛才所提到的紅酒，比較像是羅曼尼康帝（Romance-Conti）吧。不過我也不清楚啦，或可說像是讀完高健的小說吧（笑）。雖然我曾經喝過羅曼尼康帝，老實說，我只覺得「很好喝」，其他就不懂啦。有些酒體飽滿厚重的紅酒，可能狀況不佳，結果很難喝，追溯那款紅酒的歷史經緯、思考那款紅酒之前經歷的旅程，了解到原來枯竭就是這麼一回事啊。

不過我認為，相較於農場、風景、酒體厚重的紅酒，專家有時候也許更能清楚看到一些事物。換言之，覺得精彩優秀的作品，是因為日積月累的知識，在看見作品時，那些資訊量會瞬間散落傳開。然後逐漸枯竭，在這個時代，應該怎麼說才好呢。

枯竭的魅力

村上　這張（圖21）是你畫的嗎？

奈良　這是最新的……。已有枯竭現象了（笑）。

村上　看不出來有枯竭現象啦（笑），不過這邊（背景），的確枯竭了呢。

奈良　那邊枯竭了。

村上　恕我僭越，透過這件作品，我重新感受到奈良先生的不凡之處，恰如其分地呈現出五十多歲的感覺。

奈良　你過獎了。

村上　我想大概最後背景會變成什麼都沒有吧。

奈良　沒有吧。

奈良　當我看到塞・湯伯利的最後作品時，畫材部分最令我大吃一驚，他居然使用家用油漆，那是一般的油漆耶，真是太驚訝了。

村上　而且還是膠合板呢（笑）。

奈良　對啊，真是令人難以置信。

村上　我詢問畫廊經理人拉里・高古軒（Larry Gagosian, 1945-）這塊膠合板多少錢（笑）。他回答說「現在拍賣會上大概是一百四十億日圓吧」（笑）。我們兩人相視而笑，透過眼神交流，說著「這是哪門子的道理？我完全不懂！」「嗯，你是不會懂的」（笑）。

奈良　我猜他也不懂吧（笑）。不過，畫廊經理人通常不是了解作品本身，而是看到不同的面向。

村上　我想拉里應該懂的。如果說和股票世界一樣，漫畫《真相之眼》7的作者應該又要見獵心喜，開心又有話題可開砲攻擊，但那本漫畫根本什麼都不懂，算了，反正書名已經擺明寫著贗品了。其實，真實的藝術市場是神聖與毒性並存的世界，包含了欲望、知性、欺瞞和品牌行銷。

柳宗悅（1889-1961）認為，民藝作

品的發現，是一種藝術家的無名性，完全拋棄刻意做作式的藝術性，只以純淨無為方式製作出的作品，但柳宗悅的品牌力，再加上獲得日本人的喜愛，交易都是上億起跳的。原本是闡述無名性的柳宗悅，沒想到結果適得其反。

奈良　這張（圖22）也是最近的作品。

村上　啊，我想要這件作品！

奈良　真的嗎？

村上　賣出去了嗎？

奈良　不知道。

村上　我覺得這件作品最棒了！

奈良　真的嗎？

村上　真的！

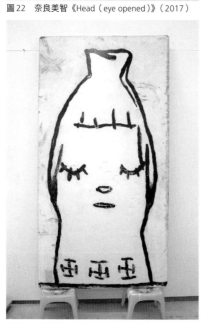

圖22　奈良美智《Head（eye opened）》（2017）

圖23　奈良美智《Head（eye closed）》（2017）

村上　這件作品最不花時間（笑）。

村上　可是，我覺得超棒的！

奈良　真的嗎？咦？

村上　雖然不像剛才所提的塞·湯伯利，但是很有枯竭感，超棒的。

奈良　從照片上看不出來，因為這裡抹掉光澤，所以凹凸不平。然後只在這個地方，再塗一層亮光漆，僅有這裡近看會有光澤。

村上　這是壺嘛，對不對？

奈良　對，是壺。

村上　這個（圖23）也是壺嗎？

奈良　壺，或說是像壺的感覺，這張下方的椅子真醜啊（笑）。

村上　不是我要說啊，就是這種說話方式受女性的歡迎（笑）。可是！各位，這個可不是本質啊。

奈良　就是說啊！

村上　完全沒在開玩笑的啦（笑）！那些題外話都是畫蛇添足，和本質相距十萬八千里啊。

奈良　這麼多的人都前來參觀作品，但是我常覺得九成的人都只看到表面吧。

村上　不，是九成九啦。

奈良　九成九？（笑）

村上　對，九成九。不過，說真的，我覺得問題在於你的說話方式。

奈良　我最近有注意到（笑）。

村上　總之就是能夠逗女性朋友開心呢！哈哈哈。好啦，我在嫉妒你啦（笑）。

透過奈良美智所見到的陶藝

村上　該怎麼說呢，我發現有些陶藝是透過你才看見的。

奈良　我第一次聽你這麼說。

村上　剛才應該說明過。

奈良　逐漸枯竭那段嗎？我已經忘了呢（笑）。

村上　剛才說到撒種的人，我也接收到撒下的種子。然後逐漸長出各種新芽，那是一種現在進行式的答案，並可回溯，了解在這之前，在陶藝世界當中究竟經歷了哪些過程。

奈良　但我覺得是陶藝世界接納了我。前陣子的展覽感覺偏向美術，該怎麼說呢……。

村上　嗯，那是沒辦法的事。你比較偏向製作面，像我這種只是路過的人，對陶藝家而言，想必不願意我引起騷動吧。不好意思，藉著今天這個場合，我不吐不快總覺得昭和陶藝的世界，老實說還沒有達到枯竭的境界。加藤唐九郎（1897-1985）、魯山人（1883-1959）、荒川豐藏（1894-1985）等人，算是昭和陶藝最傑出、著名的幾位吧？另外還有小山富士夫（1990-1975）。在那個資訊嚴明的社會，想必他們都抱著必死的精神，設法奮起振作吧；但卻在尚未枯竭之前，社會變得富饒豐盛，結果就此畫下句點。只有川喜田半泥子一個人，一開始就已經枯竭。

奈良　我最喜歡他。

村上　所以我說的枯竭是那種意思。可是那種枯竭感，其中資訊真的非常單純，卻又還未達到大量湧現的時期。試問現在的陶藝業界啊，究竟是否有人以此為目標，我想根本沒有。因為他們錯誤解讀了柳宗悅，總而言之，清貧生活產出的作品，對那種藝術來說才是最重要的一種執著，但是又不能餓著肚子、活不下去。

奈良　你說的沒錯啊。要能填飽肚子，等於要有生產性。但是對雙親表示要當畫家時，通常得到的回答都是「放棄這個念頭吧！養不活自己的。」

我朋友的父親是人間國寶，名為加藤孝造（1935-），非常擅長燒製瀨戶黑或黃瀨戶[8]。其實他最初想當個畫家，打算學畫，結果家人表示畫畫無法養家，即使只是製作茶杯之類的都好。另一位川喜田半泥子卻不是這樣，他先從事其他工作，四十七歲才投入陶藝。最初他只是想複製自己中意的藏品，從沒想過要出售。我想這就是最大不同的關鍵。

村上　我不是川喜田半泥子的支持者喔。因為他在三重縣不是銀行總裁之類的嗎？口袋滿滿，還是小山富士夫、荒川豐藏等人的金主。但這不重要。總而言之，就是一個如果背後沒有金援，就無法培育藝術的例子。現在當然也有沒錢也可行的，最著名的例子就是梵谷吧。只不過藝術是一種極需要養分培育的文化，所以沒錢就會枯竭。

可是，可是喔！可是「生活工藝」的陶藝，在少量的養分當中，能有今

圖24　Photo：©Yuki Morishima（D-DORD）
Art Work：©Yoshitomo Nara

圖25　Photo：©Yuki Morishima（D-DORD）
Art Work：©Yoshitomo Nara

天，真的是……。說穿了就像蕎麥，即使在貧瘠乾枯的土壤當中，仍舊能夠發芽、成長茁壯，所以才能成為日本百姓的食糧啊。最近的壽司也是如此啊，算是日本飲食文化的一項傳奇，也是一種獨創食物。總之，現在的陶藝就像是蕎麥，無需撒大錢，依舊能夠成長茁壯，達到今天的景況。箇中道理，真是引發我無窮盡的興趣啊。

奈良　蕎麥麵店常有脾氣固執的老闆呢。耐人尋味的是烏龍麵店就沒有啊。

村上　喔，對耶。

奈良　去到香川縣，會發現在田中央竟然有烏龍麵店，大家都採取自助式，自由用餐，無需在意任何規則，就是簡單好吃。可是，去越有名的蕎麥麵店，好像一開始都得接受長篇大論（笑）。

我想等朋友的蕎麥麵上桌之後，再一起享用，店家就會提醒「蕎麥麵會吸湯膨脹，請先享用」，我覺得店家也管太多了，所以本來想要全部吃完，卻故意剩下（笑）。

那被說成一種近似「生活工藝」的東西，但其實不過是為了進食而做的不是嗎？

村上　原來如此，蕎麥麵店式的強迫聽講。

奈良　沒錯，讓人覺得好像有什麼特別似的。

村上　原來如此，很理想的譬喻耶。

奈良　此外，有些人是為了賺錢生活而燒製食器，雖然他可能想要燒製其他物，但是為了養活自己，所以燒製食器。就像是從美術大學畢業的學生，為了生活幫人畫肖像，我們只是沒有靠畫肖像賺取生活所需，而是在便利商店或吉野家打工，並非不畫肖像。

村上　不過，一般人並不認為自己所做的事是一種藝術，這點實在匪夷所思。所以才不會打算將藝術當職業吧。反過來說，像我旗下一起開始創作的藝術家們在有所察覺之後，就會感到困惑，不知如何是好。

奈良　的確會感到困惑呢（笑）。

135

扭曲空間的作品

村上　這件作品（圖24）很大耶。

奈良　因為這個是擺在椅子上吧。

村上　不是啦，這件作品很大吧？是陶藝作品吧？

奈良　嗯，是陶藝作品。我故意只做素燒，上釉藥的話，會顯露出個性，這種個性容易變得非常否定。

村上　這是最近的嗎？

奈良　這個狀態差不多算是完成了。

村上　這件作品（圖25）是什麼呢？在不同地方燒製的嗎？

奈良　這件作品也在同一地方燒製，不過提高素燒時的溫度，稱為高溫燒9。我總覺得放任釉藥變化，超出自己的想像，不太妥當，所以這在燒製完之後，就沒再動過。嗯，沒再動過了。

村上　這是去年燒製的嗎？

奈良　是啊，去年。

村上　各位注意啊，例如這件作品（圖26），看起來很奇特吧，不過，有能力購買的人，請狠下心來，咬牙砸錢買下，你的生活將會有一百八十度的轉變，保證令你驚喜。至於是什麼樣的改變，那就……不便透露啦（笑）。

請問有人曾看過動畫《正確的卡多》（KADO: The Right Answer）嗎？哇哈哈，居然沒有人看過（笑）。簡單來說，這是一部來自異次元空間外星人的

圖26　Photo：©Yuki Morishima（D–DORD）
Art Work：©Yoshitomo Nara

圖27　Photo：©Yuki Morishima（D–DORD）
Art Work：©Yoshitomo Nara

圖28　Photo：©Yuki Morishima（D–DORD）
Art Work：©Yoshitomo Nara

村上　剛才你提到「我不想要釉藥或個性，所以你有透過高溫燒來進行素燒」，這是因為你有思想和哲學，才能獲得這個結論。然後再以相同的哲學，輕鬆畫出作品。

故事。當外星人要穿透不同空間拿取寶特瓶時，在動畫當中，會變成好小的手伸過來，在碰到寶特瓶的瞬間就會變大，然後再變小縮回原來的空間。我想說的是，物理學認為這個世界由11維度空間10組成。我們常會說氣場，例如「那個人的氣場很強」，但是氣場真相從未獲得真正的解釋。不過，剛才提到的紅酒也是，藝術也是──COMME des GARÇON曾發行品牌刊物《第六感》(Six Sense)，表示不只有五感，常會有「啊！」等不知從何而來的感覺吧？明明感受到那股感覺的存在，卻無法證明。我覺得自己的工作，就是要確實掌握這種感覺。所以有時能夠順利掌握，有時卻抓不住。但是外行人看不出來其中的差異呢！A和B的完成度。例如所有人看到這件作品，都覺得具有好氣場，但像剛才那件作品，就感覺很奇特，或說很有趣吧。

奈良　很有趣，對吧。

村上　你是說這個（圖22、23）吧。藝術家會覺得可行吧。

奈良　嗯，是啊。

村上　像這種（圖27）吧！

奈良　這件挺有趣的呢，不過出現這種作品時，空間真的會因此扭曲，我很希望各位能夠體驗這種感覺。

當然各位在欣賞作品時，若有這種心情，自然能有所體驗。不好意思，我私心希望各位好好體驗，所以策劃這次十和田的展覽，希望整齊擺在桌上、提供觀賞的作品，還能產生不同的感受，例如「這件作品不太理想」，或是「這樣擺在椅子上啊？」。

村上　奈良先生，為什麼要這樣擺在椅子上啊？這是攝影師擅自擺設的（笑），像是在唱片封套上寫（藝術家的）名字。

奈良　不知道，為什麼呢？

村上　啊，原來如此。

奈良　我只不過說「請拍得像是在一般家裡有的樣子……」。

村上　這是你家嗎？

奈良　不是，不知道是誰的家，是攝影師找到的。

村上　啊，原來如此，有種最近慢活雜誌的氛圍。不過很不像啊（笑）。

奈良　我家根本不是這種模樣，有點寂寥……，不過很乾淨整齊啦（笑）。

村上　很寬敞吧！那拍的是什麼啊？

奈良　有人告訴我，只要看到房間，就知道那個人的腦內狀況。當我看到堆得滿坑滿谷垃圾的房子時，我覺得很有道理。創作時，工作室不是自己的腦內狀況，就會想要好好打掃整理。不過村上先生從以前到現在都整理得井井有條。

村上　單靠我個人力量是辦不到的。

奈良　隨手亂擺，不如好好整理歸位，我最近反而喜歡這種環境。

村上　這件作品（圖28），前陣子沒有在佩斯畫廊展出吧？

奈良　沒有展出。這件作品真的很小，像是黏土有剩、順便再做一個的感覺。

村上　時間差不多了，最後請奈良先生說幾句話吧。

奈良　人有各種想法，已經有五十年陶藝經驗的人，可能會想說這些傢伙才學個區區幾年罷了。的確，我雖然創作雕塑[1]，卻未曾正式學過，大概只有在迪士尼樂園打工時，曾經學過製作各種造形物品，我是（大學）繪畫科出身的，最初常有人說奈良的雕塑，看起來就像是繪畫出身的雕塑。這種評價被說了十年左右，我的雕塑創作卻遠遠超過那些雕塑本科畢業、毫無任何作品的人，我不禁思考被頭銜束縛，究竟是怎麼一回事。在陶藝學校二年或四年畢業後從事創作的人就是陶藝家了嗎？這樣的頭銜似乎值得商榷。所以並不是自己出身繪畫科，就懂得繪畫；所謂懂的人，從本科畢業雖然會懂，但是還有很多不是本科出身，也懂得其中道理的人。很多人都以為沒學過就不懂，要知道還有沒學過也懂的人，不是因為學過藝術所以就懂，而是不斷耕耘自己的農田，在這片

村上　時間差不多了，最後請奈良先生說幾句話吧。

農田持續不斷栽種同樣的作物，然後再應用到其他事物上，這樣才能說是真懂。

村上　剛才我老是炒作奈良先生的作品價格昂貴，但這次（超扁平陶藝展）展示的作品，大部分只要幾千日圓就能買到。藝術相關的金錢話題、市場話題，一直都是我的主要課題，所以我忍不住就說了很多。但是在展示作品當中，最昂貴的大概也只需一萬、二萬日幣。所以各位可以上網搜尋創作者的名字，肯定也能在哪裏買到。請各位嘗試買下作品，將藝術放在自己的身邊。

——美好的時間總是過得飛快，今天非常感謝村上隆先生、奈良美智先生，為我們進行長時間的對談。

（奈良美智·畫家／陶藝家）
（村上隆·藝術家）

1　編註：陶藝家大谷滋（1980–）的個人工作室。

2　編註：金近幸作，在小山登美夫畫廊工作約十四年後獨立，於二〇一七年創立KOSAKU KANECHIKA畫廊。

3　編註：一九七五年出生於滋賀縣的陶藝家。

4　編註：在一九六〇年代末期到七〇年代中期的日本藝術流派之一。將木、石等自然素材與紙、鐵等人工物，以未加工的方式創作作品，代表藝術家包括關根伸夫、李禹煥、菅木志雄等。

5　編註：桑田卓郎，一九八一年生於廣島縣的陶藝家。

6　編註：白隱慧鶴與仙厓義梵皆是江戶中期的禪僧畫家。

7　編註：日文書名意思為「膺品藝廊」，日本漫畫家細野不二彥的作品，以藝術品鑑定商的角度描述藝術和收藏品的世界。

8　編註：岐阜縣的美濃地區盛產的茶陶「黃瀬戶、瀬戶黑、志野、織部」，稱為美濃燒。其中黃瀬戶為室町時代流傳下來的朽葉色陶器，瀬戶黑則是黑釉陶器。

9　編註：素燒與高溫燒都是不上釉藥燒製，素燒溫度約攝氏八百到九百度，高溫燒則是攝氏一千一百度到一千三百度。

10　編註：膜（membrane）理論。

無名氏的安魂曲

——奈良美智的「肖像」論

加藤磨珠枝

具有「肖像」意義之事物

這場演講目的是從肖像美術歷史的觀點，考察二〇一二至一三年舉辦的「有點像你，有點像我」（a bit like you and me）展（巡迴橫濱美術館、青森縣立美術館、熊本市現代美術館）的展出作品魅力。高橋重美（青森縣立美術館學藝員）負責策展，她提出主題「肖像」，是個非常重要的關鍵字，或許有人覺得不解，這個看似傳統又平凡的主題，如何銜接到活躍於當代藝術最前線的奈良美智作品。然而，身為一位藝術史家，當我嘗試以造形觀點理解這次出展的作品時，逐漸關注起這些作品肖像性所蘊含的課題。

這次的展覽內容，除了白色巨型紀念像《White Ghost》（二〇一〇年）之外，所有作品都是二〇一一年六月至二〇

一二年七月、在開展之前製作的新作。因此，逐一觀賞作品，等於是解讀畫家當時的活動。奈良以往作品的魅力之一，多半是一個大頭女孩以時而憤怒、時而悲傷，或是冷漠的表情，望向畫面外的觀者，吸引帶領觀者進入畫中世界，喚醒童年時期的喜怒哀樂、純真無邪的情感。在介紹奈良美智時，稱他是代表日本的當代藝術家之一，或說他承襲平面角色畫作的脈絡，這些特徵從本次的素描等作品也可窺知一二。可是，相較於以往的這類作品，本次展覽核心的青銅雕塑、大型繪畫作品，則呈現出不同的世界觀。首先，來觀察其中的代表作品吧！

在這次展覽當中，藝術家首次挑戰大小不一的青銅雕塑，呈現出十足的存在感，其他還有裝置藝術，以及運用壓克力顏料在畫布上繪製的大型畫作，扮演著重要的角色，串

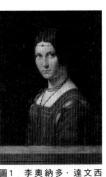

圖2 文森‧梵谷《自畫像》1889年，奧塞美術館

圖1 李奧納多‧達文西《美麗的費隆妮葉夫人》，約1490年，羅浮宮博物館

聯起展覽的開頭和結尾。觀者將看到各種形式、絕對印象深刻的臉部表現。不過，說故事手法的運用，人物行為或感情的描繪方式等，卻極為低調；登場人物幾乎無需施展演技的舞台、或是麥克風等小道具。變形的頭像或胸像等人物，直視觀者，有的則是緊閉雙眼，靜默地向我們訴說著故事。

透過人物投射而出的眼神，或是頭部的存在感，迫使身為鑑賞者的我們和作品產生交流。奈良美智透過作品不斷持續表現的各種臉孔，究竟是什麼呢？肉眼所見到的明明只有外在表面的各種顏料痕跡或金屬質感，為什麼我們卻試著探索解讀內在蘊含的精神性和訊息呢？這正是奈良美智作品所散發出的能量之祕。在奈良美智本人為展覽圖錄撰寫的文章當中，以「自畫像」一詞敘述作品，也正如他所寫，他所描繪的多數臉像含有肖像性格。肖像作品「有點像你，有點像我」，名符其實是該展覽的主題。

然而，此處所述的肖像，究竟應以哪種意義看待呢？一般提及肖像作品時，意味著描寫特定人物外貌的繪畫、雕塑

或照片，多半存在著和模特兒的相似性問題，意即多數是探討和實物的相似程度。例如，文藝復興時期大師李奧納多‧達文西描繪的肖像畫，在一五五○年出版的喬爾喬‧瓦薩里（Giorgio Vasari, 1511-1574）《藝苑名人傳》（The Lives of the Artists，原名：Le vite de' più eccellenti architetti, pittori, et scultori italiani, da Cimabue insino a' tempi nostri）中，讚賞著「想知道藝術究竟能夠模仿大自然到哪種程度，透過這張臉孔就能了解。因為這位藝術家以纖細的感受，模仿描繪所有能畫的細節」（圖1）。欣賞細膩描繪出空間、光影、各種細節的肖像畫時，我們不自覺地開始想像模特兒是誰、畫中人物的人品、感情，甚至是人生。這幅畫從模特兒本人的外貌到內在，到如何讓人產生真實的感受，都成為鑑賞的對象。

相較之下，大衛（Jacques-Louis David, 1748-1825）的《拿破崙一世加冕典禮》（一八○六年，巴黎傷兵院內軍事博物館藏），雖然和實物相距甚遠，卻是迎合公眾，將模特兒理想化的肖像畫。梵谷的《自畫像》（一八八九年，奧塞美術館）則是呈現出內在性藝術家的藝術性和精神性（圖2）。這些肖像各有獨自脈絡，不過，觀者關注的眼神，似乎有著無需化為言語的共同理解。第一，肖像作品是模特兒人物的生命、內心，或是反映出社會立場。第二，肖像反映出描繪者、也就是創作者的內心。更重要的是，絕不能忽略肖像也會反映出

140

圖3　青森縣立美術館的展場樣貌

圖4　《高挑的姊姊》後腦部分，2012年

觀者的內心。在精神分析的世界中，「自我投射」的心理機制，簡單來說，就是正在欣賞肖像的觀者，容易將自己的心情、感情、期待、理想、願望、欲望等，投射在作品當中。

總而言之，肖像作品是製作者和模特兒（無論是否真實存在），以及和觀者之間的三者相互作用，從而產生視覺體驗。

在這次的奈良美智作品當中，鎖定「有點像你，有點像我」展中肖像模特兒的現實真相，其實並不重要。反而是藝術家創作的作品，以無限開放的狀態向鑑賞者尋求對話的迴路，十分有趣。在那空間中，眼前存在著屬於物質的作品，與觀者的精神，也就是內心描繪的印象，這兩者的關係，能夠透過張力十足的形式，親身體驗（圖3）。

尤其是本展的青銅雕塑，具體呈現出無可撼動的印象，《小小壞心眼》、《LUCY》、《高挑的姊姊》等巨大頭部，乍看之下是人類的臉孔，然而稍微改變觀看角度，就看見雕塑表面留存著藝術家的清楚手痕，能夠直接感受到材質。同時，作品的擺設方法，讓觀者不僅能夠看到臉部正面，也能看到背面。如果只看這些雕塑的後腦部位，彷彿能看到不斷進行隆起運動的大地，以及濃稠流動的濁流（圖4）。這種流動印象，已經脫離人類肖像的範疇，呈現出作為抽象自然或物質初始型態的另一個面向。一邊傾聽這種在奈良美智作品深處流動的印象不和諧音之際，先來思考肖像的根本問題。

作為繪畫根源的肖像

根據古羅馬博物學者老普林尼（Gaius Plinius Secundus, 23-79）所述，繪畫起源是始於描摹人類的剪影；而用黏土製作肖像的發明，則是因為和情人離別的少女，心有不捨，於是描下映照在牆上的情人影子後貼上黏土製成塑像（《自然史》〔Naturalis Historia〕三十五卷）[1]。值得玩味的並非這段歷史的真實性，而是繪畫的視覺表象，是始於悲嘆所愛之人的離去，而描下影子做為替代對象，是一種以痕跡表現的肖像形式。順帶一提，現在所用的「肖像」（porrait）一字是源自於中世紀的法文「pourtraire」，原義是「描摹」（近似現在的「痕跡」〔trace〕之意）。換言之，做為繪畫起源的肖像，並不是經由創作產生的作品，而是來自於用手描摹影子、藉此表達對遠行者的思慕和依戀之情。日文中「面影」一詞，具有近似的語感。例如，「她的昔日面影已不復存」，此處的「面影」並不是她本人的容貌，而是第三者所建構的形

圖5 對著聖母子聖像與教皇的肖像畫祈禱的人
紐約近郊羅徹斯特，波蘭系天主教會（St. Stanis-laus Kostka Church）

圖6 在蒙古首都烏蘭巴托撤除最後的列寧像 2012年10月14日（引自 AFP BB News）

象。這種擷取自不同於現實面容影子的肖像，不僅是不在之人的替代物，也根源於人類的視覺印象。

在思考肖像蘊含的根源問題時，發現這股原始的能量傳承到現代，隨處可見相關的實例。例如，每個人的手機當中，必定留存著所愛之人，或是所愛之物（寵物或物品）的照片。這些照片保存在手機當中，並不表示我們已經獲得實物。然而，手邊擁有的肖像照片成為精神依靠，即使這些人事物存在遠處，在觀念上卻發揮拉近到身邊的作用。除此之外，前往世界各地的教堂時，常見信徒朝向聖母子像等聖像虔誠祈禱（圖5）。對信徒而言，供奉神像的擬像、或聖像等視覺印象，能夠親身感受到肉眼看不見的神，還可想像目前還未見到的天上世界。此處的神像成為媒介，將無法見到的存在，化為肉眼可見的姿態。這是許多宗教藝術（除了刻意拒絕將神可視化的猶太教和伊斯蘭教之外）的共同特徵。

但是再細想，肖像不一定是承接正面情感（愛或信仰）的托盤。這張照片（圖6）是二〇一二年十月的新聞照片，在蒙古首都烏蘭巴托的舊蘇聯風格飯店「烏蘭巴托飯店」前的公園裡，正在撤除原本設置的列寧像。這是在歷史潮流之中反覆出現「破偶像主義」（iconoclasm）或是「懲罰肖像」（execution in effigie）的現代版，烏蘭巴托市長說明，撤除理由是認為受到列寧思想影響的蒙古共產主義份子，進行大規模的屠殺，所以這座人物像不再適合畫立於蒙古首都。不僅是當代，歷史上多次發生搗毀破壞政治宗教肖像的事件，除了發揮團結民眾力量的作用，也是一種向權力盡失的亡靈肖像洩憤的行為。然而，這種深具意義的現象，也讓我們重新認知肖像蘊含的根源力量，以及可為不存在事物還魂的咒術力量。

透過這些事例，我闡述肖像所具有的特殊力量，各位應可了解肖像不單是繪畫或雕刻的題材，當然也不是重現或複製模特兒。總而言之，是將肉眼所見的形式加以表現，增強印象，連結藝術本質的主題。不實際存在的事物，也能強化它的存在，呈現在人類眼前，的確是最具效果的表現形式。無論奈良美智是否意識到這種肖像藝術蘊含的特性，他都發揮到最大極限，將非現存的（不存在的）印象可視化於當下。

靈魂所在的頭部

在藝術史潮流當中，奈良美智的肖像作品應該如何定位呢？觀察他所有的青銅雕塑，人物像（或說像是人類的作品）多是胸部以上的胸像，或頸部以上的頭像形式，全身像僅有《深夜的朝聖者》（圖7）而已。不僅是雕塑，以壓克力顏料在畫布上繪製的大幅畫作，也可見相同的特徵。為什麼這些作品省略了身體的部分呢？思考原因之前，我想暫且先回頭追溯人類的歷史。

自古以來，人類就認為靈魂存在於頭部。「獵人頭」廣見於全球土著習俗，雖然這並不是理想的範例，但顯示出和人類頭部信仰的關聯；此外，古老的祭典藝術當中，常見黃金面具形式的器物，也是以臉部為主要題材。甚至於前文曾提及的文藝復興時期科學思想家李奧納多・達文西，在研究頭蓋骨時，也認為頭蓋骨中心寄寓著「靈魂」（anima）、「人類的一般感覺」（《溫莎手稿》〔Leonardo da Vinci: Anatomical Drawings from the Royal Library, Windsor Castle〕R. L. 19057）[3]，反映出宗教、人類學、社會學當中的頭部功能，無法僅靠藝術層面就能透徹闡述。現在請大家看的是埃及製作的木乃伊肖像畫（約二世紀時作，圖8）。當時的人類製作木乃伊祈求死者復活，在經過防腐處理的屍體臉部蓋上死者的生前肖像畫。這幅頸部以上的肖像畫，成為連接物體化屍體和死者靈魂的媒介，也明確顯示出死者的身分。

再看羅馬時代的例子。這個雕塑作品（圖9），推測是古羅馬重要習俗「祖先像」的相關作品，身分尊貴的全身像人物站立於中央，雙手抱著「祖先像」，可視為是一種紀念碑。胸像或頭像（根據有些文獻，是直接從本人臉上取模製作的面具）形式的祖先像，在死後也永遠留存在記憶當中；做為故人的分身，也可說像是神力魔法般的肖像。根據當時的紀錄（老普林尼的《自然史》三十五卷），重視祖先的羅馬人，製作祖先肖像，在喪禮上使用完畢之後，並列裝飾在宅邸的玄關。（順帶一提，日本在昭和時代，都仍有在佛壇附近裝飾

圖7 《深夜的朝聖者》，2012 年（攝影：森本美惠）

圖8 《木乃伊肖像畫》，2 世紀，埃及法雅姆出土

祖先遺像的習俗，同樣也能追溯到祖先崇拜的本質」，這些祖先肖像，具有向造訪客人展示一族脈脈相傳的歷史、名譽和榮光之意義；此外，也能追溯到前述老普林尼的傳說，是為了思念離開現世當中所愛的家人，以肖像做為替代物品。

本文所舉的肖像作品範例都是胸像和頭像，絕非偶然。在多樣化的社會當中，向來認為人類的臉部和頭部是「靈魂所在之處」，強調這種認知，所以著眼於人類精神性、靈魂的問題。本展值得一看之處在於純白展間裡，掛著三件大型畫作，繪製著巨大臉孔的系列連作《春少女》（圖10）、《我才不等到晚上》（圖11）、《Cosmic Eyes（未完）》（圖12）中，直視觀者的少女，臉部輪廓線條簡略，有如「木芥子人偶」般平坦，甚至沒有眉毛。可是，炯炯有神的碩大眼瞳，描繪得極為精緻，能夠感受到少女內在的堅強靈魂，以及存在於其中的小小宇宙。

層面，相對於「性的肉體」，也就是過於暴露肉體或情色主義，是屬於「靈魂意識」、精神性活動的表象。

作為共同體記憶的死亡面具

相對於奈良作品中「眼力」全開的主角，另一種重要表現方式則是閉眼（或是眼神低垂）的人物。在這次雕塑作品當中，《沉思的姊姊》（圖13）、《悲傷時刻》（圖14）、《Unkown》（圖15），在色彩、大小、完成度各有不同，然而共通之處都是在台座上，設置靜默的閉眼少女頭部。宛如安穩熟睡，或瞑想中卸下防備的各種姿態，縱然沉默不語，卻觸動我們的想像力，彷彿其中藏有故事，或是將有不期而遇的邂逅。緊閉的雙眼避開和觀者的眼神交流，這些無言肖像造形的起源，絕對能夠追溯到留存死亡時臉孔的死亡面具。

關於故人肖像的死亡面具，在古希臘歷史學家波利比烏斯（Polybius, 200-118B.C.）的《歷史》（The Histories）第六書，有著類似的記述。在此介紹現存的二件作品。現存最

過去雖未把奈良美智描繪的巨大「臉部」造形意義，視為評論的對象，不過，我認為這是日本當代藝術的其中一個

圖9 《巴貝里尼的羅馬長袍像》約西元前40–30年，羅馬保守宮博物館

圖10 《春少女》2012年

圖11 《我才不等到晚上》2012年

圖12 《Cosmic Eyes（未完）》2012年

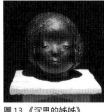

圖13 《沉思的姊姊》
2012年

圖14 《悲傷時刻》2012年

圖15 《Unkown》2012年

圖16 《少年的死亡面具》，
1～2世紀初期，梵蒂岡大
墓地出土

圖17 《拿破崙的死亡面具》，安托馬爾基醫師等人製作，馬爾梅松城堡所藏原型

古老的作品之一是出土於梵蒂岡聖彼得大教堂的地下墓地，約二千年前製作的《少年的死亡面具》（一至二世紀初期，圖16）。雖然保存狀態不佳，少年的「死亡臉孔」，彷彿歲月暫停似地靜靜緊閉著雙眼，甚至細緻地保留眼睫毛，想必是從實物上拓模取形，製作而成。這種記錄亡者最後身影的死亡面具傳統，持續打動歐洲人的內心，不斷傳承至今。

相關面具作品不計其數，名聞後世的作品如《拿破崙的死亡面具》（一八二一年，圖17）。在梵蒂岡的作品之後，即使歷經了一千八百年，在英雄過世之後，仍是立即製作死亡面具，並以此為本，陸續誕生各式各樣的作品。然而，畢竟是以死亡為對象，具有危險性，容易導向超自然、戀屍，或淪為好事之徒的獵奇對象，成為遭到正統藝術正史抹殺的題材。可是，奈良的作品將這些遭到遺忘的事物，被傳統藝術史排除在外的典故軼事、大眾化的要素，都化為重要的幻想能量，賦予生命。在這層意義之下，他的作品可說是現代流行的。

因此，我特別注意到的是名為《塞納河的無名少女》（L'Inconnue de la Seine）的作品（圖18），這是二十世紀初期歐洲非常有人氣的死亡面具。根據煞有其事的傳聞，這副死亡面具是在十九世紀末，從塞納河撈起的自殺女性臉上取模製作而成。面具上仍留存著少女般無邪的表情，嘴角浮現微微的笑容，漂亮中分的俏麗短髮，服貼在額頭和臉龐。這具身分不明的遺體，當然姓名不明，也無從得知她的人生故事或年齡。但我們這些觀者卻忍不住想從她表情的「意義」或「動機」，打探模特兒的人生故事。她明明是溺水而死，為何臉帶微笑？莫非死亡對她短暫虛幻的人生而言，反而是一種解脫嗎？

如果認為這類軼事是不純真、低俗的要素，因而將其排除，則人類在遇見肖像時，反而只會覺得殺氣騰騰、枯燥無味吧。事實上，這件少女死亡面具，當時立刻獲得好評，還製造了為數不少的複製品。二十世紀初期，法國內外的文學家和藝術家為之瘋狂，例如阿爾貝・卡謬（Albert Camus,

145

1913-1960)、莫里斯·布朗修（Maurice Blanchot, 1907-2003）、雕刻家賈克梅蒂（Alberto Giacometti, 1901-1966）都為之深深著迷。甚至出現以這件死亡面具為靈感發想的文學作品，例如奧當·霍爾瓦（Odon von Horvath, 1901-1938）的戲劇《塞納河的無名少女》（Die Unbekannte aus der Seine）5；路易·阿拉貢（Louis Aragon, 1897-1982）於一九四四年出版的長篇小說《奧雷利亞》（Aurélien）等。此外，活躍於二十世紀的攝影家曼·雷（Man Ray, 1890-1976）為路易·阿拉貢的小說拍攝書中照片，使用這位塞納河女孩死亡面具創作了攝影作品（一九六六年拍攝，圖19）。

將死亡面具《塞納河的無名少女》，以及奈良的《沉思的姊姊》（圖13、18）加以比較，可看出造形特徵，側分的髮型、緊閉著雙眼的年輕少女，純真無邪，卻帶著哀愁之美，而且也是姓名、人生故事都謎團重重的「無」面具，正好呼應奈良的另一件閉眼少女銅像作品《Unknown（無名氏）》（圖15），十分令人玩味。想必觀者能在奈良作品當中，滿滿感受到塞納河少女所呈現「無邪生命的幻逝」，帶領著人們面對逐漸埋進人類記憶當中的「死者」眼神。

（＊這場演講結束之後，筆者有幸向奈良美智本人請教《沉思的姊姊》，意外得知這件作品製作過程，居然也是直接從原型的臉部以「石膏」取模，和死亡面具採用相同的方式。原型就是《深夜的朝聖者》（圖7）的少女像。因為從臉部取下石膏模型時非常地順利，形狀漂亮完整，所以直接再利用，製作《沉思的姊姊》。換言之，《深夜的朝聖者》的死亡面具或說是活人面具，就是《沉思的姊姊》。觀察歐洲的死亡面具傳統、無名少女死亡的作品，以及奈良美智的《沉思的姊姊》、《Unknown》、《悲傷時刻》等作品，不禁浮現和姓名不詳死亡相關的印象。）

青森縣立美術館的展示空間

在青森縣立美術館的展示當中，最先經過一間純白的展間之後，誘導觀者來到偌大的迴廊空間。順著內部狹窄通道

圖18 作者不詳，《塞納河的無名少女》死亡面具，20世紀初期

圖19 曼·雷《向奧雷利亞致敬》1966年

圖20-1 青森縣立美術館的展覽會場情景，2012年

圖20-2 《In the Milky Lake／Thinking One》2011年

圖21 《始於2011年7月的工作室，途經水戶（2011年7月）、橫濱（2012年7月14日～9月23日）等地展示之後，2012年10月來到青森》

圖22 《Anima》2011年

來到寬廣幽暗的大廳，前文提及的少女銅像雕塑作品，為《深夜的朝聖者》引導開路，與繪畫作品並列展示。在《悲傷時刻》後方牆上掛著繪畫作品《In the Milky Lake / Thinking One》（圖20－2）；兩件作品和閉眼靜默的少女主題，明顯形成對比，相互呼應（圖20－1）。在幽暗的空間裡，交錯並列展示的繪畫和雕刻作品所交織出的印象，誘導觀者逐漸踏進深入奈良獨特的故事世界。這種展示方式是青森獨特的手法，不同於橫濱美術館分別設置雕塑和繪畫的展間。在青森縣立美術館，透過繪畫和雕塑有機地串連起迴廊空間的空隙，觀者能夠沿路欣賞到一氣呵成、串聯有序的整體展覽架構。

者嘗試尋訪他腦中繪製的印象地圖。首先著眼作品的製作時在這場展覽，奈良美智想要編織哪種故事呢？想必其間的印象轉變，不是起承轉合、節奏明快的故事吧。不過，筆

期，再歸納統整展間。因為，正如本文初始所述，這次展覽作品製作期間幾乎是在二〇一一年六月至二〇一二年七月，大約為期一年，透過奈良美智受訪的報導（參見《美術手帖——特集：奈良美智回歸原點》大藝出版，二〇一二年，二十八～三十二頁），能夠追溯到各件作品的製作時期。

在展覽籌備期間，二〇一一年三月發生東日本大地震，他原有的展覽構想全部化為白紙，並在災後持續一段日子無法創作。觀察他在二〇一一年重啟創作的作品，可發現原本模糊概略的印象，逐漸有所連結。

最初著手製作的是名為《始於二〇一一年七月的畫室，途經水戶（二〇一一年七月）、橫濱（二〇一二年七月十四日～九月二十三日）等地展示之後，二〇一二年十月來到青森》的裝置藝術作品（圖21）。這是奈良將家中現有的物件作品化，算是一種復健的階段。當時繪製的二件木板畫，其中一件寫著《命》的女孩畫作，現在含在裝置作品中。直接運用木紋為背景，只以白底黑色輪廓線表現的少女，她的手腳纖細單薄如紙，正在臨摹「命」字（圖22）。

在橫濱會場，展示在這件裝置作品對面的是前文提及的《In the Milky Lake / Thinking One》（圖20－2）。在本展的壓克力顏料畫作當中，這幅是唯一在二〇一一年製作的（其他作品皆在二〇一二年製作），也是最大尺寸的畫作之一，

二五九・二公分×一八一・八公分。半身浸泡在混濁乳白色湖中的女孩子，緊閉雙眼，沒有任何動作，臉部表情沉靜，似乎正在沉思，默默無語。最初在橫濱欣賞這幅繪畫時，筆者並未注意到和其他作品的關聯性。因為橫濱會場將雕塑作品、繪畫作品、木板畫作品，分別展示在獨立空間，帶給觀者不同展示、各自完結的印象。然而，青森會場以自然的形式，重新擺設組合作品，能夠捕捉到奈良美智在震災之後，重啟製作時的內心變化，了解製作的時間順序。

如此想來，大型畫作《In the Milky Lake / Thinking One》具有在二〇一一年裝置作品製作不久之後，宣告重新再出發的重要意義。同時，在青森會場的展間，和死亡面具相關的《悲傷時刻》、《沉思的姊姊》等雕像，相鄰配置在同一空間當中，與無名生命或死亡印象產生共鳴（圖20−1）。在青森會場大小不同、迷宮般的展示空間，雕塑和繪畫作品經由創作者的獨特脈絡重新詮釋，奈良美智腦中形成的印象關聯性和作品世界，化為更明確的形式呈現在觀者眼前。

走到奈良美智的印象背後

除此之外，觀察同在幽暗空間中的其他牆面，可見在二〇一一年製作的最初看板畫，那是名為《雙葉》和《兩手雙葉》的二張一組系列連作（圖23、24）。雖然，兩幅背景呈現對比的白色和褐色；不過，兩位少女都是緊閉雙眼，像是好姊妹般地身穿橘色洋裝。無論在橫濱或是青森的會場，兩幅作品都是並列展示，在圖錄當中也分別刊載於左右開頁。不過，圖錄並未刊載畫框，所以和實際展示的印象有所不同；實際展示時，看板畫恰好崁在略為深色的畫框裡。

緊閉雙眼的女孩全身像，裝在深色畫框中的模樣，令人聯想到在《睡美人》、《白雪公主》出現的假死沉睡狀態，這種人物描寫，比較奈良在二〇〇六年的素描作品《Für immer tot möchre ich sein Leg mich in das Grab hinein》（我想永眠，讓我躺入墓中）（圖25），雙手捧花，躺臥在棺中，可看出共通點並非是整體特徵，而是兩手在胸前捧著象徵生命「雙葉」的

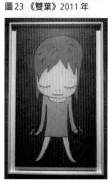

圖23 《雙葉》2011年

圖24 《兩手雙葉》2011年

圖25 《Für immer tot möchre ich sein Leg mich in das Grab hinein》2006年

圖26 聖德尼聖殿內的歷代皇家之墓，12〜18世紀

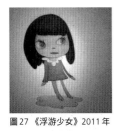

圖27 《浮游少女》2011年

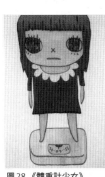

圖28 《體重計少女》2011年

圖29-1 《Under the Hazy Sky》和《深夜的朝聖者》的展間配置

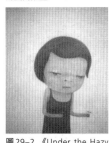

圖29-2 《Under the Hazy Sky》2012年

動作。

前文提及《雙葉》和《兩手雙葉》是二連作，這種光景常見於歐洲埋葬用的教堂，以兩位埋葬者為一組，並列墓碑。圖26是埋葬歷代法王的法國聖德尼聖殿（Basilique cathédrale de Saint-Denis），地面上有多對夫婦一組的墓碑。筆者無法得知在奈良繪製《雙葉》和《兩手雙葉》時，是否具體意識到歐洲的這種墓碑雕刻；不過可以推測在旅歐時期，他參觀教堂時見到的墓碑，交叉聯想到死亡印象，而構想出二連作《雙葉》和《兩手雙葉》吧。

題外話，同樣在二〇一一年製作的其他兩幅作品，也可見到耐人尋味的雷同。和青森展同一時期、在十和田市現代美術館的《浮遊少女》（圖27），也是在二〇一一年製作、只有一幅的看板畫。相互對照這幅和同時期製作的《體重計少女》（圖28），站上體重計、具有實際重量的活生生少女，以及從重力當中解放、只有靈魂存在的浮遊涙眼少女，形成清楚對比。這兩位少女與《雙葉》和《兩手雙葉》，同樣都是身穿花領洋裝，像是一對姊妹。這兩組作品在同一時期分別展示在青森與十和田的會場，所以不易察覺到其中的關聯。然而，回顧奈良在二〇一一年的製作環境，可發現其中似乎潛藏著「此岸與彼岸」、「現在與不在」的課題。

再回到青森縣立美術館。觀察美術館的展示計畫，前文所述《雙葉》和《兩手雙葉》的對面牆上，掛著本展圖錄封面的《Under the Hazy Sky》（圖29-2）。畫中人物的上半身向右傾斜，雙手手持「雙葉」，和《雙葉》、《兩手雙葉》形成圖像群。在橫濱會場是分別布置在不同展間，青森會場則是相互面對、同處一室。再放眼望向兩面牆，可見《Under the Hazy Sky》少女的眼神，朝著《深夜的朝聖者》（圖7）相互對望，將四件作品形成一個三角形空間（圖29-1）。

實際上，在這次展出的大型畫作和雕刻等代表作當中，登場人物具有動態方向性的只有《Under the Hazy Sky》和《深夜的朝聖者》等兩件作品。觀者會看到前者主角的姿勢彷彿向右前進，將雙葉朝畫面右前方遞出。透過這個動作，再接

著觀察《雙葉》、《兩手雙葉》，會醞釀出嚴肅氣氛，像是正在向死者獻出雙葉。再看銅雕《深夜的朝聖者》時，身穿長袖袍子的大頭女孩，微微低著頭，在臉上形成陰影。她滿是憂愁的表情，瞇眼看著未知的方向，無力的雙臂向前伸出，步履蹣跚。這件作品的石膏像習作（圖30-1、30-2）擺放在另一展間，暗示著她的姿態意義。她的額頭緊貼在牆面上，顯示出宛如路痴的模樣朝著阻礙前進的牆壁方向。作品名稱中的「朝聖者」，通常意指前往目的地為聖地的旅程，所以會浮現出旅人朝著明確目標前進的印象。但再看《深夜的朝聖者》，卻是在黑暗中，不知道自己目標朝向的目的地，呈現出迷失方向、徬徨猶疑的姿態。

若將《深夜的朝聖者》、《Under the Hazy Sky》、《雙葉》、《兩手雙葉》視為複合式裝置作品觀察，我不禁從其中聯想出一齣戲劇故事。為了安靜長眠死者而創作的埋葬藝術，為憑弔她們而獻上「雙葉」，以及迷失方向、徬徨猶疑的深夜朝聖者，蘊含著幽靜的故事性。透過多位登場人物構成的葬禮

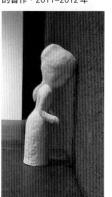
圖30-1 《深夜的朝聖者》的習作，2011-2012年

圖30-2 部分

圖31 阿諾爾夫·坎比奧（Arnolfo di Cambio, 1245-1302）6《樞機主教利則·安尼巴爾迪的墓碑》，約1276年，拉特朗聖若望大殿（San Giovanni in Laterano）

圖32 青森縣立美術館的展覽會場情景，2012年

美術當中，其實也存在著古代流傳下來的傳統。來看看中世紀義大利十三世紀之作的墓碑雕刻。《樞機主教利則·安尼巴爾迪的墓碑》（THE tomb of Cardinal Riccardo Annibaldi）（圖31）是雕刻殘片，原本是一塊完整的墓碑雕刻，表現出參列葬禮、憑弔死者的人們（彌撒禱告、焚香），圍繞瞻仰過世的樞機主教，對照本展的系列作品，會發現一種全新想法，也就是死亡，以及接受死亡的生者記憶是渾沌不清的。這個想法也與前文所提死亡面具的存在性是相通的。

因為，在自己死後，被他人取模製作的死亡面具，其深層意義是「自己無法體驗的死亡」、「我的死亡已不屬於自己」。在同一展間（圖32）當中，擺設名為《樶之子》的作品，頭部為樵木擬人像般的女孩半身像，顯示「生死」不僅是人類的問題，還包含自然環境在內的世界觀。

創作者對於這點，並無明確說法，或許今後也不會公開解釋，所以純粹只是筆者的推測。不過，從地震災害之後的

本作品製作狀況來看，死亡和安魂的想法，並非無中生有的憑空想像吧。此外，奈良內心的作品構想，在青森縣立美術館的會場形成更具體的形式，而不是在橫濱會場，想必也絕非偶然。前文已指出青森會場的展間建築特性促成這種氛圍，再加上青森是創作者出生的故鄉，這座美術館已收藏多件做為常設展的作品，另一個原因也可解讀為對奈良而言，這個空間可視為是一種私領域。

無名氏的故事

本次展覽「有點像你，有點像我」，已經獲得諸多媒體的介紹，也有各種展覽會的相關評論。許多評論家強調創作者初次挑戰大型青銅雕塑，開拓全新創作領域，尤其是展覽最後的《春少女》（圖10），是在聖像畫般靜寂之中的聖物。這些作品的確是本展重要的元素；但是在這場演講當中，提到在地震災害之後沒過多久的這個時期所創作的作品造形，有著以往從未注意、謹慎謙卑地面對「匿名死亡」的姿態，得以感受到創作者不打算埋葬難以談論的事物，而是嘗試將其留存在記憶裡。

如此看來，在地震災害之後，第一個製作的裝置作品《始於二〇一一年七月的畫室，途經水戶（二〇一一年七月）、橫濱（二〇一二年七月十四日～九月二十三日）等地展

示之後，二〇一二年十月來到青森》，也可看出同樣的傾向。前文已敘述寫著「命」字少女的看板畫，在展架上，還陳列著像是從奈良家玄關直接搬來的藝術作品，正在祈禱的聖母子像、聖母瑪麗亞像，或是聖人像等市售品（圖33）。不過，擺設方式並非直接布置，而是藝術家親自將紙袋蓋上頭部，只在雙眼部分開洞（圖34）。

這種造形究竟具有什麼意義呢？不同於前文所提的只有露出臉部、身分不明的無名氏（Unknown），而是採取完全相反的方式，用紙袋遮蓋臉部，造成人物屬性的不確定性。乍看之下，這個裝置群像從姿勢和服裝可清楚得知是瑪麗亞或聖人，但是刻意只遮蓋臉部，強調匿名性。雙眼部分開洞，促使觀者和袋內人物的眼神對望，即使不清楚袋內人物究竟是何方人士，無法確定身分，卻仍能進行直接的視線交流。身分不明死亡和匿名祈禱的對比，作品造形透過兩極手法創作而成。在兩者對比相較之下，可窺見奈良創作時所關注的

圖35　克里斯蒂安・波爾坦斯基《紀念碑（奧德薩）》，1989年，紐約瑪麗安・古德曼畫廊（Marian Goodman Gallery, New York）

焦點。

如同克里斯蒂安・波爾坦斯基（Christian Boltanski, 1944–）[7] 將遭到納粹迫害而殞命的猶太裔兒童肖像照片，以燈泡照亮，打造像是祭壇般的作品《紀念碑（奧德薩）》（Monument: Odessa）（圖35），重新再生已在歷史當中風化消逝的記憶，表現出匿名的個人存在，生死相關的集團記憶，奈良的這些作品本質特徵，能夠和其產生共鳴。

「有點像你，有點像我」展出作品的身分，絕對不會有揭曉的一天。可是，交織著死亡的故事，持續地證實生的存在。但絕感受不到陰鬱的黑影，因為，其中的氛圍已透過奈良的藝術性，以詩歌般昇華為流行的印象。看似歡樂的印象，筆者在思考本展的意義時，或許是這位創作者向來關切作，對他作品的評價而言反而是悲劇吧……。回顧過去的製那種純屬個人的記憶（例如童年時代天真無邪的感覺、想像力），混合所有無名氏的記憶之後，在歷史潮流當中，還原成

為總體、普遍的事物。這是一位藝術家成熟的表現，也可說是他的作品開始予人嚴謹慎重的印象吧。

在這次的研討會中，筆者不僅是介紹這次展覽的感受、思考等印象，並嘗試盡量根據作品的造形特徵，進行介紹。

不過，純屬個人觀點，無法全方位地詮釋作品，如果能夠為各位在觀展時提供參考觀點就好了。

最後，根據本次展出作品的名稱，以及作品當中插入的話語，藉以解讀奈良作品世界如詩歌般的情景。《　》內是作品名稱，「　」是作品中所寫的文字。

在混沌陰沉的天空之下　《Under the Hazy Sky》

在你深沉悲傷的時刻　《When You Feel So Sad》

在牛奶般混濁的湖上沉思　《In the Milky Lake / Thinking One》

無名氏　《Unknown》

樅之子　《Miss Tannen》

*本稿是根據二〇一二年十一月三日在青森縣立美術館舉辦的演講紀錄增訂而成。

（加藤磨珠枝，美術史學家）

1 編註：留存成書的《自然史》共三十七卷，第三十五卷標題〈繪畫、雕刻和建築〉（中文版參見上海三聯書店之版本）。

2 編註：面容、模樣之意。

3 編註：英國皇家收藏基金會（Royal Collection Trust）收藏於溫莎堡中的達文西手稿。

4 編註：日文版（Polybius, The Histories, with an English translation by W. R. Paton, The Loeb Classical Library, 1960. 6vol.）與中文版（The Rise of the Roman Empire. By Polybius Introduction by F. W. Walbank Translated by Ian Scott-Kilvert. Penguin Classics, 1979）的英譯本來源不同。中文版參見《歷史：羅馬帝國的崛起》（廣場出版）p.302-303。

5 編註：一九三四年根據奧地利記者作家海瑟‧保利（Hertha Pauli）的故事改編。

6 編註：義大利雕塑家、建築師。生卒年有多種說法，此處參考「Oxford Reference」資料。

7 編註：猶太裔法國藝術家。

飢餓與渴望的繪歌
——奈良美智與阿兄的世界

椹木野衣

在我的村莊中有一幅稱為「大般若」、寺廟舉辦水陸法會時裝飾之用的餓鬼圖。在圖中，除了分食汙物的普通餓鬼，旁邊還混雜蹲著一個奇妙的餓鬼，探頭探腦地看著自己裂開的胃袋，一副不解的模樣，可能是某位時代不明、浪跡天涯的畫師，為求新潮而畫下的作品1。

奈良美智的畫作核心大概就是飢餓和渴望吧。我拜訪居住在那須的奈良，分享了他每天面對著的那扇窗所看見的豐富綠意，或也可說是荒涼的景色，在一對一的長時間談話當中，我深信自己的直覺無誤。當我進入屋內，神田日勝（1937—1970）2的畫集映入眼簾之時，就已經先向我宣告這個直覺的正確性。所以，當我們還未就座，我和奈良就先聊起神田日勝。談論神田日勝時，我感受到奈良的表情和言語，真是語調激昂、神采飛揚。當下我瞬間感覺到的是，奈良的畫家資質更近似於神田日勝般的畫家，而不是當代藝術家。更可說，奈良身處看似豐饒的不同時代，透過不同方式，追求神田日勝曾經面對的狀況，摸索描繪在神田日勝的畫筆下，肚破腸流、像是北方荒地馬兒似的存在。話說回來，神田日勝也是一位不折不扣、飢餓和渴望的畫家。

說到景色，我們開始聊天，奈良先展示出童年時代在故鄉弘前所見的風景，以及留存當時風情的各種照片。奈良敘述在弘前的生活，因為一九七〇年的世界博覽會而產生劇烈變化。奈良出生於一九五九年，當時約十或十一歲，已經是小學高年級生，逐漸懂事聽話。他說，當時在津輕地方，即使是豪雪天，也還沒有除雪車，完全仰賴人力將積雪踩踏紮實，日常搬運貨物則是使用馬橇。然而，世界博覽會時，石

油化學製品從中央搬運到這片遙遠的北方大地，從此日常風景急速變化。具體來說，盛載貨物的容器從竹網籠改成瓦楞紙箱，馬匹等家畜的身影從日常生活當中消失。這些變化或許都是瑣碎小事，但是相較於過去卻是劇烈的轉變。在孩童日常生活的眼中，那些經過人工長時間製作的物品，一天一天從眼前消失，取而代之的是工業機器生產、整齊劃一、分毫不差的規格化產品，以及大量生產的物品，氾濫充斥在生活各處。這是在大阪世界博覽會前後發生的改變，但是再往回看，一九六四年舉辦東京奧運時，瞬間在東京和以西地區發展擴大的近代工業化恩惠，並未抵達日本本州最北邊的地區。

有失必有得。雖然，日本列島的生活景象逐漸均一化，不過，奈良卻透過每天傳遞至家中的印刷品背面，或是廣播等用眼睛看不見的聲音接觸媒體。雖然不是精挑細選的事物，也因為如此，他能自由自在、隨心所欲，發現可以用輕鬆的心情畫自己喜歡的圖畫的樂趣，或是將寄送到家的組合式晶體收音機（Crystal Radio）零件，自己獨立組裝完成，然後在每天深夜，豎起耳朵聆聽著遠方傳來某人的聲音，或是還不熟悉的樂曲。

換言之，奈良成長時期的弘前，正是新舊交接之際，永將失去之物和嶄新事物私下祕密攜手合作，一個打算抬頭竄起，一個則即將引退消失，兩者在同一條道路上，各朝相反方向前進。消失舊物和嶄新事物的攜手合作，某種意義上或許可以說是一項事物原本就有的正反兩面。手工技藝在生活中失去必要性，但如果石化製品未能在日常中普及，就不會產生大量的背面用紙，也沒有組合式收音機送達奈良的手中。更抽象地說，我們正是因為有失才有得。話說，和奈良同鄉也是青森縣人的寺山修司，就在廣播劇中提及同樣的事情。一九六六年，獲得義大利電視影展獎（Prix Italia）[3]的廣播劇《池谷彗星》（Comet Ikeya）中，盲眼少女訴說著「我的內心充滿著不可思議，為什麼會出現一顆新星呢？莫非是因為世上的老舊之物將要消失？」我向來覺得在奈良畫作的底蘊中，存在著相似的感覺，或說是情緒。而且，無論繪製哪種主題，或是時代變遷，必須思考的是奈良的畫作原本就在具有相互排他的這種雙關性所形成的不平衡，以及渴望又想放棄（飢餓）努力取回失去事物之間，不斷掙扎。儘管如此，近年的奈良，逐漸重新回到他的原點，不過卻是以相當緩慢的方式回歸。

最近（編按：二〇一七年）奈良在豐田市美術館將舉辦個展，我並不知道發表哪些新作。可是，我不禁認為根據前述的理由，奈良接下來的畫作，應該是由日積月累、準備充分且不易消失的飢餓與渴望淬鍊而出的。很巧地，奈良最近特別關

注北海道和庫頁島，往北方、不斷朝向北方前進並非毫無緣由。此時的「北方」，有著地理性也不具地理性，有時以滿州、朝鮮，甚至是台灣、沖繩的方式現身吧。因為這是他的原點，無窮無盡也難以接近。所以，以下僅針對奈良最初期的畫作，重新檢視。如同《池谷彗星》的全盲少女所言，嶄新事物的出現，意味著古老事物的消失。

我們無法同時享受新事物和舊事物，因為這是人類生活的近代定義。唯有不斷前進，近代才是近代，所以必須捨棄某項事物。沒有捨棄，則無進步。換言之，近代之前，沒有所謂的進步可言。雖然沒有進步，卻有經過厚實的累積，形成無須改變的生活。我感覺到身為藝術家的奈良，立於這種無須改變的原生風景，對外發聲；並因為造就出自己的地方，那些原有風景不斷消失，於是透過繪畫，為其賦予生命，他不斷地將自己置身在這種根本的矛盾當中。因為，他有著本文開宗明義所說的飢餓和渴望。追求回歸應有的原生風景的生活場域，充滿眷戀思念，甚至渴望奪回，但卻事與願違，越是描寫，則距離越是遙遠，永遠無法獲得滿足的飢渴感，像是透明無色的液體，從奈良的畫作滲透而出。

稍微具體說明的話，例如他作品中的狗。在奈良的畫作或雕塑當中，狗是不可或缺的。可是，這些狗究竟為何物呢？這些狗經常閉著雙眼，慵懶地伸著四肢，或是坐在不穩定的車上，總是處於被動環境，毫無任何抵抗，偶爾帶著一抹微笑，彷彿願意接受自己目前的模樣。然而，在奈良的原生風景中，基本上，狗經常是遭到撕裂的。撕裂並不只是一種譬喻，在幼年奈良的原生風景當中，他聽著母親說起在戰前，狗是飢荒時的食材，毛皮化為防寒的背心，也是津輕三味線不可或缺的貼皮原料。換言之，狗原本是家畜，卻同時又是寵物。所以，家畜原本不是單指牛豬，或許還包括野狗。在我小的時候，街上常見野狗亂竄，不足為奇，所以我能感同身受。北方大地多乾旱或寒害，導致遍地饑荒，自古以來，當人類面對飢饉時，狗應該是最後不得不犧牲的蛋白質來源。平日當做寵物飼養，一旦需要時則成果腹糧食。如果仍然不足，則獵捕野狗。但是，野狗畢竟具有野性，不易獵捕，頑強地與人類纏鬥，令人聯想到狼。所以，狗是寵物，是人類的好朋友，可是有時則與人類為敵，同時也是食物，甚至是樂器材料，或成為禦寒暖衣。狗是動物、人類夥伴，是敵人，也是朋友。不同於現在，狗是撕裂為多重面向的矛盾存在。

從奈良畫中登場的狗，我能夠聽到這種矛盾的餘韻。奈良筆下的狗看似毫無抵抗，卻也似乎無法乖乖待在狗屋。狗並沒有頑強抵抗人類的飼養，但是常見過長的身體，無法完全鑽入狗屋，總是有一半身體還暴露在狗屋外的路上，所以

圖1 《Untitled》（1984）

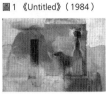

圖2 《Dog is Man's Best Friend!》（1985）

圖3 《Innocent being》（1986）

圖4 《Merry-Go-Round》（1987）

無法完全馴化為寵物。因為這些狗看似乖巧溫馴，其實還有一半（半身）是野性的。既然如此，為什麼願意順從人類呢？因為，最後（就像是孩童對大人一般）狗終究無法戰勝人類，甚至還會在發生什麼的時候被吃掉，或是被剝製成毛皮，也可能變成三味線的材料。換言之，狗只能等待著順服認命的那一瞬間。不，正確的說法應是描繪成只能向命運俯首。

在奈良的繪畫作品中，首先見到清晰的狗姿態，是在一九八四年的《Untitled》（圖1），一九八五年的《Dog is Man's Friend!》（圖2）則是如影子般站在人類身旁；一九八六年的《Innocent Being》（圖3），以及隔年八七年的《Merry-Go-Round》（圖4），則描繪得非常清楚。其中，《Innocent Being》的兩隻狗都位在從天而降的位置，《Merry-Go-Round》是一隻狗以倒掛在空中的姿勢登場。同年的《Mother》（圖5）可見外露的乳房，推斷應該是母狗吧。這幾隻狗不同於後來順從的狗，發散著野狼般的猙獰。不過，算是初期代表作的一九八九年《雲上的眾人》（圖6），狗已經出現奈良後來特有的狗原型。

這項變化非常巨大，因為《雲上的眾人》，除了狗，還畫了從頸部到肩部、胸部都不見的少女，以及幾個像是天使的人物，乘著白雲、背上長出羽翼，手持圓圈，和狗同在一個畫面當中。思考作品名稱如此命名的意義，可確知無論是人或狗都已經死亡。換言之，雖然不知道是被吃下肚，還是變成毛皮或三味線，在這幅畫中原本凶猛的狗已經不在世上。沒錯，看似順從，並非無抵抗，而是已經變成「事後」，來不及抵抗了。雖然可想說是「成佛」，但我不知道狗能否成佛。然而，若無一人（或一狗？）在死亡之後進行確認，誰也不知道實際的狀況。不過，狗的確曾是活在世上的生命，所以，這些畫中的狗才會不同於人，未浮在半空中，也沒有漂移著，四腳攀附在畫框上，設法取得身體的安定。雖然沒有生命靈魂，卻不像人死之後，還能長出翅膀，或許仍得當一頭畜生，繼續奮戰過活。也因此看起來似乎有些緊張、身體

僵硬。

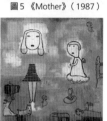

圖5 《Mother》（1987）

圖6 《雲上的眾人》（1989）

圖7 《犬金字塔幻像》（1991）

圖8 《墮落天使》（1986）

無論如何，奈良畫中的狗基本上都已經死亡，卻無法升天成為天使，在現世又無身體質量，只能緊閉雙眼，在煉獄中設法取得平衡。然而，雖然沒有身體質量，卻能不斷層堆積。一九九一年繪製的《犬金字塔幻像》（圖7）最能顯現其質量。畫中的狗像是拼圖似地堆疊，身體像是零件般疊羅漢形成金字塔狀。這些狗都已經是沒有生命的空殼，所以也是幻象，完全感受不到重量和肉體性。

可是，從野狗轉移到死亡的狗，同樣也發生在奈良繪製的人物身上。在這個時期，和野狗同框的人類，即使都處於不穩定的姿勢，但都仍然活著。有些表情呆滯，有些則是雙手被十字綑綁在身後，動彈不得；或是從空中倒栽蔥地墜落，只是尚未殞命。雖然看起來虛脫無力，仍然強調出地球重力，表示正在世上接受磨難（尤其是觀察一九八六年繪製的《墮落天使》〔圖8〕、《All Alone》〔圖9〕、《Untitled》〔圖10〕，畫中人物未和野狗同框，背上已有天使羽翼，頭上

有光圈，可判斷已非現世之人。不過，野狗或許可說是將人類綑綁維繫在現世的引導者角色）。從這點來看，《雲上的眾人》算是一幅巨大轉折點的作品。畫中，人類和狗的不同，只在於是否有四隻腳；換言之，不同點只在於曾經是人或是狗，暫時分處於不同居所，描繪方式則毫無不同。也就是說在這個時期，奈良畫中的人和狗，再無分居在不同場所的距離，以及扮演的角色，而融合成為相近的存在。所以，只需經過一些程序，甚至能夠混淆在一起。一九九〇年繪製的《回家吧》（圖11）、《Watching for Spring Rain》（圖12）當中登場的人物，已變得像是混合魚鳥的合成獸（chimera）了。

可是，更為追根究抵地來看，狗從最初就不是狗。在一九八四年繪製的《Angel Made Me Do It》（圖13）當中，像、是狗的生物已經登場，只是看起來似狗卻非狗。有著左右對稱黃色眼睛的長腿生物，如同中央所寫文字記載的「HORSE」，其實是馬。畫面右下方角落也畫著馬。現在已成奈良畫作代名詞般的狗形象，或許最初是以馬登場，再轉

著「before（前）」和「after（後）」，前者是一九八七年純粹的早期作品，後者是一九八七年繪製之後，在九七年再度繪製才最後完成。在頭部著火、有著黃眼睛的馬匹之間，置於中央偏左的生物頭部，卻和初期的筆觸明確不同，才會看起來不像馬，而像狗。我無從得知奈良為什麼在畫完這幅畫，經過十年又再添筆的理由。然而，至少奈良在畫上添筆時，並未將黃眼馬畫成像是以往的馬。換言之，奈良設法將十年歲月之間所受到的影響，添加在這幅畫中。如果真是如此，其中所得、以及因此失去的東西究竟是什麼呢？

　這時，我想起在本文開頭提及自己到奈良家中進行長時間的對談，首先看到的神田日勝畫冊。神田日勝偏好描繪的就是北方大地的馬，奈良也隨之聊起自己在童年時期所見到的「馬橇」記憶，以及相關老照片。換言之，在奈良的原生風景中，其實馬比狗更早出現。如同奈良自述在馬兒四處可見的北方大地，以一九七〇年大阪萬國博覽會為界，景色產生急遽的變化。原本在生活當中隨處可見、活蹦亂跳的馬

變成為另一姿態。追溯探討在奈良畫中最初登場的動物軌跡，先是圖錄全集流水編號「〇〇一」、現存最初的畫作《Sanchan with Shark "in the Room"》（圖14，一九八四年），可看到畫面中的馬兒前腳高舉，一躍而起。然後到了一九八五年《神話與無想》（圖15，一九八五年），以及做為相對比較的《Dog is Man's Best Friend》（圖2，一九八五年），只畫出輪廓剪影的同一位少女，身旁有隻似狗非狗的生物，都未再見到明確形式的馬。然後，《Untitle（before overpainting）》（圖16）中的黃眼睛馬頭，以及在《Untitled（after overpainting）》（圖17）登場的生物，已經犬馬難辨。

　奈良畫中的馬是以何種方式變異成犬的呢？然而這些處於轉變時期的狗，已經歷了野狗馴化為家犬的過程。不過，觀賞這個時期的奈良畫作，野狗和家犬的印象已經畫得相當不同；仍然存在著野性，反而超越物種，更像是馬或野狗。奈良畫作中最後畫出類似馬的生物是《Untitled（before overpainting）》和《Untitled（after overpainting）》，誠如名稱有

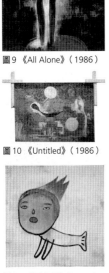

圖9《All Alone》（1986）

圖10《Untitled》（1986）

圖11《回家吧》（1990）

圖12《Watching for Spring Rain》（1990）

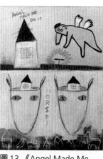

圖13 《Angel Made Me Do It》（1984）

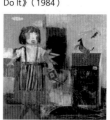

圖14 《Sanchan with Shark "in the Room"》（1984）

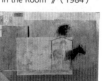

圖15 《神話和無想》（1985）

圖16 《Untitled（before overpainting）》（1987）

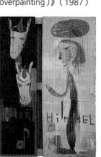

圖17 《Untitled（after overpainting）》（1987）

兒，再也不見蹤跡，不過，狗仍然留存，但不再是帶著野性的野狗，而是成為寵物，飼主提供遮風避雨的家。野狗已死，只剩家犬。或許是這個原因，之後不斷在奈良畫中登場，並賦予畫作印象決定性影響的家犬，似乎帶著絕望，就算是給予遮風避雨的狗屋，或是載在車上，也都腳步不穩，不像最初在《Sanchan with Shark "in the Room"》（圖14）出現的馬正在跳躍，家犬僅是悄悄地閉上雙眼、宛如在夢境中，或許正回想著以前自己還是野狗時期（或者奈良想表現的是馬匹拉橇的時代）的記憶。

另一方面，在這個時期，從馬到野狗、野狗到家犬，也就是從「自然」到「日常」的變遷。雖有變遷，奈良仍然持續描繪的或許就是對家的印象——紅色三角形屋頂的獨棟房子。在這個時期，他的畫中幾乎都會出現紅色三角形屋頂的獨棟房子。而且。這間紅色屋頂的獨棟房子，煙囪必定冒著濃煙，火焰似乎已要飛竄而出。如果是從灶或暖爐冒出來的煙，那是日常生活的證明，應該受到祝福才對。但若是火災烈焰，則必須迅速撲滅，否則將威脅生活。在《Fire Engine, with Fire Fighter》（圖18，一九八四年），即可見到剛剛趕抵現場的紅色消防車，一九八七年繪製的《Untitled》（圖19），則是發生火災的家犬已經傾頹，磚瓦掉落塌陷。然而，這些火燄濃煙的痕跡不易判斷，如同在奈良心中那些無以解決、具有雙重意義性質的狗，早已有其先天的宿命。在他的心裡，在時代潮流中設法殘存的野生痕跡，以及生活便利而形成的千篇一律、枯燥無味日常，以一九七〇年為界，在他的眼前清楚地切換轉變。

如此想來，這個時期持續描繪的每間紅色屋頂的獨棟房子，隨著不斷的描繪，產生絕對不再回頭重複的改變。奈良曾說過，當他遠赴德國習畫，在孤獨當中只能埋頭作畫，便想起在還未有記憶的三歲時，這間蓋在草原當中的獨棟房子。換言之，這個家是在即將忘記之際，從模糊當中找回的記憶。算算奈良記憶已經褪去的三歲是一九六二年，距離劇烈變化的一九七〇年，仍有一段時間，所以馬橇還活躍在冬

圖18 《Fire Engine, with Fire Fighter》（1984）

圖19 《Untitled》（1987）

圖20 《Untitled》（1984）

圖21 《Untitled》（1984）

季景色當中，狗也仍具有野性，有時會成為毛皮，或偶爾會成為盤中飧。這些都留存在他的記憶。然而，在一九七○年，生活型態改變，這間紅色屋頂的房子，原本帶著陰翳、幽暗的日常生活、黑暗角落，都改成透光良好的透明玻璃，還增建成為二層樓建築。在一九八四年繪製的兩幅畫作，名稱皆為《Untitled》（圖20、21），房子已經變成二樓建築，在後者畫中的房子旁則養著黑狗。沒錯，狗也飼養在紅色屋頂房子的旁邊。在狗可是禦寒毛皮或糧食的弘前，原本幽暗的房子，成為二層樓建築，以便更能接近天空，讓陽光照入屋內，掃去陰霾；所以，首度出現飼養在屋旁、野性消失的家犬。二層樓建築看似是進步、有所改善的生活，其實反而更像是狗屋（說到這點，一九七九年，日本人曾經自嘲當歐美人看到日本房屋，大概會認為日本人住在兔籠中）。失去野性、陰翳的房子，雖然在上層設置房間，使得屋內較為寬廣，卻截斷和大地的連結，消滅了豐富性（陰翳的廣度）。換言之，紅色屋頂的房子和狗一樣，在奈良心中具有雙重意義變動的兩面性。從屋頂冒出的煙，可算是家中設有暖爐和灶的時代軌跡，尚未和自然失去連結，仍然是歸屬（卻是再也無法回歸）之處。不過，如果是火災烈焰，則是威脅到和不可或缺大自然之間的連結，必須立刻撲滅，否則將成為逼近眼前的迫切危機。撲滅火勢之後的情景，想必就是二樓建築的家吧。這個家已經喪失陰翳，和狗屋的差別只有尺寸大小而已，奈良心中不得不放棄，只得選擇閉上雙眼，馳騁回想狗和狗屋之間那種不平衡的關係。在這項既成事實之前，對奈良而言，為了回到那間畫立在草原的紅色三角形屋頂的獨棟房子，要走的不是已整備完成的道路，而是必須任憑露水霑衣，腳底感受昆蟲的氣息，橫跨草原，那才是「想要回歸的風景」（引美術評論家洲之內徹語）5。從家的屋頂上裊裊

升起的煙，串聯起家中的生活和野性的大自然，顯現出人類

努力營生的每一個日子。然而在《Merry-Go-Round》（圖4）

的紅色屋頂房子，則見從天吊掛而下的野狗，和雙手綑綁在

後的少年，這時的狗屋已變為大U字形開口，開始有了劇烈

變化。

奈良繪製的狗，或許隨著房子的變化，成為應要回歸、

卻再也回不去的家的記憶恢復和再度喪失，而出現在畫中。

因為這股無力感和絕望感，狗獲得近乎永生的時間，然而只

能一直等待（當了解失去之物被連根拔起、再也無以復原，

從此無論置身哪種境遇，唯有等待一途）。唯有等待一途，

於逐漸邁向死亡，同理可推，那些家犬和二層樓建築，在野

生的觀點上，形同死亡。既然已經死亡，即使以佛教或神學

爭論狗或家能否升天，其實就是在畫中召喚死者，並無任何

矛盾。

如此一來，狗成為人類也難以達成的「阿兄」，而家的煙

囪或入口所開的黑洞，就可置換為欠缺陰翳的「無底洞」或

「深深的水窪」吧。

「阿兄」不是常見的詞彙。我也同樣不熟悉這個字，卻

似乎曾在某處聽過。關於這個字，容我慢慢敘述，但我現在

想要將「阿兄」這個詞用來作為挑出那種和狗同為奈良註冊

商標的兒童特質。奈良筆下的那些兒童，以「醜得可愛」的

外表搏得人氣，還成為周邊商品，觀者願意伸手購買，表示

並未遭到嫌惡。針對這些兒童，我曾寫過文章（〈以美術萌動

漫人物，兒童與美術〉，《美術手帖》二〇〇一年十二月號）

敘述動漫人物的吸引力。奈良描繪的兒童，深具動漫人物的

性質，即使到了現在仍具有這種性質。然而，不僅如此，這

些畫中的兒童甚至超越動漫人物，成為「阿兄」而存在。「阿

兄」令人畏懼。所以，奈良描繪的兒童，在探討是可愛還是

令人不悅之前，其實是相當恐怖的，超過我們的想像。不過

這種恐怖，在動漫人物的特性，以及製成周邊商品之下，暫

時無法看見。追根究柢來說，一直寫著兒童、兒童，這些人

物真的是兒童嗎？

我所說的「阿兄」一詞，源自詩人黑田喜夫（1926-

1984），他出生於山形，是一個失去故鄉且終生以飢餓為志向

的孤獨詩人。關於「阿兄」，黑田認為來自他出生地山形出羽

村山地方，原意是「哥哥」，後來轉用為年輕人、小夥子、小

哥等意思；不過，這個詞彙不單只是年輕之意，也不一定關

乎年齡，也指居無定所、沒有屬於自己的土地，只是遊走各

地，變成村莊的累贅，可視為一種活著的亡者。在他原文中

「阿兄」的定義如下：

然而，決定性的詞彙來自底層深處──那傢伙是餓死

鬼！飢餓成性，意思是得了飢餓病的傢伙。他不僅是窮

人、飢餓之人，他是被不治之症飢餓病纏身的男人。換

言之，稱為「阿兄」的男人是飢餓的男人，而且不是單

純的飢餓，他的飢餓是重病，是宿命，可以想見在他的

生涯中，有著裝也裝不滿的飢餓。與其說這是形容他的

「阿兄」，不如說他本身就是來自又深又暗洞穴。而這個深

洞，想必深不見底，超越每個人的想像6。

初次閱讀這段文字時，我想起在故鄉秩父，童年時期附

近有一位大家稱呼「阿哥」(anyan) 的人。我不知道這位

「阿哥」和黑田喜夫說的「阿兄」(anniya)，在語源上是否有

任何關係。或許只是綽號，不過，從外表上，無從判斷這位

「阿哥」的年齡，他常常一個人像孩子般地天真玩耍，又突

然毫無緣由地大發脾氣，不易管束控制。傳聞他已經將近

四十歲，卻不會說話，和人說話只聽見低吟聲，黃昏時候

分，這位「阿哥」不知道從什麼時候開始就一個人霸占家中

庭院的鞦韆，面無表情，嘎吱嘎吱地搖盪，看到這情景的小

孩子都心生恐懼。後來，「阿哥」發生交通事故，遭汽車撞

死。雖然他被車撞死，卻留下永遠無解的問題——他的身

分、可依靠之處、死前是否有家可歸等。對隨時有家可歸的

小孩而言，只能以戰慄形容這種狀況。那股戰慄的恐懼感，

至今未變。觀賞奈良的畫作時，讓我沒來由地想起這件事。

根據黑田喜夫的定義，「阿兄」就是「阿兄」，不需要是

個孩子。即使外表看起來像孩子，實際上可能已是上了年紀

的成人。「阿兄」之所以會是「阿兄」，和年齡毫無關係。

「阿兄」之所以會是「阿兄」，只因為他在某個時刻離家，後

來再無家可回，總是感到飢餓，這股飢餓從來無法獲得滿

足，這是一種多麼殘酷的狀況啊！活在世上卻持續死亡。之

所以看起來年幼，是因為「阿兄」在社會當中無立足之地，

結果便表現得宛如孩童般。假使「阿哥」的無立足之地，是

來自像「阿哥」那種有著先天器官上的缺陷或障礙，那也只

是偶然顯現在外表罷了。

然而，更大的問題是和「阿兄」應該回歸的家毫無關係

的說法——來自深不見底的洞穴。這個洞穴就像是「又深又

暗的洞穴。是個我們能夠通過、超過我們本身的洞穴。洞穴

底端，恐怕可見到中世紀或近代的農奴、賣身幫傭、雜耍藝

人這些阿兄祖先，仍在匍匐掙扎7。」這是在我們日日生存

的世界當中，最底層的更底層之處。誠如黑田喜夫所言，「如

果曾一度被稱為阿兄，那就沒救了8。」當村莊內失去可藏

身的暗處，陽光照射進入家中，絲毫不放過任何角落時，在

那樣的地方馬匹被汽車輕易取代，野狗唯有馴化為家犬一

途。在這樣的世界當中變成「阿兄」，如他所說，等於是被宣

告死刑，成為不存在世上之人。所以，「阿兄」需要和世界抗爭的武器。首先需要燈光，照亮又黑又暗的洞穴，暫時確保自己的立足之地。

在奈良畫中的兒童，最初出現像我所提的「阿兄」是一九八七年繪製的《Japanese Flag》（圖22）。看似像「阿兄」的兒童，在畫中以少女之姿出現，點燃手上的太陽旗。她佇立著，只為了點亮空間，點火燃燒自己所屬並應守護的國旗。然後，火焰變成呆滯的少女，燃燒自己的右手，像是蠟燭般發亮，明確展現在《One Boy》（圖23，一九八八年）。誠如前述，這個火的象徵是延續能夠回歸的房子，但是遭到烈焰燃燒，火焰從紅色屋頂竄升，延燒到後續系列的畫作，成為一種事先的預告。一九八七年的《Untitled》（圖19），描繪房子燃燒得更為猛烈的作品，火勢延燒到房子的一旁，迅速成為獨立的火焰，占據一定的空間。背上有著天使羽翼、身穿學生制服的男孩，頭上纏繞著緞帶，看起來已經成為亡者，即「阿兄」。其實在這幅畫中，還有另一個男孩的頭顱也

圖22 《Japanese Flag》（1987）

圖23 《One Boy》（1988）

是纏著緞帶從天而降，無法得知是否已經殞命，他吐著舌頭睜著眼睛。而且，羽翼男孩的頭裡崁著一棟正在燃燒的紅色屋頂房子，火勢已經蔓延到腳步跟蹌、伸前摸索的右手上。

因此這手上的火焰，從燒到回歸的家的這條延長線上，再燒到國籍象徵的太陽旗《Japanese Flag》（圖22），最後燒到初期代表作之一《Romantic Catastrophe》（圖24，一九八八年）。

然而，手上火焰的變化，也就是部分自體燃燒、點燃飢餓闇黑的餓鬼「阿兄」，變身人子的過程並不順遂。火焰有時候像是《Sanchan with Shark "in the room"》（圖14），成為貼有太陽旗的灑水壺，有時候為輪圈（《Case of insanity》圖25，一九八六年），或是十字架（《墮落天使》圖8，一九八六年）；甚至變形成卷狀物或棒子（《悟空》圖26，一九八七年），再轉為貝殼（《Untitled》圖27，一九八八年）、雙葉（《Untitled》圖28，一九八八年；《Sorry, Just Not Big Enough》圖29，一九八八年）等，視狀況而置換為各種物品。在這些

圖24 《Romantic Catastrophe》（1988）

圖25 《Case of Insanity》（1986）

作品當中，具有無家可歸、「阿兄」感覺的年輕人，手上物品有可傷他人之物，也有和他人共享希望之物，也有會傷害自己之物；有賦予自己希望之物，在極端兩側左右搖擺不定。這種搖擺不定，出現在《送花給你吧》（圖30，一九九〇年），以宛如一張紙對摺的近距離位置，配置面對面的兩個人物；而同年繪製的《無限延伸的道路》（圖31），也是彙整為（或可能是自我的兩面對照），手中持花和刀子似乎要刺向對方。

花和刀子（仍具有對照性）的雙面性，一位少女的右手持火，左手持小刀，運用不同性質物品卻具有等價性質，形成對比，最後在《The Girl with the Knife in Her Hand》（圖32，一九九一年），變成一把小刀、集結了所有的意志。這時的小刀，同時也是花、火、雙葉、天使光圈、拐杖、棒子，具備所有的特性，成為不折不扣的一種「武器」。這些物品附身在小刀上，最後顯現的身影，便是奈良描繪的那些兒童人物畫作吧。

需要注意的是，仔細觀察就會看到這些人物的腳下，總

是圍著圓圈。腳下圍起圓圈，最早出現在一九八五年《Untitled》（圖33）站在太鼓上的少年，然後在一九八六年的系列畫作《Case of Insanity》（圖25）、《墮落天使》（圖8）、《All Alone》（圖9）當中，則成為水窪，暗示著日後的作品。這種方式等同於前述《Japansese Flag》（圖22）手持著燃燒的太陽旗，直至一九九〇年的《潘朵拉的盒子》（圖34）、《In the Dark Land》（圖35），則畫上更明確的波紋粗線，畫中人物則化為完全的異形者。在這些人物腳邊，看起來卻像是小個子也得以立足的淺灘，完全無法推測究竟是多麼「陰暗漆黑的洞穴」。因為，假如這些人物都是「阿兄」，放棄以堅強意志存活在世上，則像奈良自己上裝置《漫漫長夜》（圖36，一九九五年）般的系列畫作，在腳邊描繪「非常長、非常長的高蹺」，無法排除無止境地站立那地方的可能性。換言之，這些水窪並非他們降落的場所，而是點燃自己的手，照亮周圍，從地底的底層再底層爬出的地點。彷彿是奈良三歲記憶當中的紅色屋頂房子的圖像，正將

圖26 《悟空》（1987）

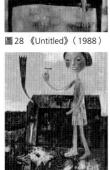

圖27 《Untitled》（1988）

圖28 《Untitled》（1988）

圖29 《Sorry, just Not Big Enough》（1988）

圖30 《送花給你吧》（1990）

圖31 《無限延伸的道路》（1990）

圖32 《The Girl with the Knife in Her Hand》（1991）

被埋沒、無法獲得任何解決之時，詩人黑田喜夫成為異鄉人，不久化為「阿兄」，在東京落後地區，環視租屋四壁，逼問著自己：「我究竟是從又深又暗的洞穴爬上來？還是仍在洞穴底層呢9？」當然，他無法得到答案。那個地方既不是答案，更不是問題，只是一個透過持續追問而形成有其意義的世界。

真是如此的話，這個形似水窪的地面洞穴，說不定能成為以往的房子的替代表象。失去野性而直立著，手持花、雙葉、火、小刀，將飢餓和絕望念頭，以立於「深深的深深的水窪」的紅色屋頂房子展現在觀者面前。在那裡，再無明確理由能夠拆開房子和狗、洞穴和人。因為那是連結肉眼看不到的冥界和眼前的現世，沒有厚度的界線（無需贅言，「阿兄」們立足的圓圈當中就是冥界）。他們偶爾會代替小刀或雙葉發言，「說話時，人的嘴巴就是一個深洞，一個又深又黑的洞穴，人說話不是吐出詞彙，而像是吐出洞穴本身10」──這段話造成的迴響，單刀直入這些無法消失的飢餓和渴望，

而且終其一生，無法輕易抹滅，拖曳著悠長的餘韻，停留在無人的黑暗處，然後在難以預測的局面中，突然露臉發出聲響，驚嚇到自己。如同奈良在畫中使用的詞彙，那裡寫著：「FUCK」。

（椹木野衣・藝術評論家）

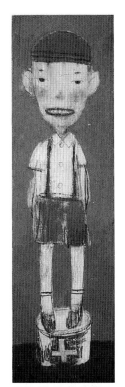

圖33 《Untitled》（1985）

圖34 《潘朵拉的盒子》
（1990）

圖35 《In the Dark Land》
（1991）

圖36 《漫漫長夜》
（1995）

1 黑田喜夫《燃燒的麒麟　黑田喜夫詩文撰》中〈瀕死的飢餓──阿兄的系譜〉，共和國，二○一六年，二四八頁，文字頓點為筆者所加。

2 編註：畫家。出生於東京，八歲時，一家人為避戰火移居北海道。

3 編註：廣播部門大獎。

4 編註：奇美拉在希臘神話中是獅頭羊身蛇尾的噴火怪物。這個字成為生物學的術語「嵌合體」，意指來自不同個體的生物分子、細胞或組織結合成為一個生物體。

5 編註：洲之內徹（1913-1987）為美術評論家、小說家、畫商。著有美術散文集《異想天開美術館》，此處引用自《異想天開美術館》系列第二集《想要回歸的風景》。

6 同註1。二二一至二二三頁。

7 同註1。二三八頁。

8 同註1。二二三頁。

9 同註1。二二七頁。

10 同註1。二二三頁。

奈良美智與青森

高橋重美

大大的頭部、利眼瞪視的女孩，背襯著韻味豐富的單色背景。奈良美智筆下這種獨特風格，誕生於一九八八年起約十二年旅居德國期間。赴德數年之內蘊釀出此種風格之轉機，奈良在其自傳隨筆中如此回顧：

來到生活充滿了不安的異國，很明顯讓我的畫起了變化。在日本，我也畫「小孩」、「動物」等的主題，雖然主題依然不變，以前我會在背景畫上風景等，想說明或傳達某些訊息給看畫的人，但來到德國之後，我已經不再管「是被誰觀看一事」，我無法再畫對自己不重要的東西。也就是說，畫裡的背景全被我塗為平面，只有「小孩」或「動物」被突顯出來。那些「小孩」或「動物」變成自己的自畫像，不再去處理有說明意涵的背景，或許是因為從已住習慣的日本離開，那個地方給自己的束縛被解放開來

的關係。這就是為什麼我的畫不但不是針對他人，反而是面向自己內心所畫的。不是我希望了解自己在他人眼中的形象，而是自己反問自己後所產生的畫 1。

「探問自己」，這種深刻的自我省思始於初期住在杜塞道夫公寓那閣樓房間的獨處時光。這段內省時間中，掠過奈良心中的是他在青森的少年時期。同一本隨筆，奈良先是描寫了生活在有語言障礙異國的困難，接著他如此說道：

這樣的學生生活讓我想起在青森度過的少年時代。總是一個人埋首於圖畫中，將畫拿給別人看藉以確認自己存在意義的孩提時代。（中略）我隱約察覺「對我而言，這或許正是自己繪畫的原點吧！」此外，層層低雲覆蓋的寒夜……在德國冬天仰望的天空，簡直和青森的天空

後來奈良誕生之地。

隸屬第八師團的許多設施集中在弘前市南郊一帶，這裡便是

俄戰爭的表現為其贏得「最強師團」、「國寶師團」等稱號。

山難事件而廣為人知的步兵第五連隊和第三一連隊[4]，在日

陸軍在北寒之地的主力戰隊，旗下擁有以八甲田山雪中行軍

駐紮，開始以「軍都」新面貌重拾活力[3]。第八師團是帝國

的經濟也一路衰退，不過由於一八九八年陸軍第八師團在此

成的繁華街區，廢藩置縣後政治中心轉移至青森市，弘前市

江戶時代的弘前市曾是「城下町」——圍繞著領主居城形

了約十八年。

五百五十公里的青森縣弘前市，直到高中畢業，在那裡生活

一九五九年十二月五日，奈良美智誕生於東京往北約

代？還有，那又是個什麼樣的地方？

那麼，在誕生故鄉青森的少年時代，又是什麼樣的時

個藝術家延續至今一貫不變的表現核心吧。

年時代記憶而開創出獨特的風格，這或許可說是奈良美智這

如果說離鄉已經十多年後，因為重新發現遙遠故鄉的少

了險些遺忘的價值觀[2]。

一模一樣。看來我是在一個意想不到的地方，再度發現

這個地區在「昭和大合併」[5]之後被併入弘前市，在此以

前該聚落稱為「千年村」，土地多半是丘陵和原野，這片廣大

土地被利用來興建野砲兵第八連隊的軍舍、倉庫、砲舍、馬

廄，以及軍服倉庫和衛戍監獄這座軍人監獄等等。第二次世

界大戰戰敗後，力圖以「學都」姿態重建的弘前市，將大半

兵營和軍方設施轉作為教育設施，奈良曾經就讀的弘前市立

文京小學和弘前市市立第三中學也包含在其中。

在這些學校度過的時間中，奈良處處感受到軍都弘前留

下的殘影。

我上的小學和中學校舍也是舊日本軍用過的軍舍，天

花板高得出奇，聽說教室地板上的洞是彈孔。小學時我

也在軍用設施裡玩過，那些地方瀰漫著一股沉重陰鬱的

氣息，在我看來，就像是因為塑膠玩具開始流行而漸漸

消失的馬口鐵玩具一樣，顯得陳舊落伍。每一戶人家都

有在戰爭中喪生、身穿軍服的年輕人遺照，即使年紀還

小，我也能感受到那種「發生過悲哀往事」的氣氛[6]。

奈良生長的家就在距離這些教育設施林立的大道約五百

公尺、一處有零星民家的小山丘上（圖1）。

宛如童話世界般獨自悄然立於原野中的老家形象，是奈

169

良腦中頻頻憶起的年少風景。早在他初期的作品就已經再三出現以此為藍本的三角形屋頂獨棟房屋。一九八九年的圖畫《家》（圖2），在註記了「畫家」「雕刻家」等文字、看似本人自畫像的人物頭上，描繪了宛如人物腦中浮現的紅色三角形屋頂房子跟樹木的風景。

道路還沒鋪上柏油，放眼周圍是大片原野，在這樣的環境中奈良與自然的關係極為親密。冬日夜空下「無聲無息飄落下來的雪片」打在整張臉上，春天騎著自行車「避開積水裡從冬眠醒來的青蛙剛產下的卵」，奔馳在「還留著殘雪的原野上」，望著「堆滿夏季天空的積雨雲」前往附近游泳池[7]。

其中在奈良記憶中特別留下深刻印象的，是雪地的風景。「窗戶照進來的光比平時更亮、更安靜，我察覺到某種不同的氣息，拉開紙門一看，房子周圍已經是整片雪白[8]」。奈良如此形容下了初雪的清晨。一夜之間為世界換上新裝的初雪清晨，只要是住在雪國的人對於這種感動想必都有切身共鳴。包圍在寂靜和寒氣中，眼前這雪白無瑕的光景，喚起了心中近似「神聖」的驚訝與亢奮。

誠如本文開頭引用的奈良文字，八〇年代奈良以粗獷筆觸描繪下記憶和衝動的片段象徵，繪畫中充滿多樣色彩以及複雜的樣貌，而赴德後逐漸轉變為僅萃取精華的簡單結構。奈良以帶有微妙韻味的單一色彩覆蓋畫布這種「基底」時，

圖2 《家》，青森縣立美術館館藏

圖1 《60年代，托兒所到小學四年級左右的記憶地圖。》，出自《小星星通信》

或許正反映出他對雪原自然之美的強烈記憶，無論再猥雜的景色都能覆上白色，打造出異世界。

然而，老家周圍這堪稱奈良心中原風景的環境，也隨著時間流動確確實實發生了變化。

當時都是草原和農田的地方，七〇年過後，全都變成了住宅用地。無法再穿越舊時的原野到學校去，道路也漸漸鋪上柏油。青鱂魚游泳的小河川變成了U字形的水泥溝。小水池被填平了，不知什麼時候連大眾澡堂都不見了。小小的木造車站也被改建，隔壁還蓋了超級市場 9 。

始於一九五五（昭和三〇）年的高度經濟成長，在奈良滿六歲的一九六五（昭和四〇）年這十年之間，讓弘前市第一級產業和第三級產業的從事人口比例逆轉。代替面對面銷售的零售商店而出現的超級市場，確實也在此時期迅速於市區內普及。奈良提到的「超級市場」應該是昭和三〇年代在市內開了六間店舖，展店氣勢最旺的「主婦之店」。除此之外也積極吸引「日果威士忌」和「明治乳業」等全國規模的企業工廠進駐。而另一方面農村地區則以「離鄉工作」和「集團就職」的形式，人口大規模往有大量勞動力需求的都市外流，開始出現地方人口流失的問題。

這種高度經濟成長時代特有的生活環境，對於奈良藝術家資質的萌芽也有幫助。「鑰匙兒童」是當時的流行語，指雙親都有工作的家庭，拿鑰匙自己開門回家的孩子。雙親都在工作，比年長哥哥更早回家的奈良狀況就很類似。從學校回家後的獨處時間，奈良的玩伴就是身邊的繪本和漫畫中的角色、玩具、玩偶，偶爾還有家裡養的貓跟附近的狗、羊等等 10 。擅長畫畫的奈良，開始不斷將他透過跟這些沒有聲音或不會說話的夥伴之間往來而逐漸膨脹的想像世界，畫在傳單的背面等紙張上。

剛開始在德國生活不久，杜塞道夫公寓閣樓房間裡那段孤獨的時間，跟幼時一個人的時間非常相似。因此，兒時跟世間萬物初次接觸的感覺在心中鮮明地甦醒 11 。也正因為如此，透過重拾幼年時期感性而出現在畫布上的這些「『兒童』或『動物』」的姿態，才會有著不見手指的手腳、身穿宛如塑膠製塊狀般傘形開展的裙子、幽默、眼睛渾圓，這些形象在造形上，跟小小奈良獨處時可能成為他談天對象的各種物件，例如填充布偶、玩偶等極其類似，或許也不是偶然。而孩子身邊可能出現的各種小物件，不僅存在奈良的記憶，現在也實際存在他創造的場域，從二〇〇〇年代他積極運用廢材創作的小屋裝置藝術也可略窺一二。在那些模仿自己工作室的小屋空間內部，偶爾可以看到跟圖畫或立體作品具備同

等存在感，如具有強烈親和性的角色公仔或填充娃娃等玩具，或是釘在牆上的音樂家、電影明星照片等並列展示（圖3）。

在奈良寫下的文字中也可以發現暗示他在獨自創作時會與身邊物件交流的表現。收錄於作品集《深深的水窪》的詩作〈暴風雨的夜〉[12] 裡他說道：「那些令人懷念的玩具軍隊和填充玩偶，我是否再也無法偷走他們的夢了呢？」他將重新找回幼時夢想的希望，寄託在「玩具軍隊和填充玩偶」身上。另外，他為二○一二年在橫濱美術館舉辦的大規模個展「有點像你、有點像我」所寫的創作自述[13]，先提及作品脫離自己之手、對「觀者」開放的不安和覺悟後，以下面這句話作結，「唯有貼在牆上海報裡的英雄們，還有排列在架子上過時的玩偶們，才會知道我與他們那些緊密交流」。「他們」也就是指作品中描繪的對象，唯一目擊、並且理解這些描繪對象跟作者之間「緊密交流」的，便是「貼在牆上海報裡的英雄們，還有排列在架子上過時的玩偶們」。

孩提時人人都曾經在自己的精神世界裡發揮想像力，將眼前看到的玩偶、有時可能是動物，視為跟人類一樣可溝通的對象，而奈良很可能在漫長而深沉的孤獨時光中，鍛鍊起極豐富的想像力。關於這種想像力，過去往往傾向以精神分

圖3 《New Seoul house》（2006–2008 年）內的展示，青森縣立美術館，2012 年

析式的觀點來討論，將其視為在人類尚未發展完全的兒童階段特有之特徵。然而，有些人會為了供奉珍愛玩偶興建「玩偶寺」，有人則為了祭祀捕獲的魚或動物而立起「鰻塚」、「鯨塚」等等，對人類以外的事物也能看見靈魂的文化，對這些人而言，這種想像力絕非僅限於兒童。特別在奈良出生的津輕地方，至今依然有將一對木偶視為神體的「白神」信仰[14]，以及為了冥婚而擺設奉納玩偶的「川倉賽河畔地藏尊」（五所川原市金木町）這類靈場，皆是當地人心靈的寄託。

一九六五年的日本正處於高度經濟成長時期，哲學家內山節發現，以這一年為界，過去村中經常提起的「被狐狸迷住了」這類話題，自此不再出現，他認為當時日本人傳統上繼承的精神世界、自然與人類的溝通方式，出現了重大的改變[15]。一九六五年之前，也就是日本人還會被狐狸迷住的時代，人們「可以感受到被自然環繞、被共同體環抱而存在的自己」，同時也透過村中舉辦的生老病死各種儀式和歲時節慶等地區文化，活在一個自然與自然眾神、死者、還有村民間緊密連結的「共同體的生命世界」中。然而在高度經濟成長期中出現了經濟價值的追求、對科學的盲信等，帶來日本人在自然觀和生死觀等精神世界上的變化，同時，自然本身也發生了變化，使得生活在只能透過知性理解世界的人，漸漸將過去延續在「生命世界」中的歷史、人會被狐狸迷住的歷史，認為是「看不見的歷史」。

在創造的歷程中，奈良經常試圖回歸到一九六五年前後約十年左右那個時代的記憶。那剛好是內山節所謂與豐富自然和傳統共同體價值觀同在的「生命世界」，和最後導致「生命世界」衰弱的高度經濟成長時期，這兩波浪潮相疊的時代。在這種時代度過年幼時期的奈良，一方面活在仍然健在的「生命世界」中，與周圍的自然、附近的羊或貓等自然界生物，甚至玩具這類無機物體有著精神上的聯繫，維持著和這個世界的接觸；另一方面又有著高度經濟成長下的產物「鑰匙兒童」這種身分，算是活在相當特殊的環境中吧！

奈良本身目睹了這段衰亡的過程，如今，他過去接觸過的「生命世界」也幾乎沒有在故鄉留下片影。二○一五年與攝影師石川直樹共同舉辦的「前往更北方」展覽中，奈良展示了前一年他與石川直樹一同從青森經北海道遠赴俄羅斯庫頁島這趟旅行拍下的照片（圖4）。東日本大地震之後，他開始從許多層面思考自己的故里「東北」這個地方，思考過程中有幾件事勾起他的興趣，成為促成這趟旅行的機緣。一是他從母親口中得知，外公曾經遠赴庫頁島和千島列島挖礦營生；以及有位中學同學年的女同學，身上有阿伊努民族的血統。這些證明了此地曾經與「北方」有過交流的事實，可說是一片土地埋藏在「弘前」這個近代地名之下，沉睡於厚薄

極為不平均的歷史分層中之記憶片段。而奈良透過這一趟「前往更北方」探尋故鄉歷史分層的旅行，似乎企圖想接近那個失去的「生命世界」。

一個社會如果保留了奈良所追求的「生命世界」，在國民國家的形成以及維持過程中，向來被視為「落伍的社會」，當我們思考到奈良作品一貫對「弱者」的共鳴，這一點具有極重要的意義。「這（大地震）發生在東北，幸好在那邊[16]過去（當時）政府部會首長級人物之所以有這番言論，是因為在國民國家強調以國家利益為優先的邏輯中，往往認為「那邊」，也就是東北這個「周邊」地區，向來被歸類為可以要求其付出犧牲的地方。而在背後支撐這種結構的，則是位處「中心」的人長久以來對東北的歧視意識，以及深植於東北人心中自認為「落後」的自我認識。

當我用自己的感覺作畫，把自己置換為「弱小的存在」時，就會出現很多個自己。比方說被鏈條綁著的狗，也是其中一個自己。還有活在戰火中、隨時可能面對死亡的孩子，連肚子都填不飽的遊民，這些都會跟我自己身上某些地方有所重疊[17]。

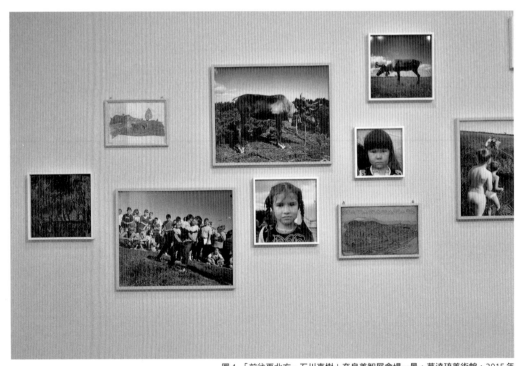

圖4 「前往更北方」石川直樹＋奈良美智展會場一景，華達琉美術館，2015 年

奈良在一九九〇年代的訪談，留下了上面這段話。將自己視為「弱小的存在」這種想法，與他生於在日本這個國家中被定位為「周邊」之地的事實，想必不會完全無關。中央與地方勢力明顯不對稱，讓東北人產生根深柢固的自卑感，或許也是因為這樣，才讓奈良的視線自然而然地朝向那些虛弱的、遭背棄的、被犧牲的存在身上。是否有人也像我一樣，在奈良筆下那些怒目瞪視女孩們隱含的憤怒中，聽見許多被強權威逼低頭的人發出的無聲之聲呢？

東日本大地震發生後，奈良在部落格上這麼寫道：「震災後過了五個月，但我自己面對內心的方法可以說一點也沒有變化。或許我筆下向來都是起身振作的畫[18]。」我對此也深有同感。

（高橋重美・學藝員）

1 註：奈良美智《小星星通信》（大塊出版），二〇〇四年，六十頁。

2 註：同前註，五十四頁。

3 註：由此接續下文關於弘前市現代史的敘述主要參考下列書籍：「新編弘前市史」編纂委員會編／市尾俊哉監修《新編弘前市史 通史篇 五（現代、當代 二）》弘前市企畫部企畫課，二〇〇五年，山上笙介著《故鄉的軌跡 弘前 二）》津輕書房，一九八一年。

4 編註：一九〇二年一月發生於青森縣八甲田山的山難事件。當時的日本帝國陸軍第八師團為了提升軍隊在寒冷地區的作戰能力進行軍事訓練，其中包括第五聯隊由青森縣青森市出發前往八甲田山的田代新湯，預計兩天一夜；第三一聯隊從弘前出發，預計十二天。第五聯隊雪中行軍途中遇難，二百一十名人員中一百九十九人死亡，是日本的冬季軍事訓練史上最多死傷者的事故，也是近代史上最大規模的山難事故。

5 編註：日本戰後於一九五三年制定「町村合併促進法」，一九五六年展開大規模的市町村合併，至一九六一年期間，日本的市町村數從九千八百九十五減少約三分之一的三千四百七十二。

6 註：《特別專訪 當代美術家 奈良美智》《THE BIG ISSUE JAPAN》二七〇號，二〇一五年九月，三頁。

7 註：「 」內為《小星星通信》（同註1），十二頁中的奈良自述。另外，過去奈良提及對青森的印象時也曾說道：「如果到了冬天，眼前就是一切都被覆蓋的雪白」（《奈良美智——如同一般人平靜地生活》，《美術手帖》一九九五年七月號，三十四頁。）

8 註：二〇一七年五月八日筆者訪談中的自述。

9 註：同註1，十三頁。

10 註：兒島彌生企劃，《特集 奈良美智四〇年的旅行筆記》，《美術手帖》二〇〇〇年七月號，八十八頁。

11 註：奈良美智＋吉本隆明〈「開啟」世界之窗的表現〉，《Eureka》二〇〇一年十月號，一八二頁。

12 註：奈良美智《深深的水窪》，角川書店，一九九七年。該書由奈良作品以及他過去十年的日記中摘選的文章所構成。本文引用的詩首次刊載於「諷刺的幻想」展，宮城縣美術館。

13 註：奈良美智〔作〕，監修《奈良美智：有點像你，有點像我》Foil出版社，二〇一二年，六頁。

14 編註：日本東北地區的信仰。將桑木或竹棒穿上衣服做成男女一對的人偶，被視為是家裡的守護神。

15 註：內山節《日本人為何不再被狐狸迷住》（講談社現代新書），二〇一七年。

16 註：二〇一七年四月二十五日，當時擔任復興大臣的今村雅弘在東京都內某場宴會上的發言。（ ）內為筆者補充。

17 註：〈Artist Interview 奈良美智 以心傳心的藝術〉，《美術手帖》一九九八年四月號，一三四頁。

18 《NARA LIFE 奈良美智的日日》Foil出版社，二〇一二年，一六〇頁。

在奈良美智展開展之前

——美術館學藝員座談會

藏屋美香（東京國立近代美術館）
木村繪理子（橫濱美術館）
高橋重美（青森縣立美術館）
富澤治子（熊本市現代美術館）

（左起高橋氏、藏屋氏、木村氏、富澤氏）

—— 今天邀集到以往曾經負責奈良美智展覽的學藝員，齊聚一堂。

想必各位絞盡腦汁，煞費苦心，設法將奈良美智的作品以最佳狀態呈現在觀者面前。例如，二〇一二年舉辦的巡迴展「有點像你，有點像我」，隨著會場的轉換，展場的陳列方式也隨之改變，讓觀看的方式也有相當大的不同。

我想這是各位汲取創作人的意圖，並考量當地狀況和參觀者而構成的展示；首先請教各位這個部分。

「有點像你，有點像我」開展之前

木村 橫濱美術館「有點像你，有點像我」展（二〇一二年七月十四日至九月二十三日），因為打算全部都以新作品

我」展（二〇一二年七月十四日至九月二十三日），因為打算全部都以新作品構成，從完全沒有作品開始打造。最初約在二〇〇六年，美術館向奈良先生提案舉辦第二次個展，那是奈良先生和graf的合作在青森的「A to Z」展集大成之後的事情。經過和graf的合作，我們希望看到奈良先生在回歸一個人之後所製作的新作品，於是在二〇〇八年，提議在橫濱再次辦展，而展開計畫。

對奈良先生而言，二〇〇一年在橫濱美術館的展覽，是首次在日本公立美術館舉辦的大型個展（I DON'T MIND, IF YOU FORGET ME），二〇〇一年八月十一日至十月十四日），然後展開巡迴（芦屋市美術博物館、廣島市現代美術館、北海道立旭川美術館、吉井酒造煉瓦倉庫），迅速提升了奈良先生在日

本國內的知名度。不過，對於在橫濱美術館舉辦全新作品個展，奈良先生回應「無法馬上實現」，反而提出建議，想要重新集結在二〇〇一年之後製作、散落世界各地的作品，舉行回顧自己創作的展覽。不過，我們仍不放棄，希望他現在就舉辦全新作品展，回顧展可等日後再行策劃，得到的回答仍是「現在無法馬上實現」，就這樣來來回回談論了一陣子。

偶爾，奈良先生到橫濱時，我們在咖啡廳聊著近況，詢問「最近都創作什麼樣的作品呢？」或是聽說他參加亞太當代藝術三年展（APT），我們時時關心他的活動近況。終於在二〇〇九年，他表示「或許能以全新作品辦展」。既

然如此，當然考慮採取巡迴展的形式，再加上奈良先生表示青森縣立美術館邀請舉辦個展，提議可以合作舉辦巡迴展，剛好在翌年高橋重美從青森縣立美術館來到橫濱美術館，進行為期二個月的研修，所以順利談攏計畫。後來，熊本市立現代美術館得知消息，也表示想加入巡迴展。

二〇一〇年，巡迴展體制建立之後，預計在二年後的二〇一二年開展，然而計畫卻難產不順。奈良先生也大約有一年多的時間無法正式投入創作，大家正在思索應該如何是好時，發生了東日本大地震。

對奈良先生而言，東日本大地震是個重大事件，不僅影響實際生活，因為他的老家在青森，當然東北地區是他熟悉的土地。包括核能問題，他的精神心思已與之前考量展覽計畫時的狀態大不相同，於是所有構想重新歸零。

這時奈良先生前往以前就邀請他去的愛知縣立藝術大學，開始著手製作銅像。對奈良先生而言，銅像製作是全新的挑戰，我們也都從未見過，抱著肯定會是令人感興趣的作品的期待。不過，銅像製作所費時，必須耐心等待。

後來開始創作的繪畫也是如此。而我們的首要工作就是打造讓奈良先生能夠專注創作的環境。作品幾乎在最後一刻才完成，最後一件作品在搬進展間幾週前才大功告成。那時候，每天內心七上八下，坐立難安。不過，奈良先生十分懂得在絕妙的時刻，寄送製作途中或即將完成的照片，附上「現在正在製作這樣作品」、「昨天畫了這些」等訊息，讓我們看了之後，覺得「啊，太好了，有進度」，而放下心中大石。

展覽的構成方式

木村　震災之後，奈良先生重回創作原點，相必他曾深思過創作藝術作品究竟為何、藝術家是什麼樣的存在、將作品發表於世究竟有什麼意義等這些問題。所以，橫濱會場的展示特徵，在於明確展現人類製作物品（作品）究竟為何。最初是雕塑展間，銅像始於運用雙手將黏土塑形，完全不同於繪畫需要畫筆等工具，雖然實際上仍然需要各種工具，原則上是靠人的雙手，打造出不改變本質、具有物理性和三度空間的造形，是一種最原始的創作活動。所以在展示上，採用的方式，希望能夠充分傳達出能量從地面湧現。下一個展間，則像是奈良先生靈感來源的工作室中，有著各種裝飾和素描。以及在震災之後，奈良先生最早完成的一件作品（tableau）[1]。所以，觀者首先經過畫室風格的空間，宛如在偷窺奈良先生的腦中世界，了解奈良先生從這裡重返繪畫創作；然後在最後一個展間，面對三件大型繪畫，以及其他繪畫、素描、看板畫等。這個展示方式呈現了震災之後，奈良先生創作過程的時間軌跡，是一種自然而然形成的最原始展示型態。

在討論展示順序時，展場平面布置圖是由奈良先生決定。不過，藍色或黃色的牆壁顏色、大型作品的配置等，則是在每次見面討論的過程中慢慢確定下來的。最後作品配置雖然還是在現場才確定，不過，他在現場的決斷很迅速。

藏屋　關於布展，我有相同的印象。因

為他曾在腦中事先構思，所以到了現場布展時，就能當場想出、當下決定。

木村　針對那個空間，自己的作品將以哪種呈現方式，他心中早已有底。我想即使是首度面對的空間，他也懂得如何處理。

藏屋　針對這一部分，等會兒希望和各位更深入討論，對奈良先生而言，這種能力，和打造具有本質性故事、或該說是奈良式空間這項課題，我覺得有著密不可分的關係。

木村　在橫濱已經是第二次個展，他很熟悉這座空間，所以更容易處理。

藏屋　不過，橫濱的會場有點難度呢。中途還會經過大廳，所以心情會有被打斷的感覺。

木村　的確沒錯。每一位藝術家都會不厭其煩地前來探察，掌握空間之後，才開始規劃展場。奈良先生已經不只是第二次了，因為在第一次個展時，他在這裡進行為期超過一個月以上的現場製作，二〇〇四年也邀請他參加聯展 2，所以才會那麼熟悉。

青森縣立美術館的巡迴展

—— 繼橫濱美術館之後，巡迴到青森縣立美術館（二〇一二年十月六日至二〇一三年一月十四日）

高橋　青森的美術館收藏了奈良先生初期至今的作品，當需要舉辦新作展時，最重要的任務就是順利串聯館方累積的藏品。另一點是在橫濱和熊本的會場當中，劃分出雕塑展間和繪畫展間。在參觀橫濱的展覽之後，我想要將雕塑和繪畫置於同一空間展示。我希望透過立體與平面之間的穿插展示，凸顯出其中的訊息，所以刻意在同一展間混合雕塑和畫作。

奈良先生在青森縣立美術館的常設展，已經持續多年，我從來沒有自己全權負責展間的陳列，幾乎都是由奈良本人決定展示的方式，連換展時也是如此。不過，偏偏在這次，他反而請我「先試著提案看看」。

對於這間美術館的特性，自己已經參與將近十年，逐漸熟悉認識，我想奈良先生希望請熟悉的人先規劃草案吧。

高橋　經過一番深思、規劃之後，我交給奈良先生過目。結果他還是修改了（笑），不過有些和我所構思的部分相通，也有大幅改變的部分，有點像是在奈良先生的布展作業現場，確認自己的答案是否正確。不過，看來他似乎也同意我將繪畫和雕刻同置一室的想法。他應該覺得這美術館的空間適合這種方式吧。

藏屋　具體來說哪些部分奈良先生OK？哪些部分被他修改了呢？

高橋　請看這張（圖1），就可得知哪些有所修改。地下二樓的展間最深處，最大的展間「白立方」，我的提案是並列五幅繪畫作品，奈良先生只排列了三幅。一面牆只掛一幅作品。這面牆寬度將近二十公尺，我完全沒有想到只掛一幅作品的展示方式。所以，必須移動原本預定在這間展示的畫作，其他展間當然隨之改變，這應該是最大的改變吧。

藏屋　因為我想知道剛才提到奈良先生在空間當中的布置方式，如何運用在青森展，所以才追問細節。

高橋　青森美術館的空間，天花板高

圖1　青森縣立美術館的會場展示平面圖

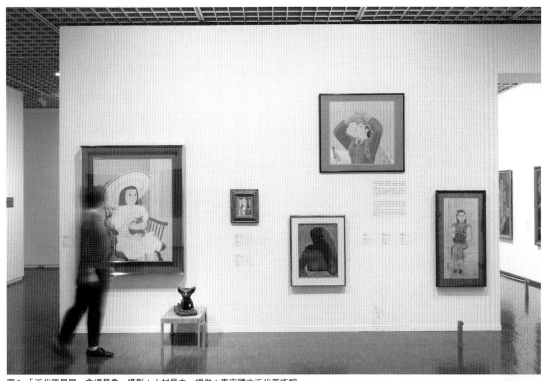

圖2 「近代風景展」會場景象。攝影：大村昌之。提供：東京國立近代美術館

度、牆壁顏色各有不同，其實會感覺沒有太多選擇。素描掛在天花板挑高的空間，會顯得不起眼，小屋的裝置作品想單獨規劃在小型展間，也沒有太多選擇。對於這些現實條件，我想他都能了解並且接受，才會採用我的想法吧。

藏屋 不好意思，雖然現在正在討論青森會場，我想先談談自己的一項小型企畫。

去年，我負責策展，請奈良先生挑選東京國立近代美術館藏品，在會場進行展示，並附加解說，是一場小型的展覽會（「奈良美智精選的MOMAT藏品展近代風景──隨著人與景色」，二〇一六年五月二十四日至十一月十三日）（圖2）。這項企畫核心就是作品的挑選，然後加以「排列」展示。布展作業進行了兩天，當時，我從旁觀察奈良先生的作業情形，實際感受到他的腦中已經建立了明確的基本想法，然後再加上現場的判斷，最後構想就在空間當中逐漸成形、實現。

例如，以展間來看，跟隨著展間的順序，一個故事能夠因此成立。再更微

觀地一件一件作品來看，相鄰的作品之間就能產生訊息；或是這件作品的顏色，和擺在對牆的作品顏色有所連結，他考慮非常周詳。他在進行考量時，並不是以每個展間、每件作品為單位，而是透過各種層次的相關性，編織成網，再決定各自所在的位置。這張關係網早已在他的腦中成形，所以在實際布展時，才能夠那麼流暢迅速吧。

至於要說具體上有著什麼樣的故事，例如像橫濱展覽，是敘述自己在震災後，重啟創作的自我經驗；後來在豐田市美術館的個展（「for better or worse」，二〇一七年七月十五日至九月二十四日），聽說他首次將CD、玩偶等收藏放到作品當中，展現這些收藏對自己的影響等，在各種場合都有故事可說。

「近代風景」展覽時，我最初猜想他可能會隨機挑選喜愛的創作人或作品，後來逐漸發現其中含有他關注的議題，例如裸體、戰爭等。而且，雖然裸體和戰爭等主題各掛在不同的牆面上，在二面牆之間，其實透過一件作品產生連結。在現場布展時，關聯網不斷地擴增。最後，他再加入幾幅自己的素描，重點加強網眼之間的連結性。例如在聽障畫家松本竣介[3]自畫像的旁邊，擺上彈吉他女孩的素描。雖然奈良先生沒有任何的口頭說明，相信他必定有其擺放的理由。

富澤　聽了藏屋小姐的敘述，我想起在本館（熊本市現代美術館）會場的作品排列，例如在ㄈ字型牆面上，左、右和中間牆面的作品，我們透過巧妙的設計，讓視線是往右方觀賞，或是透過手指方向，串聯起觀賞順序。或許有人認為都是同一位畫家的作品，毫不在意；不過，可以促成展場的動線和步調，非常有趣。

藏屋　基本上，奈良先生深具分析色彩形狀形式主義的能力。例如，在「近代風景」中，鳳蝶漂浮在半空中的作品（熊谷守一《鬼百合與鳳蝶》，一九五九年），他毫不猶豫地掛在牆壁高處。而狗站在地面低處的作品（須田國太郎《犬》，一九五〇年），則擺在靠近地板的位置。他不僅能夠解讀作品之間相關的主題和時代性，更能立刻判斷畫面中的色彩形狀、重力方向性等，迅速展開布展作業。

其實前來美術館參觀的民眾，畢竟不是專家，很少有以專業眼光參觀欣賞。通常主要是掌握作品主題、名稱、作品內容意義，很少能夠再進而觀察顏色和形狀，以及兩者組合所呈現的意義。特別是奈良先生作品描寫的主題和語言具有強烈的訊息，更容易讓人忽視支撐作品整體的形式，也就是顏色和形狀的結構。然而，對這種形式要素的高度分析能力，已經成為連接奈良美智各件作品，以及在展覽時的顏色形狀之間、作品之間、展間之間的基礎。如果能夠了解這點，相信可以加深看展時的樂趣。

熊本市現代美術館的展覽

——　展覽最後巡迴到熊本市現代美術館（二〇一三年一月二十六日至四月十四日）。

富澤　奈良先生的展覽，包括聯展，我只有參與過「有點像你，有點像我」

展。因此，記憶非常深刻，應該說是自己深受影響的展覽。

雖然在本館年鑑已經進行回顧整理，不過，現在重看當時的展場情況，深深覺得很少見到如此美麗的會場。館內的學藝員通常需要看管（作品）三個月左右，但是，能夠確實體驗布展，真的是難得的經驗。雖然已經過了五年，當時在布展時，能以奈良先生的會場架構為基準，自己思考應該如何設計，身為館方學藝員，我只覺得自己得到一個大幅成長的機會。

年鑑也刊載了奈良先生的藝術家談話，重讀之後，想起這次展覽的作品全部都是新作，而且是在東日本大地震發生二、三個月之後才創作的作品。在他的談話當中，一半以上的篇幅都是談他如何創作，以及他個人的體驗。

又發現，在去年（二〇一六年）四月發生的熊本地震，和自己當時的感受有相當大的重疊。

本館很幸運沒有遭受太大損害，不過仍有許多需要修繕的地方，例如倉庫裡的物品都倒塌了，所以地震之後，先

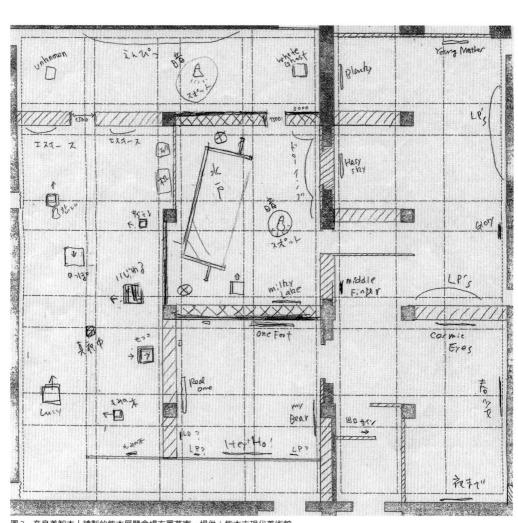

圖3　奈良美智本人繪製的熊本展覽會場布置草案。提供：熊本市現代美術館

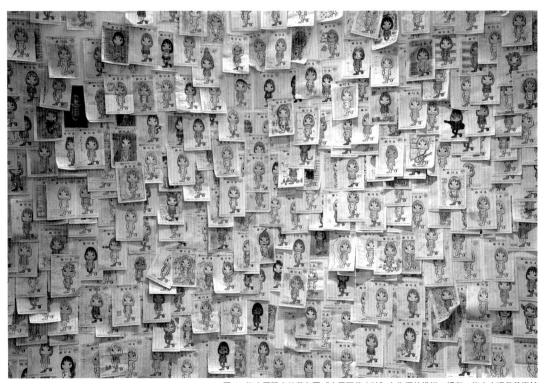

圖4　熊本展限定的著色圖《夜露死苦女孩》布告欄的模樣。提供：熊本市現代美術館

從小型損害物品著手修理。當奈良先生談到震災後的創作活動時，我立刻聯想到自己的工作。例如地震剛發生之後不久的情形，忙著收拾災後亂象，既麻煩又累人，很快就疲憊不堪。即使如此，奈良先生卻努力振奮精神，慢慢砥礪自己投入創作。他率真談論的模樣，不禁回想起本館在地震災害之後，重啟館內營運，這一年來，我們不斷思考應該以哪種方式迎接參觀民眾，民眾又是抱著哪種心情前來參觀。現在回想起來，那時的心情，很容易和他講座的內容產生共鳴。

重新咀嚼吸收他的講座內容，再欣賞「有點像你，有點像我」展的作品，對於深具欲言又止特色的銅像作品，更能加深理解。雖然不太可能實現，但是如果能夠在熊本再次舉辦相同的展覽，想必可以獲得更多不同的感受。

我個人覺得在豐田市美術館的展覽，更能深入了解東日本大地震時，受災嚴重的民眾心情，以及他嘗試了解受災民眾的想法，所以我非常期待這場新展覽。他也在講座時，多次譬喻「在這

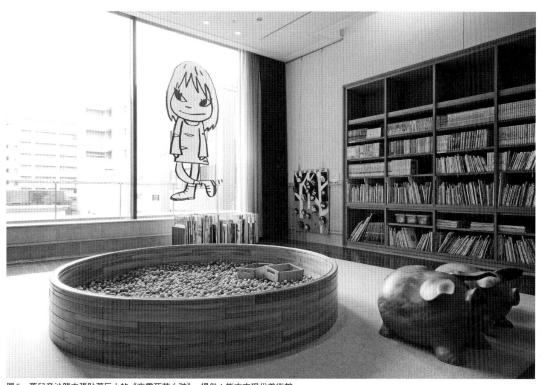

圖5　舊兒童沙龍中張貼著巨大的《夜露死苦女孩》。提供：熊本市現代美術館
＊兒童沙龍已經搬遷，和其他區域合併。現在這個空間稱為藝術天空畫廊。

片土地唱完第二首、第三首的歌曲之後，再到下一個地方唱第四首歌曲。」

所以，在這裡一定能夠更深入體驗這種連續的想法。今天我代表熊本來這，就是希望大家知道這件事情。

開始準備熊本會場的布置時，奈良先生希望能夠做些橫濱沒做到的方式，令我印象深刻。他先來熊本勘查會場，直接坐在地板上畫起會場圖，然後就返回飯店（笑）。我以為在晚飯前，他會外出四處逛逛，但聽說他那五個小時左右都專心一意地描繪會場圖。會場布置幾乎就是按照這張（圖3），作品大致依創作順序，第一展區當然有展示雕塑作品，然後就是他在東日本大地震、內心深受衝擊之後，依照作品創作順序排列在會場。

雖然他在震災之後不久，在有「水戶房間」之稱的水戶藝術館現代美術畫廊3，展出展間式裝置作品4，但對於震災後的熊本人而言，這是一間相當能夠觸動情緒的展間，擺滿了小型物品，重現營造出一個內向、個人的空間，感受到他在沉澱鎮靜自己之後，積極展開

創作。因此，參觀動線是由小型作品逐漸轉為大型作品，最後是體重約六十公斤的女孩作品《體重計少女》。這是奈良先生完整歸納這一年來自己的心情。

現在仔細想想，應該怎麼說呢，雖然不能說是胎內巡禮儀式[5]，但感覺很接近。所以，會場整體照明偏暗，不過最後會有重見光明的感覺。

——青森會場也是具有巡禮印象的會場布置。

高橋 沒錯，整座空間像是地下墓穴（catacombe），如同教堂般深沉厚實的空間，所以在昏暗當中沿路參觀作品，近似於朝聖巡禮的體驗。隨著會場的建築結構，必須穿過通道，才能抵達下一展間，觀者從這一頭展間懷抱著滿心的期待，漫步走向下一展間。我想這也是奈良先生追求的理想方式。

富澤 的確有迴廊般的印象呢。

高橋 是啊，中間有個高約十公尺的空間，光線調得相當昏暗，彷彿在胎內一般，我想這也是奈良先生刻意營造的吧。

——參觀熊本展的民眾能夠領到著色

圖，自由上色，這是奈良先生的主意嗎？

富澤 算是來自雙方的想法吧。我們徵詢奈良先生的意見，看看是否可行，「好啊！我把這張檔案寄給你們。」他答應並提供檔案。不過，如果是無限制提供，將有違展覽性質，所以他要求入場參觀者一人限領一張。我們在展覽會場出口的左側準備一面牆，讓來場者張貼上色完畢的著色圖。原本推測來場者會因為只能領一張，多半傾向於帶回家保存留念，沒想到超過一半以上的民眾都著色、張貼，成為參與展覽的表現者。由於不限張貼位置，大家都自由張貼，所以我覺得一定要拍照留存，拍下兩面牆的其中一面。大家請看這張照片（圖4），上色完成的著色圖，像是魚鱗般地重疊張貼了四、五層，其中一面牆在展期中貼到過滿，還得拆下重貼。

由此可知，民眾不是只想購買周邊商品、回家留念，而是更想就近理解藝術家的創作。當時，SNS尚未蔚為潮流，這面牆上，等於滿滿都是彼此互不相識的奈良畫迷，貼上「讚」或連結等

SNS的元素。那時真是體會到了奈良先生展覽的深奧之處。

在十和田市現代美術館，著色圖也貼在一面大牆上（圖5），不過，本館是連玻璃窗都可自由張貼。雖然熊本是繼青森之後的下一個展覽會場，但是加入一些十和田展的要素，也是熊本展的特色吧。

奈良美智之於藝術界

藏屋 關於展覽的具體事項，暫且不談，我想先來談談對藝術界而言，奈良先生究竟是什麼樣的存在。例如，六〇至七〇年代的觀念藝術傾向，強烈否定訴諸於故事性、情緒性等具有藝術面向的類型作品，到了八〇年代則因反作用力，竄上世界舞台，相信剛出道的奈良先生應該也曾處於這股潮流當中。當這些潮流傾向告一段落，則又有其他潮流站上最前方。然而無論如何轉變，他作品的本質始終未變，經過了二十年，仍有不變的訴說力，而且具有其他日本藝術家無法達到的巨大影響力。我覺得在東山魁夷之後，已經沒有所謂的國民畫

186

家，但是奈良美智似乎越來越有近似國民畫家的感覺，想必本人也很為難，不過，他目前的定位相當特殊，所以今天想和各位聊聊這些特殊之處。

我個人覺得他有點像是作家村上春樹。或許該說是特別暢銷的作品，並非所有的村上作品：例如一九八七年的《挪威的森林》獲得極大迴響，其中的確存在著濃烈的故事性，以及觸動感情的要素。讀者會投入故事當中，覺得「這個故事正是自己的寫照」。作品即使具有強烈的個人性，卻仍能擄獲世界各地讀者的心，正是因為這位居住在日本的「我」，並非是特殊的個人，而是一種普遍性的存在。然而，故事會直接對讀者產生作用，稍有不慎，說不定感情會受到操縱，所以，八〇年代的知識份子或許都存有戒心。

比較晚才開始活動的奈良先生，相當近似於這種結構。在八〇、九〇年代，奈良先生出現在大眾面前時，上一個世代對這種直接訴諸、刺激情感的作品，應該都抱持著「危險勿近！」的警戒心吧。從那時至今，已經經過二十年了，我很好奇這些人重新面對他的作品時，會是如何的評價。

木村　或許我的看法有些不同，我曾經想到畢卡索。畢卡索的創作活動十分多樣，運用並融合各種技法。雖然，奈良先生不似畢卡索般熱衷表現自己，但是相信在待人處世、生活原則等方面，有人會有似曾相識之感。

在基礎部分，畢卡索的畫功精湛，這點非常重要，奈良先生年輕時曾在威尼斯繪製店家老闆的肖像畫，加藤磨珠枝女士曾經給我看過照片（圖6），他真的畫得很好。我相信就是他擁有這幅作品的畫功，才能誕生今天的形式。深厚的畫功底子，才能多面向發展，催生強而有力的風格，擁有他人絕對無法仿效的核心部分。再加上他總是很自然地對各種領域產生興趣，又生活得自然自在，所以能夠喚起共鳴。

藏屋　大學時，我是主修油畫，這項學歷在學藝員當中算是比較罕見。因為自己也會畫，所以懂得奈良先生的畫功絕無一絲虛假。例如這條線畫歪了，這張素描就不好看了、立體感就消失了。種種細節都會影響到繪畫，所以他的作品無論如何任意變形人物或動物，都是建立在這份「技術佳的素描」基礎上。剛才提到形式的解讀能力，以及布置規劃能力，也都是源自於這些基礎，顏料用法的技巧也非常細膩。不過，奈良先生出現的九〇年代，正是形式主義走到極限，陷入死胡同、打算逃脫尋求出路之時。本來是簡單就能畫好的形式，故意隱而不顯，或是本來能畫得很好，故意畫得很糟糕，算是那個時代的一種趨

圖6　肖像畫（奈良美智畫。加藤磨珠枝攝影，1993年）

勢力量。然而，他一直運用這種方法的結果，導致可能很多人以為他其實畫功不怎麼樣吧。關於這個部分似乎並沒有好好地加以平反。

實際上，有非常多的畫家非常尊敬奈良先生。

木村 很多呢，尤其有非常多年輕世代的畫家。

藏屋 沒錯，應該將這個觀點廣為告知一般的民眾。而且，根據奈良先生的狀況，「一般」並不是美術館的目標參觀民眾，而是必須思考對更廣義的一般民眾，如何傳達這項事實。

富澤 在這次的展覽之前，我一直沒有機會參與，這次終於有幸參與，我覺得奈良先生非常聰明，而且對各種事物深感興趣。同時，我也覺得許多人都多多少少認識他的作品，只是不懂其中所含的訊息。他的知名度，反而讓他的作品在日常生活當中產生許多誤解。

就像目前正在本館舉辦的高橋藏品展7的參展作品《Candy Blue Night》8，刻意減少顏色種類，簡單、人人都能輕易理解的作品，相較於之前在橫濱、青森、熊本的展覽，其實是反向操作，相信不少現場參觀者感到驚訝。尤其是最後擺放三幅大型繪畫作品9的空間，想必大家都震驚不已吧。從中可以充分感受到奈良先生明確表示「這才是真正的我」，顯示出以往一般人對他的誤解。

豐田市立美術館的展覽也延續這個方向，從展覽當中，能夠深刻感受到本人的轉變。他拋開「畫家就是畫塗鴉」的束縛，在流行塗鴉、亂畫畫風的時代，他不折不扣地成為時代的寵兒，其實卻擁有完美的繪畫表現，這場展覽像是將最精彩的作品齊聚一堂，大家一定都非常驚訝。不僅是奈良先生原本的畫迷，以為「奈良美智是畫塗鴉」而來參觀的民眾，看完之後，都留下迥然不同的印象。這種印象不同於在橫濱或青森的展覽，對於從未接觸過奈良先生真品的熊本市民，一定留下深刻的印象。尤其是只透過角色人物認識他的民眾，看到真正作品，一定大為吃驚。如果第一次欣賞到的真品是那些作品，肯定會徹底推翻以往的既定印象。

藏屋 不好意思，這樣說實在有些自打嘴巴，其實說奈良先生具有素描能力、了解形式，具有布置規劃能力，更熟悉歷史上的繪畫，是不折不扣、名符其實畫家的說法，我心有抗拒。這個面向以往的確遭到忽視，所以現在轉而主張強調，只是將他冠上傳統畫家形象，為其辯護，其實沒有意義。

奈良先生有許多周邊商品，在日本能與其相提並論的就是草間彌生或橫尾忠則吧。拿搖滾界人士來比喻可能比較好理解，我想他應該沒有像搖滾界覺得廣獲一般大眾接受「並非好事」的固執想法吧。

另外，例如他也創作陶器，我想有不少人批判這點。觀念主義的藝術家想創作照片或影像就無妨，但畫家想運用其他媒材，就會犯眾怒。在日本，特別是繪畫或陶藝的領域，對既有媒材的強烈信仰，比作品概念來得重要。這種現象對他來說毫無意義吧。雖然令人意外，但他是符合古典定義的畫家，只是創作活動在打破這些定義，這種兩立性就是奈良風格。

木村 奈良先生曾長期旅居德國，或許

曾對日本這種根深柢固的繪畫觀或雕刻觀，產生抗拒或疑問吧。日本原本就缺乏歐洲的藝術概念，不同於歐洲持續討論研究，這些觀念常成為神聖不可侵的事物。當他在德國藝術界接觸到藝術概念的自由思想時，或許成為他自然而然發展橫跨領域表現的原動力吧。

藏屋　前陣子，奈良先生在德國的老師彭克過世了。他所屬的德國新表現主義出現時，非常積極描繪具象主題，在畫面中加入文字，將個人感情投射在畫面中。彭克還是一名鼓手，因此與其說表層的作品影響關係，不如說他是從藝術家的人格特質這點影響了奈良先生。

在次文化的關係部分，一九六○年代的安迪・沃荷，以及和奈良先生同一世代、現在也十分活躍的雷蒙德・帕提伯恩（Raymond Petribon, 1957-），都是向次文化借用圖像的潮流，脈脈相傳至今。奈良先生在這股潮流當中的定位，其實就是一位普通的藝術家，然而在日本卻變成非常特殊的定位，實在弔詭。

他出現的九○年代，日本正有一股重新思考美國抽象表現主義的抽象繪畫動向，與此動向處於對立關係的次文化，被定位為情感性，結果導致延伸至今的許多要素。而奈良先生受到波及影響，硬是被歸類到次文化、動漫、酷日本的框架當中吧。

木村　覺得要把奈良先生視為日本的美術來討論很困難呢！

藏屋　不拘泥於日本框架，在世界各地創作，其實不只是這種普通的意義。現在的藝術動向不會只封閉在一個國家，若能以更寬廣的視野來觀察奈良先生，即可冷靜地給予他身為藝術家的評價。他已經出道超過二十年了，應該能夠取得歷史性的距離。

木村　草間彌生在海外的評價，是屬於誕生於紐約潮流的其中一人。小野洋子也是如此。同理可推，思考奈良先生於八○年代末期、九○年代的德國、歐洲美術當中，就能看得出是十分自然的變化。

富澤　草間女士源自於紐約，這個作為加分要素日本人似乎也能接受，但是卻很難接受奈良先生的作品源自於德國呢。

木村　日本原本就沒有對德國的印象嘛。

富澤　的確如此。因為對作品相當熟悉，所以說源自於德國，可能心有不服，難以接受。

木村　我強烈感覺到反而村上先生才是從日本脈絡當中誕生的藝術家。村上隆在同一時期出道，所以導致誤解。

富澤　如果要說他源自於德國，畫迷恐怕無法接受吧！不過，奈良先生更像是源自於自己吧？

藏屋　所以果然和村上春樹相似吧。村上春樹作品翻譯成多國語言，我曾聽過不管哪個國家的讀者都認為那是「我的春樹」。因為和自己相近，所以在某種意義層面上，或許不願將其定位在冷漠的藝術史上。這是對觀者具有強大力道

藏屋　其實我很喜歡動漫，所以我和奈良先生聊天時，以御宅族觀點而言，我得不客氣地指出他根本不熟悉這個領域（笑）。他只會提到那個世代的兒童通常會讀的漫畫，或是現在對以阿伊努文化為主題的漫畫很有興趣。可能他和

的作品的一種宿命，或許不一定具有否定意義。

我總是感受到奈良先生和物品對話類的傑出能力。不失作品的本質。頂多只能靠明信片這類的吧？無法商品化的作品，就只能直接將作品印象化為其他物品，仍能成立，僅是擷取線條化為其他物品。

藏屋　在這個方面，他真的算是特異人士呢。「近代風景」的展覽解說，寫著的就是作品的強大力量。

木村　特別是初期作品的輪廓線強而有力，像是在輪廓線內塗上色塊的形式。

藏屋　所以，經過印刷之後，細緻的色調或筆觸因而消失，變得像是動畫的賽璐璐畫片。然而最近的作品，則是物與物之間的界線具有非常細緻的漸層，不易讓印刷品變得和作品一模一樣。

木村　近代之後的繪畫的確越來越不容易呢。

藏屋　在座各位都知道奈良先生從某一段時期開始，將作品分為「看板繪畫」和繪畫。看板畫的圖案明確清晰，勾勒清楚的輪廓線，有時還寫著引用自搖滾樂歌詞的訊息。這種作法的作品，能夠在短時間內傳遞給許多人。另一方面，畫作中畫入的要素則減少到最低限度，色調越來越細膩，是讓觀者需要長時間細細欣賞的創作方式。在大量傳遞的意義層面之上，看板繪畫雖然是能夠

木村　因為他堅信即使製作成為周邊商品，自己作品的根源部分也不會因此消失吧。

高橋　的確如此呢，那些精華訊息都加乘在周邊商品上。

木村　這次個展，我們和奈良先生談到周邊商品製作計畫時，他表示現在有能力購買自己作品的人越來越有限，製作周邊商品，得以讓無法買作品的人，產生擁有作品的心情，所以不反對製作，但是必須確實控管品質。當時聽到他的回答，覺得他果然不是一位普通的藝術家呢！

作品和周邊商品

高橋　奈良先生是能夠親身感受到藝術根源力量的藝術家，那是一種類似人偶和人類之間對話所散發出來的力量；他將這股力量透過作品形式，向外界發散。

在童年時期，獨自一人閱讀繪本，對其中的造形感興趣，或是好奇身邊的絨毛玩具或人偶，當時的感性延續至今，持續成為他的創作表現泉源。前來美術館參觀的小孩子，即使常設展的展間有多位藝術家的作品，卻唯獨對他的作品特別有反應。或許是他本身具有強大的力量，那是一種人類和物品的對話力量，或說是和具象（figurative）式事物對話的力量；他將這股力量透過作品形式，向外界發散。

這個現象可能也延伸到周邊商品吧。

這種感覺，就像是去神社就會帶御守回家，或是到教堂會買聖母像。我想他是希望大家用這種心情買周邊商品回家，希望透過商品與大家聯繫起來。

很少有作品製作成周邊商品，卻能

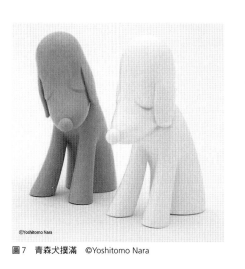

圖7　青森犬撲滿　©Yoshitomo Nara

連結到周邊商品的系列，但在他心中，相較於其他種類的畫作，看板繪畫的層次也不會比較低。一般的美術家少有這種想法，不過我認為就像是搖滾樂人士常說的：「要傳達訊息給更多的人知道啊！這有什麼不對嗎？」

童年時代的記憶

藏屋　我也想和大家談談關於奈良先生記憶的問題。在很久之前的訪談（「深度訪談，在奈良美智旅途上」，《美術手帖》，二○○○年七月號）當中，他曾提到走在現在的弘前街道上，自己也能立刻回到童年時期般，四處東晃西走。我相信每個人都有這種感覺，不過，他且，那不是個別單獨的事件記憶，而是可以走去那裡、對於「場所」、「空間」的清楚記憶。剛才提到的村上春樹，這點其實也是奈良先生和村上春樹作品相似的其中一點。並不是村上春樹的記憶比其他人更為鮮明，而是在小說當中，常出現潛入井底或洞窟，再次體驗到過去記憶的情節。這是一種榮格提出的概念，認為人在一生當中想要向前邁進時，必須一度沉潛在這類特殊場所，經歷一番奮戰之後，再重返現實，就像是《發條鳥年代記》中的試煉，可能慘痛沉重到再也無法回到現實。我並非說奈良在弘前度過的童年時期不愉快，不過長期往返於現實和過去的鮮明記憶，在精神層面上絕非簡單之事。

但是，這種方式並沒有崩潰瓦解的理由之一，是一方面這些鮮明記憶其實應該是不斷地被改寫。例如，去到阿富汗，他覺得和童年時期貧瘠的弘前似曾相識；或是在庫頁島旅行時，看到正要上工的老爺爺，與自己記憶當中的外公印象重疊了。透過旅行等經驗，他本身經歷了各種人事物，記憶不再只是自己的記憶，重疊混合了各種人和場所的記憶。他這種特異的製作方法，或可說是在創作之前的想法，如果無法進行巧妙的闡述，實在很可惜。

富澤　二○一六年春天舉辦川內倫子的個展時，我們請她在熊本進行拍攝，是讓川內小姐前往投稿人記憶當中的場所，拍出近似當事人心境的照片，以此方式創作系列作品。她為最新作品「河川接納了我」進行拍攝，在拍攝系列作品的最初時期，她會先閱讀陌生投稿人所寫的故事。雖然是第一次抵達拍攝地點，川內小姐卻吃驚地說道「那些早已不記得的童年時代，朦朧卻又真實地浮現在腦海。」創作者受到他人心境影響而獲得的體驗，實在相當有趣。通常是參觀者有類似的體驗，在看到作品之後，產生「我知道這裡」或是「那時其實是這樣啊」等心情。這次卻是角色顛倒，換成一般民眾影響創作者，是種非常新鮮的覺察。我想奈良先生總是敞

開胸懷，當各種人、各種想法出現眼前時，例如風景、幼童、貓狗等，創作者捕捉到影響自己的事物，重新體驗自己的記憶。我覺得五十八歲時，就有了「A to Z」的契機，同時也成就多人產生關聯的原動力。

藏屋　如果只仰賴自己的記憶，作品只能對觀者吶喊「請了解我！」在創作者年輕時期，這類作品或許能夠喚起共鳴，然而無法靠著這招走天下，成為專家幾十年。就像剛才所談到，他非常重視塑造出自己的過去，不過，仍讓自己優游在自我界線模糊的廣大海洋中。若非如此，身為創作者，他絕對無法跨越國境、訴諸更廣的層面吧。

奈良作品當中的眼

藏屋　剛才高橋小姐提到具象式的力量，我深有同感。八〇年代、九〇年代，世界各地有股美術潮流，對這種力量進行重新審視，不過在退潮之後就逐漸平息。可是，奈良先生持續使用這種具象式的力量。而且，其間曾使用傷口、緞帶做為描繪主題，或是擺出鬧彆扭的姿勢，畫面當中加入許多移入感情的線索細節；現在的作品則幾乎少見這些姿態。近年繪畫作品，都是只有上半身、或朝向正前方的固定型式，因為不是全身像，所以沒有姿勢，很難找到緞帶或比中指等解讀人物感情的提示。不過，畫中人物一定畫有臉部，二隻眼睛、鼻孔、嘴巴，幾乎無跡可尋。觀者必須很努力與作品一對一，花時間仔細觀看，因為作品的難度提高了。雖然是具象式的，但並非簡單易解，像是在考驗觀者究竟能夠觀察到什麼地步。

富澤　觀察在豐田市美術館的官網上、有關奈良先生的最新畫作作品，人物眼睛都微微斜視，帶著舟越桂 (1951-) 10《獅身人面像》般的氛圍，那種關聯性像是覺得自己能夠和畫中人物進行一對一的對話，只不過畫中人似乎看得更遠。作品的改變，在於觀者感受到畫中人正在注視著自己，但是卻又能想像到畫中人心中其實另有大志。

藏屋　兩眼各有不同的作品相當多呢，擁有人臉或動作姿勢的原型，這種顏色不同，或是映入瞳孔內光線的方式不同，或是注視著左右不同的方向。他似乎想嘗試兩隻眼睛究竟能夠傳達多少事物呢。

木村　或說是佛像吧？不過奈良先生在創作繪畫的過程，最初是沒有身體的，作品幾乎都是始於色面（color field）。如果只看這些色面，相當具有保羅·克利風景畫的抽象度呢。

藏屋　你說的是色塊吧。

木村　沒錯，就是色塊。可能是那個時期，在那須看到的室外風景，或是德國風景，成為最初的靈感來源吧。當然其中還混入各種記憶。製作過程應該是他先畫上風景，然後才有人的出現吧。當然不是特定人物，而是逐漸演化成像是靈魂般的存在，但卻是既無表情又無動作的人體型態。

富澤　或許只是披著一張薄薄的人皮吧。

藏屋　正好和波拉克 (Jackson Pollock, 1912-1956) 11 完全相反呢。波拉克是先畫人，然後再抹上大量顏料將人塗掉。

方法有其優點。基本型是圓臉大眼、兩個鼻孔、嘴巴的正面半身像。只需要打造出原型，從色塊當中浮現而出的任何事物，就都能夠運用，無須思考要畫瘦臉還是側臉，只需要專心在同樣的容器當中，為眼睛、鼻、嘴加上纖細的差異。

高橋　最近他在講座談到自己的事情時，喜歡和大家分享自己過往親眼所見到的風景。我相信這是因為他將風景編織入畫的關係。在背景色面當中織入風景，我記得木村小姐曾在文章中使用「聖靈」一字，就像是地靈（genius loci）般從地面升起的人形作品。

富澤　聽起來像是風土論述。

高橋　我想是因為他想要談風土吧。

藏屋　九〇年代時，奈良先生曾說過「和美術史毫無關係」，現在卻熱衷談論自己的歷史。有人抱持著不解的態度，但這是混淆了兩種不同意義的歷史。他幾乎從未引用過去的美術動向，或是用改頭換面的方式，談及美術史。但是對於自己個人的風土歷史，卻從早期就開始明確地進行表述。根據美術史

奈良美智之後的世代

藏屋　話雖如此，我認為具象式事物擁有的情感力量，也是有危險之處。潛藏著帶領民眾朝著錯誤方向前進的力量，比較不好的舉例，像納粹主義就是如此吧！還有現在川普的民粹主義也是吧。

六〇、七〇年代的人已經設法加以否定，因此可能造成美術界會對奈良先生抱持警戒的態度。然而，我覺得這不是奈良個人必須去取得平衡的問題，而是美術界必須從接納的角度，共同思考視覺藝術的本質問題。

高橋　感覺像是必須使出某種禁用招式呢。

藏屋　大概吧！很像是宗教在背景尚未統一時期的宗教畫。不過，在搖滾樂，或是奈良先生喜歡的民謠、抗爭歌曲當中，能夠找到類似方法。所以他才會對這些方式，深有同感。

木村　前陣子見到奈良先生，他提到在

進行創作，和闡述個人歷史，完全是兩碼子事，絕不可因為同為「歷史」一字而混為一談。

不久之前，還能感受到自己對下一世代的強烈影響，然而最近卻發現更下一個世代絲毫不受自己的影響。所以他反思自己必須更為努力，更盡一份心力。聽完之後，我恍然大悟，的確是有對奈良先生持有警戒心的時代，但下一個世代是要煩惱在奈良、村上之後，自己究竟還能夠做些什麼的世代吧⋯⋯

藏屋　的確是如果不想辦法做些什麼，就什麼也做不到。

木村　我記得那時的確面臨不能再依循同樣模式，然而想要運用不同方式，卻又困擾不知從何著手。

但是最近這三十歲以下的創作者，跳脫以前世代的束縛，自由表現的方式也更趨多樣性。不限於繪畫，影像藝術家、裝置藝術、概念性作品等。再經過十年、二十年，對於藝術家奈良美智，我很好奇將會如何為其定位。

藏屋　我在多摩美術大學任教，二十多歲的學生已經不太知道奈良美智了啊！最多是看過周邊商品，就各種意義層面而言，這些學生不再意識到奈良美智，所以他反而能獲得更多自由吧。變成這

圖8　瑞安·甘德《代表作》（2013年）

樣之後，他接下來會如何發展呢？

木村　他本人應該不會受到太多影響吧，而是在於周圍的觀點將如何轉變。

藏屋　再回頭談談具象式的力量好了。這真的是不容忽視的力量，英國藝術家瑞安·甘德（Ryan Gander, 1976–）的作品《代表作》（Magnum Opus，二〇一三年），只是在牆上裝設一對眼睛形狀的物品，然後偶而動一下，就能吸引人的注意。人類仍保有生物的古老本能，能夠察覺隱身在周遭環境當中的動物氣息，獵捕作為食糧，或是判斷對方是敵是友。奈良先生繪製的大眼，或許也引出這項人類的原始本能。

木村　十分近似所謂繪畫的原始力量。

藏屋　剛才談周邊商品，其實就像是被寄託了視覺印象的原始力量的平安符。某種強大的力量依附在這一個又一個的商品上，帶有廣澤眾生的感覺。

高橋　這種感覺和原作的替代物不太一樣呢。周邊商品也蘊含著作品精華，透過人偶等作品，原汁原味傳遞奈良先生在童年時期的感受，並廣為傳遞。

藏屋　剛才也曾提到當資訊不多，只剩下零碎片段時，從這種情況下獲得的零碎片段，究竟解讀到多少呢？

富澤　如果作品本身力道不夠，肯定辦不到吧。不過固定樣式有點像是本人重覆追尋自我表現，觀者乍看之下會誤認為相同物品，但是一個一個地觀看時，會發現完全不同。創作者本身每次不斷地提升自己，像是在分發周邊商品，宣告自己目前的水準。（笑）

變化

藏屋　很少有藝術家能夠毫不保留、赤裸裸地闡述自己的變化，持續超過了二十年。或許是在三〇年代之後，少有藝術家留下定期的訪談。在和作家古川日出男的對談當中，他提及自己老花眼了，隨著年齡的增長，自己的感受方式也隨之改變，其中也有維持不變的事物，能夠如此坦率談及個人老化的藝術家，似乎不多。不過，他才五十八歲，說他老實在很不好意思呢。

富澤　他說過「目標馬諦斯」之類的話呢。

藏屋　沒錯，莫內在年紀大了之後，可能因為局部視野不佳的關係，有些作品的畫面下方殘留著白色部分。就算是仰賴眼睛維生的畫家的眼睛，因為是生物，會隨著時間變化，至於會產生哪些變化，說不定還會增加對未知事物的看法呢。

富澤　在這場展覽會，他的確曾經提過

木村　他的確提到老花眼的事情。以前都是這樣畫（臉部靠近畫布作畫），現在則是這樣（離得遠遠地、手臂伸直）作畫（笑），所以自己感覺到描線逐漸有所不同。

藏屋　因為是人，身體和想法一定會有改變。然而，那些加諸在他身上的標籤，仍停留在九〇年代的動漫次文化，無論是在一般社會層面，或是藝術史定位的層面，實在需要設法改變。

富澤　都已經經過二十年了嘛。

藏屋　二十年的歲月，一個人出生，都已經長大成人了，所以會有「還要停頓多久」的感覺，或許在內心深處，對於人偶般的事物懷有根深柢固的警戒心吧。

高橋　大家都不說「那幅作品」，而是說「那個小孩」。

藏屋　對於每個觀者而言，作品說不定已經人格化了，所以只是仍然想要某種物質方式的抵抗感，所以不是所謂人類的「那個小孩」，但又無法看出這是以畫布和顏料等物質形成的「那個小孩」，變成像是一種難分難捨的情感，從此愛上，再也無法回頭……。

繪畫以外的作品

藏屋　不只是奈良先生，以繪畫為主的藝術家創作其他媒材的作品，例如他的陶器、攝影、素描等作品，應該如何進行評價、定位，也是一項課題。正好剛才也稍微提到畫家在運用其他媒材時，容易遭到批判。

——在橫濱美術館的聯展當中，有展出照片。

木村　不過，和面對繪畫時的態度，仍有著根本上的不同。請他參加二〇〇四年的「無黨派基進：現代寫真展III」時，他也說自己不是攝影家，不專門以照片做為表現活動，和其他專業攝影家的作品並列一堂，他覺得不妥。所以，他不想將自己的照片列印出來，進行展示。結果在思考要怎麼辦才好時，提出了在帳篷當中將照片以幻燈片播放的方式。如果沖印出來，就會看起來像是攝影家的作品，所以他捨棄具有物質的影像，選擇連續切換的幻燈片，展示大量的影像。在播放幻燈片的歷程中，就能夠體驗到自己前往阿富汗旅行時的時間感受。他拍攝的照片，並不是為了擷取決定性的瞬間，或是像繪畫般完成的畫面，而只是那個當下自己走過的視線軌跡。所以沒有明確的構圖、調整曝光度等想法。

藏屋　也不會考慮沖印後的品質。

木村　沒錯。在最根本的態度上，他和攝影家最大的不同，在於未將照片視為創作材質，只是呈現旅行的軌跡、自己的視線。因為，和具有構圖形式的繪畫有所不同，當然需要討論呈現方式。剛開始我們提出在阿富汗難民營實際使用的帳篷中展示的點子，但因為借不到帳篷，所以改為搭蓋一間小屋。他提起在阿富汗，不僅有難民暫居的帳篷，也有他們自己臨時搭建那種沒有地基的小屋，所以觀者進入小屋之後，照片就會開始播放。後來決定商請當時一起合作的graf搭建小屋，而且觀者無法進入小屋，只能在窗外窺視，藉此強調和阿富汗之間距離感的展示方式。對他而言，照片不是累積保留的事物，而是不斷地出現再消失，但卻會累積在記憶深處。相較於運用繪畫或雕刻的表現手法，他看待照片的態度是不太一樣的。

藏屋　他對雕塑是抱持著什麼想法呢？

木村　雕塑的話，他會製作各種型式。初期是木雕，後來轉為像是玻璃纖維強

化樹脂（FRP）般光滑質感的形式，後來再轉到青銅，途中也嘗試過陶器，但是都各有特徵。在木雕時期，他的繪畫還未達到像目前的穩定風格，筆觸也比較粗略，反而有種先雕塑，之後才連結到繪畫般的具象式造形的印象。或許在奈良先生完成繪畫風格型態的過程當中，透過木雕製作立體型態的經驗，至關重要。雕塑當然一定要有立體形狀，所以雕塑的經驗，催生繪畫當中的人體風格。

藏屋　奈良先生的初期畫作，多半視為是二度空間的作品，像是動畫或插圖，不過雕塑是立體三度空間。他製作的雕塑，真的是確實做到三度空間，從三百六十度各個角度進行觀察，都得以成立。即使構圖看起來是二度空間，在他的腦中卻有著清楚的三度空間，繪畫畫面中的人物或動物，也都有從側面、背面等看見的姿勢，從他的雕塑就可以理解了。此外，他的繪畫，無論是初期或現在，基本上都存在於圖和地的關係，畫中有背景，前景則有人或動物。最初有地平線，地平線上乘載著許多人物（或動物），但在某個時期，背景變成單色——不過是各種顏色的單色。在那之前，本來是很多人，後來變成一個人。因此，他的畫作給人強烈的二度空間感、插畫感。可是，雕塑並沒有背景和圖的固定關係。隨著觀者的移動，地板背景或圖的部分就隨之變化。如此一來，人物後方的空間，不會只是單純的色面，必須考量如何處理空間。我認為應該更深入思考在進行雕塑創作之後，對他的繪畫產生哪些影響。

木村　在二〇〇一年的個展，他發表了盤狀繪畫，承載繪畫的本體是凹面形狀。雖然那是繪畫，不過可能是他嘗試打造出兼具物質般立體感的實驗吧。

藏屋　也可看出材質的質感。

木村　表面貼上棉布，看起來有些粗糙，打造出的質感不像是普通畫布，不同於繪畫的肌理，探究承載繪畫本體的立體感；同時在雕塑方面，卻追求FRP的光滑表面。原本是粗糙的雕塑，變得光滑；而照理說應該是光滑的繪畫，則改變為粗糙。雕塑和繪畫，並非是絕對的三度和二度空間，當界線模糊化之後，便得以互通。最近則又回到一般的銅像雕塑和畫布繪畫，宛如重回數千年美術史打造而成的堅強傳統中。

藏屋　其實在當時，我不太懂盤形作品。現在重新欣賞，發現重點在於圖的不易解讀吧。雖然女孩有著受傷的臉，但是盤面上貼著布條，再加上盤子是曲面的，觀者不會只看見女孩這項主題，會同時注意到作為乘載物的物質和顏料。現在細想，他應該是想嘗試從這裡拓展創作方式吧。他或許需要的是能將長手、吸菸等從主題衍生的意義，暫時歸零的物質性事物吧。

木村　另一方面則嘗試如何減去雕塑的物質性，運用FRP創作系列作品。

高橋　奈良先生說過，從木雕轉為FRP時，他不想過度依賴材料的質感，所以嚮往FRP那樣的光滑造形。他發現繪畫和雕塑的變化經常是平行宇宙。在新繪畫作品時代，拼貼、運用各色營造強烈質感時，立體作品運用木雕，具有觸感；而在清楚繪製線條時，則變成光滑的雕塑。最近留下指痕的銅像，或是輪廓線模糊、形成多個層

次般的繪畫，這種狀態讓繪畫和立體的表現同時並行。

富澤　其間則摻有素描、色鉛筆描繪的作品。

藏屋　他跨領域尋找能夠發現積極意義的方法。畢卡索也曾如此，在推動立體派（Cubism）繪畫時，畢卡索將畫過的吉他主題轉為三度空間，再將其中所得經驗回饋呈現到繪畫當中。

高橋　鉛筆的素描也非常厲害呢，他下筆的筆壓力道像是要將紙畫破。銅像雕塑的質感，也和指痕表現強度一致呢。

藏屋　尤其是立體感。

富澤　沒錯，呈現出圓潤的印象，相當耐人尋味，可以得知是在雕塑製作時期的繪畫。

木村　他也有製作陶藝呢。

藏屋　沒錯，而且會被批評：「這種作品，我家小孩也畫得出來」。馬諦斯也曾有過「必須看不出來畫得很辛苦」的信念，所以他的作品常被誤解是三兩下就能簡單畫好。他很生氣，於是拍下從開始到完成的變化過程，和完成作品一起展示。

木村　這點也是很相似呢，奈良先生常在推特上發表。

富澤　然而，奈良先生不是因為這個小故事才這樣做，不過他似乎喜歡馬諦斯，在這方面，他還是有正統的「近代」畫家志向吧！和次文化的印象有落差呢。

藏屋　再加上他喜歡搖滾、龐克、民謠等音樂，這些對作品的確是不可或缺的次文化要素啊。

木村　其實不是奈良先生的作品像漫畫，漫畫本來就是從繪畫衍生的產物，在那個時代的氛圍之下，很自然會覺得兩者相像吧。

藏屋　提到搖滾樂的歌詞，畫面中寫入的文字是使用搖滾樂的歌詞，這點常令我好奇。相較於視覺印象，寫入文字就容易侷限訊息，如果又是熟悉的歌詞，腦中都是歌曲印象，就會立刻決定作品的意義內容。傷口或OK繃等簡單易懂的要素，在繪畫當中消失之後，這些明確的意義內容，繼續留在素描或看板畫中。繪畫和文字已經是有長久歷史的課題，各位如何看待這點呢？我自己還找不到一個適當的說明方式。

富澤　在（「有點像你，有點像我」展覽）圖錄當中，我引用伊藤比呂美的文章，寫入文字，能夠消除自己的不滿或情緒。如果從這層意義來看，就像是剛才高橋所說，像是保平安的平安符吧（笑）。

藏屋　可是搖滾樂的歌詞，是別人說的話呀。

木村　像寫佛經一樣啊。

藏屋　所以，他想傳達的內容不僅是自己個人的想法吧，熟悉雷蒙斯樂團的人能夠接受到訊息，知道大衛‧鮑伊的人也能解讀訊息，算是一種透過歌詞串聯而成的對話溝通。

木村　尤其當觀者知道是歌詞時，會瞬間提高理解或共鳴的程度，實在是非常獨特呢。

富澤　不過，他不會在繪畫中加入文字。這點區分得非常清楚，素描、看板畫與繪畫是分開的。

木村　在陶藝方面，如果是他自己創作的造形，就不會加入文字，但是盤子或一

般造形的茶壺等作品，就會加入文字。

或許運用釉藥描繪的這項行為，近似素描。另一方面，創作造形的行為，比較近似雕塑或繪畫。

藏屋　創作造形時不易加入文字？原來如此，當材質本身存在感強時，就不加入文字吧。

高橋　八〇年代的繪畫有加入文字呢。

木村　在那個時期，他還未做區分吧。

藏屋　在尚未進行區分的時期之後，他開始去蕪存菁，決定繪畫、素描、看板畫、陶器等所需的、不可或缺的要素。仔細觀察這些變化，就能得知理由。

高橋　始終貫徹如一呢。

富澤　的確貫徹如一。剛才也有提到，因為他真的非常聰明，只是從不外露，如同他的風格。

藏屋　但是，這個潛規則隨著時代變化而改變，所以需要注意判讀。不過，我想每位藝術家都是如此。

木村　不過，他堅定不搖，不同於那些任其自然發展、未經深思熟慮就多方嘗試的人。

藏屋　奈良先生在每個時期都會進行回顧呢，他認為不應該總是倚賴集團作業，所以選擇獨自一人面對繪畫，統整歸納每段時期。

名的展覽嗎？

木村　橫濱個展最初的名稱是「Let's Rock Again」，然而發生了大地震，覺得這個名稱似乎不妥，於是在重新考慮之後，變成「有點像你，有點像我」。

藏屋　奈良先生曾說過「有點像我」的名稱由來，二〇〇一年的個展名稱是「I DON'T MIND, IF YOU FORGET ME」，從「沒有人了解、遭人遺忘都沒關係」的心情，轉變成「自己」。和所有人一樣，都是其中的一個人。不過，因為說得太清楚，可能得注意不能囫圇吞棗。因為他擅長歸納整理，如果直接接納他的說法，變成只有一種解釋，就會失去再進一步的解釋空間。

不僅是奈良先生，其實藝術家常說假話呢！對於最重要的事情，無意或故意地閉口不談。不過，藝術家真的想法不是透過訪談闡述，而是明確呈現在作品當中，所以必須大家一起合作解讀。

富澤　他自己也說過，如果這條路不行，下次就試試另一條路。

高橋　他會逼迫自己，給自己壓力，那種緊張感真的不是開玩笑的，我覺得他好厲害啊。

富澤　從這層意義來看，他是靠著身體感受的藝術家，了解應該如何協助自己向前而行，懂得當機立斷，明確決定。

富澤　長期觀察就能逐漸了解其中的潛規則，也正是其中的魅力呢。

藏屋　他的確是個專家，創作生涯超過了三十年，已經和鈴木一朗一樣，自己懂得掌控各種事物的方法，所以判斷迅速，當發現來不及趕上截止日期時，一定會聯絡（笑）。這種技術在日本藝術家當中，真的非常傑出，是一位品行端正的專家。

展覽會的名稱

藏屋　奈良先生的展覽名稱，全部都是他自己取名的嗎？至今有不是他自己取

木村　二〇〇〇年，奈良先生請橫濱美術館館託管一批藏品。恰逢二〇〇一年將要舉辦個展，於是決定將這批受託的藏

品，公開在藏品常設展當中，我正好負責這項業務。那是我第一次和他合作，當時納入館藏的作品多半是九○年代的作品，沒有日文名稱，都只有英文或德文。因為必須登記為館內藏品，所以請教他應該如何處理日文名稱。剛好那時在準備個展，在酷熱難耐的夏日高溫中，他說「那就在這裡取名好了」，當場就陸續加上日文名稱。

起初我以為他會拒絕，因為日本藝術家以英文為作品取名，通常表示不想寫成日文，例如不寫無題而是取名為「untitled」（笑）。不過，直接保留德文的話，實在不方便作業，所以才和他商量。沒想到他一點也不固執，表示日文名稱可以這樣，英文名稱可以那樣之類，非常具有彈性，真是令我吃驚。所以我覺得對奈良先生而言，作品名稱的彈性調整空間相當大。

藏屋　日文和英文的名稱完全不同，運用不同說法表達一個現象，對奈良先生或觀者而言，都是提供解讀的空間吧。

—— 從今天的對談當中，我們獲得了許多理解奈良先生作品的線索，非常謝謝各位長時間的參與。

（藏屋美香・學藝員）
（木村繪理子・學藝員）
（高橋重美・學藝員）
（富澤治子・學藝員）

（二○一七年五月八日，收錄於東京千代田區學士會館）

1 編註：參見一四七頁。

2 編註：「無黨派基進者　現代的寫真Ⅲ」以攝影、影像作品為主的展覽。參展者包括巴勒斯坦攝影師阿赫蘭・希伯里・薩拉（Ahlam Shibli）、阿爾巴尼亞藝術家安里・薩拉（Anri Sala）奈良美智、石川真生等。

3 編註：松本竣介（1912-1948），日本西洋畫家。出生於東京，兩歲移居岩手縣，中學時喪失聽力。

4 編註：該展為「CAFE in Mito 2011 關於種種」二○一一年七月三十日至十月十六日。

5 編註：作品名為《未完成、未發表》之後重製為《始於二○一一年七月的工作室》，途經水戶（二○一一年七月）、橫濱（二○一二年七月十四日～九月二十三日）等地展示之後，二○一二年十月來到青森。

6 譯註：參拜者進入洞窟，在漆黑當中沿著牆壁摸索前進，象徵進入供奉的菩薩體內的修行儀式。著名的胎內巡禮有京都清水寺隨求堂、長野善光寺等。

7 編註：二○一一年七月的工作室。

8 編註：二○○一年的繪畫作品。

9 編註：《Candy Blue Night》《Green Mountain》（2003）《Untitled》（1999）

10 編註：岩手縣出身，日本雕刻家。

11 編註：美國抽象表現主義畫家。

鏡頭背後的藝術家：奈良美智

官綺雲

奈良美智最具代表性的畫作就是他筆下看似憤世的女孩，但他的攝影作品也提供了另一個渠道讓我們認識他的藝術創作、個人反思和風格，甚至他的為人。

奈良對攝影一直很感興趣，並且早在二○○二年三月於日版《君子》雜誌的特刊《Photography Talks》中，首次以「攝影師」的身分示人。奈良在十三歲那年收到父母送給他的第一部相機，從此攝影便成為能夠觸發情感和回憶，為他帶來創作靈感的工具。在求學時期，他視攝影為創作過程中的一部分，那時到處遊歷增廣見聞和藝術訓練同等重要。奈良渴望遊歷世界，從來不是為了到達目的地，而是在旅途中不斷尋找新的發現，那顆好奇心就是他創作的原動力。

一九八○年，當奈良還是二十歲的學生時，他背著背包展開了他第一次重要的旅程，經由巴基斯坦到歐洲，並在歐洲各個城市眾多的博物館裏欣賞到許多名畫的真跡，讓他有一種

「行萬里路勝過讀萬卷書」的領悟，為他帶來了深刻的影響。

三年後，奈良再次旅行，去了北京和位於山西省北部的太原市。當時他透過一位在中國工作的日本朋友幫助，到訪剛開放的中國，而且他抵達時，身上只有五十美金和一部相機。奈良選擇將以彩色底片拍攝的照片沖洗成黑白，以此記錄商業的資本主義尚未進駐、還未被霓虹燈渲染的中國。這處理手法是從美學角度上出發的一種考慮，反映出奈良仔細衡量過隨手快照與一張可能成為藝術攝影作品之間的差距，並且顯示出他熱衷於將見聞轉化為藝術。從這些早期的照片中，我們看到有身穿中山裝的自信少年（圖1），和擠在貨車上的工人（圖2）。奈良不但想透過影像去展現一個地方的風土人情，拍攝他人時更希望讓對方也能回視鏡頭另一端的自己，以對等的立場相待，他既是觀者同時也是被觀。

圖2　奈良於1983年中國之旅所拍攝的貨車上工人　　　　　　圖1　奈良於1983年中國之旅所拍攝的中山裝少年

在二〇〇二年，日本《FOIL》雜誌為他們的創刊號向奈良邀稿，以「不要戰爭」為主題，重點放在阿富汗，預計隔年出刊。在一九八〇年，當時才二十歲的奈良曾經過這個地區到歐洲，但卻是第一次為了重要的藝術計畫前往。一同參與這個項目的還有二〇〇一年獲得木村伊兵衛寫真賞的攝影師川內倫子（1972-）。兩位藝術家都喜歡在平凡之中尋找不平凡的人和事物，而他們完成的作品的確互相輝映。

這個探討阿富汗的計畫反映時事，而題材「不要戰爭」亦帶著一個充滿希望的和平宣言。阿富汗一直飽受戰亂，如今的狀況可追溯到上世紀冷戰時期，一九七九年前蘇聯入侵阿富汗，引發了長達十年的戰爭。接下來，戰後馬克思主義擁護者與伊斯蘭教徒發生激烈衝突繼而演變成內戰，國家就被不同的軍閥割分佔領。當中勢力強大的塔利班最終掌握政權，將阿富汗變成了一個極度專制的伊斯蘭國家，更策劃了影響全球的恐怖襲擊。塔利班政權在二〇〇一年九一一事件後，被美英軍方驅逐出境。

奈良記得到達喀布爾軍用機場的時候，看見飛機殘骸遍布跑道兩旁，像恐龍骸骨化石一樣被茶褐色的塵埃覆蓋著[1]。喀布爾和日本仿如兩個世界，奈良和川內都抱著興奮而緊張的心情探索這個陌生的城市。無論是在當地的學校、市集或民居，那裏的人民都以親切的笑容歡迎著他們。奈良深深地

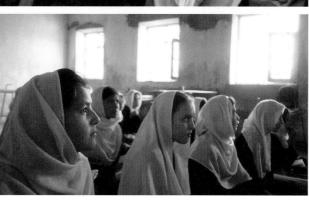

圖3 《阿富汗》系列作品（2002）

被他們打動，特別是對於那些歷盡苦難卻仍能歡樂開懷的孩子。戴著頭巾面紗的女學童們還友善地歡迎他們參觀學校，完全沒有介意被打擾上課（圖3）。在不久之前，女性接受教育還是會被處罰的罪行，而且除了家人以外更不能與其他男性共處。但女學生們的親切態度令奈良既驚訝又感動。

最初的計劃是讓奈良畫素描、攝影以及作畫。在此之前，奈良曾經在他的創作中加入反核武的和平標誌，例如一九九七年的《叛逆遊域》（圖4）2。但奈良不是一位政治性的藝術家，亦不公開批評戰爭。相反地，奈良相信世界一切性本善，因此他的畫作往往帶著一種魅力，不只顏色充滿著希望。儘管筆下的女孩有時帶著一些惡作劇味道或憤怒，但那豐富柔和的色彩總能觸動我們內心對世界的期許。

或許正因如此，奈良在阿富汗之旅後無法執筆作畫。回到紐約卻爾西區出席展覽開幕時，他回憶起在阿富汗的所見所聞，內心依然難以釋懷3。奈良一般都是把個人情感沉澱後轉化為作品，但那次震撼令他無法遵循既有的創作模式，他還記得有好幾天都只能盯著空白的畫布。結果奈良給《FOIL》一些速寫畫作，並開始與他們的團隊篩選了一些照片納入雜誌創刊號。他在阿富汗的很多照片都是憑直覺拍攝，並沒有過多的構思。奈良在挑選的過程中開始對自己的作品更加挑剔，因為他選擇的照片不僅印證他的見聞，也代

圖4 《叛逆遊城》（Hyper Enough〔to the city〕）
（1997）

表著那些照片對他來說足以算是藝術作品。從言談之間，可以得知奈良是一個對於空間人物構圖非常敏銳的藝術家[4]。他甚至笑說連看電視的時候，他的注意力都會不自禁地從節目轉移到畫面的邊緣。從他的照片能看出對於空間構圖和人物設置的考量。如果我們也用同樣的觀察過程來細看奈良的畫作，我們會發現許多看似「空白」的背景其實是經過深思熟慮，並具有建設性意義的；而且我們會更仔細地注意到讓色調更豐富的空間形狀與色彩質感。言歸奈良的阿富汗照片，攝影的技術過程比畫畫更適合這個計畫，因為有別於畫畫過程中的操控處理，攝影的過程是不容許太多干涉的，所以奈良可以用最真實的方式記錄在阿富汗的經歷，尤其是對當地人民的尊重。

在奈良和川內拍攝的照片中，小孩子、動物、花草和節慶習俗都與彈痕累累的殘垣敗瓦形成強烈的反差。奈良的作品中浮現出一個人與大地之間身心聯繫的主題。很多幅照片都捕捉了人們的雙腳——有布滿沙塵的光腳、穿著塑膠拖鞋的雙腳，還有行走於灼熱的荒廢土地上的雙腳影子（圖5、6、7）[5]。他的速寫畫作也有描繪身穿罩袍的女孩子，她們的身影與家園背後的山脈相映（圖8）。若奈良的照片捕捉了小孩們探看他這個陌生攝影師時好奇樂天的笑容，他的速寫畫作則描繪了一個相反的世界，在其中有小孩們泛黑的眼眶內令人無法忘卻的幽邃眼神（圖9），或是一種死亡與暴力無處不在的景況。例如寫著「Mensch panzer angreiferin」（少女坦克戰士）的坦克車上坐著臉帶笑容的女孩（圖10），還有在寫著「Flying Nuns」（飛天修女）的飛機上投落炸彈的一群女孩（圖11）。在此之前，奈良也曾把青春與死亡兩個主題同時表現在作品中，但在阿富汗系列作品裏，它們帶有隱喻的效果，因為這裏面所畫的都是現實陰暗下的人事物。

奈良的畫作亦展現出他作為一個局外人的自我反思。在其中一幅速寫中，他嘗試繪畫出我們對發生在阿富汗的一切如何不聞不問。他筆下的小孩正望進一個充滿頭顱的深坑裏，底部畫著一座座高塔（圖12），彷彿我們只需深鑿地面就

圖5《阿富汗》系列作品（2002）

圖6《阿富汗》系列作品（2002）

圖7《無題》（1994）

能通往地球的另一端——即小孩的世界，藉此質疑我們對該世界有多麼疏遠，但同時我們又與他們那麼接近。

如果奈良的速寫畫作流露的是他在一個戰亂不安的地區所感受到的複雜情感，那麼他的攝影則是極度想要展現出生命的力量。在一家肉店裏，大塊紅色的鮮肉和尚未分離骨頭的粉紅色碎肉掛在綠色鐵鈎上，猶如晾衣繩一般（圖13）。一個身穿深藍外套的小孩站在店前，雙臂交叉，挑釁但又入迷地凝望著鏡頭。在另一幅照片裏，奈良捕捉了一位不知道自己被拍到、身穿赭褐色洋裝的女孩在屋外調皮地單腳站立模仿屋外一隻顏色相同的公雞。她身後半塌的牆面上有褪色的

圖8 《無題》（2002）

圖10 《Menschpanzerangreiferin》（2002）

圖9 《無題》（2002）

圖12 《無題》（2002）

圖11 《飛天修女》（2002）

藍綠色水泥漆，裡面掛著一窗芥黃色的窗簾（圖14）。濃厚的色調記錄下這場簡單的玩耍，說明了當地人們生活的純樸美麗。

奈良與川內的攝影有著明顯的分別。川內利用角度和視平面來捕捉背光光線所加強的稀疏感，她的作品有種永恆的感覺，呈現出太陽的光線而不是熱力。奈良的攝影著重的是內蘊，有時身為觀者的我們不只是往裏看，同時也被照片中人物回看著。但他的照片最突出的一點就是充滿朝氣的顏

206

圖14 《阿富汗》系列作品（2002）　　　　　　　　　　圖13 《阿富汗》系列作品（2002）

色。奈良對色彩的處理帶有繪畫意味，層次豐富的色調讓所拍攝的每個當下都好像正發生於眼前一樣。

我們可以從日本攝影發展史的角度來剖析奈良的照片。

《FOIL》是專業的攝影雜誌，其形式自三〇年代開始已於日本流行。二戰後，日本開始生產相機，因而出現大量業餘和職業攝影師，以及獨立攝影集出版商，令日本現代與當代攝影刊物蓬勃起來。獨立攝影集對於日本現代攝影的發展尤其重要。有別於西方重視獨照沖印的作風。攝影集形式認同相機為複製的媒體，並欣然接受這種藝術的複製性質。獨立攝影集到了五〇年代變得更受歡迎，例如一九五六年由每日新聞社連同《每日攝影》雜誌出版的濱谷浩（1919–1999）《雪國》攝影集[6]，精美地展示了現代日本攝影的全新面貌。濱谷充分利用書本的形式，以跨頁出血的編排方式呈現照片，或在大幅的主要影像旁邊（通常在左邊）加插較小的相關照片。攝影師和出版商嘗試不同的版面設計以摸索不同的敘述方式，透過排版結構來說故事，並強調書內的所有照片都應被視為連貫的一組影像，也呈現出該攝影集傾向於人類學式的編排方式[7]。整體而言，這系列傳神的照片揭露了日本罕見的一面。濱谷深受日本哲學家和辻哲郎（1889–1960）的影響，後者提出日本文化與當地自然環境有著一種複雜而獨特的關係[8]。濱谷希望透過攝影展現人民與地方之間的關係，以

及兩者結合所展現出的社群文化精神。日本攝影繼續展現日本鮮為人知的面貌，並透過影像打破傳統框架，擴充我們對這個國家的視覺認知。

攝影往往只有有限的機構會給予支持，但長久以來由獨立藝術出版商以及重視攝影的忠實觀眾群所維持的傳統，讓這門藝術的商業機制得以持續發展下去。不過，博物館和畫廊也漸漸開始策劃攝影展覽。在 Watari 美術館的「To the North, from here」(2015) 展覽中，奈良與石川直樹 (1977–) 聯合展出於北海道和庫頁島拍攝的作品，兩人的探索精神都反映在照片中。庫頁島是一個位於日本以北，一直以來都處於國限的俄國島嶼。這片土地長期以來被日俄兩國相爭，卻也是兩國和平共存之處。庫頁島上的居民有著兩國的特徵，與所有介於兩地之間的人民一樣，不能被任何一方單獨界定。奈良和石川各自都有很重要的理由到訪庫頁島。石川專攻藝術和人類學，並對日本原住民文化非常感興趣。奈良則是一直視自己為日本北方人，而且他的外公雖然本家是務農，農閒時也曾到庫頁島當過礦工，所以這也算是他的一次尋根之旅。

庫頁島第一眼看似是俄國地區，有著前蘇聯時代的水泥建築和棋盤式城市規劃。但在這表面之下，其實有著亞洲文化根源。該地的氣候、植物、櫻花，以及源自蒙古文化的節慶習俗，都印證著此處複雜的文化背景。庫頁島的自然環境最能夠反映出其非純屬日本或俄羅斯的面相。而大多數奈良和石川拍攝的照片都以這為主題。他們的作品捕捉了島上遺留的工業痕跡，其中石川拍攝了一隻牛置身於廢置工廠前的照片。黑白色的小牝牛注視著我們，似乎在譏笑人類在大自然面前微不足道的力量（圖16）。

奈良的人像攝影最為出眾。一幅老人坐在床上彈奏手風琴的照片不但令人感到親切，我們似乎還能聽見他蒼啞地唱著那首搖籃曲（圖17）。如同老一輩的島上居民，這位老人說著日語，所唱的也是一首古老的日本民謠[9]。在另一幅照片中，一個鬱悶的尼夫赫裔女孩凝視著鏡頭（圖18），她的神情讓我們聯想起奈良畫中的人物，彷彿在質疑我們為何闖入她的生活。還有一個赤膊的駝背男人一手拿著快熄滅的捲菸，另一手牽著他的麋鹿（圖19）；以及一群看似種族相異的少女為共同的喜悅而聚在一起（圖20）。在每一幅照片中，奈良都捕捉了在秋光照耀之下，更加蔚藍明媚的天空和更加濕潤的黃綠色山草。但若將每張照片獨立欣賞，就會忽略了結合它們的創作動力——這是由奈良以影像把自己在島上的所見所聞積累、對比後拼湊而成的一本日記。我們也可能會忽略在對少數民族仍有好奇心的情況下，拍攝他們的時候，所無法避免但又可以說是必要的距離張力。當我們想要去了解他人

圖16　石川直樹《庫頁島》（2014）

圖15　川內倫子《無題》（2013）

的生活和價值觀時，我們是以局外人的身分去理解，而且我們必須在試圖理解他們世界的同時，仍然尊重這樣的立場關係。這點對奈良來說再真實不過了，因為他是個享受自己私人空間的人，所以也會對他遇到的人給予同樣的尊重。

最近，奈良不知不覺養成了一個新的習慣。經常在經過一晚漫長而滿意的創作後，他會走到書房的大窗戶前，望向遠方的山丘和田野，通常那是在曙光剛喚醒他眼前的形狀和輪廓的時候。他會為這片熟悉，但卻在那一剎間感覺煥然一新的景致拍一張照片 10。繪畫創作激起的動力和興奮使他以不一樣的角度去觀看世界，而他的照片亦反映著其中差距——朦朧的黎明或者露水的潤澤帶來的另一種色彩（圖21、22）。奈良只有在滿意自己前一晚的創作時才會拍攝一張照片，但這不是獎勵，而是告訴自己成績不錯的自我對話方式，是他從四面白牆的工作室出來，但仍沉浸在未完成的作品當中時，一種將徹夜創作的緊繃釋放的方式。對於大多數藝術家而言，懂得何時停息與懂得何時開始同等重要。

奈良到現在才終於覺得他可以抽離自己的攝影作品，可以透過他人的眼光看自己的創作，並且放下他自認對於情感和回憶的強烈執著。我們透過他近期開始使用的數位影像和Instagram，或許更加容易了解他是一個怎樣的藝術家。他會上傳各式各樣的照片，有旅遊的、重新找出陳舊照片和記錄著

圖 18 《尼夫赫的孩子　西瓜皮頭》（2014）

圖 17 《奧田先生》（2014）

圖 20 《穿著民族服裝的尼夫赫女孩們》（2014）

圖 19 《馴鹿大叔》（2014）

圖22　書房窗外的景色

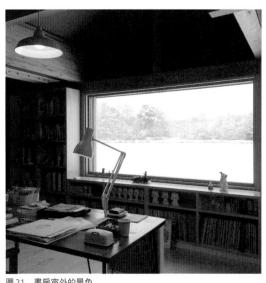

圖21　書房窗外的景色

他創作進度的照片。使用社交網路平台給人一種即時感以及視覺連接，打破了奈良私人的與身為藝術家的兩個世界之藩籬，不過對外界的透明度依然是有限的。作為一個不輕易相信文字的人，這個數位世界讓他可以透過自己覺得比較自在的媒體來分享，讓讀者藉由奈良的第一人稱隱約認識這位藝術家、知道他的喜好，以及世界觀。但同時，社交網路也讓他可以塑造一個沒有特定詮釋且不完整的身分、一個拒絕接受具體定義的身分，正如同本文試圖以文字詮釋，但可能最終仍無法定義的身分，因為奈良仍繼續活在文字難以定位，但意象卻能描繪的當下。

（官綺雲／香港大學藝術學系副教授）

關於本文
本文引自二〇一五年在香港的亞洲協會香港中心個展「奈良美智：無常人生」（Life is Only One: Yoshitomo Nara）時出版的圖錄《一期一會：奈良美智》中的論文。作者任教於香港大學，為明清時代繪畫的專家，同時也關注近現代的日本美術。本文作為首次完整歸納、探討至今鮮少被討論的奈良美智攝影作品的論述，極為重要。

1　奈良美智，《小星星通信》（大塊出版，二〇〇四），一〇八頁。

2　雖然奈良在九〇年代後期開始在創作中運用和平標誌，但他是在二〇〇〇年代才透過推特社交網路被一位泰國人士詢問，是否可以翻印一九九八年《No Nukes》畫作以支持反核運動。是在那次公民運動後，奈良的反核圖像才逐漸廣泛。

3　同註1，一三一頁。

4　與奈良訪談，二〇一五年六月十七日。

5　自一九八九年起，奈良已曾創作和腳有關的素描和繪畫，但在這個企畫之中這個主題更加連貫。

6　濱谷在這個攝影系列告別了他在此之前受到曼‧雷影響的藝術寫真風格，轉用更個性化的記錄性寫實手法。在一九四一年廣島原子彈爆炸後，日本民族主義上升，濱谷到訪日本偏僻郊區受到當時推崇「日本精神」的影響。這個時期的很多作家、哲學家和藝術家都傾向探討種族文化題材，證明當時日本精神的滲透力之大。

7　朱迪思‧凱勒（Judith Keller），「悲傷的軌跡：抗議新日本」（The Locus of Sadness: Protesting the New Japan），《日本的現代驅動力：濱谷浩史和山本寬介的攝影作品》（Modern Drive: The Photographs of Hiroshi Hamaya and Kansuke Yamamoto），朱迪思‧凱勒、阿曼達‧馬多克斯（Amanda Maddox）編，洛杉磯：保羅‧蓋蒂博物館（Los Angeles: The J. Paul Getty Museum）二〇一三年，四〇頁。

8　和辻哲郎極具影響力的一九三五年著作《風土》被傑佛瑞‧鮑納斯（Geoffrey Bownas）翻譯成《氣候與文化：哲學研究》（Climate and Culture: A Philosophical Study），威斯特波特，康乃狄克州：綠木出版社（Westport, CT: Greenwood Press, 1961）。

9　同註4。

10　同上註。

庫頁島（薩哈林／樺太）I

奈良美智

過去的時刻表

＊編註：俄羅斯音譯為薩哈林，日語漢字為樺太。原文中作者
時用薩哈林，時用樺太，為讓讀者知悉，在翻譯為庫頁島後方
括註作者原本用詞。

生活在庫頁島（樺太）上的人們，以及我

每天看著電視播放天氣預報的畫面，就會很清楚知道日本是個南北向細長的國家。舉例來說，只要看著被稱之為櫻花鋒面與梅雨鋒面的氣象，由南往北移動要花上好幾十天，就能確實感受到這段距離與時間。那麼，天氣預報的畫面中日本的北邊是北海道，右上角是被稱為北方領土的四個島，我想這是司空見慣的圖片。

然而當我們看看世界地圖，日本的確是南北細長的國家，卻能看到天氣預報畫面上沒有的東西。譬如定眼看位於北海道上方的庫頁島（薩哈林），是不是有不太習慣的異樣感呢？面積與北海道相似，但是細長，隔著狹窄的海峽與西伯利亞相接。還有，往北方領土四個島更北邊過去，直到堪察加半島之間，排列著許多宛如飛石般的島群。

我們看慣並熟悉天氣預報等北海道以南的地圖，韓國半島與中國沿岸地區，台灣與菲律賓的形狀看來都很自然，但當要意識到日本以北的時候，可能就會對於庫頁島（薩哈林）的形狀感到不適應吧。然而，庫頁島（薩哈林）還有飛石般連綿的小島群，在過去的時代曾是日本，存在於日本地圖上一點都不奇怪。現在成為俄羅斯一部分的島，到二戰結束前，那裡既不屬於日本。不過，約莫五百年前，南半邊的領土 1 屬於日本。不過，約莫五百年前，那裡既不始萌芽。

是俄羅斯也不是日本的領土，有尼夫赫（Nivkh）、鄂羅克人（Oroks），以及庫頁島（樺太）阿伊努人等少數民族在島上共生共存。

第二次大戰結束，庫頁島（樺太）與千島群島上國籍曾經是日本的阿伊努人，必須移居到距離蘇聯（現在的俄羅斯）領土最近的日本北海道。只要想像他們不得不離開祖先世代生活之地的心情，我便感到心痛。

我對於庫頁島（樺太／薩哈林），原本並沒有特別深刻的興趣，是因為這幾年回青森老家的時候，逐漸年老的母親經常跟我聊起往事，講到了母親的爸爸，也就是外公，我們明明應該經常相處在一起，卻沒有講過太多話。記憶中只剩下他總是溫柔凝視著我的眼眸。過去對於外公什麼都不了解的我，每當聽到母親講起他的年輕時代，遠赴庫頁島（樺太）與千島群島工作的事情，我對那片土地的憧憬，開始萌芽。

母親的娘家是貧苦的農家，他們與周遭鄰居在秋收後的農閒期，男人們都會離家遠赴北海道、庫頁島（樺太）、千島群島去挖煤礦，或者捕魚。在嚴寒的季節裡，外公前往庫頁島的礦坑挖礦，或去千島群島當漁夫，一直工作到春天來臨。在我三十多歲時都還很有精神、近九十歲才離世的外公，我們明明應該經常相處在一起，卻沒有講過太多話。記

214

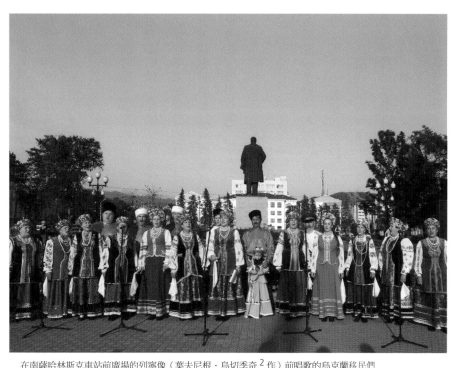

在南薩哈林斯克車站前廣場的列寧像（葉夫尼根・烏切季奇[2]作）前唱歌的烏克蘭移民們

外公在田地與蘋果園中的身影，至今仍是清晰的回憶。

八甲田山升起的朝陽，岩木山沉沒的落日，把田裡的外公外婆映照成一片金黃色，年幼的我也在那裡。我也清楚記得外公外婆家的模樣。在起居間的地爐，還有神壇、佛壇與白神，舅舅年輕時用箭射到很大的老鷹標本。穀倉牆上掛了捕兔子的鐵製圈套，也儲藏著自製的味噌與醬菜、花魚發酵壽司搭配葡萄釀的紅酒。啊，外公不會喝酒，所以是外婆喝掉的嗎？哈哈哈，有點好笑……。

……嗯，我要講的是庫頁島（樺太）。我無法與外公一起擁有的，是在庫頁島（樺太）與千島群島起落的太陽，是那裡的風景。我試著想像頭上一望無際的廣闊天空，希望自己也能融入那片綿延的景致。每當我這麼想，便會湧起一股無論如何都要踏上那片土地、去看看映照在外公眼中那片景色的衝動。雖然這是很個人的理由，卻是我往北走最大的動機。然後我在這裡想說的，不是地圖的歷史或者物理性喪失的那種故鄉，而是可以說是完全對照的、持續存在於個人記憶與感覺中的故鄉。

曾經在庫頁島（樺太）上的人們

要持續創作非常辛苦。不僅是一般這麼認為，實際上要持之以恆地發表作品，即使是樂觀的我也經常感到很痛苦。

215

這個時候就算找人來幫忙也無從幫起，開始學什麼新東西也是臨時抱佛腳，不過是權宜之計。

當我讀到神澤利子著的《在河畔》，我在那裡找到了持續創作的答案。那本書講的是神澤女士從懂事到青春期在庫頁島（樺太）生活的歲月。嚴峻的大自然與日復一日的生活，培養出她的感性。那樣的少女時期所培養的感性，保持著強而有力的脈動，貫穿她的許多作品，完全沒有停滯。每個人在幼少時期理應都是充滿感性的，要讓那份多愁善感新鮮地長久保存下去應該很困難。我認為這是隨著年紀的增長，會很快速適應眼前新風景的緣故吧。這片現實的風景，漸漸邁向社會化、慢慢背離了個人的觀點。

大體上來說，人們對於新接觸的事物都會覺得很有魅力。有沒有可能，並不是成年以後的日子讓感性變遲鈍了，而是從孩子變成大人，個人的世界也轉換為帶有社會性的思考了呢？不過我認為神澤女士在保存了孩童時期的同時，也關心社會與歷史。理所當然的，她也是個令人欽佩的大人。我不禁覺得她超越了年歲依舊獨立存在的感性是很特別的。

在思考著這些事情的時候，我開始搜尋並閱讀孩童時期在庫頁島（樺太）成長的人們所寫的文章。其中描寫的，除去戰爭後期混亂的時期，全都是人與大自然融為一體的童年光景。而且每個人不約而同的，儘管以一輩子來看在那裡度過的時光絕對稱不上太長，卻都把庫頁島（樺太）視為故鄉，渴望著回家。我邊讀著那些人的故事，把它們與神澤女士故事中出現的風景重疊在一起了。

如果過去住在那裡的人們，戰後什麼也沒有改變，可以一直繼續生活下去呢……？這樣試想便覺得有點理解了。正如同「故鄉是在遠處思念的地方」[3]這句話，所謂故鄉，要藉著離別才會成立。到昨天還在過日子的地方，某天突然變成國境之外，一邊確信自己無法回頭，一定得離開的時候，後來移居的地方若是自然環境與景致、氣候差異越大，人們肯定會對過去曾居住生活的土地懷抱強烈的鄉愁。這一切，終將只會存續在回憶之中，與在那之後的生活漸行漸遠，但是不管時間與空間的距離拉得有多遠，都會像昨天的事情一樣在心底繼續發光吧！

關於我自己

讀了過去曾在庫頁島（樺太）生活，又不得不離開的人們書寫的文章，我內心也逐漸產生了某種共鳴。雖然只要想回家，隨時都可以回到我的故鄉青森縣弘前，然而過去我也曾有過想回國家卻回不了的時期。高中畢業離家，到大學畢業，幾乎都沒有返鄉，到了二十八歲我便前往西德留學。接著在

那住了十二年。那裡的生活新鮮事不斷，既緊張，但也非常有趣。然而，當我在那樣的生活中得以喘口氣時，腦海浮現的全是在弘前度過的童年時光。那些與其說是具體的回憶，反而是當時包圍著自己，像空氣一般的東西。學生的手頭並不寬裕，那段想回家也無法輕易回家的歲月中，如果把記憶拉到眼前，弘前不是地理上遙遠的物理存在，我意識到記憶中的弘前已超越了時間與空間，是令人懷念的故鄉。

開始在西德生活過了兩年以後，曾經分為東西的德國統一了。我一邊親身感受社會的轉變，也習慣了那裡的生活。但是當我想起日本，在那個網路尚未普及的年代，日本非常的遙遠，我對記憶中的故鄉那股思念之情越來越強烈，於是在不知不覺中，童年時代感性的那一面，開始出現在每天的創作中。就這樣，在學習美術專業以前的個人經驗，成為我創作的根源。

四十歲的時候，我從二十八歲起生活了十二年的德國回到日本。開始住在東京郊區，想要回老家的時候就可以回家。但是，故鄉對我來說，依然覺得遙遠。我想原因是就算回到弘前，眼前所見到的已不是過去那見慣的景色了。

我的童年時代與日本急速的經濟成長重疊在一起。從上小學到畢業，學校周遭無論風景、人們的生活，都發生了驚人的改變。地方的土氣性格逐漸被稀釋，隨著電視機的普及，整個日本都共享了那股巨大的、時代改革的氛圍。等我到了十多歲，對收音機播放的外國音樂與時尚產生興趣，我像雙人格似的用房間的內與外把自己劃分開來，當時自己從不覺得有什麼奇怪。我被動的接受了電波帶來的世界，如同當今的網路，與住在不同地方陌生的人們，擁有了共同的語言。

我認為這也是往後居住在異鄉德國，還能以藝術與文化做為共同基礎，和許多人交流的原因。不過，有些事情是絕對無法共有的，我了解那對於自己來說非常重要，於是開始努力將它在創作中具體化。那是在一去不回頭的時光背後，仍然延續的童年生活風景，我在那時成形的感性，竟然在意想不到的地方再次找到。

前往庫頁島（薩哈林）

實際造訪的庫頁島（樺太／薩哈林）位於俄羅斯的極東，亦即是地處邊陲，我不禁覺得對資源大國俄羅斯來說，這地方就算近代產煤礦、現代有油田，也沒有被看得很重要。這是因為與日治時期相比，主要都市的人口都減半了，鐵路與道路等基礎建設跟當年比起來，似乎也沒有什麼變化。而且，許多為了當地資源而建設的工廠都成了廢墟散布各處，數量令人吃驚。不只是造紙廠、鋸木廠、煤礦等廢墟，還有與日

工廠廢墟

王子製紙敷香工廠舊址

本軍方有關的建築物、鐵道、機場等等，林林總總。當然在城市裡，過去由日本建造的公共建築與住宅，在某種程度上經過整修而有效的被利用。但是，每當我看到這樣的光景，就更切實感受到在俄羅斯這麼巨大的國家之中，庫頁島（薩哈林）實屬邊境。

剛提到的二次大戰後，除了軍人俘虜以外，還有些人也被留在當地。那是一段被當成專門職種（例如漁業或製造業等等）交接的時期，日本人必須把工作上的知識傳授給俄羅斯人。這些日本人等到戰爭結束後好幾年，才被允許回到祖國。

是的，我是出於渴望與外公共享他眼中的風景如此個人的理由，而走向了北方。但是，實際站上那塊土地一望，我眼裡看到了比外公更多、各式各樣的東西。若要簡單來說，就是斷斷續續延續下來的地方歷史。那裡曾有逃離蘇聯帝政的俄羅斯人，也有追求夢想而移居的日本移民。然而，有幾種原住民在俄羅斯與日本人到來之前，便居住在那邊，雖然多少有些爭紛，但曾經自由闊步的，其實是那些人。戰後，曾經是日本國籍的庫頁島（樺太）阿伊努族被迫移居日本，如今已不復存在。稱為尼夫赫、鄂羅克的人們儘管在俄羅斯的同化下，依然守著傳統文化生活下來。還有，日治時期主動或被強制來此作為勞動力的朝鮮人。他們因為不是日本籍，

工廠廢墟

工廠廢墟

川上礦山遺址

而必須留在當地。本來有朝鮮姓名，後來改成日本名，又再改成俄羅斯名，擁有三個名字的第一代雖然只剩幾位，但卻將飲食文化傳承了下來，這裡可以吃到美味的韓式泡菜，以及味道和正宗口味無異的朝鮮料理。

國家到底是什麼？國家的定義為何？人種與民族又是什麼？越想越糊塗。這麼說起來，我們會說住久了就是家，這麼說是沒錯，但很確定這跟國家的家不同。那麼對自己來說什麼是家？就算試著這樣去想，還是搞不清楚。唯有住久了就是家這件事，我非常能體會。原來如此，自己生活的地方，對我來說才是中心。

我在二戰結束將滿七十年之前造訪了庫頁島（薩哈林），那裡的人每個都很友善。就連極東守衛的士兵也在鐵絲網那頭用笑臉招呼我入內，給我看過去日軍建造的俄式碉堡。朝鮮裔的老人家友善的用日文跟我說話。尼夫赫、鄂羅克人用他們的飲食文化歡迎我。我找的翻譯是在庫頁島（薩哈林）大學念日文的二十歲年輕人，他對日本與庫頁島（薩哈林）的地理歷史毫無興趣也不理解，然而對於日本動漫的御宅族造詣卻深得驚人。

我現在思考著沒有在歷史這本巨著登場的人們。他們是我到庫頁島旅行時邂逅的人，是跟外公一樣離家去討生活的人，也應該是過去曾移居到那裡生活的人的家族史。然後當

220

川上礦山遺址

川上礦山遺址

川上礦山遺址

美田礦山遺跡（露天挖掘場遺跡在大池子裡）

然還有自古以來已經在那裡，現在仍在的少數民族，以及被
驅逐離開的少數民族。我一定還會再度前往庫頁島（薩哈林）
吧。而且可能還會再去好多好多次。庫頁島（薩哈林）已經變
成像故鄉一樣，讓我想不停去造訪。無關所謂的歷史還是民
族什麼的，彷彿去那裡本身對我來說就很重要，我想這就是
庫頁島（薩哈林）的意義所在。也許我內在的DNA有意
志，跟著血緣回溯超越了國家與民族，甚至反時間而行。這
點與其說是自己本身，感覺更像是身為人類這個種族的一種
行動吧？我開始有這樣的感覺。

我開始想要從日本往東西南北四面八方、建構自己
DNA的故鄉去旅行看看，最初的第一步就是庫頁島（薩哈
林），我很清楚知道那裡有著大城市沒有的東西。雖然條條大
路通羅馬，正因為羅馬無法一天造就，從那裡回家的路上要
經過個人的故鄉。

這裡往南、往西或往東（當然還有往北）

從庫頁島（薩哈林）回來一年後，我到台灣去旅行。雖然
是造訪過許多次的台灣，但去了不是所謂的觀光區，而是開
車繞行了台灣的山間。那趟旅行造訪了住在深山的原住民
（在台灣是這麼稱呼的）部落，以及至今保存著日治時代地
名的所在。不知為何，離開日本越遠，越是覺得更接近自己

222

美田礦山遺址（捨石山）[4]

美田礦山遺址

原住民們的歡迎款待

的故鄉。在遠離東西方的中心，那些被稱之為邊境的地區，有著對我來說很有親切感的人們在那生活。

然後，我想起了二〇〇二年拜訪阿富汗的往事。我去了幾個城鎮，市區當然已經因為戰爭而成為廢墟，我四處走訪了一些建築物、難民營等地，印象最深刻的是遇到了牽著山羊的遊牧民族。不像城市會隨時間而改變，遊牧民族並沒有因為時間改變生活方式，他們的樣子讓我感到彷彿是與遠親久別重逢。我不知道這股感觸是打哪兒來的，但我大概是為了要遇見自己這樣的心情而旅行的吧。只要我還活著，自我的旅程就會繼續。

（奈良美智·畫家／雕刻家）

1 編註：一九〇五年，日本透過《樸資茅斯條約》從俄羅斯手中獲得庫頁島南部（北緯50°以南）。二戰後，日本在《舊金山合約》放棄庫頁島南部與千島列島的主權。

2 編註：葉夫根尼·烏切季奇（Yevgeny Viktorovich Vuchetich, 1908-1974），蘇聯著名的雕塑家和藝術家。

3 編註：出自日本詩人室生犀星（1889-1962）的〈小景異情 其二〉一詩。

4 編註：伴隨著煤礦開採產生的捨石（廢石），經常就近在礦場周邊傾倒堆置，形成捨石堆（或稱煤碴堆）。

帆寄村遺址

波羅奈斯克郊外

臺灣
奈良美智

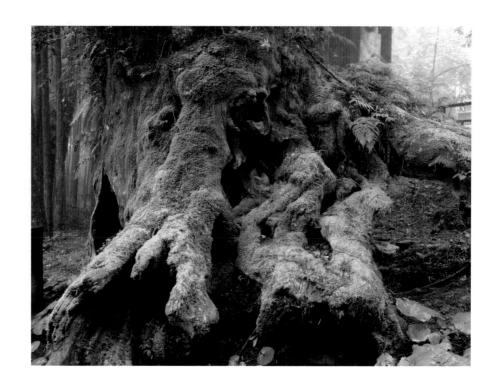

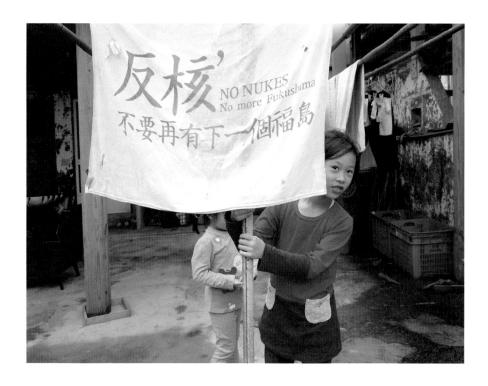

庫頁島（薩哈林／樺太）II

榮濱

奈良美智

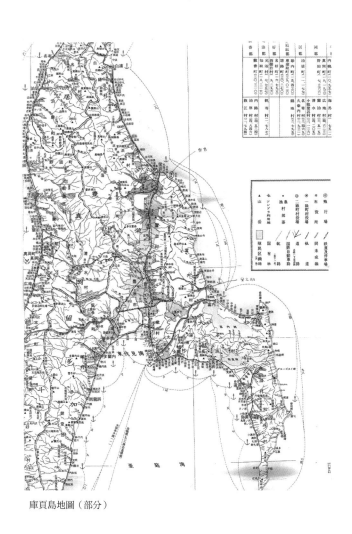

庫頁島地圖（部分）

《銀河鐵道之夜》。我是在高中畢業剛到東京時，才好好讀了這個具有獨特宇宙觀的故事。當然，小時候在各種給小朋友閱讀的故事當中，我是看過的。只不過，要讀懂那故事，或者說能把它當成一個普遍的故事來解讀，就必須要等到那時候。在廉價的木造公寓小房間裡，只有在燈泡下，我才能搭上銀河鐵道的列車。我覺得就好像翻開老相簿般，一邊翻閱，一邊在腦海裡追憶著故鄉往事與善良的人們。對於故鄉的記憶，明明不過才沒多久，卻因為離鄉背井而在心中逐漸成為一種普遍的東西，幫助我進入故事當中。於是不僅止於故事，我也追溯起作者的生平。

宮澤賢治二十六歲的時候，最了解他、也是他創作緣思的妹妹敏子，因為感冒病逝了。那是〈永別的早晨〉[1]。接著在隔年的一九二三年夏天，他搭乘火車從花卷出發，前往庫頁島（樺太）旅行。據說賢治的旅程，是為了幫學生在庫頁島（樺太）的大泊找工作，想必也是追尋到了另一個世界的妹妹的旅程。從花卷出發，由岩手進入青森，火車上的賢治寫下了〈青森輓歌〉。那首詩，不，是那幅心像速寫，已經成為搭乘銀河鐵路列車的方法了。

當火車在如此暗夜的原野之中前行時

車窗全變為水族館的窗

（冷漠木然的電線桿行列

好像忙碌地移著位

火車是銀河系的玲瓏透視鏡

奔馳在蘋果裡

奔馳在巨大的氫氣蘋果裡）

但這裡究竟是什麼車站

（中間省略）

她是否獨自一個人

經過如此寂寥的車站呢

前往那不知會進入何處的方向

走向那條不知會進入何種世界的道路

她是否一個人孤單地走著呢

（後面省略）

節錄自〈青森輓歌〉

未舖設的道路

他從青森搭船到北海道，然後往更北走。由北海道北端的稚內再搭船抵達了庫頁島的門戶大泊。在那裡辦完事情以後，搭乘庫頁島（樺太）鐵路朝著終點站榮濱前進。那裡是當時日本最北邊的車站。

庫頁島（薩哈林）那趟旅行，我對於要去如今已改名為斯塔羅杜布斯科耶的榮濱感到很興奮。斯塔羅杜布斯科耶位於南薩哈林斯克（日治時代的豐原）以北五十公里左右，非常小的村落，到海邊走走如果運氣好，會在沙灘上發現琥珀……。當年賢治下車的車站已不復存在。車站建築沒了是理所當然，甚至連月台、鐵軌都不見蹤跡。聽說大約十年前，還殘存著一些軌道，如今到哪兒都沒有車站與鐵路的痕跡，視線內只有點狀分散的民宅，與寬廣的空地。

我只能在應該曾經是車站所在的周遭，來來回回踱步。未舖設的道路凹凸不平，讓我回到青森的童年時光。沿著街道零星豎立、有些傾斜的路燈，應該是日治時期的產物吧？當我垂下仰望街燈而抬高的頭，這時候像是腐朽的鐵道枕木映入眼簾。那個，就是枕木沒錯。當我認為無論車站、月台、鐵軌什麼痕跡都沒留下的時候，它還在那裡。這個發現讓我很開心地抬頭，大口呼吸環顧起四周。這時候，一個騎著自行車的俄羅斯女孩出現在我的視線。我反射性地舉起相機，女孩對著我微微一笑。怎麼說

237

像是枕木的東西

呢，就好像賢治的妹妹超越了時空與次元，來迎接遠道而來的我。那時，雖然只有一瞬間，我覺得彷彿看到了小小的木造車站。

宮澤賢治在庫頁島（樺太）旅行期間，寫下了收錄在《春與修羅》裡的〈鄂霍次克輓歌〉這首詩，隨後創作了童話《薩格林與八月》。薩格林是古老的說法，意指庫頁島（樺太／薩哈林）。《薩格林與八月》被認為是以榮濱周邊的海岸做為背景。還有，《薩格林與八月》當中登場的《天鵝站》，是否就是白鳥湖附近有個被稱之為白鳥湖的大湖，我不由得認為《銀河鐵道之夜》鳥湖的車站。我抵達那裡的時候，白鳥湖面被陽光反射得波光閃亮。那既是白晝的世界，也讓我覺得像是夜晚銀河反射的模樣。是的，銀河鐵道是從被稱之為天鵝座的北十字星，一路延伸到南十字星的鐵路啊。當我開始回想《銀河鐵道之夜》的故事時，禁不住覺得，在榮濱遇見的少女並非賢治妹妹的幻影之類，甚至連她存在的本身，會不會也只是一瞬間的幻覺呢。

（奈良美智．畫家／陶藝家）

1 編註：宮澤賢治悼念死去妹妹敏子的系列詩〈無聲慟哭〉中卷頭之一，收錄於詩集《春與修羅》。

238

在榮濱遇見的少女

白鳥湖

239

半生（暫）

奈良美智

故鄉的時日

我出生於五〇年代尾聲，北國的地方城市。在我上托兒所那時候，雙親在平緩的山丘上蓋了一間獨棟的小平房。那裡是沒有住家、宛如草原延伸的廣闊地帶，也是我記憶的開始。鄰居家有羊，看得見遠處的小學跟街道。我上小學不用走馬路，穿越草原就能過去。

小學一年級的時候，我和班上的阿學兩個人搭車跑到民營鐵路的終點站。那天剛好是颱風過後，我還記得小小溫泉鄉的河川水位暴漲，還有快要被沖走、已經半毀的橋樑。逛完了不太大的小鎮，我們在第一顆星星亮起的時候搭上了回家的火車。在車上我們被一個多管閒事的阿姨抓住，到了該下車的站也不能下車，被帶到一個大站，還叫了警察，讓因為擔心而面色鐵青的母親們來接。不過，幸好我的父母並不是愛管東管西的人，從此之後，只要事先告知都會允許我自

由行動。到了小學高年級，我騎單車到了許多地方，也記得中學的時候睡過帳篷。在雙薪家庭的放任主義下，自由自在地出入。

七○年代中期我家窗外已漸漸看不見蘋果園，不知不覺周圍的房子都蓋起來，把我們包圍了。從前那片草原消失得無影無蹤，隔壁家的羊也不知在什麼時候不見了。二次世界大戰戰敗後，日本因為韓戰的特別需求 1 開始經濟復甦，地方的風景也改變了。這樣的光景轉換，出生於五○年代日本地方城市的人們應該都見證過。生活一天一天變好了，家裡的東西，一點一點變多了。

六○年代與七○年代的風景是迥然不同的。這裡指的不是地方上的山丘那棟小屋子窗外寬闊的風景在改變，而是對於這幅叫做世界的風景，我的看法有了很大的變化。深夜的收音機為年輕人帶來外國的樂曲，電視透過衛星直播告訴全世界人類登陸月球了。接著在同一時期，偏離了當初的預測、戰況越來越膠著的越戰，也經由照片或影像零時差的被傳播著。在美國，以年輕人為中心，質疑為什麼要打越戰，並轉為大規模的反戰運動。過去有如化學香料般的流行歌曲已然失色，用爆炸性的音量面對看不見未來的世界，真實嘶吼的搖滾樂讓年輕人趨之若鶩。反戰運動把搖滾樂聽眾的年齡層與意識一口氣都拉高了。這讓原本討厭大聲量的公民運動世代覺醒，從文學、電影，到街頭次文化等等，對於過去的價值觀產生全面性的反擊，並且釋放到美國社會。

這樣的七○年代，與我十到二十歲之間的青春期正好重疊。在小學高年級流行自己組收音機的時候，我收聽著自己第一次親手組裝的晶體收音機，耳機沒拔掉就睡著了，結果

半夜醒來聽見了深夜放送的節目，主持人對年輕聽眾播放的音樂立刻將我俘虜。不知道是幸運還是不幸，由於我住的縣市有美軍基地，所以也能從他們的廣播電台收聽到各式各樣的歌曲。

在一九七五年越戰結束前後，搖滾樂進化出更多風貌。

受到東方思潮與古典樂的影響，以及使用最新的電子音樂與錄音播放技術的進步，新式的靈魂樂也展露頭角了。年輕人的音樂與次文化晉升為藝術，在得到公民權以後逐步邁向大眾化與商業化。在這當中，喜愛藝術的菁英份子們開始遠離流行的事物，在藝術市場上，觀念性的作品漸漸成為話題，這些都是我到後來才明白的事情。那個時候的我，端詳著用攢下的零用錢所買的唱片封面，比源頭要晚了十年才接觸到普普藝術，而在音樂上也有著同樣的時差。我除了收聽廣播播放的最新歌曲，也會去找自己關注的音樂人過去的專輯，或者是對他們有影響、他們所推崇的事物。我也曾跟與商業主義無緣的美國地方非主流品牌訂購唱片。我對傳統民謠也很有興趣，不只是黑人音樂，也曾為了追尋白人音樂的源頭，而聆聽美國阿帕拉契山中的移民當時傳誦的歌曲，以及那些歌曲的起源，來自英國與愛爾蘭的民謠。

如果要問那個聽著英國與愛爾蘭古老民謠，跟民主運動時期的民謠，還有越戰時反戰搖滾樂，閱讀著當代文學的少年，有沒有因此被教育成反權威社會的年輕人呢？我覺得無法簡單地回答YES。看著那些打不贏極權乾脆過起好日子的日本年輕人，以及淺間山莊事件裡極端份子的下場，我覺得自己一直在倡議的是「自由」，而不是「反權威」。對那些脫離現實社會試圖建立自己社區的剩餘少數嬉皮世代，也充滿了親切感。如果捫心自問，我認為自己被教育成了愛好和平與文學的少年。

不知不覺中，我變成比起一般大學生更加沉迷於搖滾樂的搖滾宅，高中就結交比自己大上一輪的大人。他們是在老家的夏季祭典睡魔祭，自己製作睡魔參加的團體，名字叫做「必殺睡魔人」。成員來自爵士樂咖啡店、Live House、花店等等，是由同鄉的好朋友們所組成。從祭典開始前幾個禮拜，他們就會在空地搭起大帳篷製作睡魔，不知從什麼時候起，我也開始在那裡出入。從傍晚到深夜幫忙製作睡魔，接著又跟著他們沒日沒夜的玩鬧。與不忘自由的年長前輩聊音樂本來就很開心，能跟聚集在那裡、年齡相近又志同道合的人碰面，也很有意思。祭典舉辦期間，連外地人也會來幫忙。我在那出道沒多久就遇見了友川Kazuki（1950–）[2]，突

出劇場的外波山文明（1947–）³，還有太古八郎（1940–
1985）⁴，以及在淺草的脫衣舞孃吉洛。我還認識了 Live
House 的老闆，所以即使睡魔祭結束了，臉就是通行證，可以
免費觀賞各種表演。某一天，有人這樣對我說：「我想把車
庫改裝成搖滾樂咖啡廳，你要來幫忙嗎？」

高二的秋天，我把學校放一邊搞起了搖滾咖啡館。我們
一起打造了室內的牆壁、桌椅，甚至吧台。還做了窗框，把

切割失敗許多次的玻璃崁了進去。他們還讓我負責在鐵捲門
上畫畫。同一個時期，也畫了掛在 Live House 舞台後方牆上很
大的一幅畫。畫的是一對彈著吉他、擬人化的貓咪情侶檔。
每個週末我都在 Live House 度過，每天都去離家步行五分鐘的
搖滾咖啡廳。搖滾咖啡廳 DJ 的位置上有兩台轉盤，我每晚
都在那兒選曲播放。我與一些喜愛音樂的大學生常客變得很
要好，聽他們談文學、戲劇和電影。然後我會驕傲地說些他
們不知道的音樂。

我認為自己在放學後的社會大學裡，是個不可多得的好
學生，但是在學校功課卻不怎麼樣，是個光說不練的壞學
生。即使如此我每天還是開心的在搖滾咖啡廳這間學校，慢
慢成為大人。在這樣的某天，常客們以我很會畫畫為理由，
送給我一本畫冊《萬鐵五郎／熊谷守一》，是一套集結了國內
藝術家的美術全集裡的其中一本⁵。那是我書架上從來沒有
的類型，既不是小說也不是詩，沒有用文字表達，這樣的表
現方式卻是書本的形式，讓我感到很新鮮。我要如何讀懂沒
有文字的東西？其實只要將過去一直聽音樂的「耳朵」切換
成「眼睛」就可以了。從萬鐵五郎與熊谷守一的畫裡，竟然
能體會到聽音樂時獲得的情感，簡直就像能發現哥倫布的雞蛋
（Egg of columbus）⁶一樣驚喜。

243

當然，在認識這些畫家與攝影師的作品，雖然深受漫畫雜誌我之前，透過唱片的封面，我已經看過好幾位畫家與攝影師的作品，雖然深受漫畫雜誌《GARO》[7]裡的鈴木翁二（1949－）、林靜一（1945－）與赤瀨川原平（1937-2014）等人的畫作吸引，但是我從來沒有意識到，例如把它們放在畫布上當作單獨的畫作觀賞。就算家鄉的國立大學教育美術系的學生不經意的對我說「奈良同學很會畫畫，應該去念美術系」，我也從來沒想過自己可以去報考那種專業的學校。在我的生活裡，顯而易見的是美術的距離很遙遠，我無法擁有去念美術大學這種完全脫離現實的想法。我和其他同學一樣，覺得只要能混進哪間有聽過名字的大學就可以了。

就這樣來到了高三的暑假，我人在東京，參加大型升學補習班文科生的暑期輔導。老師對著許多補習生授課的課堂讓我感到很無聊，反而是身處於大都會這件事讓我非常興奮。我跑了許多現場演唱、唱片行還有咖啡廳，果然還是下課以後的生活比較有趣。某一天，我坐在補習班前的路邊看書，有個看來與我氣質相近的補習生叫住我說「誒，要不要買講習課的票？」那是關於『藝術大學升學課程』以裸女素描為主的研習課程。我一看到『裸女』兩個字瞳孔就放大了，接著，那些曾被說過「奈良同學好會畫畫！」的往事，

還有小學老師「你畫得跟大人一樣誒！」的驚呼，瞬間在我的腦海奔馳。也理解到原來想要賣票給我的同學，是因為我的穿著打扮判斷我是為了報考美術系才來補習的。既然我被稱讚很會畫畫，應該能過關吧（可以看見裸體的女人了！），於是我假裝考慮了一下回答說：「好喔！」

褪去衣衫的中年模特兒，說是模特兒但不是時尚雜誌那種八頭身，而是隨處可見的歐巴桑。雖然這讓十七歲少年的激動幻滅了，但也幸虧如此，我才得以冷靜地進行描繪。環顧四周，感覺並不是大家都很厲害，當中也有人很明顯就是來錯了地方。出乎意料的我畫的線條好像還不賴？連講師都說：「第一次見到你，平常在哪家（補習班）上課？」。老師問我：「高三？要報考哪裡？」「什麼？普通的大學？不考藝術大學嗎？好可惜喔⋯⋯」老師一直這麼講，我也不由得問了一些「像是『藝術大學？我可以考嗎？』」等等的蠢問題。

⋯⋯怎麼這文章看似認真，結果越來越不正經了，不過，高三那年夏天，確實讓我萌生了天真的念頭，想說就先報考藝術大學，應該會比普通大學容易合格吧。然後，也下定決心嘗試考美術系。這可不是「我想要成為藝術家！」那種認真的決定，而是「大學生活應該可以過得很爽吧」那種欠揍的想法。

244

高三的冬天，為了上冬季講習課我到了東京。這次不是文科生的課程，而是考藝大課程的術科補習。我在那兒第一次體驗畫油畫、用炭筆素描。傍晚就到新宿的搖滾咖啡館，在吵雜的樂聲中看書。我在睡魔祭中認識的劇場人，他們說過「到東京一定要來露個臉喔」，但我無法靠近他們在新宿黃金街的店。有一次，我人已經到了店門口，裡面卻傳來非常激烈的唇槍舌戰。身處東京如此巨大的城市，我覺得自己好像一隻被蟻獅8的陷阱吸進去的螞蟻，課後我總是到搖滾咖啡廳只點一杯咖啡，在那消磨幾個小時。即使如此白天的課依舊非常有趣，畫畫變得越來越好玩，明明是初學者，畫的裸女素描竟然還受到稱讚，我漸漸感到即使不去念大學，畫永遠留在這裡好像也不錯。如今想起來，也知道那個念頭很蠢，但當時真的樂在其中。我還認識了愛音樂的東京女孩，過年的時候她對我說「一個人迎接元旦很寂寞吧？要不要來我家？」於是就被請到她家圍爐吃年菜，我開始覺得自己已經在東京定居下來了。

接著是考試。才剛開始學油畫的我沒有報考油畫科，而是報了考題是我經常被讚美的裸女素描的雕塑學系。我很幸運被錄取了，卻不知為何沒有去辦入學手續。採取放任主義

的雙親，連我報考過什麼大學都不知道，還以為我要重考一年的目標是普通大學。從東京回到家的我，跟從前一樣總是埋頭躲在之前那家搖滾咖啡廳。和當地大學生聊天依舊很愉快，覺得就這樣被人與音樂包圍著過日子也可以。在我考上的大學入學報到手續到期那陣子，雕塑學系的岩野勇三老師打電話到我家。他跟我說「念不念藝術大學，或者要不要重考都沒關係，無論選什麼都來見我一面吧」，於是我搭著夜車前往老師在等我的大學。

我在春假的時候參觀了藝術大學。雕塑學系的工作室即使是在春假，還是有幾個學生在創作。那裡有補習班的工作室所沒有的「自由」空氣。那些認真追尋著什麼而創作的大學生，看起來好像在叫我要往那條路前進。我走出連暖氣也沒有，甚至有點冷的工作室，早春的陽光溫暖灑落。不知怎的風景看起來比以前更新鮮，我覺得自己彷彿從長長的冬眠甦醒過來。

武藏野美術大學

高中畢業一年後的一九七九年，我進了武藏野美術大學。念的是技術專科，屬於造形學院當中的別科，術科比學科多。會想去那裡的契機，是因為畫家麻生三郎在那兒教

245

麻生三郎老師（由下往上第四階，右側第二位）與穿著制服的奈良（麻生老師右斜後方）

書。麻生三郎是同個時代之中我最喜愛的畫家，能跟著他學畫簡直像做夢。麻生老師與很早便離世的松本竣介、靉光（1907－1946）[9] 等人是畫畫的夥伴。比起老師為我的作品講評，我更愛聽那些關於二戰結束後的東京，還有當年他與好友之間的軼事。像是整天盯著臭水溝，會看到各種垃圾混著貓狗屍體漂過，還有大夥兒到車站前的路邊攤吃烏龍麵，結果因為電車來了，井上長三郎（1906－1995）[10] 把吃到一半的烏龍麵放進大衣口袋上了車，在車廂裡吸著麵等等，我好喜歡聽豪爽的前輩們那些好笑又滑稽的趣事。理所當然的，我與同學們的相處，也跟那個年代的前輩畫家差不多。每個人

都是怪胎，但對繪畫抱持的熱情無與倫比。跟他們在一起的每一天，讓我感到自己也跟繪畫組的學生沾上了邊，身上沾滿了顏料作畫。我並不是有才華的資優生，不知為何態度卻好像很了不起。

午休的時候我會在學校食堂洗碗。並不是因為缺錢，只是午休也想讓身子動一動。碗洗完以後，我會繼續穿著膠質的白圍裙與白長靴，在廚房裡選自己喜歡的菜當午餐。這種學生肯定很少見。從廚房叫住來吃午飯的同學，讓我覺得自己很特別，感覺很興奮。

我從高中起就老是跟年長的人混在一起，就算才大一也能以平常心與學長們交談。有一位來自岩手縣、大我兩屆，雖然還是學生卻經常入選公開徵件展的學長，我倆特別聊得來。他曾參加公開徵件展所主辦的歐洲旅行，與我分享親眼目睹只在畫冊上看過的名畫時有多感動，還有許多畫家都曾描繪過的巴黎街頭風景。聽著這些，不知道什麼時候，我也幫自己辦了一本護照。

比起同年級，我確實是跟學長們走得比較近。那些學長與其說是認可我的繪畫實力，不如說是覺得我天不怕地不怕的討人喜歡。高中時期也是如此，如今想來更是覺得自己已經

常得到許多年長人士的引導。到現在如果我喝醉，還會在心中默念那些前輩們的名字。

要升上大二前的春假，二十歲的我前往歐洲旅行。也就是所謂的背包客，背著最精簡的行囊，造訪了許多歐洲城鎮。到美術館去看教科書上那些畫的真跡。每一次，比起鑑賞畫作，我更被看著真跡這個行為所感動。當我察覺自己並非因為畫作本身而感動時，從前看著印出來的畫想說要造訪真跡這件事的有趣之處便消失無蹤。然而，我卻發現了更有趣的事情，那就是我四處停泊在下榻的青年旅館，與外國年輕人們的交流。我們根本不聊繪畫，聊的是看過的電影與聽過的音樂。每當我們說出彼此都知道的名字，就好像共同擁有了超越言語的印象，我很感謝那些隻字片語。不是美術這種專業學術，而是在以更大程度涵蓋我們周遭的次文化當中，才有著生活在同一個時代的現實。每當我們聊到許多許多的搖滾樂與民謠，還有文學、電影，我才能對整個世代的價值觀產生自覺。比起美術這項單一的教養分類，我反而從存在於現實生活中的次文化裡，看見了共通的語言。而且，比起那些被保存在美術館、過去我只看過印刷品的名畫，反而是不曉得在幹麼的當代藝術家的作品，讓我覺得更有意思。我也開始意識到，工匠般的技術與自我表現的方式是完

全不同的兩件事。我覺得眼裡所見的都很新鮮，彷彿重獲新生了一樣。這樣的我，在五月的連續假期結束時獨自從歐洲回國，也在旅行中花光了那年應該要繳的學費。

就讀藝術大學的我，高中並不是特別會畫畫的學生。然而理所當然的，藝術大學的學生每個都很會畫畫。以全國地區來講，我完全不是顯眼的存在，只不過是個有勇氣獨自到

歐洲旅行的先驅者（在當時），然而歐洲之旅明顯改變了我。比起畫得好不好這種技術性的問題，世代之間能共同擁有的事物其實更加重要，我是瞭解到箇中妙處才回國的。具有普遍性的事物，首先要在同一個世代裡共享。過去看似打遍天下無敵手很厲害的同學，他的畫看起來也不過是很會畫而已。

我在歐洲旅行花掉了該繳學費的錢，於是從武藏野美術大學了休學，決定隔年報考國公立的藝術大學。也因為我最尊敬的麻生老師正好因為高齡要退休，因此這決定下得令人驚訝的容易。接著我很幸運的考進了愛知縣立藝術大學，因

為旅行花光學費的事我對父母說不出口，只說是為了要減輕他們的經濟壓力才想轉到公立學校。

愛知縣立藝術大學

一九八一年的春天我搬到名古屋郊外的長久手町。搭了搬家公司的順風車，跟著行李從東京一起被搬過去。那個時候的名古屋雖然已開始削山整地蓋住宅發展衛星市鎮，但比起二〇〇五年愛知萬國博覽會的契機而開通的磁浮列車，把鄉鎮變為城市的那種轉變，尚未升級成市的長久手町都是農田與菜園，依然保有緩慢的鄉間氣息。接下來我要就讀的大學，位於地鐵的終點站還要再轉乘巴士，一直坐到鄉間風景的終點，就在廣大的農業試驗場旁邊。

入學以後大學四年我都住在校門口旁邊的小屋。那是農家的房東好玩蓋的，稱不上住家，真的就是間小小的屋子。夏天很熱，冬天跟戶外一樣冷，共用的衛浴都在小屋外面。那一帶散布著這種給學生住的「小屋」，簡直就像大自然裡面的學生宿舍，我們每晚都會到某個同學那邊聚會，不斷聊著幼稚的藝術，並且愚蠢的喧鬧。大學校園像高爾夫球場一樣既寬闊又充滿著綠意，有種與世隔絕、時間都停頓般的自由感。無論在學校還是住處，雖然是井底之蛙的我們很自由並

且所向無敵。

有一天，我獨自在天色已暗的工作室隨意揮動畫筆，一個不是班導的老師走了進來，「你的畫滿有意思的嘛」他對我說，停頓幾秒以後提出了邀請「一起去吃晚餐吧」。那個人是櫃田伸也老師，他的作品和個性跟麻生老師是完全不同的類型，卻有種很容易讓人親近的吸引力。結果，我的學生時期櫃田老師雖然一次都沒有教過我，卻請我吃了數不清的晚飯，告訴我許多關於美術的事情。然後不知不覺的，我已經可以自顧自地到老師家從書架上找書來讀。櫃田老師既不是我的班導也不是指導教授，與其說是老師，還更像是親戚的叔伯，出乎意料的我對他透露過許多內心話，而老師真摯地接納了那樣的我。

考上研究所那時候，加上也有了車，於是我搬到長久手町附近尾張旭市的公寓。然而我卻無法適應那種新婚夫妻會入住、兩房兩廳的「普通」公寓，才一年我就在附近找到一間空倉庫搬了出去。那裡曾是地下劇團排練與公演的場地，我找到幾個夥伴一起共用那個大空間，把六疊榻榻米大的辦公室當成自己的住家。

直到研究所畢業一年後，我還繼續住在那裡進行創作。

正確來說，是大學買了我畢業作品的畫作，當時雖然還沒有博士課程，但理所當然的應該要進入最後的學程，也就是做研究。然而，我卻因為忘了提出資料申請的期限而無法繼續升學。如果問我是否大受打擊，其實答案是NO，我反而覺得擁有了比學生更多的自由時間。大學畢業後我就開始在美術補習班兼職做講師，薪水還算不錯，早就請父母不用再寄錢，生活也不成問題。我還是會去學校的商店購買畫畫用的材料，與學弟妹之間的聯繫自然也沒有中斷，感覺上自己只是看來像學長的學生。對於我來說，世界的中心依舊是學校周邊的宿舍世界，多少有一點點進步的藝術論說與愚蠢的喧鬧，依舊不斷重複上演。

在美術補習班大家都稱我為「老師」，名古屋市內的畫廊也開始邀我的作品去展示。我覺得自己好像有點了不起了，在學生面前只會大唱理想的高調。大學時代都以反好學生姿態度過的我，其實只有一張嘴很會講，看著學生一雙雙有如雛鳥般凝視我的眼睛，我開始感到自己好像在騙人。就跟這些想要進入藝術大學的學生一樣，我覺得自己也應該要再繼續深造。

杜塞道夫藝術學院

一九八八年，我來到德國的杜塞道夫。就算已經抵達德國，學生們在名古屋車站為我送行的畫面還深深烙印在腦海。我通過了杜塞道夫藝術學院的入學考試，又要展開學生生活了。儘管語言不同，我在那裡也繼續過著宛如在長久手時期的日子。

雖然我完全不會講德文，學校每個人都非常友善，理所當然的，一直在日本念美術的我，技巧比大家都要好。大家不介意我無法以德文好好溝通，還是願意在沒有創作者說明的情況，試著理解我的畫與手繪的線條。而且每當老師對我的創作提出疑問的時候，他們還會幫我代答，當時的我完全聽不懂德文，不知道大家講了些什麼。然而，我認為他們拚命的為了我這個人，以及我所嘗試描繪的東西，比我本人的說明還要更有說服力。

我不是外國交換留學，或者公費生那種菁英留學生。那種留學生會被安插到二年級以上的班級，而參加一般考試入學的我，要跟大家一樣從一年級開始。德國的藝術學院在第一年不管主修是什麼，大家會先上一年同樣的課程。什麼都學的這一年，被稱作是「決定方向的期間＝Orientierungsbereich」，用一整年來確定要走的路。原本想念純

藝術的學生，後來改變心意專攻建築或舞台美術，也不是什麼稀奇事。

儘管一年後我就選擇進級主修繪畫了，但比起在繪畫班認識的人，我反而跟第一年認識的夥伴們到現在還保持著交流。跟大家相遇是一段有如青梅竹馬般的情誼，與各自的目標跟理想的未來毫無關係。反而是跟繪畫班的同學們的對話，不是美術史就是藝術論，對語言能力根本無法談得很深的我來說，只感到那個世界既沉重又狹隘。

藝術學院每年都會舉辦一次校內展覽。二年級以上的學生可以各自展示自己的得意之作，整個學校還會徹底大掃除，把畫室與走廊都清空，還會將牆壁重新粉刷成白色才展出，算是很正式的展覽，也是畫廊尋找未來之星的地方。大家都為此拚了全力展出自己的力作，我獲得荷蘭畫廊邀請展出。還有德國當時的藝術中心所在地科隆，有一間著名的畫廊也對我提出了展覽的邀約。在那家畫廊展出後，從藝術學院畢業後的展覽邀約也越來越多了。

藝術學院結業

以為學生時代會永遠持續下去的我，終究還是念完了藝術學院。但是，因為遲到而錯過結業典禮，結業證書是在辦公室領的。雖然不再是學生這件事，讓身在異國的我感到不安，不過科隆那間畫廊簡單出個證明，我便輕易的以藝術家身分拿到居留許可的簽證。接著，也因為畫廊幫忙找好了畫室，我便從杜塞道夫搬到科隆繼續創作。畫室講起來好聽，其實不過就是一棟本來是工廠、連浴室都沒有的空曠建築物。即使如此，我還是覺得自己已經成為獨當一面的藝術

家，因為可以靠作畫過活而感到非常高興。

接著從九〇年代後半開始，我慢慢受到世界藝壇的認識。那個時候的我已經不需要再到日本料理店打工，美國的大學還招待我去授課。我踩著單車在科隆四處遊走，到畫廊區探探，去咖啡廳喝杯咖啡稍作歇息，傍晚開始作畫。每天過著那樣的日子，德國的生活已不會讓我感到任何的不自在，然而二〇〇〇年的秋天我要在日本的美術館舉辦第一次個展，以及我的作品發表已不僅限於歐洲，美國也越來越多了。如果寫說自己是因為想回祖國定下心來從事創作，好像會比較好聽，但其實最大的理由是我的畫室因為過於老舊而必須拆除，要找新的畫室又很麻煩，於是就乾脆回國。我是柏林圍牆倒塌前來到西德的，正好在那裡住了十二年。對於德國本身我沒有依戀，但是在那兒的學生生活成為我永難忘懷的回憶。

東京

我很輕易的就在東京郊外找到了畫室。這也是理所當然，畢竟我本來就是日本人，對日文的理解又非常好，我跟美術相關院校畢業的人們請教，請他們介紹幫忙找畫室的房仲，租到了一間兩層樓高的組合倉庫。打開二樓的窗，還能

看見美軍橫田基地的飛機跑道。廁所在外面是跟隔壁工廠共用的，當然也沒有浴室，於是我在流理台旁邊自己弄了淋浴間。組合屋的牆壁很薄，夏天跟三溫暖一樣熱，冬天冷到水管爆了好幾次。戰鬥機在美軍基地的起降訓練聲音非常尖銳，我就把音響的音量調大與之抗衡。到了夜晚隔壁的工廠回歸寧靜，我的組合倉庫就亮得燈火通明，音響播放著震耳欲聾的搖滾樂陪著我創作。

隔年的二〇〇一年，我在美國幾間美術館也有個展，不過在自己國家第一次的美術館個展，於橫濱美術館開幕。個展吸引了出乎意料的人潮而受到媒體報導，一下子全日本都認識了我。在那之後，我感到在日本的自己被捲入了一股不僅限於藝壇，而是更巨大的漩渦之中。即使如此，我仍維持著跟在德國那段時期一樣的創作慾，個展過後的四、五年依舊自顧自的繼續創作。然而我的作品在全球藝術市場的位置逐漸確立成形，想要買作品的聲浪，以及展覽的邀約多到有如噪音一般吵得不得了。

為了要從那個世界逃離，於是我透過跟其他的創作者合作，或是與朋友介紹的創意團隊搭檔，在眾人的協力下創作作品。藉由共同作業來減輕自己的責任感，也讓我體會到一起流汗的樂趣。於是我們的企劃案舉辦了展覽，開幕時與夥伴們像傻瓜似的打鬧，對一直是獨自創作的我來說，有種近似吸毒的快感。然而，我確實感到自己只是在逃避，在某方面甚至對自己感到歉疚。那些來幫忙的傢伙並不了解我的作品，在開幕會上演出一場讓大家鼓掌喝采帶動氣氛的表演，我的畫在那場合看起來好孤獨。我開始覺得，處於這種猶如按下暫停鍵、學生辦校慶般的舒適圈，絕對不可能讓自己更上一層樓。

從那時候起，我轉而去思考過去以一對一的角度、孤獨的欣賞我作品的那些人。他們是在我早期舉辦的展覽中，獨自來觀賞的人，是身為鑑賞者的我自己，也是在語言不通的異國天空下，非常熱切的替我向老師說明作品意義的同學們。然而，我處於共同作業的樂趣當中，就算明確意識到如果不回歸到個人，自己就會完蛋的危機，但要獲得再次獨力

255

從零開始的意志力，卻相當困難。

陶藝

二〇〇七年的春天，我為了履行數年前一個駐地做陶的邀請，來到滋賀縣山區的信樂。造訪那裡的不光是日本的，還有許多來自國外的藝術家，除了傳統陶藝，也有許多人選擇創作陶瓷的立體作品。對我來說，面對轆轤沉默地製作器物的傳統工藝創作者，感覺很新鮮。他們好像對著眼前那塊叫做「泥土」的材料說話似的製作著陶器。把捏製出來的東西放進窯裡，再把它們燒出來，不斷持續著這樣的循環。我覺得陶藝看起來就像是對著「泥土塊」，進行一對一的對話，非常有意思，而且越做就越感到它的博大精深。陶藝蘊藏著有如東洋思想般的美學意識與氣息，也像是種修行，我花了大概三年的時間，不斷前往信樂從事駐地創作。我認為遇見那些一面對「泥土」的人們，還有創作陶藝，結果讓附著在自己身上的許多事物得以剝離，我又能展開回歸自我的旅程。於是我暗自下定決心，要暫時停止共同創作的企劃了。

一起做飯吃，然後喝酒聊天。有些人喝完聊完就去睡覺，也有人會回到工作室繼續努力。每一天都是這樣過。那段時期，與陶藝前輩們的對話讓我學到很多，從技術到陶藝的歷史，還有各個陶藝家的作品。我也講到了過去在創作中累積，屬於自己的造形理論，如果有人問起，也會聊到繪畫論。住宿的地方彷彿是間學校。不過儘管身處同一個空間，大家是各自面對著泥土，讓我強烈意識到身為創作者的個人創作。早午餐都吃得挺隨便，但是到了夜晚會與其他陶藝家

我在信樂的日子過得很平淡，從早到傍晚都待在工作室

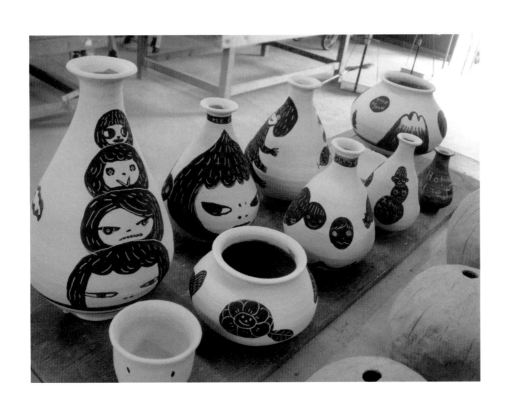

存在。與自己進行對話，一個人在極度煩惱中把作品做出來，這樣的創作風格再度復活了。

沒想著發表而持續創作的陶藝作品，後來在二〇一〇年發表了。沒有什麼負評，但也不知是否有得到好評。展示的作品以陶藝來說相當巨大，與其說是陶藝作品，還不如說我是透過立體造形創作，提出了陶所擁有的可能性。而且，我很確信自己還會繼續創作陶藝。

到了這個時期，與其他人共同合作的意義已變得很稀薄，我也疏遠了那樣的交友關係。幾年來跟我一起行動、辦展覽的那些人，不知何時已經開始與新的藝術家展開合作，讓人感覺過去我與他們一起創造出來的東西，好像很輕易就被拿走了。雖然這令我感傷，但我也自覺到，埋首於經由陶藝再次獲得的自我對話之中，的確找回我的個人意識很有幫助。這麼一想，一個人向前走的心情就變得更加堅定。

東日本大地震

透過陶藝找回自我的作業，加速了我身為藝術家的康復速度。我的手就算離開泥土握住畫筆，創作力依舊能夠持續。每一天都充滿了新鮮感，讓我確實感到自己活著。然而

這樣的日子在二〇一一年三月十一日，嘎然而止。從發生大地震那天開始，我的內在也產生了變化。要說是改變，不如說是我再也無法單純的肯定過去曾深信的藝術。我認為當時那股失落感，以及對自我的無力感，在日本的每個人都曾經歷過。對我而言恰巧是藝術，日本許多人都重新審視了自己的價值觀。此外，一想起實際受害的人們，無論我在這裡寫什麼都無法改變，這些情緒甚至讓我對於過去從沒多想便持續至今的藝術，產生嫌惡之心。

我目前居住與創作的場所，距離福島核電廠只有一百公里，實際受到震災很大的影響。但在長久的停電後，電視裡播放出的影像，是那些他人的不幸，讓我想詛咒自己。而且那些受災場所，全在我從現在的住所要回老家時，每次都會經過的路上。

在那之後的幾天，許多人的日子都過得失魂落魄吧？接著，很多人應該也能理解，回過神後的自我感覺有多負面。我對於一腳跨入美術界，可有可無的活到今天的自己，感到無比的厭惡。

四月底，禁止通行的高速公路重新開通了，我在回青森的老家途中，以美術相關人士為主要對象，進行了一場投影

片的講座。聽眾是福島相馬東高中美術社，還有仙台設計公司的人。我覺得與高中美術社的同學碰面，讓我振作不少。講到海嘯來的時候和牛一起游泳逃命，像是要確認現在自己確實活著的邊說邊笑的學生們，讓我也跟著笑了。我認為這絕非沒有分寸的歡笑。抵達老家以後，我陪母親住了一晚，然後將獨居的母親在家裡用不著的東西，餐具、衣服還有毛巾，廚房用品、清潔劑還有衛生紙等等，能塞的全都塞進車子，朝著三陸出發。最先我是打算送到久慈，不過那裡還算幸運，災情比較輕微，於是我轉往鄰近的野田村。我把載去的物資在區公所卸下，然後像是在進行確認似的通過災區回到在那須的家。

我是真的提不起任何創作慾，不過因為接到來自福島的投影片講座與工作坊的邀約，於是在五月底到了福島市體育館。體育館原本是臨時避難所，不過在其他縣市有人能投靠的災民都已離開，剩下的全是無處可去的人們。我聽到在那裡的家庭訴說著失去充滿回憶的家族照片與電腦保存的圖檔的悲傷，便想到來開一間照相館。在我的工作室，有十支以上不曉得什麼時候可以拿來用的舊鯉魚旗，首先我用它們辦了一場讓小朋友做衣服的工作坊。福島大學的義工學生們按照小朋友的設計，一起加入了做衣服的行列。小朋友穿上鯉魚

旗做的衣服，各自決定要拍照姿勢，拍照後再沖印出來。就在同一天，中國、韓國、日本的政治高層也來到體育館參訪，但我們根本就不在意，繼續我們的工作坊。

我完全無法畫畫。震災後比起如何創作，我想的是自己能做點什麼？不是身為一個藝術家，我腦子想的全都是身為一個人可以做的事情。

愛知縣立藝大 AGAIN

震災那年，我決定要到母校愛知藝大進行駐地創作。只要在那個年度以內，時程可以由我自由決定，真是太好了。雖然我的狀態還無法提筆作畫，但還是在炎熱的夏天開著車前往名古屋。

暑期間的大學已歸於寧靜，無人的校園像時光機似的邀請我回到過往。當不曉得是第幾代、定居在此的貓咪依偎到我身邊，我回到了剛進學校那陣子激動興奮的自己。我申請的創作空間不是繪畫科，而是雕塑科。而且，我決定不使用顏料與畫筆，而是要跟泥土塊搏鬥般的進行創作。

如果問為什麼要用黏土，我也感到很為難，我認為這是為了喚起自覺而出於本能的決定。暑假結束後，我與收假回

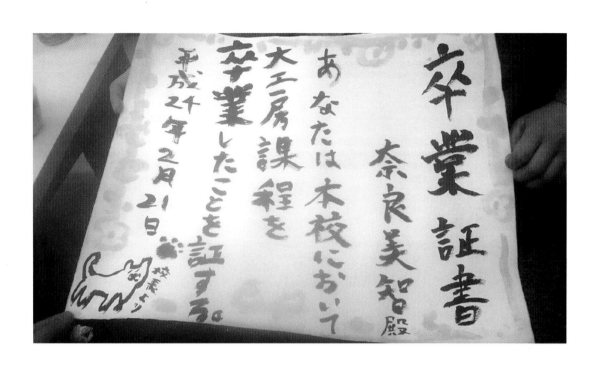

來的大四還有研究所的學生們一起，在那個被我稱之為大工房的寬大空間裡，有半年的時間共享創作的空間。

他們理所當然都是學生。不是藝術家是學生；對未來抱著希望，又還沒辦法獨立的學生。這正是我當年的模樣。我認為與他們以同樣程度進行創作，我才得以被帶往他們擁有的自由時間裡頭。我們一起在學校餐廳共進午餐，晚上在工房裡做飯吃，校慶的時候去擺攤，半年來那些有哭有笑的日子裡，我也是一個學生。我以一個學長的身分與他們共享夏天到秋天、秋天到冬天，以及直到春天來臨前的時光，讓我在精神層面回歸成創作者。就像陶藝一般，創作時並不是先把裡面挖空，而是將大量黏土揉合以後削除，削除後再黏合，我認為這樣的塑形讓我在重拾畫筆與畫具以前，找回了棲息於內在那股根本的創造力。

從冬天到春天，我創作了大量的塑像作品，它們全都是銅鑄。到了四月，我與在同一個空間進行創作的大四學生一起畢業，離開了大學。接著，我回到自己的地方，已經可以開始作畫。

那一年的夏天，我的個展「有點像你、有點像我⋯a bit like you and me」在橫濱美術館舉辦。銅鑄的大型立體作品、

大規模的繪畫，以及許許多多的手繪稿，我把當時自己的所有，全部都掏出來。福島縣相馬市美術社的人們來了，愛知藝大的大家也來了。曾經與我交談、認識的人來看展，讓我感到非常開心，不過我認為自己的藝術沒有偉大到能讓不認識的人明白。然而，確信那些認識的人會懂，讓我切實感受到在這個世上自己的存在。

在所謂藝術崇高的聲浪下

被稱之為藝術的東西，絕對不可能只存在於活字，或是被歸類在那裡的藝術的狹隘世界。它有血有肉，與眼淚及吶喊一起共存。它不僅是學校裡學習、書本上理解的東西，更多是從現實生活中拼湊出來的。先驅者不是只有被稱為藝術家的人們。每個地方都隱藏著老師們，等著被我們發掘。

那麼，文章寫了這麼長，我認為身為藝術家的我之所以能成形，很明顯的是比一般還要漫長的學生生活。當然到高中畢業為止，在青森度過的多愁善感青春期，那些記憶及風景，在內心深處是躲不了、無意識的一直存在，甚至在作品裡也看得出受到影響。但是，讓我有自覺的一頭栽進美術這個未知世界，拚了命邊游邊換氣然後自立的學生時代，很明顯的造就了能夠獨立思考與行動的自己。也可以說是震災後

就要失去方向的我，再度以學生般的心情度過的那半年。

我覺得自己，距離那種受情操教育的上流社會非常遙遠。還有像是跟難忘又精彩的畫作相遇，或者被某個藝術家說的話打動了心，對我也是遙遠的世界。也不是因為我很享受創作，還是哪個人好厲害受到激勵，並不是因為有什麼契機所以今天我才在這裡。然而，不知不覺的我活著就一直在創作。我創作的地方總是反覆播放著音樂，從很久以前就愛聽的曲子到最新的都有。書架上擺著重讀好多次的書，也有剛出版的新書。牆上貼著的是那些搖滾樂的英雄。我並不是因為有什麼契機才走上這條路，而是這個時代裡許多事情現

象複雜的相互交纏，把我帶到了這裡。對我來說創作不是為了發表。儘管以結果來說，最後會走上那種形式也是事實沒錯，但我認為持續畫畫這件事，是照亮我本身存在於此的明燈。而在那裡被映照出來的，也絕對不是只有畫畫的我。

我不是因為任何契機而走上這條路，而是大時代的環境與發生的事件複雜的牽引我走上這條路。我感到自己的步伐隨著年齡一起趨向緩慢。也許就像從山岩湧出的水，先經過亂石成為激流，直到河面轉為寬闊，水流也漸漸和緩起來。流水從湧出的地點到河口，一直都沒斷過。我覺得自己走的不是路，而是像奔流在河道的水一樣。在這個世界上存在著無數像這樣的河川，這些河川匯集後注入的那片汪洋大海，也許就是所謂的藝術吧。

從第一次畫裸婦素描那天起，已經過了四十年。十七歲的高中生如今已經五十七歲（二○一七年）了。我對於讓我走到這個方向的偶然也好必然也罷，既沒有感謝也沒有怨恨。即使如此，文學與音樂的美好，還有與朋友的人與人之間的交往相遇，讓我與美術產生了連結，只要想起這些，我便感到無比的快樂。今晚我要等待星星出現在夜空，想要像狼一樣的嚎叫。尤其是在月圓的夜晚！

（奈良美智・畫家／雕刻家）

1 編註：韓戰爆發後美軍在橫濱設置司令部，採購各類物資以支援戰爭，訂單總金額高達數十億美元，帶動戰後日本的景氣攀升。

2 編註：本名及位典司，秋田縣人，詩人、歌手、畫家。

3 編註：出身信州木曾。二十歲開始演戲，一九七一年創立「突出劇場」，浪跡日本各地，甚至前往絲路上演街頭劇與野臺劇。一九九八年劇團改名「椿組」。至今演出不輟。

4 編註：本名齊藤清作，出身宮城縣，曾為日本蠅量級拳擊冠軍，後來成為演員。

5 編註：《現代日本美術全集》共十八冊（集英社，1972-1974），此書為系列的第十八冊。

6 譯註：十五世紀以來流傳至今的哥倫布軼事，如今被延伸引用為創新或創意的祕訣在乍聽之下也許誰都能做到，然而能率先想到並展開行動才是最困難的。

7 編註：一九六四年至二○○二年期間由青林堂出版的青年漫畫雜誌。

8 編註：脈翅目蟻蛉科昆蟲蟻蛉的幼蟲，成蟲與幼蟲皆為肉食性，以其它昆蟲為食。蟻獅會在沙地上製造出漏斗狀的陷阱，日文寫作「蟻地獄」。

9 編註：日本西洋畫家。出生於廣島，本名石村日郎，一九四三年與麻生三郎、松本竣介等人組成西洋畫團體「新人畫會」。生前毀棄的作品相當多，留在故鄉的作品也因廣島原爆而無存。風格不屬於當時畫壇主流，被稱為「異端畫家」。

10 編註：日本西洋畫家。出生於神戶市。亦為「新人畫會」一員。

國家圖書館出版品預行編目（CIP）資料

奈良美智的世界／奈良美智、村上隆、吉本芭娜娜、椹木野衣、古川
日出男、羅柏塔·史密斯（Roberta Smith）、阿諾·格里姆徹（Arnold
Glimcher）、箭內道彥、小西信之、加藤磨珠枝、高橋重美、藏屋美香、木
村繪理子、富澤治子、官綺雲著；周亞南、詹慕如、褚炫初、蔡青雯譯.
-- 初版, -- 臺北市：大鴻藝術，2021.03
264頁；18.2×25.7公分. -- （藝知識；11）
譯自：ユリイカ　2017年8月臨時增刊号　総特集◎奈良美智の世界
ISBN 978-986-96270-0-9（平裝）
1. 奈良美智　2. 藝術家　3. 傳記　4. 日本

909.931　　　　　　　　　　　　　　　　　110000466

藝知識 011

奈良美智的世界

ユリイカ　2017年8月臨時增刊号　総特集◎奈良美智の世界

作　　　　者｜奈良美智、村上隆、吉本芭娜娜、椹木野衣、古川日出男、羅柏塔·史密斯、
　　　　　　　阿諾·格里姆徹、箭內道彥、小西信之、加藤磨珠枝、高橋重美、藏屋美香、
　　　　　　　木村繪理子、富澤治子、官綺雲
譯　　　　者｜周亞南（39-47）、詹慕如（48-119, 168-175）、褚炫初（34-38, 213-263）、
　　　　　　　蔡青雯（121-167, 176-199）
特 約 主 編｜王筱玲
編　　　校｜賴譽夫
設 計 排 版｜黃淑華
日文版封面、目次設計｜名久井直子
封 面 攝 影｜森本美繪

主　　　　編｜賴譽夫
發 行 人｜江明玉
出版、發行｜大鴻藝術股份有限公司｜大藝出版事業部
　　　　　　　台北市 103 大同區鄭州路 87 號 11 樓之 2
　　　　　　　電話：（02）2559-0510　　傳真：（02）2559-0502
　　　　　　　E-mail：service @ abigart.com
總 經 銷｜高寶書版集團
　　　　　　　台北市 114 內湖區洲子街 88 號 3F
　　　　　　　電話：（02）2799-2788　　傳真：（02）2799-0909
印　　　刷｜韋懋實業有限公司
　　　　　　　新北市中和區立德街 11 號 4 樓
　　　　　　　電話：（02）2225-1132

2021 年 3 月初版　　　　　　　　Printed in Taiwan
2021 年 3 月初版 2 刷
定價／新臺幣 580 元　　　　　　ISBN 978-986-96270-0-9

EUREKA 2017 NEN 8 GATSU RINJI ZOUKANGOU SOUTOKUSHU
◎ NARA YOSHITOMO NO SEKAI by Nara Yoshitomo, Takashi Murakami, Banana Yoshimoto, etc.
Copyright © 2017 Nara Yoshitomo, Takashi Murakami, Banana Yoshimoto, ect

最新大藝出版書籍相關訊息與意見流通，請加入 Facebook 粉絲頁
http://www.facebook.com/abigartpress